東洋繪畵의 詩景精神과 思想

文人畵論의 美學

姜幸遠 著

瑞文堂

책을 내면서

21세기를 맞아 오늘을 사는 우리들의 이 시대는 전 세계가 다변화와 다양화에 의한 문화제전의 무한경쟁을 맞고 있다. 이러한 속에서 동양의 회화문화는 일방적인 서구문화의 저류에 의해서 많은 잠식을 당해왔다. 그것은 우리 미술계의 회화이론을 탐구하는 대 다수의 학자들이 서구 중심의 주종을 이루고 있기 때문이다. 그리고 점점 그 추종의 물결은 물질주의 매력이 당기는 현실적인 입맛에 감지되어 그 상차림까지 서구 메뉴의 일색으로 수놓고 있는 형편이다. 그래서 더욱 일반적인 관심까지 촉발되어 서구 시각의 자에 맞추게 되고 또 그 논리로 일관하는 지배적인 현상이 일어나고 있는 것이다.

이러한 현상은 그동안 함께 하고 있었던 내 것들에 대한 소중함을 잊고 있었기 때문에 진정한 내 것은 뒷전에 밀려나야 했다. 더욱이 동서문화가 함께 상존하는 21세기의 이 마당에서 동양정신의 진정한 자아를 잠시라도 상실한다는 것은 길을 머뭇거리는 아픔이 아닐 수 없다. 우리는 지금 자신의 고유한 실체에 대한 소중한 가치를 도외시하며 강 건너 불 보듯이 방관해서는 안 되는 때에 이른 것이다. 여기서 필자는 회화예술에 있어서 특히 우리문화의 근원이 되고 있는 동양정신에 대한 심미관의 요체를 다시 조명하고자 하였다.

그리고 우리 고유의 회화 문화에 대한 진정한 정신적인 집이 무엇이었는가 하는 점에 대한 새로운 인식의 계기를 삼고자 하는데 뜻을 두었다. 그래서 이러한 역사적인 맥락의 과제를 동양정신의 철학사상이 심미관을 이루고 있는 문학화의 화론 연구를 통해서 우리의 목소리를 가다듬고자 한 것이다. 하지만 국내 학자들의 동양화론이나 미학이론의 역서들과 더불어 그 중복을 피할 수 있는 것은 아니지만

문학화에 대한 맥락이 문인화로 연결하는 고대 이론이 정리되지
않았던 점을 한데 묶어 미학적 심미를 논하는데 중점을 두었다.

그러나 지금은 문인화란 말이 태어났던 그 고향인 중국 땅에서조
차 잘 불러지지 않고 있는데 그것은 서구사상의 잠식으로만 인해서
가 아니라 동양화라고 하는 중국화 자체가 문학화 양식을 먹음은 채
포괄하고 있기 때문이다. 그래서 그 장르가 자연스럽게 중국화와 동
일한 영역 속에 동화되어 녹아있는 것을 이해함으로써 내 것에 대한
진정한 창조적 양식이 무엇이어야 하는가의 절실한 요구와 함께 그
방향 제시를 이끌어내고자 한 것이다.

그리고 이러한 이론이 문인화를 하는 사람들에게만 필요로 한 것
이 아니라 동양의 회화정신이 무엇인가 하는 그 대답에 대한 철학사
상이나 미학이 모두에게 큰 영향이 미치리란 점에서였다. 이와 같이
동양의 회화이론을 주도했던 시경정신과 또다른 문인사고의 진정한
미학이 무엇인가 하는 점을 파악함으로써 우리다운 새로운 진로 모
색에 대한 절실한 생각을 일으키고자 하는데 있었다.

이러한 뜻에서 문인화론서를 내게된 배경의 필자의 변은 그 표제
를 '문인화론의 미학'라 붙였으며 그 범주를 위진시대의 화론에서 청
대에 이르기까지 모두 막라하였다. 그리고 반드시 문인출신이 아니
라 하더라도 문인화에 관계된 이론이면 함께 집약하여 논하였다. 그
리고 원전의 원 뜻을 훼손하지 않도록 노력을 아끼지 않았으며 그
뜻이 지향하는 미학을 다시 분석하여 조명하였다.

그러나 한편으로는 앞에서 말 한바와 같이 문인화의 맥락이 동양화
와 같은 것인데도 시경정신과 더불어 시서(詩書)와 불가분의 관계를

가지고 있기 때문에 유독 우리나라에서는 독립적인 화목으로 지탱하고 있었던 점이 중국과 다른 특징이다. 그래서 더욱 우리에게 주어진 중요한 과제나 다름없는 근원적인 이 문제를 작가 자신들이 한번쯤은 돌아보고 반드시 점검해봐야 할 가치를 느껴야했기 때문이다.

더욱이 오늘날에 이르러서는 문인화의 신장력이 전국의 문화 센터와 도제 문화에서 폭발적인 팽창으로 이어져 새로운 양상으로 떠오르고 있다. 그러나 사실상은 문인화가 그 정신은 매몰 된 채 양식만 남아서 포스트 모던한 개념의 작가군을 이루고 있는 반면에 질적인 저하를 초래하고 있는 것만은 부인할 수 없는 사실이다. 다시 말해서 시경의 한계를 극복하지 못하고 방작의 수준에서 머물고 있기 때문에 문인화의 본래 목적을 잃고 있다는 뜻이다. 마치 남의 시(詩)를 베껴 쓰는 것과도 같은 것이다. 그래서 더욱 화론사적 맥락을 돌아봄으로써 그동안 실추되어온 문인화의 새로운 진로 모색과 오늘의 자에 맞추는 이정표를 세우는데 조도의 기여를 하고자 하는데 있다.

이상과 같은 목적의 연구가 조금이라도 서구문화에 매몰 돼 있는 조류에서 벗어나고 문인화의 새로운 질서를 찾는데 조도가 된다면 큰 보람이 아닐 수 없다. 이 책을 내기까지 나라 경제의 어려운 한파로 얼어붙은 출판사들의 주저에도 불구하고 이 시대 회화문화의 선도를 이끄는 충만된 사명감으로 그 출간을 흔쾌히 맡아주신 서문당 최석로 사장님께 감사 드리며 이 책이 나오기까지 인연되어진 모든 분들의 노고에도 심심한 사의를 표합니다.

2001년 3월 강 행원

目　次

序　說

　　동양미술의 역사에서 그 선구를 이루고 있던 정신적인 지주는 의당 중국이며 현대에 이르러서도 동서문화를 융합한 보편적이고 궁극적인 문화를 이룩하고 있다. 이러한 당위(當爲)는 중국고대 회화이론의 철학적 배경에 대한 본격성을 위진시대(魏晋時代)의 현학(玄學)의 힘으로부터 그 시작을 잡는다 하더라도 예술에 대한 진정한 자각이 서양보다는 약 일천년 이상이나 앞서 있다.

　　여기서 시간과 공간적으로 그 간격의 힘이 얼마나 큰 것인가를 생각해 볼 때 이것은 분명 인류문화 자체에 대한 역사적 귀추(歸趨)가 되지 않을 수 없다. 하지만 이와 같은 역사적 실체에 대한 유구성의 존엄이야말로 서구예술의 사조와는 비견할 수 없지만 오늘의 현실은 사뭇 다르기만 하다. 그것은 물질 문명이 지배하는 서구주의 잣대로 동양의 문화를 재단하려는 풍조가 만연해 있었기 때문이다.

　　이러한 속에서 고론(高論)을 상대로 중국의 회화 예술을 이야기하고 또한 그 미학을 연구하는 것은 외로운 일인지도 모른다. 하지만 얼마 전 까지만 하더라도 정신주의와 물질주의가 이원화되어 인류의 삶에 질서를 장악하고 있었다. 그러나 그러한 역사적 실체가 21세기를 맞으면서 새로운 바람을 타고 그 물줄기가 바뀌고 있다.

　　생각해 보면 인류문화 발전상에서 첨단 과학인 물리학의 공헌 없이는 인류 문화의 역사적 실체에 대한 질서의 저울도 없었을지 모른다. 하지만 물리학의 새로운 공헌은 세계질서의 또다른 재편을 낳고 있다. 그것은 정신과 물질이 둘이 아니라는 양자역학의 일원론이 오늘의 지표가 되고 있기 때문이다.

　　우리들은 대다수가 지금까지는 물질주의에 의해 자신을 맡겨 학습

해오고 경험을 쌓으면서 그것을 토대로 하는 지식이라는 저울로 삶의 문화를 계량해 왔다. 그러기 때문에 우리가 현재 가피(加被)를 입고 있는 문화우선으로 모든 사람들의 이목이 집중되고 또 그 빛을 따라 이동하기 마련이다. 그래서 더욱 많은 사람들이 서구주의에 매몰되어 현재 서양미술의 일색이 될 만큼 우리의 문화 환경은 서구화되어 있다고 해도 과언이 아닐 것이다.

그러나 여기서 논하고자하는 것은 동양의 회화미학에 대한 일단을 말하려는 것인데 그 실체를 크게 나누면 가장 긴 농경사회, 짧은 산업사회, 시간을 다투는 정보화 사회로부터 오는 그 간격에 대한 변화를 만나는 일이다. 그것은 농경사회인 정신주의와 산업사회의 물질주의를 비롯해서 정보화 사회의 정신과 물질의 통합주의가 필요로 하는 열린 세계의 대응은 무엇일까 하는 것이다.

바로 그것은 글러벌화 된 지구라는 한 마을 안에서 시간을 초극하여 펼쳐지는 다양화와 다변화에 의한 문화제전의 공유일 것이다. 그런데 우리가 처하고 있는 오늘의 현실은 어떠한가? 실질적으로 그림을 전공할 사람부터 동양의 우리 것을 찾는 숫자가 상대적으로 적을 뿐더러 회화문화를 공유하는 모든 관계자들까지 동양의 정신세계를 외면하는 편협한 자기 자신에게 갇혀 있는 것을 많이 볼 수 있다.

그러므로 글러벌화 된 정보화 사회는 천년 전이나 오늘이 둘 일수 없는 하나의 역사적 공간에서 시간을 넘어 만나는 일원화의 우리를 재인식하지 않으면 안 되는 때에 이르고 있다. 이러한 세계화의 구조는 크게는 하나이지만 그 작용하는 기능은 모두 제각각의 소임과 목소리가 분명 다르지 않으면 한갓 쓸모 없는 군더더기에 지나지 않을 것이다. 더욱이 창작의 세계는 그 색깔이 분명할 때 자신의 생명이 세계화의 구조적 작용에 기능을 다하는 완전한 모습이 될 것이기 때문이다.

이러한 입장에서 나는 그리고 우리는 무엇을 어떻게 해야 할 것인가의 대답은 자명한 것이다. 나를 이루고 있는 정신적인 집을 확인

하고 그 미학을 자신의 색깔로 정립하는 작업이 얼마나 중요한가를 절감하지 않으면 안 되는 때를 만나고 있다. 그래서 더욱 간절한 것은 특히 동양의 붓을 잡는 작가 자신의 정신세계가 어디에 또는 무엇에 닿아 있는가 하는 점을 찾아내는 것이 그 대답이기도 하다.

21세기를 살고 있는 물질주의 첨단은 환경 파괴와 자원고갈 이라는 극단에서 문화적 숙제로 떠오른 치유의 미학을 극복하는 길이 동양정신이 지향하는 인간과 자연의 친화이다. 그래서 더욱 글러벌 사회의 열린 공간에서는 시간을 넘어서 정신문화와 물질문화의 공유가 기다리고 있는 셈이다. 이러한 의미에서 동양회화의 근간을 이루고 있는 회화정신과 그 미학이론의 원천에 대한 탐구가 요청되는 것이다.

특히 동양회화 이론에서 가장 중요하게 관심을 두고 생각했던 점이 사람에게 인격이 있듯이 그림에게도 화격이 부여되고 있는 데는 어떤 도덕성이 만나고 있는 점이었다. 그러나 그 깊이에 있어서는 그 바탕에 깔려 있는 도덕과 과학이 예술상의 그 지주가 되어 있었다. 그러나 자연을 대상으로 삼는 과학지식은 순리적인 발전을 따르고 있었기 때문에 자연을 위배하지 않았다.

그러므로 고대사회가 이루고 있는 예술세계는 인간의 심성이 자연과 만나서 표현하고자 하는 행위의 구체성을 띠고 있는 것들에 대한 그 정신자유 해방의 관건까지 합일하는데 두고 있었다. 한마디로 중국미술은 생성론적 순환으로서 우주질서의 부단한 반복을 통한 생멸(生滅)의 변화가 전제되어 있는 셈이다. 다시 말해서 그것은 도(道), 자연(自然), 무(無)라는 철학적인 지도 원리가 갖는 하나의 큰 카테고리 안에서 인간은 만물의 생성원리와 동일한 운행을 따르는데 있었던 것이다.

이상에서 바라본 중국 고대 문화의 패턴은 농경문화의 일월성진(日月星辰) 산하대지(山河大地)의 생성 변화에 따른 천명을 기다리는 자연 앞에 겸허한 인성의 조화에서 예술혼이 싹튼 것이다. 그러

므로 이러한 정신은 산업문화를 이룬 서양의 신본(神本)이나 인본
(人本)과는 사뭇 다른 우주(宇宙)의 도리(道理)인 시간성의 리듬을
중요시 해온 무상(無常)한 변화의 통찰이 동양의 회화 미에 대한 본
질인 것이다.

이와 같은 동양정신에 대한 회화예술사상의 원천을 대략 스케치
해보면 춘추전국시대부터 북방의 유묵(儒墨)사상과 노장(老莊)사상
의 대립을 거치게 된다. 그리고 위진남북조(魏晋南北朝)시대의 대립
속에서 불교 유입의 바람을 타고 고대의 권계주의(勸戒主義) 회화가
해방되는 자율적인 성장을 만나게 된다. 또한 그 대립은 결국 남방
의 넓은 대지 위에 새로운 풍토가 자생할 수 있는 무위자연(無爲自
然)의 천도(天道) 표방이 있었다.

특히 위진시대의 삶과 예술에 대한 성취의 진실된 내용은 장학의
발흥으로부터 산수화의 등장에서 본격적인 무대를 얻게 되며 동시에
현학사상의 발전이 도모된다. 현(玄)이라고 하는 것은 어떤 내밀한
심령이나 정신 상태를 가리키는 말이라고 할 수 있는데 중국의 회화
예술은 이러한 심령의 정신에서 탄생하여 성취 된 것이다. 이러한
가치에 대한 최초이념의 시작이 종병(宗炳)의 회화이론에서 그 미학
이 발현(發現)되기에 이른다.

이러한 맥락에서 동양역사상에 위대한 화가나 화론가들이 도달하
고 있는 정신경계의 파악 역시 공문(孔門)과 불교 사상을 배제할 수
있는 것은 아니지만 모두가 장학(莊學)에 의한 현학(玄學)이 중심사
상이 되고 있다. 실제로 산수에 은거하면서 이와 같은 이념을 담은
종병미학이 그리고 있는 징회미상(澄懷味象)의 관도(觀道)가 곧 현
학사상과 만나고 있음을 볼 수 있다. 바로 이는 징회미상의 도(맑은
심령을 품고 형상을 음미하는 도)를 실천하는 최초 선비의 모습이었
으니 이러한 실천적 삶을 통해서 이루어 진 결실이 은일(隱逸)정신
에 대한 문인의 시경미학인 셈이다. 그래서 이를 문인화의 개조라고
보는 것이며 또한 동시에 산수화론의 개조라고도 하게 되는 것이다.

여기서 밝히고자하는 것은 첫째 회화 예술에 대한 동양정신의 문학화 사상이 무엇인가 하는 점이며, 둘째 이러한 문학화 사상과 만나서 이루어진 산수화가 문인화와 어떤 관계가 있는 것인가 하는 점이며, 셋째 그 이론적 맥락의 미학 정신은 무엇인가 하는 점을 규명하려는데 있으며, 넷째 그러한 역사적 배경과 시대변천에 따른 회화미학의 변화를 그리는 것이며,

다섯째는 그것을 한데 묶어 그 회화학에 대한 미학 세계를 조명하여 문제되고 있는 오늘과 만나서 그 반성을 꾀하고자 하는데 있다.

그리고 이 논저의 전체적인 내용을 개괄하게 되면 각 왕조의 흥망성쇠에 따른 문화적인 변화의 큰 흐름을 시대 순으로 나누고 있다. 그리고 그 시작은 앞에서도 언급하였지만 위진 시대에서 본격화되는 현학 사상으로부터 잡게 된다. 이들은 현학 사상과 관련한 은일한 선비들이 자연을 향해 진출함으로써 정신적인 자유를 얻고 그 심신의 순결을 지키며 삶의 고(苦)에 대한 심성(心性)을 회복하는데 두고자 했던 것을 밝히고 있다.

그러나 그들 사상의 문화 매체로서의 자리 매김을 하는 수행덕목이 회화예술이 되었던 점이며, 그 반영을 나타내는 반성과 함께 또다른 새로운 깊이의 예술성에 대한 미학이론의 확립이었다. 이와 같은 은일한 선비문인들의 문학화 정신의 반영에서 출발한 산수중심의 회화가 귀족사회의 사대부 문인들의 관심 속에서 힘을 기르게 된 점이다. 그리고 그들의 주도아래 당송(唐宋)에 이르는 동안 그 완성과 절정을 지나면서 또다른 재편의 새로운 양식을 내놓게 되는 문인정신의 배경미학에 대한 의미를 전개하려는데 있다.

그리고 이러한 맥락에서 송대 중반의 11세기경에는 직업화가들의 전통이 우세하게 되는데 그 속에서 다양한 유파구성의 맥이 지속되어 가게 된다. 그러나 이들의 작품경향은 사실접근으로 굳어져 갔으며 시(詩)의 지경(地境)과는 멀어졌던 점이다. 이러한 변화는 결국 소동파(蘇東坡) 미학을 중심으로 발의한 새집을 마련하게 된다. 그

리고 그 결과는 수묵주종의 사의적(寫意的)인 양식변화로 일신하게 되며 화격(畵格)을 세워 꾸준한 성장의 촉진과 함께 마침내는 직업화가들의 쇠퇴로 이어져 17세기에 이르면서 그 경쟁은 끝이 난다.

그러므로 일방적인 그 흐름이 명말 청초에 이어지면서 남북 분종론을 중심으로 계급사회의 계층성에 대한 질서를 다시 세우게된다. 그러나 동기창의 정통을 자처한 무리수가 청대의 사왕에게 이어지지만 그 질서가 청대 중반에 이르러서는 개성주의 물결에 무너지게되며 여기 중심에서 프로세계의 선언을 가져오는 미학의 전향을 제시하고 있다.

이는 문학화의 사실정신을 기반으로 출발하여 그 완성과 절정을 거쳐서 시인화의 사의적(寫意的) 유심주의로 변화 발전한 것인데 이 연구논저에서 화론의 미학이 지향하고 있는 점은 이러한 전체적인 흐름을 묶어 화경(畵經)으로서의 체계를 삼고자 하는데 있다. 그리고 동양미술 전반의 정신적 지주로서 주도되어 왔던 문학화 그림의 이론적 비평미학이 화학(畵學)의 경전으로 조명되어 오늘을 다투는 미술과도 촉매를 맺는데 역점을 두고자 했다.

하지만 생각하는 것처럼 쉽지는 않았으나 다행히도 중국에서 꾸준히 연구되고 있는 회화이론서들이 많이 유입되고 그 역서들이 많은 까닭에 참고의 고충에 큰 도움이 되었다. 그러나 한없이 부족하고 서운한 점을 느끼는 것은 끝이 없다. 하지만 동서문화가 융회(融會)하는 글러벌 시대의 부흥을 이끄는 역사적 시공간으로부터 자신의 진정한 얼굴을 비춰보고 거기에 맞는 분장이나 화장을 통해서 자신을 보다 새롭게 가꿀 수 있다면 큰 보람이 되지 않을 수 없다.

또한 자신이 화업에의 길을 걸어오면서 그 어디에도 타협하거나 아첨한바 없이 오직 외길만을 걸어 왔다. 그러나 늘 화가로서 반드시 새로운 세계를 펼쳐 보이겠다고 생각했던 마음속에 가득 차있는 만상(萬象)의 성령(性靈)을 아직도 들어내지 못하고 있다. 그래서 더욱 마음에 위로가 될만한 성취가 아직 없는데 이 작은 저술이 많

은 독자들에게 역사상의 위대한 화론의 깊은 심원의 경지를 이끌어
내는데 이해의 조도가 된다면 나에게는 처음 있는 큰 공헌이 될 것
이다.

Ⅰ. 文人畵의 畵論史的 展開

1) 文人畵의 起源

　동양회화의 역사적 맥락은 한자(漢字) 문화에서 시작되는 갑골문(甲骨文)의 고형태(古形態)인 그 형상성(形象性)과 연관을 맺고 있는 데서 비롯되었다고 할 수 있다. 그것은 문자(文字)의 시작이 그림의 형상에 그 원인을 두고 있기 때문에 서화동원(書畵仝源), 서화동법(書畵同法) 또는 서화일치(書畵一致)라고 보는 것이다.1)

　그러나 그 의미는 역사적으로 회화의 기원을 찾는데 필요한 조건이 되기 때문이지 실제 실용의 유래에 있어서는 회화로서의 가치가 인정되기까지는 서예보다 훨씬 뒤늦은 후대의 일이다. 이렇게 서(書)예술보다는 많이 늦었다 하더라도 회화가 시작되는 이론적 성립기는 B.C(772-481) 춘추에서 전국시대로 그 연원을 맞게 된다. 이와 같이 그림의 시원은 오래되고 생활과도 밀접한 관계를 가지고 있었지만 공기(工技)에 속한 낮은 지위였으므로 사대부(지식인) 사회의 관심이 촉발되기까지는 발전이 더뎌졌다고 할 수 있다

　그리고 한대(漢代=B.C.206)에 와서도 유교가 농본사회를 이끌어가는 생활문화 과정에서 그림의 목적은 유교적 교화주의에 예속되어 권선계악(勸善戒惡)의 도덕적인 감정을 고취하는데 활용되었을 뿐 귀족계급인 사대부가의 교양 과목에는 들어가지 못했다. 하지만 서예술은 육례(六禮)의 하나가 되어 문화생활의 중요한 재예(才藝)로

1) 張彦遠 歷代名畵記 敍畵之原流에서 "象制肇創而猶略, 無以傳其意, 故有書, 無以傳其形, 故有畵, 天地聖人之意也." "書와 畵는 한 몸으로서 나누어지지 않았으며, 象制가 만들어졌으되 오히려 簡略하였다. 그 意味를 전달할 수 없음으로써 書가 생기고 그 形을 볼 수 없음으로써 그림이 생겼다. 이것이 天地와 聖人의 뜻이 되었다."라고 說하고 있다.

서 숭앙되어 왔기 때문에 어려서부터 서법 공부는 일상생활의 한 일
과의 관습이었다.

그러므로 전문으로 하는 서가(書家)가 아니더라도 왕족과 귀족등
사대부를 비롯한 문인들은 글씨를 잘 쓸 뿐만 아니라 시를 짓는 일
도 자연스러운 생활의 일부였던 것이다. 그러나 그림의 관점이 사대
부가에서 교양으로 크게 활용되고 있던 육례 가운데 시·서·례·악
(詩·書·禮·樂) 등에도 그 효능을 높이는 것으로 인정되어 한대
예술에 대한 기본적인 사상의 기반이 조성되기에 이르렀으며, 그 회
화의 변천도 여기서부터 새로운 양상을 가져오게 되었다.

그리고 한대(漢代=220)가 붕괴되는 가운데 불교가 강성하게 유
입되면서 유교의 교세가 기울어 가는 과정에서 유교의 권계주의(權
戒主義)로부터 벗어나려는 회화의 변화는 결국 사대부들이 눈을 뜨
기 시작했다. 그로부터 귀족사회에서 점차적으로 회화에 관심을 가
지고 손을 대기 시작한 것이 사부화(士夫畵)가 그려지는 첫 단계였
다고 보는데 그 시기는 대략 후한말 2세기 후반까지 소급된다고 보
고 있다.

그러나 그 실상은 위진남북조(魏晉南北朝=220-589)시대에 이르
러 불교의 세찬 바람을 타고 미치는 영향은 특히 회화분야의 자율적
인 성장을 촉진하는 새로운 문화의 유입이었다. 그러한 가운데 도교
의 영향을 입은 문인(지식인)들 속에서 가꾸어졌던 야일(野逸)한 문
학화(文學化)의 문화가 산수화(문인화)의 탄생을 가져오게 되었다고
볼 수 있다. 그 과정을 살펴보면 불교는 북방의 지배계급에 힘입어
현세의 무상과 내세의 정토사상의 구현을 내세워 남쪽으로 세력을
확장해 내려갈 때 밀려나던 유교의 잔존세력은 무기력에 빠져 쇠퇴
하기에 이른다. 이렇게 밀려난 유교의 지배세력에게 반감이 있었던
토착민들의 지식세력들은 실추되어 가는 유교사상을 외면한 채 도가
의 청담사상(淸談思想)에 뜻을 두게 된다.

한편 노장사상은 춘추 전국시대부터 북방의 유교사상과 대립하면

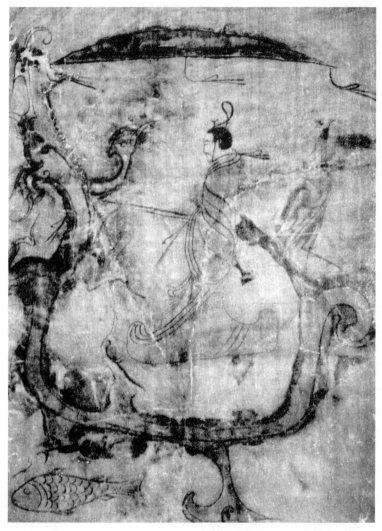

그림 1 〉戰國帛畵 - 전국시대 · 호남성 장사 초묘 출토 · 37.5×28㎝ · 호남성박물관

서 도전이 불가하였으므로 그 틈바구니에서 남방의 풍토 위에 인도 사상의 꿈을 펼칠 수 있는 무위자연(無爲自然)의 천도를 내세웠다.2) 그리고 불교를 본받아 경전이나 사원 등의 부속물을 갖추고 도사들

2) 元甲喜 編著 東洋畵論選 知識産業社,1976. P.7.

을 두어 종교로서의 위상을 세워 나갔다. 그러나 이러한 도가적인 모양들은 상류계층에서 볼 때에는 한갓 지적인 전위 사상에 불과하게 보였을 뿐이었다. 그러나 결과에 있어서는 유교의 계급세계에 반기를 든 민중 운동은 점차 도가의 교세로 흡수되기에 이른다.

이러한 가운데 도가의 자연주의 사상은 실추된 유교의 출세주의적 현실 참여에 대한 기피 현상으로 나타나 은둔과 무관심을 낳은 반면에 개인주의·쾌락주의 등에 젖어 산수에 숨어들어 자연을 탐닉하게 되었다. 그 시대 상황에 반발의 행위자들이었던 그 전형이 죽림칠현(竹林七賢)이라고 할 수 있는데 시대가 불행할수록 노장사상은 더욱 고양되어 갔다.

그러므로 한(漢)대 이래 시작된 문인(지식인)들의 변천도 그동안 유교의 사대부가에서 도가의 청담사상의 자연애로 안주하는 변화를 맞게 된다. 이와 같이 실추된 공문(孔門)의 유묵(儒墨)문화는 결국 문학과 예술에 대한 전통적인 엄격한 견해에서 해방을 낳는다.

이때부터 문인들은 더욱 유수한 맑은 산수에 심계(心契)하여 명사(冥思)한 유풍여운(流風餘韻)이 서로 어울려짐으로 해서 자연의 아름다움과 정취를 구하는 문학풍조가 생겨나기 시작했다. 이러한 문학풍조가 힘을 얻어 가면서 자연의 미를 대상으로 하는 문학사상이 화가들로 하여금 자연을 재인식하는데 많은 영향을 주었던 것이다. 그러므로 사회의 그러한 분위기 속에서 점차적으로 자연에 대한 관심은 크게 고조되어 수묵풍의 산수화가 그려지기 시작하였다.

이렇게 해서 요산요수(樂山樂水)의 낙도를 취미의 대상으로 산수화의 새로운 세계가 열리게 되는데 사실상 이때부터 문인들이 산수화를 그리기 시작했던 것이다. 그러나 산수화의 시작이 문인화라는 말로 시작된 것은 아니지만 문학 풍조의 정취를 담고 대체적으로 문인 일사들이 그림을 그리기 시작한 것이니만큼 이때 그려지기 시작한 산수화가 곧 문인화의 시작이며 그 기원이라고 보는 것이다.

이러한 문인화(산수화)의 등장은 감상자에 있어서도 자유로운 심

미의 확대와 더불어 호연지기(浩然之氣)3)를 길러주었던 것이다. 이
와 같은 변화의 시대적 요구는 통치 계급의 귀족사회에까지도 크게
영향을 미쳐 취미나 감상의 차원을 넘어서서 교양의 여기로 진전되
었다.

3) 浩然之氣의 浩然은 물이 세차고 성대하게 흐르는 모양을 말하는데 마음이 넓고
뜻이 큰 것을 의미한다. 浩然之氣란 天地間에 流通하는 바르고 큰 元氣를 뜻하는
데 사람의 마음에 차있는 바르고 큰 正正堂堂한 기운을 의미한다.

2) 文學化의 初期段階

　문인화는 동양회화에만 국한된 고유한 장르로서 그 설명 자체가
상당히 복잡한 요소를 지니고 있다. 그러므로 문인화에 얽힌 역사적
맥락을 풀어 가는데 있어서 문인만을 따로 들추어 간단하게 정리할
수 있는 성질의 것이 아니기 때문에 화론사나 인물 배경이 일반 회
화와 서로 중복되어 혼란을 느끼게 된다.

　오랜 역사를 거슬러 회화문화를 살펴보면 문인화의 시작을 앞둔 3
세기 초엽 한(220)나라가 멸망한 뒤 중국 천하는 작은 나라들로 분
열되어 있었다. 그러나 6세기 말엽까지는 중국 전토는 통일되지 못
한 채 제국의 흥망과 정치적 격변을 거치면서 종교사상의 영향에 따
라 회화 문화는 새로운 변혁을 가져왔던 것이다.

　바로 그 사이에 끼어 있었던 육조시대로부터 회화에 관한 비평이
론들이 처음으로 나타나기 시작하였다. 그러나 그 당시 위진(220-5
89)시대의 예술은 인물화 위주의 소재들이 거의 대부분을 차지하고
있었으므로 그에 관계되는 이론이 고개지(顧愷之=345-406)[4] 에 의
해 먼저 나왔다. 그는 진능인(晉陵人)으로서 문인화와는 무관한 중
국 최초의 직업화가였으나 처음에는 노장사상을 숭앙하고 죽림칠현
을 흠모하여 죽림에서 노니는 칠현의 초상을 그려 불점목청(不點目
睛)하는 작의를 보이며 외형적 묘사에만 머물러서는 안 된다는 사심
론(寫心論)을 재창한 시부(詩賦)에도 능했던 작가로 알려지고 있다.

4) 顧愷之(345-406) 江蘇省 晋陵 武錫(지금의 河南省에 속함) 사람으로 字는 長
　康, 小字는 虎頭, 大司馬였다. 桓溫의 參軍으로 여러 地域을 주재하다 만년에 散
　騎常侍를 지냈다. 博學하였고 그림을 잘 그려 才絶 畵絶 의絶의 三絶이란 稱이 있
　었으며 晋楚의 衛協의 畵風을 배워 특히 人物畵에 뛰어남.

그러나 그는 시문학을 외면한 것은 아니었지만 청담의 은일한 세계와는 거리가 있는 산기상시(散騎常侍)를 지낸 관료 화인이었으며 현존하는 중국 회화 중 가장 오래된 여사잠도(女史箴圖=영국 대영박물관 소장)를 남긴 화가이다.5) 이렇게 인물화가 대부분을 이루고 있는 가운데서도 시대사항의 사회적 분위기는 산수화가 탄생하지 않으면 안 되는 지경에 닿아 있었던 것이다. 그러한 조짐은 위진의 남북조시대에서부터 이미 예고되고 있었음을 엿볼 수 있다.

이미 앞에서도 언급하였지만 그것은 당시 노장을 경전으로 하는 도가사상이 유교를 압도하는 시기였으며 육조에 이르러 시문이 활발히 일어나기 시작하여 진의 죽림칠현인 혜강(稽康)6)과 원적(阮籍)7)의 영회시(詠懷詩)를 시작으로 하여 문학화가 전개된다. 그리고 시문학이 계속 이어지면서 이름을 드러낸 몇몇 시인들과 더불어 전원의 한정담을 담담히 그린 도연명(陶淵明=365-427)8)이 그 이름을 세상에 드러내면서 더욱 자연의 아름다움과 정취를 구하는 문학 풍조가 짙어졌다. 도연명의 출현은 결국 시문학의 자연에 대한 미학적 연기(緣起)로서 화가들로 하여금 자연을 재인식하는데 생각을 바꾸

5) ① 中國繪畵大觀 庚美文化社編,1980. P.8.
 ② 葛路 著 中國繪畵 理論史 姜寬植 譯 미진사, 1989. PP,76,77.
6) 嵆康(224-263)은 字는 叔夜며 魏 譙國의 銍人이다. 일찍이 고아가 되었으나 奇才가 있었으며 師授한 바가 없었으나 博覽該通하였는데 특히 老莊을 좋아하였다. 魏의 王室과 婚姻하여 中散大夫가 되였으나 항상 養性에 힘쓰며 彈琴으로 自足하였다. 일찍이 山濤가 자기 대신 出仕할 것을 권했는데 스스로 즐기는 바를 즐기겠노라며 絶交의 글을 보냈다. 집안이 가난하여 向秀(竹林七賢의 한사람)와 함께 大樹아래서 鍛冶로서 生計를 세웠다고 한다. 鍾會가 방문했을 때 失禮한 일로 그의 감정을 사서 鍾會가 文帝에게 참소하여 處刑하였다. 著書로는 혜中散集이 있다.
7) 阮籍은 魏나라의 詩人으로서 字는 嗣宗 河南 사람이며 竹林七賢의 中心人物이다. 老莊思想에 따라 僞善과 權謀에 휩쓸린 政界를 떠나 술과 淸談으로 세월을 보냈다. 著書에는 詠懷詩가 있음.
8) 陶淵明(365-427)은 中國 晉나라 潯陽 사람으로 이름은 潛이며 有名한 詩人이다. 그는 405년 彭澤의 令이 되였으나 80일 후에 歸去來辭를 남겨두고 歸鄕한 隱士이다. 문 앞에 五柳樹를 심고 스스로 五柳先生이라 일컬었다. 다채로운 奧味와 평이한 詩風으로 자연 풍경을 아름답게 읊은 詩가 많으며 中國의 敍景詩는 이때부터 발달하였음. 著書, 五柳先生傳, 桃花源記, 陶淵明集 등이 있음.

어 놓았던 것이다.

하지만 동진(東晋=317-420)의 시인들은 모두가 노장(老莊)사상을 따르거나 반드시 논(論)하는 것은 아니었음에도 당시 사회의 문화적 분위기는 그윽한 산수에 들어가 그 유심함에 동화되어 그것을 삶에 가치로 반영하려 하였던 것이다. 그리고 그 즈음에 동진(東晋)의 이왕(王羲之와 그 아들 王獻之)9)이 출현하여 서 예술의 최성기를 맞고 있었다. 그러나 그 시대 사조에 동화되어 있었던 문학화(文學化)의 흐름은 이왕(二王)에게서 엿볼 수 있었다. 그것은 아들 왕헌지(王獻之=344-386)가 산음(山陰=浙江會稽)을 여행하면서 산천의 아름다움을 보고 억제할 수 없는 감정의 갈망을 표현한 글에서 잘 드러나고 있다.

"왕자경(王子敬=王獻之의 字)이 이르되 山陰의 산길 여행은 산천이 스스로 서로 광채를 발해 사람으로 하여금 이를 應接하느라 쉴 사이가 없다. 가을이나 겨울 같은 때는 더욱 술회하기가 어렵다."

〔王子敬云, 從山陰道山行, 山川自相映發, 使人應接不暇, 若秋冬之際, 尤難爲懷.〕10)

서 예술은 바로 지면에 문학을 붓으로 쓰고 읽는 것으로서 실용에서부터 감상하는 작품세계에 이르기까지 그 역할 기능은 생활공간 속에서 절정의 정서적 몫을 다하고 있었을 것으로 본다.

9) 王羲之(321-379) 또는(303-379, 307-365) 東晋의 琅瑘 皐虞사람으로 字는 逸少며 書聖으로 일컬어지는 中國最高의 서예가이다. 晋의 右軍將軍과 會稽內史의 벼슬을 지냈다. 王獻之(344-388) 王羲之의 일곱째 아들이며 字는 子敬, 벼슬은 光祿大夫를 지냈으며 草書와 隷書에 뛰어나 父 王羲之와 함께 二王이라 일컬어진다.

10) ① 『世說新語』, 上卷, 「言語」, 〔王子敬云〕
 ② 徐復觀 著 中國藝術精神 權德周 外 譯, 東文選, 1990. P, 260.

　이러한 시공간에서 정서적 폭이 넓어지는 문인들의 진보적 성향의
관심은 서 예술과 회화가 동일한 재료를 사용한다는 점에서 상관 관
계를 지니고 있었다고 보았으며, 그 관심은 점차적으로 회화의 세계
로 옮겨가고 있었다고 생각된다. 서 예술의 눈부신 흥기는 결국 회
화의 기법에 심대한 영향을 미치지 않을 수 없었던 것이다.11)

　이와 같이 서 예술의 흥기를 비롯한 육조시대의 문인들은 문학화
의 열망으로 자연에 대한 관심이 고조되어 있었다. 그러므로 산수에
서 놀고 그 심산유곡의 정숙함 속에서 명상 즉 선미(禪味)에 잠겨
살아가는 기쁨을 경험한 것이다. 그리고 그러한 속에서 산수 시와
더불어 산수화가 그려지기 시작한 것이다. 그것은 사령운(謝靈運=38
5-433)12)에게서 찾아볼 수 있는데 그는 유불선(儒佛仙) 삼교에 능
하였으며 특히 불교 교리에 밝았다고 한다. 그리고 자연을 묘사하여
사실적인 산수시풍을 개척하였으며 유명산기를(遊名山記)를 남겼다
고 하나 지금 전하고 있지 않다.

　이와 같이 산수시인들이 이룩한 아름다운 감정의 기초 위에서 노
장사상과 결합한 초세절진(超世絶塵)의 이상(理想)에 그 실천적 의
의를 두고 있었다. 그리고 시문 음악 서화를 즐기는 자연에 심계한
자들이 산수 맑은 곳에 은거하며 우주를 논하는 철학을 들고 나와
회화상에 논제함으로써 문학화에 대한 산수화의 태동이 시작되는 변
화를 가져오게 되었다고 할 수 있다.13)

　이로부터 문인들의 열망은 문학화의 자연에 대한 관심으로 고조되
어 수묵산수화의 촉진을 가져와 그 지평을 열어가고 있었다. 이러한
바탕을 딛고 고개지에 이어 직업화가가 아닌 일사(逸士)로서 수묵산

11) James Cahill 著. 中國繪畵史 趙善美譯 열화당.1978. P.11.
12) 謝靈運(385-433) 南朝 宋의 陳郡 陽夏人 晋의 謝玄의 孫. 太尉參軍 永嘉太守 秘
　　書監 侍中을 지내고 文帝의 깊은 아낌을 받았으나 政事에는 관심이 없고 隱士들과
　　어울려 山水에 노닐며 詩賦로 自娛하였다. 그는 儒佛仙 三敎에 通하고 특히 佛理
　　에 밝아 밤낮으로 佛法을 연구하고 老儒를 말하면서도 權勢와 榮達을 버리지 않았
　　다는 점에서 南朝貴族의 典型의 모습을 보였다.
13) 金鍾太 編著 東洋畵論 一志社.1978. P.80.

수화에 대한 종병(宗炳)의 화론이 나왔다. 그리고 거듭적으로 왕미 (王微)의 화론이 이어졌다. 이것이 최초의 종병미학의 산수화론이며 사실상 문인화론의 개조로 보는 것이다.

　그리고 그 동기부여가 지식인들의 시문학으로부터 출발하여 귀족 계급의 정서문화로 자연스럽게 이어가게 됨으로써 회화는 그를 계기 로 진정한 예술로서의 높은 지위를 갖게 되어 그 발전적 전기를 마 련하게 된다.

3) 最初의 文人畵論 宗炳의 畵山水序

문인세계의 회화적 전기에 대한 최초의 화론이 되는 화산수서(畵山水序)의 저자 종병(宗炳=375-443)은 남조의 송나라 사람으로서 본고향은 남양(南陽)의 열양(涅陽)으로 일생을 강능(江陵)에서 살았다. 자(字)는 소문(小文)이며 학문과 거문고와 더불어 글씨와 그림을 고루 잘 하였으며 도교에 정통하였다.

30여 년을 산 속에 은거하다가 송무제(宋武帝=420-422)의 명으로 육탐미(陸探微)14)의 화법을 모방하여 그림을 그려 받쳤는데 그 재능을 가상히 여겨 무제 유유(劉裕)와 형양왕(衡陽王) 유의계(劉義季)가 주부(主簿)와 태자사인(太子舍人) 등의 벼슬을 주어 궁에 들어올 것을 권했으나 응하지 않고 야인으로 일생을 지냈다.15) 그는 스스로 벼슬길에 나가지 않는 까닭을 다음과 같이 말하였다. "내가 산야에 묻힌 지 30여 년이 되는데 어찌 새삼스럽게 왕문에 허리를 굽혀 굽실거리는 관리가 될 수 있겠는가?"라고 하며 세상의 번거로움을 피하여 형산(荊山)과 무산(巫山) 가까이 살면서 많은 명산을 찾아다니며 그것을 즐거움으로 삼고 평생을 지냈다.

그리고 그 중에서도 형산(衡山)에 오르기를 특히 좋아하여 스스로 자신의 아호를 형산(衡山)이라 하였다. 그는 만년에 노병이 들어 명산을 더 오를 수 없게 되자 그 동안 섭렵하였던 산들을 그림으로 표

14) 陸探微: 南朝의 宋. 吳郡사람으로 人物畵와 故實畵에 뛰어나 명성이 높았다. 그의 그림은 필치가 神妙하고 송곳처럼 날카로웠으며 六法을 완전히 구비했다는 評과 함께 萬代의 龜鑑이란 말을 들었다. 顧愷之 張僧繇와 함께 六朝時代의 三大家로 일컬어진다. 「歷代名畵記」

15) 溫肇桐著 中國繪畵 批評史 姜寬植譯 미진사, 1989. P.82.

그림 2 〉 揚場圖 - 위진 · 감숙성 가욕관 제52호묘 출토

현하여 벽에 붙여놓고 그것을 위안으로 삼아 감상하며 여생을 마쳤
다고 한다.16) 이와 같이 그는 벼슬길도 사양하고 금 · 서 · 화(琴書
畵)를 즐기며 야인으로 지내면서 청고절진(淸高絶盡)한 은일사상(隱
逸思想)을 고취하였던 고아(高雅)한 문인으로서 평생을 일사(逸士)
로 지낸 세상에 널리 알려진 인물이다.

그러나 그는 당시 불교미술의 전성기와 맞물린 사회상의 자연스러
운 탓인지는 알 수 없다 하지만 그의 정신세계는 단지 도교사상에만
머물지 않고 일찍이 여산(廬山)에 들어가 백련사(白蓮寺)의 한 성원
이 되어 혜원대사(慧遠大師=335-417)17)께 불법을 배워 불교사상에
도 깊은 조예가 있었다고 한다.

16) ① 中國繪畵大觀 庚美文化社 편, 1980. P.208. ② 「歷代名畵記, 圖繪寶鑑補遺」
17) 慧遠(335-417)禪師는 當時 僧俗間에 名士들 123人을 모아 白蓮社 念佛會를 施設
 하였다. 그는 般舟 三昧經을 읽고서 의문이 일자 당시 삼장법사인 鳩摩羅什
 (343-413)께 사람을 보내 물어 얻은 答信은 18불공법(불교사전참조)이었다. 이
 般舟三昧經은 彌陀經典인 大無量壽經 觀無量壽經 阿彌陀經 등으로 여러 가지 經典
 가운데서 最高의 文獻에 屬하며 또한 現存하는 大乘經 中 가장 최초의 經典이라고
 傳來되고 있다. 아마 宗炳은 이 一員으로 함께 禪學工夫를 하였던 것으로 유추된다.
18) 溫肇桐 前揭書 P.82.
19) 軒轅, 堯: 헌원(軒轅)은 中國의 傳說上의 帝王 이름이며 姓은 公孫이다. 三皇五帝
 의 한 사람으로 곡물 재배를 가르치고 文字 音樂 度量衡을 정했다. 요(堯): 중국

또한 그는 남조의 수학자 하승천(何承天)과 신이 멸하는가 불멸하
는가의 논쟁에서 신불변론(神不滅論)을 전개하였는데 그의 말에 정
묘한 이치가 있었으므로 여기에서부터 그의 학문이 덧보였다고 한
다.[18] 그는 마침내 이러한 바탕 위에서 도가사상을 기초한 산수화
(문학화)의 이론서인 최초의 저술을 통하여 징회미상(澄懷味象)의
관도론(觀道論)을 밝혀 풍아(風雅)한 은사정신에 대한 문인세계의
회화적 전기를 다음과 같이 제시하고 있다.

"성인은 도를 품고서 사물에 응하고 현자(賢者)는 마음을 맑게
하여 상(像)을 음미한다. 산수에 이르러서는 형질을 갖고 있으
면서 영묘한 정신을 취한다. 이 때문에 헌원(軒轅), 요(堯)[19],
공자(孔子), 광성자(廣成子), 대외(大隗), 허유(許由)와 고죽
(孤竹)[20] 등은 반드시 공동(崆峒), 구자(具茨), 막고(藐姑),
기수(箕首), 대몽(大蒙)[21] 등의 산에서 노닐었으며 이것이 인

전설상의 聖帝 五帝의 한 사람. 백성이 잘 따라 가장 평화스러운 시대였다 함. 순
(舜)과 아울러 오랫동안 중국 역사의 理想的 模範의 제왕으로 일컬어졌음.
20) 廣成子, 大隗, 許由, 孤竹: 광성자와 대외는 皇帝 때의 神仙들임. 허유는 황제때
高士이고 고죽은 商의 諸侯國으로 神農의 子孫이 세웠다 하며 「伯夷,叔齊」는 임금
의 아들이라 함.
21) 공동, 구자, 막고, 기수, 대몽: 崆峒은 감숙성의 산 이름이며, 具茨 藐姑는 北海 끝
에 있는 神仙이 사는 山 이름임. 막고야산이라고도 함. 箕首는 기산과 수양산인데
箕山은 河南省 登封縣의 名山으로 許由와 巢父의 隱居地이며 首陽山은 山西省 永濟
縣 남쪽에 있는 산으로 伯夷叔齊가 周武王 의 殷伐에 실망하여 節死한 곳이라 함.
22) 廬山: 江西省 九江府의 명산, 衡山: 湖南省 衡山縣의 명산으로 五嶽中의 하나, 莉
山 湖南省 南장縣의 명산 皇帝가 遊居하였던 산. 巫山 四川省 巫山縣 東山.
23) 石門: 山東省에 있는 산이름 李白과 杜甫가 離別한 곳. 玆雲嶺: 未詳.
24) ① 宗炳, 中國畵論類編(五) 「畵山水序」 ② 張彦遠 「歷代名畵記」 卷六.
25) 宗炳, 同揭書.
26) 崑崙山: 서장에 있는 명산으로 지금은 美玉의 出産地이다.
27) 閬風山: 崑崙山 위에 있는 산으로 傳說에 의하면 神仙이 사는 산이며 皇帝의 處所
로 알려져 있다.
28) 玄牝: 萬物을 生成하는 도(道) 玄은 그 작용이 微妙하고 奧妙함. 牝은 암컷이 새
끼를 낳듯이 道가 萬物을 냄. 「老子之門」에 있음.
29) 宗炳 ,同揭書.
30) 본문해설 脚註28 參照.

자(仁者)와 지자(智者)의 즐거움이었다. 대저 성인(聖人)은 정
신으로서 도(道)를 본받지만 현자(賢者)는 산수를 통하여 형
(形)으로서 도(道)를 아름답게 하니 인자(仁者)의 즐거움도 그
러하지 않겠는가? 내가 여산(廬山)[22]과 형산(衡山)에 마음이
끌리고 형산(荊山)과 무산(巫山)에서 근고(勤苦)하며 장차 늙
음에 이름을 알지 못하고 정기를 굳게 하여 몸이 화(和)롭지
못함을 부끄러워하였다. 상접(傷跕)과 석문(石門)[23]의 아류에
이어서 상(象)을 그리고 색(色)을 발라서 자운령(慈雲嶺)을 구
성하였다.

〔聖人含道暎(應)物, 賢者澄懷味像, 至於山水, 質有而趣(趨)
靈. 是以軒轅, 堯孔, 廣成, 大隗, 許由, 孤竹之流, 必有崆峒, 具
茨, 藐姑, 箕首, 大蒙之遊焉. 又稱仁智之樂焉. 夫聖人以神法道,
而賢者通山水而形媚道, 而仁者樂不亦幾乎. 余眷戀衡, 契濶荊巫,
不知老之將至, 愧不能凝氣怡身, 傷跕石門之流, 於是畵象布色,
構慈雲嶺.〕[24]

이 말은 화자(畵者)가 그림에 임하기에 앞서 성인이나 현자에 함
도(含道)해야 함을 비유하여 징회(澄懷)하는 마음가짐을 중시하고
있다. 그리고 사물의 대상에 대한 충실성을 의미하는 명사로서 물상
의 화응(和應)이나 미상(味象)에 있어서도 그것을 관조하는 사람에
대한 주관의 태도를 강조하고 있다. 산수에 있어서는 질박함을 갖추
고 있으면서 정신성의 세계로 나아가기 때문에 현인들이 명산에서
노닐었던 것을 예로 들어 인자(仁者)와 지자(智者)가 즐기는 바였음
을 가르치고 있다.

또한 성인은 깨달음의 도(道)를 묘사한 영지로서 규범하지만 현자

22) 廬山: 江西省 九江府의 명산. 衡山: 湖南省 衡山縣의 명산으로 五嶽中의 하나. 荊
 山 湖南省 南漳縣의 명산 皇帝가 遊居하였던 산. 巫山 四川省 巫山縣 東山.
23) 石門: 山東省에 있는 산이름 李白과 杜甫가 離別한 곳. 玆雲嶺: 未詳.
24) ① 宗炳, 中國畵論類編(五)「畵山水序」② 張彦遠「歷代名畵記」卷六.

그림 3 〉 落神賦圖 - 동진·견본채색·24×310cm·워싱턴 프리마 미술관

(賢者)는 어떤 대상을 방편으로 하여 그것을 밖으로 끌어내 도가 세상에 통하도록 행하는 것이다. 인자 역시 현자와 마찬가지로 그 대상인 산수의 구체적인 아름다움을 도로 가꾸고자 하는 것이며 이것을 즐거움으로 삼는 것이 이상적인 경지가 아니냐고 반문한다. 자신도 산에 끌려 산과 하나가 되어 수련하느라고 늙는 줄도 모르고 지내다가 정기를 잘 보전하여 몸을 편하게 하는 신선의 도를 얻지 못했음을 부끄러워하며 석문(石門)의 은자가 된 아류에 그치고 만 것을 못내 섭섭하기 이를 데 없다는 뜻이다.

이러한 문맥은 당시 인물화가 주종을 이루던 미술사조에서 유독 산수 중심의 형상에 도의 경지를 함축하여 성현들이 자연과 합일한 사상을 규범하고 인자(仁者=畵子)들이 그 이상을 따랐음을 시사하고 있다. 동시에 정신과 심령을 심미적 대상으로 이끌어 물상의 조화를 설하고 있는 내용이다. 그 심층에는 유·불·선이 함께 녹아 있는 가운데 근원적인 사상은 도가에 많이 연유하고 있다.

그러나 한편으로는 여산(廬山)과 형산(衡山)을 그리워하였음은 자신이 불교사상을 교류했던 정신적인 벗이자 스승이기도 한 혜원화상

(慧遠和尙)을 그리워한 것이며, 형산(衡山)은 자신의 호로까지 썼던 부지런히 수련하며 지낸 은거지이었음을 의미하는 것이라고 추론된다. 그리고 노쇠하여 더 이상 산에 깃들 수 없게 되자 부끄럽게 생각하는 것은 경치가 뛰어난 산수에서 생활하고자 했던 욕구충족을 의미하는 것이며, 산수를 그림으로 표현하는 소재적 가치를 설명하고 있다.

 "대저 아득한 옛날에 이(理)가 끊어졌다 할지라도 가히 천년의 뒷날 그 뜻을 구할 수가 있다. 지(旨)가 언상(言象)의 밖에서 미(微)할지라도 가히 마음을 서책(書策) 안에서 취할 수 있다. 하물며 몸이 나아가지 못하고 눈이 얽매어 있어서 형(形)으로서 형을 사하고 색(色)으로서 색을 모(貌)함에 있어서야 어찌 하겠는가?"

 〔夫理絶於中古之上者. 可意求於千載之下. 旨微言象之外者. 可心取於書策之內. 況乎身所盤桓. 目所綢繆. 以形寫形. 以色貌 色也.〕25)

 이 말은 종병(宗炳)이 말년에 노병을 얻어 강릉(江陵)에 돌아와 여생을 보내면서의 일이다. 그는 산수를 대하지 못하고 방안에서 물상의 뜻을 좇아 그동안 산수를 유력하면서 마음에 담아 두었던 모양 즉 다시 말해서 그 의상(意象)을 그려 색(色)을 발라 완성된 작품을 벽에 붙여놓고 위안하며 지낸 일종의 회고이다.
 이것은 동시에 자신의 철학인 징회미상(澄懷味象)의 관도적(觀道 的)인 그 이(理)를 기록한 말이기도 한 것이다. 다시 음미해 보면 그이가 끊어지거나 말의 표현밖에 있어서 희미하다 해도 천 년 뒤에 그 마음의 뜻을 서책에서 찾아볼 수 있다고 한 것은 진경(眞景)의

25) 宗炳. 同揭書.

사실화가 나타나기 시작하던 당시에 있어서 사실정신에 충실하고자
했던 엄숙한 선언이다.

그러나 산에 오를 수 없는 입장에서 와유노병(臥遊老病)의 흉중에
나타나는 미상의 영적감흥이 융화된 사물의 형태를 그리고 그 색채
를 나타낸 산수화에 있어서야 더 말할 나위가 있었겠는가 하는 것이
다. 이것은 산수화가 그림으로 그려질 수 있음을 말하는 동시에 이
때부터 산수화가 새롭게 태어나고 있었음을 이해하는 대목이기도 하
다. 다시 이어서 다음의 논을 보면

"더욱이 곤륜산(崑崙山)26)은 크고 눈동자는 작아서 촌(寸)으
로서 눈을 핍박(逼迫)하면 그 형상을 볼 수 없으나 몇 리를 떨
어져 본다면 눈앞에 가득 들어올 수 있으며 진실로 더 멀리 떨
어지면 산의 모양이 더욱 작게 보인다. 이제 흰 비단을 펴놓고
멀리 비쳐본 즉 곤륜산과 낭풍산(閬風山)27)의 형상을 가히 방
촌(方寸) 안에 담을 수 있다. 세로로 삼촌(三寸)의 붓을 그으면
천 길 높이에 해당하고 가로로 수(數) 척(尺)의 묵(墨)을 묻히
면 백 리(百里)의 너비를 포함할 수 있다. 이로서 화도를 보는
사람은 공연히 유(類)의 불교(不巧)를 근심하여 작게 제작하여
도 그와 같음을 허물치 않는다. 이것이 자연(自然)의 세(勢)인
것이다. 이와 같이 숭산(嵩山)·화산(華山)의 수려(秀麗)함이
나 현빈(玄牝)28)의 신령(神靈)함이 모두 가히 한 그림에서 얻
어지게 된다."

〔且夫崑崙山之大. 瞳子之小. 迫目以寸, 則其形莫睹. 迥以數
里. 則可圍於寸眸. 誠由去之稍濶, 則其見彌小, 今張絹素以遠映,

26) 崑崙山: 서장에 있는 명산으로 지금은 美玉의 出産地이다.
27) 閬風山: 崑崙山 위에 있는 산으로 傳說에 의하면 神仙이 사는 산이며 皇帝의 處所
 로 알려져 있다.
28) 玄牝: 萬物을 生成하는 도(道) 玄은 그 작용이 微妙하고 奧妙함. 牝은 암컷이 새
 끼를 낳듯이 道가 萬物을 냄. 「老子之門」에 있음.

則崑閬之形可圍於方寸之內. 豎劃三寸當千仞之高. 橫墨數尺. 體
百里之迥. 是以觀畵圖者. 徒患類之不巧, 不以制小而累其似. 此
自然之勢.如是則嵩華之秀. 玄牝之靈. 皆可得之於一圖矣.]29)

그는 성현들의 삶을 토대로 한 명산들을 예로 들어 그림으로 그려
질 수 있는 여러 요소 즉 원인들을 설명하고 있다. 내용을 파악해 보
면 그것은 가까이 서 보게 되면 전체의 모양을 볼 수 없으나 멀리
떨어져서 거리를 조절하여 바라보게 되면 산의 형상을 더욱 확실히
볼 수 있다는 것이다. 거기에 하얀 비단 화폭을 펴놓고 그와 같이 멀
리 비춰본즉 곤륜산과 양풍산의 형상을 일촌 크기의 네모 안에 세로
의 천 길 높이와 가로의 백 리 넓이에 대한 자연을 축소하여 표현할
수 있음을 설하고 있다.

동시에 그림을 보는 사람으로 하여금 기교적으로 서투른 것은 탓
할 수 있을지 몰라도 그 크기에 대해서는 사실적으로 그리지 않았다
고 생각지 않을 것임도 덧붙이고 있다. 이와 같이 종병(宗炳)이 요
구하고자 하는 것은 그가 좋아하는 산수의 현빈(玄牝)30)을 그림으
로 표현하고자 하였던 점에 있어서 성현들의 삶에서 그 엄숙성을 찾
게 되었던 것이라고 보아진다. 그가 사실정신에 충실하고자 하였던
관점은 일반적인 사실주의와는 다르다. 그것은 그가 파악한 미상(味
象)의 산수 즉 물질적인 대상이 정신적인 세계와의 교감으로부터 얻
어지는데 있었기 때문이다.

그러므로 산수의 물질적인 형상이 자신의 가슴속에 있는 의중의
미상과 결합하여 고아(高雅)한 정신세계와 하나로 융합되어져야 하
는 것에 그 뜻이 있었다. 이러한 그 이(理)의 추세는 그의 야일한 문
학화에 대한 아름다움이 그림을 그리는 태도의 엄숙성 속에서 명산
들의 신비스럽고 그윽하고 수려한 골짜기의 영기(靈氣)를 화폭 안에

29) 宗炳 .同揭書.
30) 본문해설 脚註28 參照.

모두 얻게 되는 방법을 갈파한 것이다.

"대저 눈에 응(應)함으로써 마음으로 만남을 이(理)로 삼는 자
(者)는 유(類)가 교(巧)를 이루면 곧 눈도 함께 응(應)하고 마
음도 또한 만나게 되어져 만남에 응(應)하여 신(神)을 느끼게
된다. 신(神)을 뛰어넘어 이(理)를 얻으면 비록 허(虛)에서 다
시 유암(幽岩)을 구할지라도 무엇을 더할 것이 있겠는가?
또한 신(神)을 본래(本來) 근거가 없으므로 형(形)에 깃들어
서 유(類)를 느끼게 하고 이(理)가 영적(影跡)에 들어간다면
진실로 능히 묘사할 수 있고 또한 진실로 극진한 것이라 하겠
다."

[夫以應目會心爲理者. 類之成巧, 則目亦同應. 心亦俱會. 應會
感神. 神超理得. 雖復虛求幽岩. 何以加焉. 又神本亡端. 棲形感
類, 理入影迹, 誠能妙寫, 亦誠盡矣.]31)

위의 뜻을 다시 풀어보면 눈으로 보고 마음으로 통하는 경지를 이
(理)로 하는 사람은 사실적으로 잘 그려진 산수화의 경우 눈으로 보
면 동시에 마음이 감흥하게 된다. 산수화에서 보여지고 있는 산을
마음으로 감흥하게 되면 그림을 보는 이의 정신은 거기에 닿아 있으
므로 알아차리게 된다. 이런 상태에서 진경산수를 찾아 나선들 더
무엇을 보탤 것이 있으리요!

그러므로 신(神) 즉 혼(魂)이란 본래 어떤 모양으로 존재하는 것
이 아니어서 정성을 다한 형태에 깃들고 같은 형상의 사물에도 감응
하게 되는데 그것은 산수화폭에도 마찬가지이다. 만약 제대로 잘 묘
사하여 그 이(理)라고 할 수 있는 혼이 깃들게 되면 참으로 극에 이
른 것이라 한다.

31) 宗炳, 仝揭書 畵論類編(五). 名畵記 卷六.

여기서 종병(宗炳)이 말하고 있는 이(理)는 신을 초월하여 얻어지는 것으로서, 가슴에 담아두었던 그 산수의 현장을 끌어내는 관념과도 통해있는 사의적(寫意的) 접근의 묘사에 함신(含神)함을 의미하고 있다 할 것이다. 그가 파악하고 있는 이 신에 대한 허(虛)는 장자(莊子)의 도에서도 허(虛)가 무(無)로 대비되지만, 불교사상에서도 허(虛)는 공(空)과 무(無)의 개념과도 같다. 그러므로 허공과 같은 무(無)는 아무 것도 없는 것이 아니라 기운(氣運) 즉 에너지로 충만되어 있는 물상으로 드러나지 않는 생명을 말한다.

그래서 육안(肉眼)으로 보이거나 감각기관으로 파악할 수 있는 것이 아니기 때문에 표현을 근거로 한 형태 즉 모양에 깃든다는 것이다. 그러므로 그림으로 그려지는 산수의 형태 속에 신은 생명으로 묻어와 작품상에서 감응할 수 있게 된다. 이와 같이 종병이 말하는 이(理)는 산수작품에 신이 깃드는 이치를 설한 내용이다. 동시에 그가 산수를 좋아하여 유람하며 그것을 그림으로 나타내는 것이 바로 신의 구현체라고 생각했기 때문이다.

"이에 한거하면서 기(氣)를 다스리고 술잔을 기울이고 거문고를 울리며 그림을 펼쳐놓고 그윽이 마주하면, 가만히 앉은 채로 사황(四荒)32)을 궁구할 수 있고 천려(天勵)의 총(叢)을 어기지 않고서도 홀로 무인의 들녘에 응(應)할 수 있다. 구멍뚫린 바위산은 높이 솟고 운림(雲林)은 무성한데 성현(聖賢)의 아득한 옛날을 비추어 보면 온갖 취향(趣向)이 그 신사(神思)를 융합할 것이다. 내가 다시 무엇을 말하리요! 이미 창달(暢達)하여 신의 창달한 바에 이르러 있으니 무엇이 이보다 앞서 있겠는가?"

[於是閒居理氣. 拂觴鳴琴, 披圖幽對. 坐究四荒. 不違天勵之

32) 四荒: 四方世界의 天地 自然을 말함.

叢, 獨應無人之野. 峯岫嶢嶷. 雲林森渺. 聖賢晦於絶代, 萬趣融
其神思, 余復何爲哉. 暢神而已. 神之所暢. 孰有先焉,]33)

　　이어서 종병은 한거(閑居)의 삶을 술과 거문고와 그림을 마주하여
사방의 자연을 다시 말해서 우주의 끝까지 궁구(窮究)할 수가 있고
괴로움 가득한 속세를 떠나지 않고도 홀로 무위한 자연의 이상세계
에서 노닐 수 있다고 하였다. 또한 "구멍 뚫린 뫼 뿌리는 높이 솟고,
구름 걸린 산림은 아득히 뻗쳐 있다." 옛날 성현의 도가 오늘날에 발
휘되어 온갖 풍취 만상의 영묘(靈妙)가 정신과 하나로 만나는데 여
기에 더 무엇을 말하리요. 세속의 속박에서 벗어나 자유해방을 누리
고 있는 이 화도(畵道)보다 나은 것이 있겠는가? 라고 하며 끝을 맺
고 있다.
　　이와 같이 종병은 자연과 만나 술, 음악, 그림을 통해 세속을 버리
지 않고도 이상세계서 노닐 수 있다고 하는 점은 노장사상(老莊思
想)을 기초하고 있다. 또한 "구멍 뚫린 뫼 뿌리는 높이 솟고 구름 걸
린 산림은 아득히 멀다." 이 역시 도가사상을 바탕한 산수의 아름다
움을 그대로 드러낸 자연을 노래하던 문학화의 시심이며 산의 형상
인 동시에 산의 영기(靈氣)라고 하는 신(神) 즉 산혼(山魂)을 의미
하고 있다.
　　종병은 산의 형상과 산이 자신의 정신과 서로 융합한 자연 속에서
"옛 성현들의 도가 오늘에야 발휘되니."라고 하는 말은 창달로 인도
하는 전제적 의미를 밝힌 것이다. 창달은 온갖 풍취 만상(萬象)의
영묘가 하나로 화(化)하여 시간과 공간을 뛰어넘는 다시 말해서 구
애됨이 없는 초월적인 해방과 같은 것이 화도인데 그 무엇이 이보다
나을 수 있겠는가? 하는 사고의 지론이다.
　　이러한 그의 사고는 노장학의 바탕 속에서 자신이 마주하고 있는

33) 宗炳, 同揭書「畵山水序」① 畵論類編(五). ② 名畵記 卷六. ③ 兪劍方 中國繪畵
　　史 王雲五,傳緯平 主編 上冊, 臺灣商務印書館發行,1973. PP.53,54.

무위자연이 만상의 영묘(靈妙)와 함께 하나되는 불교의 일원상적(一圓相的)인 융화(融化)를 그 화도의 대상으로 말미암고 있다. 이와 같은 종병의 화론적 사상은 결국 징회(澄懷)의 허정(虛靜)한 마음으로 대상을 음미하여 표현된 모양에 신이 깃들어 결국 하나로 합일되는 관도적(觀道的) 철학을 이(理)로 삼는 도교와 불교가 함께 녹아 있는 미학임을 알 수 있다.

4) 王微의 畵論(敍畵)

노장철학에 대한 현학(玄學)정신의 실천적 삶을 고취한 인생 속에서 문학화에 기반을 둔 산수화(문인화)에 대한 예술상의 실제와 이론이 거듭하여 드러나고 있다.

그러나 은일 사상의 실천적 삶은 지식인들에게 있어서 존중과 흠모의 대상이었을 뿐, 아무에게나 행동으로 옮겨지기는 결코 쉽지 않은 드문 일이라고 볼 수 있다. 그런데 예술상의 재능이 뛰어난 동진(東晋)의 한 젊은 선비화가 왕미(王微)에 의해 자연지조의 은일을 통해서 일구어낸 산수화에 대한 논문 제시가 종병(宗炳)에 이어 거듭 있었다.

왕미(王微=415-443)는 종병과 같은 시대를 살다간 후배작가로서 그 역시 관리를 원치 않았던 은사였다. 왕미는 남조의 송(宋) 랑야(瑯琊) 임기(臨沂) 사람으로 자(字)는 경현(景玄) 또는 유인(幼人)이다. 문장과 글씨에도 능하였으며 사도석(史道碩)[34]과 함께 위협(衛協)[35], 순욱(荀勗)[36]에게 그림을 배워 인물고사(人物故事)와 산수화를 잘 그렸으며 논저에 서화(敍畵) 한 편이 있다.[37]

34) 史道碩은 晋人으로서 兄弟 4名이 그림을 그렸는데 그중에서 가장 명성이 높았다. 王微와 함께 衛協과 荀勗에게서 그림을 배웠다.
35) 衛協은 晋나라 사람으로 曹不興에게 배워 道釋畵 人物畵를 잘 그려 當時 畵聖이라 일컬어졌다. 白描의 세밀하기가 거미줄과 같으면서도 筆力이 있었으며, 인물화는 특히 눈을 잘 그려 顧愷之로부터 칭찬을 들었다. 「顧愷之 論畵, 圖畵見聞志」
36) 荀勗 晋의 潁川사람 字는 公曾 魏나라 末葉에 大將軍을 지내고 晋나라가 들어서자 濟北 候에 奉해졌다. 諡號는 成이며 이미 7세때부터 文章에 能했으며 才藝가 많고 學文이 있었다. 글씨는 鍾繇의 筆法을 배웠고 그림은 衛協의 畵法을 배웠다. 「歷代名畵記, 圖繪寶鑑」
37) ① 張彦遠 「歷代名畵記」 卷六. ②中國畵家人名大事典 庚美文化社 編,1980.

그는 사대부 집안으로서 조부(祖父)는 평북장군(平北將軍)을 지내
고 아버지 왕징(王澄)은 형주자사(荊州刺使)를 지냈으며 자신도 상
서낭우군사(尙書郎右軍司)를 추서받은 명문가이었다.38) 그럼에도
그는 소박하고 꾸밈없는 은거생활을 편안하게 여겼다. 거처의 장식
은 구원으로서 충분했고 속기를 떨쳐 버림으로서 성품을 도탑게 했
다고 전한다. 그가 스스로 말하기를 "그저 지조나 지키면서 왕융(王
戎)39)이나 악광(樂廣) 같은 사람을 버리지 않을 수 있을 정도다."라
고 하였다는 것이다. 이와 같이 그는 겸양한 태도를 보이며 사상적
으로 은사정신을 가지고 있는 고아한 선비였다.40)

이러한 배경을 바탕한 왕미 화론 역시 자연지조의 은사정신이 종
병의 화론과도 다소 같은 뜻이 겹치고 있음을 볼 수 있다. 하지만 왕
미의 생년은 종병보다 40세가 연하였으나 그 비슷한 시기에 현학의
은일적 세계를 드러낸 것으로 보아 참 조숙한 기대주였다. 그러나
불행하게도 종병과 같은 해에 29세의 젊은 나이로 생을 마감하였다.

여운을 남기게 된 짧은 생애를 통하여 일구어 놓은 그 사상적 배
경의 산물이라 할 수 있는 화론에 대한 제시가 다음과 같다.

"안광록41)의 편지를 받았다. 그림으로서 예술에 그치지 않고
마땅히 주역과 더불어 모양과 동체를 이루었다. 그런데 전서와
예서에 공밀한 자는 서(書)를 기교로서 높이 삼고 있다. 그것을
아울러 문장과 회화와도 더불어 변하여 그것이 서예와도 같다

P.138.
38) ① 溫肇桐著 中國繪畵 批評史 姜寬植譯 미진사.1989. P.82.
　　② 王微,小字荊産,字幼人,祖父ㅁ,平北將軍,父澄,荊州刺史, 微歷尙書郎右軍司, 琅邪人.
39) 王戎(234-305) 中國西晋때의 文人政治家. 竹林七賢의 한 사람으로 老莊思想을
　　즐겼으며 惠帝에게 登用되어 司徒가 되었으나 政事에는 관심이 없었으며 蓄財家
　　로 유명하였다.
40) 徐復觀 著 中國藝術精神 權德周 外 譯 東文選, 1990. P. 272.
41) 顏光錄: 字는 延年, 臨沂人으로 南朝의 宋 孝建(454-456)中에 金紫光錄大夫를
　　지냄. (宋書 卷73)에 그의 傳記가 있으나 以下의 句節은 未詳임. 당시 光錄大夫
　　와 書信 交分만 보더라도 王微의 位置를 짐작케 한다.

고 밝히고자 한다. 대저 회화를 말하는 자는 마침내 용세(容勢)
를 추구할 것이다. 또한 고인(古人)이 작화함에 도성의 구역을
정하고 사방의 지역을 구획하며, 산과 구릉을 표시하여 정한 흐
름을 그리는 것이 아니다. 근본으로 삼는 모양에 융합한 것이
영묘함으로 변하여 마음을 움직이는 것이다. 영혼을 볼 수 없는
것이므로 움직이지 않는 것에 기탁한다. 눈에는 한계가 있기 때
문에 보는 것이 두루 미치지 못한다."

〔辱顔光錄書以圖畵非止藝行, 成當與易象同體, 而工篆隷者,
自以書巧爲高. 欲其並辯藻繪, 覈其攸同. 夫言繪畵者, 竟求容勢
而已 且古人之作畵也, 非以案城域, 辯方州, 標鎭卓, 劃浸流, 本
乎形者融, 靈而動變者心也, 靈亡所見, 故所託不動: 目有所極,
故所見不周.〕42)

위의 논에서는 도가의 현학에 영향을 준 음양이원의 자연현상 즉
천지간의 만상을 설명한 주역을 대비하고 있다. 설하고자 하는 내용
은 회화가 단순한 기예에 머무는 것이 아니라 주역 쾌효의 모양(象)
과 그 본질을 같이한다고 보았다. 그리고 전서와 예서에서 뛰어난
사람들은 서예만이 가치가 있다고 스스로 자랑하고 있었던 점을 서
예만이 아니라 회화도 그와 나란히 함께 동등한 것임을 밝히고자 하
는데 있었다.

대체로 회화를 논하는 사람은 요컨대 용세(容勢)를 구하는 것일
뿐, 다시 말해서 생동감 있는 모습을 추구할 뿐이라는 것이다. 그리
고 고인이 그림을 그리는 경우에 성의 구역과 더불어 사방지역을 구
획하여 산과 언덕의 소재를 표시하고 그 흐름은 그려내는 것이 아니
었음을 말한다.

그들이 근본으로 삼는 묘사된 형에 인간 정신의 영묘함이 융합되

42) 王微, ① 畵論類編(五). ② 名畵記 卷六「敍畵」③兪劍方 前揭書 上冊 PP. 54,
55. ④ 徐復觀 前揭書 P. 274.

어 묘사된 것에 인간의 마음을 움직일 수 있는 것이다. 따라서 영묘
한 것은 눈에 보이지 않기 때문에 부동한 것에 기탁하는 것이며 시
각은 한계가 있으므로 다 볼 수 없음을 설하고 있다. 이와 같이 왕미
(王微)의 논(論)은 산수화의 창작에 대한 실제에 있어서 자연 경물
(景物)의 미는 결국 생동감 있는 용세한 모습을 추구하는데 있다고
보았다.

그리고 작화(作畵)에 대한 대상의 구역을 정하여 여러 지역의 산
과 구릉의 소재를 표시하여 그 흐름을 묘사하는 것은 옳지 않는 것
으로 생각했다. 다시 말하면 지도 같은 실용적인 면에서 벗어나야
하는 독립적인 회화로서의 예술성을 의미한 것이다. 또한 독립된 예
술성을 갖추게 되면 인간정신의 영묘함이 묘사된 부동의 형에 깃들
게 된다는 종병론과도 같은 의미를 담고 있다.

"이리하여 한 자루의 붓으로 큰 허공을 그려내고 신체의 절반
정도의 상태에 한 치 정도의 명(明)을 그려 넣는다. 곡선으로
숭산 같은 의취를 삼음으로써 직선으로 네모 안에 그려내며 삐
쳐 그은 획으로 태산43)과 화산44)을 견주게 하며 살짝 구부러
진 점은 높은 곳을 기준하여 나타낸다. 눈썹과 이마와 뺨과 광
대뼈는 마치 웃는 것처럼 선명하게 그리고, 외롭게 우뚝 솟은
바위는 구름을 토해 내는 것같이 그린다. 종횡으로 변화하므로
움직임이 생겨나고 전후의 모가 나타나 규범이 된다. 그러한 후
에 궁전과 배나 수레를 관할하여 기물의 종류끼리 모이게 하고
개, 말, 새, 물고기의 생물의 모양에 따라 나누어진다. 이것이
그림의 이치다. 가을 하늘의 구름을 바라보면 정신이 드날려 날
고 봄바람을 맞으면 생각이 넓게 트인다. 비록 금석의 즐거움이

43) 泰山 中國의 名山 해발1535로서 山東省 泰安 북쪽에 있는 五嶽中의 하나인 東嶽
 을 이르는 말이다. 예로부터 天子가 諸侯를 이곳에 모아놓고 때때로 封禪을 行하
 였음. 道敎의 靈地이기도 하다.
44) 華山 해발 2,916으로 中國 陝西省의 秦嶺山脈 北東 끝의 山으로 中國古代 五嶽의
 하나인 西嶽 秦 嶺山脈中의 高峰으로 陝西省 山陰縣의 南쪽에 있음.

있어 규장의 보배라도 어찌 능히 방불할 수 있으리요, 그림을
펴고 문서를 살펴보면 산과 바다의 효과가 다르다. 녹음의 숲에
는 바람이 일고 흰 물결은 계류에 부서진다. 아ㅡ, 어찌 홀로
모든 것을 손으로 가리켜 운용할 뿐이겠는가? 또한 이러함으로
서 신명이 강림한다. 이것이 그림의 법(法)이다."

〔於是乎以一管之筆, 擬太虛之體, 以判軀之狀. 畵寸眸之明. 曲
以爲嵩高, 趣以爲方丈. 以友之畵, 齊乎太華, 枉之點, 表夫龍準.
眉額頰輔若晏笑兮﹕ 孤岩鬱秀, 若吐雲兮﹒ 橫變縱化, 故動生焉,
前矩後方出焉. 然後宮觀舟車, 器以類聚﹕ 犬馬禽魚, 物以狀分.
此畵之致也. 望秋雲神飛揚, 臨春風思浩蕩. 雖有金石之樂, 珪璋
之琛﹕ 豈能髣髴之哉? 披圖按牒, 効異山海. 綠林揚風, 白水激澗.
嗚呼,豈獨運諸指掌, 亦以神明降之. 此畵之情也.〕45)

이어서 산수가 지니고 있는 신령한 정신의 실체적 모양에 대한 표
현적 접근의 묘사는 사람으로 하여금 높게 비상하고 호탕해질 수 있
는 산수의 아름다움을 설하고 있다. 동시에 인체에 대해서도 미적
접근의 묘사적 방법을 말하고 있으나 인간은 누구나 개성을 지니고
있기 때문에 결국 인간 자신들에게 한정하게 된다.

하지만 산수 자체는 개성을 지니고 있는 것은 아니지만 지형에 따
라 각기 다른 모양을 만나게 된다. 그러나 그 형태를 표현해내는 미
적 감흥은 무한의 변화를 유발하는 것으로서 동기의 규범이 된다고
보았다. 이렇게 규범이 된다고 보았던 점은 노장사상의 무위자연을
관통하는 아름다움을 의미한 것으로 보아진다.

그리고 그 자연 속에 함께 하고 있는 기물과 움직이는 생물 등의
모양에 따라 나누어 표현하는 것이 그림의 이치라고 말하고 있다.
그리고 왕미의 문학성은 현학사상의 구체에 대한 장학(莊學)의 추구

45) 王微, 同揭書「敍畵」.

를 더 심화한 것으로서 자연을 따르는 마음가짐이 앞에서 언급한 '왕
융(王戎)과 악광(樂廣)을 저버리지 않음'을 읽을 수 있다. 그것은 그
의 문장을 다시 반복해 풀어 보면 "가을하늘 구름을 바라보면 정신이
높게 비상(飛翔)하고 봄바람을 맞고 있으면 마음은 막힘 없이 넓게
펼쳐지게 된다."

비록 예교적(藝交的)인 음악이 갖춰져 있고 규장(奎章)과 같은 아
름다운 옥(玉)을 얻는다 하더라도 어찌 이와 방불할 수 있겠는가?
라고 하는데서 구체적으로 잘 드러나고 있다. 그는 그러한 속에서
은일의 수준에 도달되어지는 외생(外生)을 통하여 보다 정신적으로
진기한 것들을 궁구한 것이며 또한 그의 문학성은 그림으로서의 표
현 접근을 실감케 하고 있다.

"녹음 우거진 숲에는 바람 살랑이고 흰 물결은 계곡바위에 부서진
다."

그는 이러한 세계를 운용하는데 있어서 예술적 솜씨에 대한 마음
이 혼신의 집중을 통하여 신명이 강림하게 되는 것이 그림의 정이라
고 말하고 있다.

이는 회화의 생명을 의미하는 것이 되지만 크게 보면 문학화 산수
화의 성립을 의미하는 것이 된다. 그 기저에는 노장사상이 추구한
현학의 바탕에서 산수라고 하는 새로운 회화가 후일 주류를 형성할
수 있었던 근거의 화론을 마련한 것이라고 볼 수 있다.

5) 文學化 傾向과 嚆矢美學의 價値

　　문인화가 시작된 최초의 역사적인 맥락에 대한 그 시원의 근원을
한대에서 위진시대에 이르는 동안에 변화되었던 회화적 가치에 대한
미학적 사고의 전환을 알아보았다. 그리고 가치 전환의 회화에 있어
서 그 최초가 되는 문인화론에 대한 내용까지를 살펴보았다. 여기서
고찰하고자 하는 점은 문학화의 예술적 심령(心靈)이 깊숙이 잠재하
고 있었던 보편적 자각이 무엇인가 하는 점에 있다.

　　문인화 탄생은 결국 당시 인물중심의 회화에서 자연중심의 산수화
에 대한 새로운 회화의 전개를 의미하는 것이다. 비록 자연 중심으
로 변화해 가는 회화의 시작은 문인화라는 이름으로 출발된 것은 아
니지만 그 미학에 있어서는 문인들의 문학화에 대한 시경문학(詩景
文學)의 발흥(勃興)으로부터 연계되어진 인연체이기 때문에 사실상
산수화의 출발을 문인화 탄생의 기원이라고 보는 것이다.

　　그러나 이러한 문학화의 발흥을 맞기 전에 산수화가 없었던 것은
아니며 어떠한 형태로라도 미진하지만 있었다. 그 시발은 고개지(顧
愷之)에 의해서도 물론 화론과 함께 만나게 된다.

　　하지만 그것은 자연의 아름다움을 인식한 미학의 시문학과 만나는
산수화는 아니었던 것이다. 그러므로 새로운 산수화는 자연의 아름
다움을 노래한 문학화의 연기(緣起) 속에서 회화미학의 태동이 발흥
하게 된 점이다.

　　그 최초의 실천자들이 당시 선비문인들이었던 종병(宗炳)과 왕미
(王微)라는 이론을 겸한 화가들이다. 이들의 회화미학에 대한 정신
세계의 이론적 완성도는 산수 속에서 인간정신의 해방을 얻을 수 있

다고 하는 점이다. 다시 말해서 그들의 미학은 산수의 형태 속에서 산수의 정신을 볼 수 있게 되는 예술적 심령을 논하여 들어낸 것이다.

이로부터 사상 처음으로 육조의 시인과 화가 자신들은 예술적 심령의 잠재가 자신들의 자각 속에서 발견하게 되는 미학적 정신세계를 만나게 된 것이라고 하겠다. 하지만 당시에 인물화가 주종을 이루고 있던 위진시대의 새로운 시대 사조의 변화는 문학화에 기반을 둔 산수화가 이와 같이 모습을 들어내므로 해서 지식인들에 대한 관심의 촉발을 가져왔다.

이러한 변화는 도가사상의 노장학으로부터 흥기한 사람들의 자연에 대한 탐색과 추구에서 찾을 수 있는데 회화에 대한 새로운 관심은 세속적인 일을 초월한 정신으로부터 시작된다고 할 수 있다. 다시 말해서 은일사상을 반드시 실천하고 그것을 생활 속에서 도로 궁구함에 있다고 보았던 것이다.

당시 이러한 풍조는 산수에 은거(隱居)하는 일사(逸士)들의 현학(玄學) 추구를 존중하였으나 일반인들의 은일은 실천적일 수 없는 드문 일이었으므로 그것을 흠모할 따름이었다. 이러한 흠모대상이었던 산수의 아름다운 세계에 대한 미학을 실천한 종병과 왕미 이 두 사람의 자연에 대한 확실한 결합은 일반인들에 비해 원만하면서도 그 관도적(觀道的) 세계는 더욱 명철하였던 것이다.

이들의 미학 사상은 노장학의 영향에서 비롯된 것이지만 특히 종병의 경우는 그 사상적 방향이 유한적인 것에서 무한적인 것으로 불교적인 개념에도 닿아 있다. 그것은 유(有)에서 무(無)로 통하는 것을 의미함인데 그 심층에는 보이는 것에서 보이지 않는 것으로 영적인 세계를 겨냥하고 있다.

종병화론의 미학은 성현(聖賢)과 같은 도인들의 마음으로 산수를 바라본 것이다. 그리고 현자들의 눈앞에 펼쳐진 산수의 무한성이 도(道)로서 형상화되는 이상 세계에 두고 있었다. 그리고 그가 대상으

로 삼았던 명산들은 그 화도의 정신을 융회(融會)한 사상의 구현체
였던 것이다. 그의 이러한 예술사상은 신을 초월한 이를 강조하는
동시에 허(虛)에서 대상을 구할지라도 더할 것이 없음을 말하고 있
다. 그리고 이러한 허에 대한 정신 세계의 궁극의 미적 종착은 융령
(融靈)에 비춰지는 것임도 알 수 있다.

그러므로 그 허(虛)라는 비어 있는 개념의 불교적인 허공(虛空)은
다만 그냥 비어 있는 것이 아니다. 그것은 헤아릴 수 없는 만상의 세
계를 담고 있는 그릇과도 같은 것이며 동시에 에너지로 충만된 공간
이다. 다시 말해서 조금도 틈이 없는 기운으로 꽉 차있는 그대로의
대자연을 의미한다. 그러므로 불교사상에도 조예가 깊었던 종병미학
의 허는 무로 통하는 도가의 보이지 않는 세계와 불교의 무량(無量)
한 만상의 세계에 대한 연기도리(緣起道理)의 우주적 법리를 겨냥한
것이라고 볼 수 있다.

이와 같이 종병미학의 명철한 귀결은 징회(澄懷)라는 청담을 품은
미도(媚道)에서 보여지는 현빈(玄牝)46)함에 이르는 도가사상에 결
부된 우주의 도리를 산수화 표현에 대한 창달의 생명력과 함께 하고
자 하는데 그 뜻이 있었다. 하지만 그의 정신세계에 대한 사상은 추
상적인 면이 없지 않지만 허라는 무한성을 드러낸 현묘한 불교와 도
교를 머금은 철학은 이상세계의 미적 상상을 유발하는 종지로서의
미학적 성찰이라 할 수 있다.

한편 왕미의 회화미학에 대한 예술정신의 이는 종병과 같은 이상
세계의 추상성을 겨냥하기보다는 현실성을 더 드러내고 있다. 그것
은 당시 선비들의 주무기였던 서나 문장과도 동일하게 보았으며 회
화는 용세(대상의 모양세를 추구하는 힘)함에 있다고 밝히고 있다.

산수화를 그리는데 있어서도 구역의 한정성에 대한 지도 같은 실
용에서 벗어나야 하는 것임을 드러내고 예술정신의 미학적 묘미를
융령(融靈)에 두고 있다. 왕미 역시 종병사상의 미학적 소위를 따르

46) 현빈: 本文 宗炳의 畵山水序 脚註28 參照.

고 있음을 볼 수 있다. 그러므로 그들은 미(아름답다고 하는)라는
직접성에서 벗어나 영(靈)이라는 심상의 개념으로 만나고 있다. 또
한 태허(太虛)를 말하여 비어 있는 공간 즉 하늘에 담겨 있는 만상
을 담아내는 방법을 제시하고 있는데서 공통점의 지향을 읽을 수 있
다.

왕미(王微)의 자연을 바라보는 현학적 미학은 정신이 높게 비상하
고 마음이 막힘 없이 넓게 펼쳐진다고 기술하고 있다. 이는 청담사
상을 드러낸 것으로서 도가정신에 국한하고 있음을 볼 수 있는데 이
또한 인간정신의 자유해방을 얻을 수 있기 때문임을 갈파한 말이다.
다시 말해서 왕미의 미학은 인간정신의 자유 해방에 대한 영혼의 공
명(共鳴)을 만나는데 있었다고 할 것이다. 이와 같은 그들의 미학적
논리는 종병화론의 예언에서처럼 천 년의 뒷날 다변화와 다양화로
첨단이 된 오늘의 시점에서도 그 가치를 음미하는데 간격이 없는 많
은 생각을 안겨주고 있다.

6) 氣韻生動에 대한 論議

기운생동에 대한 회화미학은 위진남북조 시대에서의 모든 회화의
실천적 총결이자 비평사적 시원이라고 보는 것이 보편적 견해이다.
그러나 기운생동에 대한 논의는 후대로 내려오면서 더욱 많은 비평
이론가와 미술사가들에 의해서 오늘에 이르도록 거론되어 왔다.

하지만 그것은 당시 저자가 제시한 기운생동이 갖는 미학적 의미
의 진의(眞意)를 파악하기 위한 것이며, 위진시대의 미학에 대한 근
원의 자각이 무엇인가 하는 점을 밝히고자 하는데 있었을 것이다.
그러나 그 기운생동론이 처음부터 모든 예술작품에 적용될 것을 목
적하거나 미리 예견하였던 것이 아님을 알 수 있다.

그것은 근본부터 그 저자의 배경에 대한 입장이 여기서 고려하고
자 하는 문학화 그림과 그 자신이 추구하는 그림이 달랐던 점이다.
그러기 때문에 문학화 산수화에까지 저자의 미학사상에 대한 그 초
점이 맞춰질 리가 없었다. 하지만 기운생동이 지닌 광의(廣義)에 대
한 의미가 미치는 파장은 결코 문학화에 대한 미학적 논의와 무관하
지 않았다.

또한 그 작화방법에 있어서 필묵이 요구되는 화법에 기운생동론이
미치는 영향은 자못 크다고 하지 않을 수 없는 것이었다. 그러므로
문인화(산수화)라고 해서 예외일 수 있는 것이 아니기 때문에 사혁
(謝赫)이 밝힌 화육법론(畵六法論)을 언급하는 것임을 밝혀 두는 것
이다.

이와 같이 기운생동을 포괄한 화육법은 저자 자신의 한계에 국한
되어 있었을지라도 파장의 힘은 놀라운 것이었다. 그러므로 그 광의

의 기운생동이 탄생되는 기반조성에 부합되어겼던 역사적인 배경을 보면 그것은 위진시대에 있어서 강성한 불교 문화의 융성과 쇠미한 유교 문화 사이에서 비롯된다.

이러한 문화적 특성은 모든 예술의 자율적인 성장의 촉진을 가져 왔으며, 동시에 문학과 예술 이론을 발흥하게 하는 주요한 시기이기 도 했던 것이다. 그 결과에 있어서 동진(317-420) 이후 문학화의 산수화가 발흥하면서도 남조(南朝=宋.濟.梁.陳)의 소국들은 여전히 그 영향권 속에서 도석화(道釋畵)와 인물화가 주종을 이루고 있었다. 하지만 남방에 퍼져 있는 노장사상의 풍토 위에서 산수화는 계속 발 전하여 왔던 것이다.

이것은 한편으로 당시에 진행되어 왔던 회화의 정교주의(政敎主義)에서 심미주의(審美主義)로 옮겨가는 과도기이기도 했다. 이와 같이 남북조의 미학은 더더욱 서 예술의 흥기와 더불어 고개지(顧愷之) 종병(宗炳) 왕미(王微)를 배출해 낸 심미주의 회화에 대한 기반 이 조성되어 왔던 예술 자립의 황금기였다고 보여 진다.

이러한 시대적 배경을 딛고 회화 미학의 예술관은 종병과 왕미가 발화한 미학의 영향권 속에서 더욱 구체적으로 이루어지게 된다. 그 것은 종병과 왕미가 말한 산수화에 대한 이상과 목적을 넘어서서 또 다른 새로운 비평미학의 시원을 열게 된 점이다. 그래서 그 진일보 한 내용이 앞에서 언급한 사혁이 세운 회화에 대한 품평 기준인 화 육법론이다.

그러나 이는 한 개인의 예술상에서 얻어지는 체험(體驗)과 반성을 통해서 기준의 한계를 설정한 것이기 때문에 구체성은 광의에 있지 않고 바로 자신 내부에서부터 비롯된 것임을 알 수 있다. 하지만 그 이론의 핵심이 되고 있는 기운생동 즉 기운(氣韻)이란 단어의 미학 은 고개지화론에서 말하고 있는 전신(傳神)의 신(神)을 의미하여 그 가 지향하고 있었던 인물화에 초점을 맞춘 것으로 비춰지고 있다.47)

47) 元의 楊維楨이 말하기를 "傳神이란 氣韻生動 이것이다." 「傳神者, 氣韻生動是也」

그러므로 이 기운생동에 대한 미학은 이미 고개지화론 중에서 그 원형인 기운의 뜻이 감추어져 있음을 후대의 많은 이론가들이 지적 하여 사혁의 독창적인 이론이 아님을 시사하고 있다.48) 이러한 근 거의 한 예로서 고개지의 화론중에 드러나고 있는 내용을 보면 다음 과 같다.

"소열여의 얼굴 표현은 한을 머금고 있는 듯해야 한다. 깎고 새긴 듯이 모습을 표현하고 있지만 생기를 제대로 나타내지 못 했다."「小列女, 面如恨. 刻削爲儀容, 不盡生氣」49)

라는 대목이 있다. 여기서 말하는 생기(生氣)는 표현대상의 형상 에 대한 내면적 생명을 말하는 것이다. 다시 말하면 생기는 곧 약동하고 있는 생명을 말하는 것으로 기운생동의 의미와 직통(直 通)하고 있다. 사혁(謝赫)이 설한 기운의 관념 역시 생명의 힘을 바탕한 것이기 때문에 고개지가 말한 생기와 다르지 않음을 알 수가 있다.

하지만 진(陳)의 요최(姚最=543-602)50)와 당초기에 이사진(李嗣 眞)51)의 부정적인 입장은 기운생동에만 국한한 것이 아니라 화육법

라고 하였다. 『圖繪寶鑑』

48) 顧愷之가 設한 畵論에서 氣韻生動의 原型이라고 보여지는 述語들은 神, 神氣, 神 靈, 神儀, 神爽, 神明 등을 들 수 있다. 여기서 表記하고 있는 名詞들은 顧愷之의 「畵雲台山記」 中에서 나타난 것들이다.

49) 徐復觀 前揭書 P, 219.

50) 姚最(534-602) 南朝의 陳人으로 字는 士會. 어려서부터 총명하여 자라면서부터 經史에 널리 通하고 著述을 좋아하였다. 開皇(581-602)초에 太子門大夫를 지내 고 北降郡公을 襲爵하였으며 後에 蜀나라 王의 司馬를 지냈다. 著書에는 續畵品錄 과 梁後略이 있다.

51) 李嗣眞(?-696) 字는 承胄, 趙州 初唐의 柏 지금의 河南 西平사람. 弱冠에 明經하 여 許州司公에 발탁되었으며 永昌(689)에 御使中丞과 知大夫事를 歷任하였다. 그 는 尹林에게 그림을 배워 특히 鬼神圖를 잘 그리고 雜畵에도 能하였다. 著書에는 明堂新禮 10卷, 孝經指要, 詩品, 書品, 畵品, 各1卷을 지었다고 傳한다. 현재 傳 해지고 있는 그의 續畵品錄은 張彦遠의 歷代名畵記에 분산돼 있다.

론까지 문제를 제기하였던 것이다.52) 그러므로 사혁이 주장한 비평
미학은 그 실추성으로 인하여 당대의 산수화에서는 기운생동의 광의
적인 의미가 갖는 단어의 확산은 미약했던 것으로 보인다. 반드시
이러한 영향 때문이라고 단언할 수는 없으나 수묵산수화가 중당 이
후에 완성을 보게 되지만 기운생동이란 어휘가 산수화의 이론에는
크게 파급하지 않고 있었던 것만은 분명한 사실이다.

　　그러나 비로소 당말에 이르러서야 장언원(張彦遠)으로부터 기운생
동에 대한 재론이 있게 된다. 그는 역대명화기(歷代名畵記) 권(卷)1
논화육법(論畵六法)을 논구함에 있어 사혁이 그 내용을 구체적으로
논술하지 않았던 점을 처음으로 그 해석을 가한 것이다. 그리고 바
로 이어 오대(五代)에서 형호(荊浩)가 설한 필법기(筆法記)에 육요
(六要)를 논하여 기(氣)에 대한 관심은 산수화에서 더욱 고조되어
그 활용이 언어적으로 동질을 이루게 된다.

　　또한 송대(宋代)에서는 학문적으로 이기심성론(理氣心性論)이 그
주체학(主體學)으로서 한결 기(氣)에 대한 영향은 우주로부터 인생
에 이르는 형이상학적(形而上學的)인 개념으로 보편화되어 있었다.
이러한 까닭에 문학 예술계에서는 개인적인 성취동기에 있어서 작품
상에 나타난 기운과 정신의 동화를 생명력으로 칭하고 있었다. 이러
한 송대 사회의 문화적 특수성은 당시 선비계층만 아니라 일반 지식
인들과도 자연스러운 융화의 합일이 이루어 졌던 것이다.

　　특히 미학에 관계되는 송대 학자들은 소동파(蘇東坡)을 비롯해서
황휴복(黃休復) 한졸(韓拙) 등춘(鄧椿) 곽약허(郭若虛) 등은 문학예
술에 있어서 기운생동에 대한 논구들이지만 그것을 종합해 보면 그
윤곽을 창조의 유력한 매재(媒材)로서의 결정이라고 보았던 점이다.
또한 그 외에도 원(元)의 양유정(楊維楨) 명(明)의 동기창(董其昌)

52) 姚最의 續畵品 「湘東殿下」에서 "그림에는 육법이 있으나 최고의 경지에 도달하기
　　는 어렵다." 『畵有六法眞仙爲難』이 文脈에서 六法이 謝赫으로부터 그 始作이 아님
　　을 내비치고 있다.

등 이루 헤아릴 수 없이 많은 사람들에 의해 회자되어 청대에서도 그 논구는 마찬가지로 계속 부상하였던 것이다.

　실로 기운생동이 갖는 의미는 이와 같이 고금을 통해서 작품상의 제일 의제로 떠올랐던 것이다. 기운생동은 곧 생명력의 승화라고 할 수 있다. 다시 말해서 모든 생명의 본질 그 자체이다. 그러므로 기운생동은 곧 생동할 수 있는 근원인 것이지만 생동은 아니기 때문에 참여자의 정신이 승화를 통해서 생명으로 약동하게 된다. 특히 기운생동의 의미가 문학 예술상에 있어서는 창작물에 작가정신을 담아내는 작업으로부터 그 승화적 연기(緣起)는 생명력을 부여하는 일이기 때문에 이보다 더 중요한 일은 없다.

7) 謝赫의 畵六法

남북조시대(南北朝時代)에 있어서의 회화적인 이상은 앞에서 언급한 종병(宗炳)과 왕미(王微)에 의해서 산수화(문인화) 정신의 목적 등에 대한 화론이 확립되어 그 지평을 넓혀가고 있었다. 그러나 같은 맥락은 아니지만 시대적으로 그 뒤를 이어 모든 회화적 지평의 목적을 한 단계 더 끌어올리는 작품상의 품평 기준이 사혁(謝赫)에 의해 제시된 것이다.

사혁(479-535 ?)53)은 남조(南朝)의 제(濟)나라 사람으로 관향(貫鄕)을 비롯하여 생졸(生卒) 년대와 경력이 모두 미상이다. 그는 선비세계의 청렴한 문학화 정신과는 사뭇 다른 초상화를 전문으로 하는 궁정화가였다. 그가 그림을 묘사할 때는 사람을 한번 보기만 하여도 머리카락 하나도 놓치지 않고 아주 섬세하게 표현하는 특별한 재주가 있었다고 전한다.

그리고 요최(姚最)는 소보융(蕭寶融) 중홍(中興)년간(501- 592) 이후의 인물화가 중에서는 그에 미칠 만한 작가가 한 사람도 없다고 속화품록(續畵品錄)에 기록하고 있다. 반면에 그는 화가로서보다는 이론가로 더 유명하다고 부치고 있다.54)

사혁은 자신이 처한 환경과는 달리 학자적인 자세로 이론에도 눈

53) 謝赫의 生存年代는 溫肇桐의(中國 繪畵 批評史)와 葛路의 (中國 繪畵 理論史) 에
 서는 500-535년경 活動으로 표기하고 있고 (中國 畵論類 編)에는 479-500년 사
 람으로만 되어 있다. 그리고 徐復觀의 (中國藝術 精神)에서는 謝赫 畵論의 약 50
 년 후에 姚最의 (續畵品) 記錄이 있었음을 말하고 있다. 이러한 根據를 중심으로
 계산하여 대략 짐작한 것이다.
54) 溫肇桐 著 中國 繪畵 批評史 姜寬植 譯 미진사, 1989. P. 91.

을 떠 고화품록(古畵品錄)의 저술을 통해 화육법론(畵六法論)을 주
장하여 비평미학의 기준을 세웠다. 그 내용에 있어서는 삼국시대의
오(吳)나라 화가 조불흥(曹不興)55)에서부터 약 300년에 걸쳐 남조
에 이르는 화가 27명을 6품으로 나누어 기록하고 있다. 그리고 그
품평에 있어서는 육법의 기준에 따라 우열을 가려 순위를 정하고 있
다.

이와 같이 화가들을 평하는 기준의 근거를 마련한 것은 동양회화
에 있어서 그 최초의 비평이론으로 일컬어지고 있다. 이러한 비평이
론의 품평기준에 대한 사혁의 요지를 보면 고화품록(古畵品錄)의 책
머리의 서(序)에서 다음과 같이 말하고 있다.

"대저 화품이라 함은 그림들의 우열을 나타낸 것이다. 그림은
선악을 밝히고 성쇠를 드러내지 않음이 없으니56) 천 년간의 적
막함도 그림을 펴보면 알 수 있다.
그림에도 육법이 있으나 다 능하게 갖추기는 어렵고 예로부터
지금까지 하나만을 잘할 뿐이었다. 육법이란 무엇인가? 첫째는
기운생동이요,57) 둘째는 골법용필이요,58) 셋째는 응물사형이

55) 三國의 吳나라 吳興 사람으로 일명 弗興이라고도 썼다. 黃武(222-228)때 畵名을
떨쳤는데 龍그림을 실감나게 잘 그렸다. 뒷날 宋나라 文帝(424-453)때 몇 달 동
안 가뭄이 들어 祈雨祭를 지내도 소용이 없자 그가 그린 靑谿赤龍圖를 위에 놓고
기도를 드렸더니 곧 안개가 끼고 10여 일이나 비가 내렸다는 일화가 전한다. 또한
人物畵도 잘 그려 50尺이나 되는 긴 비단에 순식간에 그림을 그렸는데 그 균형이
잘 잡혔으며 옷주름은 마치 물이 배어 나오는 듯했다. 일찍이 吳나라 大帝 孫權의
命으로 屛風을 그리다가 먹이 잘못 떨어져 그것을 파리 모양으로 바꾸자 大帝가
이를 진짜 파리로 알고 손가락으로 퉁겼다는 일화가 전한다.
56) 「莫不明勸戒」 "勸戒를 밝히지 않음이 없다." 「歷代名畵記」에서도 같은 뜻으로 말
하고 있다. 이것은 人物 道釋畵가 支配的인 時代에서 繪畵의 功利性을 들어낸 것
임
57) 氣韻生動: 氣韻이 生動한다는 뜻. 氣에 대한 여러 학설이 있으나 佛敎에서는 眞空
을 生命의 實體로 보는 宇宙에 充滿된 Energy가 氣와 같은 意味이다. 孟子의 公
孫丑 편에서 "我善養吾法然之氣"라 하여 天氣 · 陽氣 · 節氣 등 自然 現象界에서 나
타나는 것으로부터 人間의 身體 活動에서 發生되는 血氣, 心氣, 精氣, 生氣 등 肉
體的 精神的 根源이 되는 動力을 말한다. 넓은 의미에서 말하면 宇宙에 충만된 生

요,59) 넷째는 수류부채요,60) 다섯째는 경영위치요,61) 여섯째
는 전위모사이다."62)

〔夫畵品者. 蓋衆畵之優劣也, 圖繪者, 莫不明勸戒, 著升沈, 千
載寂寥, 披圖可鑒, 雖畵有六法, 罕能盡該而自古至今, 各善一節,

命 에너지에 包括된 森羅萬象이 살아 움직이는 힘이 되는 元氣이다.
韻은 文心雕龍에 "同聲相應謂之韻"이라 하여 소리의 調律·和諧라는 뜻으로 音韻
論에서 使用되었던 述語이다. 이외에도 天韻, 體韻, 風韻, 大韻 등의 술어로서
人品을 가르치는 말이다. 氣韻은 合成語이다. 한편 生動은 生命體로서 生氣있는
姿態 즉 迫眞力을 의미하는 말이다.

58) 骨法用筆: 바탕이 되는 骨幹 즉 型에 이르도록 붓을 運用한다는 뜻. 骨法은 身體
의 骨格 體格 등 形象의 輪廓을 뜻하는 것으로서 처음에는 주로 觀相學에 이용되
었었다. 그러나 나중에는 「衛夫人의 筆陣圖」에서 "善筆力者多骨, 不善者多肉"이라
하여 書論에 전용되었다. 그리고 顧愷之의 論에서도 "重疊彌윤有骨法, 然人形不如,
小列女也"라 하여 畵論에 사용하였다. 또한 張彦遠의 「歷代名畵記」에서도 "極妙參
神, 但取精靈, 遺其骨法"이라 하여 對象物에 대한 氣韻의 표현이 神의 參與와 같은
것으로써 造形的인 骨格의 파악을 骨法이 소월하다는 評을 하였다. 그러므로 對象
에 대한 윤곽 描寫에 있어 筆線의 運用이 절대로 重視된다.

59) 應物象形: 景物 즉 對象에 應對하여 모양을 본뜬다는 뜻. 莊子의 知北遊에 "其用
心不勞,其應物無方"이라 하여 事物이 있는 그대로의 마음이 應對하는 것으로 客觀
的인 觀察을 의미한다. 또 象形에 대하여는 晋書에 "嘗圖裝楷象"이라 하여 정확하
게 形似를 追求하는 것을 말한다. 이와 같이 應物象形은 事物의 對象을 있는 그대
로 把握하여 그 事物의 形象대로 描寫하는 것을 말한다.

60) 隨類賦彩: 類에 따라 色彩를 바른다는 뜻. 隨類를 썼던 예는 漢書의 張衡傳에 "水
旱之災至隨類"라 하였으며 賦彩는 着彩 著色의 뜻으로서 使用되었던 예는 「潘岳의
芙蓉賦」 "流芬賦彩風靡雲旋"이라고 썼던 기록을 들 수 있다. 隨類賦彩는 모양에 대
한 描寫를 끝낸 뒤에 物象의 種類에 따라 色彩를 바르는 段階로 나가는 것을 말한
다.

61) 經營位置: 位置를 經營한다는 뜻. 經營의 例는 「書經의 召誥」에 "太保朝至于洛卜
宅, 厥其得卜則 經營"이라 하였고 「詩經의 大雅」에는 "經始靈臺, 經之營之"라하여
經은 땅을 재는 것이고 營은 그 자리에 푯말을 세운다는 語意이다. 내용상에 있어
서는 건축에 用意한 말이다. 하지만 여기에서는 畵面의 構圖와 構成을 뜻하는 말
이다. 또한 位置의 用例는 姚最의 「續畵品」 毛稜에 나오는 布置와 같은 의미를 지
닌 同義語이다.

62) 傳移模寫: 傳하는 그림의 臨模를 뜻한다. 다시 말해서 模倣이나 複寫를 의미한다.
模寫는 古畵를 保存하거나 修業課程上 創作과 다를 바 없는 重要한 製作 역할이
다. 그것은 中國에서 經典에 대한 註釋에 의하여 學統을 세우는 일과 같다. 그림에
있어서도 마찬가지로 模倣을 통하여 法을 세우고 宗師를 삼아 왔던 것이다.

六法者何. 一氣韻生動是也. 二骨法用筆是也. 三應物象形是也.
四 隨類賦彩是也. 五經營位置是也, 六傳移模寫是也,]63)

이상에서 사혁이 제시한 화육법은 그림에 대한 평가 기준을 설정
하는데 있어서 그 품격에 필요한 요건을 이끌어 낼 수 있는 근거를
마련한 것이라고 하겠다. 이러한 요지의 육법은 후대의 전범(典範)
역할이 되었을 뿐만 아니라 하나의 방법론으로서도 중요한 의미를
지니게 되었던 것이다. 이러한 그 요지에 대한 해석이 시대적으로
구구할 뿐만 아니라 회화의 양식과도 밀접하게 결부되어 있었다.

그것을 다시 음미해보면, 육법 중의 첫째는 대상의 정신과 생명력
의 조화이고, 둘째는 핵심이 되는 필(筆)의 운용(運用)이며, 셋째는
물상(物象)에 대한 사실적 묘사다. 그리고 넷째와 다섯째는 함께 단
순한 물상의 묘사를 넘어서서 그 내면적인 본질의 뜻을 파악하는 것
이고64) 여섯째는 대상을 화면에 옮기는 것 등을 말한 것이다.

여기서 그 첫번째인 기운생동은 창작과정에서의 의미와 감상과정
의 의미에 있어서 육법의 시작도 되고 그 마지막도 되는 각각의 관
계를 지닌다고 할 것이다. 이 육법의 기운생동은 전체적인 조화의
생명이기 때문에 사혁자신이 의도한 인물화에만 국한되지 않고 그
해석은 시대를 벗어나면서 산수화를 비롯하여 일반회화에 있어서도
총괄적으로 적용되는 광의에 의미를 지니게 된 것이다.

이로부터 후대로 내려갈수록 심미적 가치가 광범위한 논의의 초점
이 되고 있다. 이러한 점에 있어서 문인화에도 마찬가지로 적용되는
것이며 기운생동론은 더욱이 서권기(書卷氣)65)와 무관하지 않으므

63) 謝赫, ① 畵論類編(三). 藝術叢編(八). ② 兪劍方 前揭書 上冊 PP,59,60.
64) 經營位置는 隨類賦彩 다음에 畵面의 構成을 말하고 있어서 制作 順序上 뒤바뀐 점
 이 없지 않다. 그러므로 構成과 彩色을 함께 묶어 그 本質을 파악해야 할 것이다.
 그림을 완성하는데 있어서 가장 중요한 대목으로 張彦遠의 「歷代名畵記」에서도 이
 점을 그림의 蔥擾로 보았다.
65) 書卷氣: 俗됨을 버리는데는 다른 方法이 없다. 책을 많이 읽는 즉시 書卷의 氣는
 上昇하여 저자거리의 俗스러움을 벗어나게 된다. 「去俗無他法, 多讀書. 則書卷之

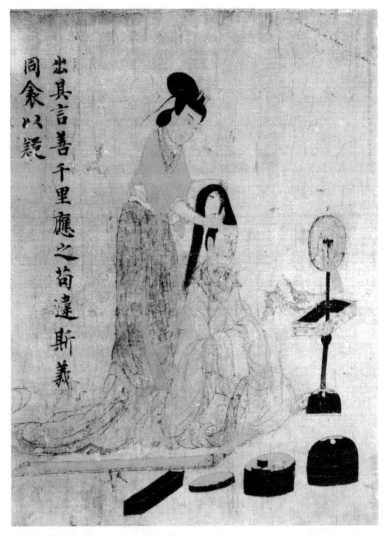

그림 4 〉 女史箴圖 - 동진·견본채색·25×349.5cm·런던 대영박물관

로 기(氣)에 대한 밀접한 관계는 한층 강조되는 것이라 하겠다. 그
리고 이 육법에 이어 다음 문단을 보면

氣, 上昇, 市俗之氣, 下降矣」

"오직 육탐미(陸探微)와 위협(衛協)만이 이를 두루 갖추었을
뿐이다. 그러나 그 자취에는 교(巧), 졸(拙)이 있고 예(藝)에는
고금(古今)이 없으므로 삼가 멀고 가까움에 의하여 그 품급(品
級)의 차례를 따르고 판별을 이루어 서(序)를 쓰게 되었다. 그
러므로 이 서술은 그 원류(源流)를 알았으나 다만 신선으로부
터 전해 나온 것은 보고 들을 길이 없었다."

〔唯陸探微衛協備該之矣, 然迹有巧拙, 藝無古今, 謹依遠近隨
其品第, 裁成序引, 故此所述, 不廣其源, 但傳出自神仙, 莫之聞
見也.〕66)

라고 말하고 있다. 이상의 문맥을 다시 점검해 보면 그림의 내용
에 있어서 그 평가는 구체적으로 형상화된 결과를 통해서 나타나
는 것이기 때문에 기교상에서 보여지는 교묘(巧妙)한 것과 치졸
(稚拙)한 것을 알 수 있는 것이다. 그리고 예도라는 것은 그림의
본질에 대한 그 이념의 논의이기 때문에 고금을 통해서 변할 수
있는 것이 아니다. 다시 말해서 그림이 전하는 예도의 관계는 물
질과 정신이 융화된 개념이라 할 수 있다.

그러므로 시대적으로 멀고 가까운 화가들을 모아 화품의 서열을
정하는 평가 기준을 책머리에 쓰게 된 것이다. 이러한 서술(敍述)은
화가들의 원류를 분명하게 밝히지 않았다. 다만 신선이 그렸다는 비
화에 대해서는 보고 들을 길이 없어서 취급하지 않았다고 논구하고
있다.67)

고화품록(古畵品錄)의 서(序)를 이어 작가의 화품에 대한 기록을
다 거론할 필요는 없지만 그 기록의 일단을 주목해 보면 후대에 나

66) 謝赫, 同揭書.
67) 「但傳出自神仙莫之聞見也」 "神仙으로부터 出傳한 것은 이를 見聞할 길이 없다."라
함은 張彦遠의 「古之祕畵珍圖」로서 전부 散逸하여 볼 수 없는 것으로 이름만 傳한
그림들이다. 그것은 龍魚畵圖, 六甲隱圖, 五帝鉤命決圖, 孝經祕圖,등이다.

타난 논의들에서 그 쟁점이 보여지고 있다. 그 서(序)에서 드러내고
있는 육탐미(陸探微)와 위협(衛協)은 일품에 두고 고개지(顧愷之)를
평하여 그 명성이 실제보다 지나치다 하여 화품(畵品)을 3품에 놓았
던 점이다.

또한 문학화 산수화의 이론을 정립한 종병(宗炳)과 왕미(王微)에
대해서도 종병을 6품에 두고 왕미를 4품에 올려 더 높게 평(評)하고
있다. 이 두 사람의 문제는 전존하는 작품이 없기 때문에 쟁점은 아
니지만 이러한 표명은 젊어서 요절한 왕미(王微)의 천재성이 인정되
는 의미를 담고 있다. 이러한 화품 기준은 어디까지나 사혁(謝赫)의
개인적인 안목에서 이루어진 비평미학일 테지만 후대의 반론은 의외
로 만만찮게 나타난다.

그것은 사혁을 바로 뒤이은 요최(姚最)로부터 고개지 화품에 대한
우열의 잘못이 신랄히 지적되었으며, 또한 당 초기에 이어 활동했던
이사진(李嗣眞)으로부터 그 부당성이 다시 지적되면서 사혁론의 조
회가 경시되기도 했던 것이다. 그러나 다시 당말 장언원의 안목(眼
目)은 사혁의 화론을 인정하면서도 품평에 대한 우열의 잘못을 요최
의 지적을 따르고 있다.

하지만 이러한 논의는 근자에도 이뤄져 대만학자 서복관(徐復觀)
의 논(論)에서는 고화품록(古畵品錄)에서 고개지 화품에 대한 우열
의 시비 놓고 장언원(張彦遠)이 그 기록의 횡간(橫看)을 잘못 읽었
음을 지적하고 있다.68) 다시 말해서 사혁의 주장이 잘 못이 아님을
뜻하고 있다. 이렇게 6세기에 접어들면서 제기된 사혁 화론의 비평
방법에 대한 정의를 놓고 그 논의는 현대에 와서도 여전히 여운을
남기고 있다.

68) 徐復觀著 中國 藝術精神 權德周 外譯 東文選,1990. PP. 190,191.

8) 畵六法과 氣韻生動에 대한 美學回刺의 結語

　이상에서 사혁(謝赫)이 설한 고화품록(古畵品錄)에서 그 관건이라 할 수 있는 기운생동에 대한 후대의 논의를 살펴보았다. 그리고 회화의 비평적 기준으로 설정한 화육법을 통해서 저자에 대한 후대의 반론과 그 인정론을 비교해 보았다.

　화론상에 나타난 회화정신의 사상적 맥락은 사혁의 고화품록에서는 그 논지가 지니는 사상성은 문인정신에 대해서 접근하거나 언급한 것은 없다. 하지만 그가 제시한 고화품록은 중국 고대 화론 중에서 가장 많은 미술인구에 회자되는 명저로 꼽히는 미학이기도 하다.

　먼저 기운생동에 대한 의미를 개괄해 보면 사혁 자신이 과연 그에 대한 철학적 사고의 깊은 심연에서 우러나는 내용과 호흡하여 얻어진 것인가 하는 것이 문제였다. 그것은 앞에서 지적했듯이 많은 후대의 이론가들이 사혁 자신의 독창적인 이론이 아님을 시사한데 있었기 때문이다.

　이러한 입장에서 기운생동에 대한 사혁의 뜻은 앞에서 열거한데로 고개지 화론에서 숨겨져 있던 전신(傳神)의 신(神)을 의미하였을지라도 사혁이 가장 처음으로 제시한 이론임에는 이의가 없다. 실로 사혁은 산수화(문인화)의 이상과 목적을 드러낸 종병과 왕미 이후에 그 영향권 속에서 더욱 구체적으로 진전된 비평미학을 그려냄으로써 후대의 관심을 유발하게 된 것이다.

　하지만 남북조 당시 산수화가 탄생하여 심미관이 열리고 회화적 범위가 한 단계 넓어졌다 하더라도 정교주의(政敎主義)에 의한 사회적 통념은 인물화를 벗어날 수 없는 것이었다. 그러므로 더욱이 사

혁 자신이 인물화를 전공하는 사람이었기 때문에 그 초점은 자신의 경험적 관계를 벗어날 수 없는 것이 당연한 귀추였다.

그러나 기운생동에 대한 해석이 시대적으로 구구할 뿐만 아니라 회화 양식에 있어서도 밀접하게 결부되어 왔던 것은 창작물에 대한 생명력을 담아내는 가치기준 때문일 것이다. 이러한 결과를 놓고 요체(姚最)와 이사진(李嗣眞)의 반론은 그 비평 미학에 대한 안목을 문제삼아 부당성을 제시한 반면에 장언원은 그 방법론만을 인정하는 동시에 화육법에 대한 해석도 처음으로 가하였다.69)

그리고 다시 오대(五代)에서 형호(荊浩)가 육요(六要)를 제시하여 기(氣)에 대한 관심은 산수화에 한결 고조된 것만은 부인할 수 없는 사실이다. 하지만 후대의 이러한 논의에 대한 노력들이 기운생동이 지닌 의미보다도 기(氣)라고 하는 어휘에 지나치게 집착하고 있었던 것임을 알 수 있다.

기운생동을 창작물인 작품상에 도입하여 그 뜻이 갖는 의미를 새겨보게 되면 그것은 한 폭의 작품 속에 깃든 생명력을 뜻하는 것이다. 다시 말해서 곧 정신적인 혼(魂)이라고 말할 수 있다. 그러나 이러한 의미가 남북조에서 산수가 탄생한 이래 당대를 지나도록 산수화(문인화)에는 적용되지 않았던 것으로 간주되었던 점은 필자는 오류라고 생각한다.

그것은 최초의 산수화론이라고 할 수 있는 종병과 왕미가 발화한 미학을 개진해 보면 종병화론의 이상과 목적이 추상적 개념이라면 왕미는 그 영향권 속에서 현실적인 위반을 드러내고 있다. 왕미화론에 나타난 회화의 생명력이라고 할 수 있는 혼의 표현을 보면 다음과 같이 말하고 있다.

"대저 회화를 말하는 자는 마침내 용세를 추구하는데 있다."

69) ① 李嗣眞의「續畵品錄」에 "謝赫의 評은 매우 타당하지 못했다."「謝赫甚不當也」
 ② 張彦遠의「歷代名畵記」는 "謝之黜顧, 未爲定鑑"이라고 기록하고 있다.

〔夫言繪畵者, 竟求容勢而已〕70)

여기서 말하는 용세(容勢)는 결국 자연경물(自然景物)을 표현한 미의 생동감을 나타낸 것으로서 살아있는 듯한 힘을 의미한 것이다. 회화에 있어서 살아있는 듯한 힘을 느끼는 것은 기운생동을 뜻하는 것이 아니겠는가? 왕미(王微) 화론에서 드러난 회화추구 역시 사혁(謝赫)이 말한 기운생동과 어휘만 다를 따름이지 내용은 같은 것이라고 할 수 있다. 문학화 산수화에 대한 미학에서 최대의 미는 경물을 나타낸 그림에 그 용세함이 융영(融靈)하는데 있었던 것이다.

이 영(靈)에 대한 어휘는 요최의 속화품(續畵品)에서도 기운정령(氣韻精靈)이란 단어를 쓰고 있는데 사혁을 평하기를 기운과 정령이 생동의 이치를 다 궁구하지 못했다. 또한 필선이 섬약(纖弱)하여 장아(壯雅)한 느낌은 없었다고 평하고 있다.71) 여기서 영(靈)은 미(美)를 이끄는 기운(氣韻)의 혼을 의미하는 것으로서 작품상에서의 미적 생명을 나타낸 말이다. 이와 같이 기운생동의 의미는 산수화가 탄생하면서 이미 함께 하고 있었던 것이다. 다만 기운생동이란 어휘만 사용하지 않았을 뿐이지 사실상 그 의미는 결코 다르다고 할 수 없는 것이다.

그러나 사혁이 설한 화육법의 기준에 대한 주차관계는 대체로 명료하다고 할 수 있다 하지만 단지 그는 이 육법만을 제시했을 뿐이지 그 각각의 법칙과 관계에 대해서는 구체적인 설명이 없었다. 더군다나 문장을 논하고 그림을 평하는데 있어서 몇 개의 기준만을 활용하여 점검할 수 있다는 것은 간단한 일은 아니다.

이상에서 사혁이 제시한 화육법에서 가장 크게 논란이 되었던 점은 그 첫번째인 기운생동에 대한 문제였다. 그리고 그 다음으로는 순서의 모순이라고 볼 수 있는데, 네번째 수류부채(隨類賦彩)와 다

70) 脚註 41, 王微畵論「敍畵」參照.
71) 姚最,「續畵品錄」"至於氣韻精靈, 未窮生動之致, 筆路纖弱, 不副壯雅之懷."

섯번째 경영위치(經營位置)가 서로 뒤바뀐 점이다. 여기서 다섯번째 경영위치에 대한 뜻을 풀어보면 화면상의 경물 배치의 구도를 뜻하는 말이다. 그러므로 화면의 구성이 있는 다음에 채색(彩色)을 바르는 것이 순서이기 때문에 순서의 오류라고 보는 것이다.72)

그러나 이것은 어디까지나 회화를 제작할 경우에만 한하는 일이다. 회화의 우열을 감정하고 순위를 정하는 품평의 경우에는 순서의 모순을 한사코 따질 필요는 없다. 이러한 점에서 사혁의 설은 제작 중심이 아니라 품평 위주였음을 고려한다면 문제삼을 일은 아니다. 하지만 후대에서는 그의 화육법이 그림제작에 더 필요한 미학으로 도입되어 쓰여져 왔기 때문에 그 거론은 불가피 했던 점이라고 하겠다.

이와 같은 사혁이 설한 화육법의 요지를 음미해 볼 때 많은 논란이 있어왔던 것은 기운생동에 대한 정의를 내리지 않고 그 말을 사용하였기 때문이다. 그러므로 후대의 많은 사람들의 논의를 거치게 되며 그 개념 또한 애매함을 낳게 되었다고 할 것이다. 그러나 혹자가 주장하는 다른 한편에서는 고전의 다른 화법이 운운되는 것 중 고화품록(古畵品錄)의 육법이 가장 이른 것이며, 또한 현존하는 것 중에서 가장 오래되었을 뿐만 아니라 또한 가장 완전한 회화 비평이론이라고 보고 있다.73)

특히 회화에 있어서 심미적 표현 의식의 결과물에 대한 우열을 가리고 그 순위를 정하는 사혁의 비평미학은 오늘의 문명에 비춰 볼 때 앞에서 언급했듯이 결함이 없는 것은 아니지만 손색을 부정할 수 있는 것도 아닌 값진 제시였다. 인간 스스로 참여하여 만든 모든 문화에 부여되고 있는 과제물에 있어서의 발전 현실은 미래를 여는 눈높이에 대하여 비평미학이 전제되지 않고는 어떠한 향상과 성숙도 기대되기 어려운 것이다.

72) 元甲喜 編著 東洋畵論選 知識産業社,1976. P.29.
73) 郭若虛 「圖畵見聞誌」卷1「論氣韻非師」에서 "六法正論, 萬古不移."

비록 사혁의 화육법이 고대에서 제시된 것이지만 현대에 와서도 무시될 수 없는 건강한 미학으로 남아서 같이 호흡하게 된 점을 재인식하면서 또다른 새로운 미학에 대한 진보의 꽃을 피워내는 과제를 풀어야 할 것이다.

Ⅱ. 唐과 五代의 文人畵論의 美學

1) 文人畵 시작의 봄

문학화 산수화(문인화)가 시작되어 문화적으로 그 뿌리를 내리려
던 육조의 남북은 수(隨=581)라는 단일 왕조 아래 모든 통일을 이
루게 된다.

그러나 당시까지 중원에 많은 나라들이 세워지고 또 사라지는 흥
망의 부침 속에서 수의 통일왕조는 건국초기부터 지나친 의욕을 보
이고 있었다. 과욕의 그것은 운하건설의 대 역사와 호전적인 정벌정
책으로서 계단(契丹=거란을 말함)과 고구려 대전은 결국 패배로 이끌
게 되는 망국의 요인을 가져왔다.

그 후 국력은 극도로 쇠진하여 더 이상 무력한 지탱을 피할 수 없
게 되자 그 종결은 다시 멸망을 불러와 당(唐=619)의 왕조가 들어
서게 되었다. 그러므로 통치기간이 짧았던 탓에 수(隨)의 회화를 이
끈 전자건(展子虔=533 ?~603 ?)[1]은 나라의 운명과 함께 육조의
회화문화에 묻혀 그대로 당에 이어지게 된다.

당의 왕조문화가 이로부터 300여 년을 통치하게 되는데 중국 역
사상 모든 문화가 가장 융성했던 황금기를 이룩하게 된다. 그래서
역사는 당나라를 성당(盛唐)이라고 기록한다. 산수화(문인화)는 이
성당을 맞아 완성을 이루게 되는데 초기에는 육조시대의 회화정신을
그대로 이어받아 점차 정리된 단계로 발전해 나가게 된다.

그러나 산수화(문인화)로서의 위상이 예술작품으로서는 아직 확고

1) 展子虔: 渤海 지금의 山東 陽信사람. 隨나라때 朝散大夫, 帳內都督을 지냈다. 道
 釋과 人物故事 大閣에 뛰어나 董伯人과 이름을 나란히 하였으며 唐畵의 始祖로
 불린다. 그는 古來로 江山의 遠近을 잘 그려 咫尺千里之趣를 表現하였다고 傳해져
 왔는데 1990年代에 그의 遊春圖가 發見되어 初期山 水畵家로 再評價되고 있다.

그림 1 〉 草堂十志圖 중의 枕煙庭 · 盧鴻 · 지본수묵 · 당대 · 29.4×600cm 대북 고궁박물원

한 지위를 맞고 있지 않았다 하지만 그 결실은 중 당에 이르러서야 보게 된다. 이러한 과정을 살펴보면 당은 세계 최대의 국력을 자랑하는 나라로 부상하였으며, 수도 장안(長安)은 세계사람들이 다 모여드는 국제 도시로 변모되어 문을 활짝 열어 놓고 있었다.

이와 같이 개방된 사회적 바탕에는 문화적 지지기반이라 할 수 있는 종교세계가 다양하게 포진하고 있었던 것이다. 거기에는 빛깔이 다른 불교·도교·유교 등의 삼교 사상이 서로 피나는 각축전의 장으로 치열한 분광을 보였다. 그리고 서로 손상을 입기도 하면서 삼교일치 사상을 펴는 융화의 꽃을 피워내기도 하였다. 이것이 당 문화의 한 단면이기도 하다.

이러한 현상은 비교적 안정된 사회적 틀 속에서 이루어진 것이기 때문에 모든 문화가 다양하게 발전해 가는데 별 다른 무리가 없었다. 반면에 지나친 외세 확장으로 인해 사상적으로 구심점이 약화된 과도 현상이 함께 나타나고 있었다. 하지만 그 바탕의 문화적 저류는 과도적인 현상에서도 다양한 장르의 회화가 함께 공존하며 발전해 왔던 것이다.

그리고 그 이면에는 화론이나 작품량은 전대에 비교할 수 없이 많이 쏟아져 나왔으나 잡동사니의 집합이었다. 그리고 그 속에서 문

(文)과 화(畵)의 불가분의 관계를 지니고 있는 서예분야에서는 회화
와는 아예 비교할 수도 생각할 수도 없는 혁신적인 현상이 일어났다.
이는 장욱(張旭)2), 회소(懷素)(725-799)3)가 펼치는 새로운 세계
로서 육조에서 이어진 왕희지(王羲之)의 서법과는 거리가 먼 이단스
럽고도 흥미로운 창출을 보였다.

장욱, 회소는 주취(酒醉)의 광일(狂逸)한 초서(草書)로 유명한 서
예가들이다. 이들이 작품을 만들 때는 관객들이 모여들어 환호하는
속에서 흥을 얻어 광전(狂顚)하는 모습을 보였다고 한다. 특히 장욱
은 두발에 먹을 적셔서 머리를 휘둘러 서를 쓰는 등4) 요즈음에 전
시장에서 흔히 볼 수 있는 퍼포먼스(Performance)와도 같은 쇼를
보이므로 해서 시인들이 시를 지어 찬탄했다는 것이다.

그리고 안진경(顔眞卿)(709-785)5)은 육조의 전통에서 이어진
이왕(二王)의 서류(書類)에 반항하여 장욱에게서 서법을 배워 인간
성이 흘러 넘치는 서를 이룩하였다. 하지만 당시로서는 이들 모두가
호응을 받지 못하였던 것이다. 그러나 이들은, 비록 후대의 송대에서
조명되지만 당 문화의 중흥기에서 이러한 흥미로운 일이 벌어진 것
은 지금으로서도 쉽지 않는 파격적인 일이었다고 여겨진다.

2) 張旭: 唐 中期 玄宗때의 書家 字는 伯高이며 지금의 蘇州 江蘇省 吳縣사람으로
常熟尉, 左率府 長史를 歷任하였다. 革新派 書法의 先驅者로 自由芬芳한 狂草에
뛰어나 名聲을 얻었으며 飮中八仙의 하나로 일컬어지고 있다. 王羲之의 權威를 認
定하지 않았으며 賀之章 顔眞卿 李白 등과 交流하였다. 吳道子는 처음에 그에게
書를 배우다 그림으로 길을 바꾸었다 한다.

3) 懷素(725-799): 高僧으로 俗姓은 錢氏이고 字는 藏眞이며 長沙사람이다. 童眞
出家(어려서출가)한 沙門(스님을 말함)으로 世稱 釋懷素, 僧懷素 또는 素師라고도
불린다. 佛歷으로는 玄奘三藏法師의 文人이다. 특히 狂草로 有名하였으며 自敍帖
書가 傳하고 있다.

4) 中田勇次郎 著 文人畵論集 鄭充洛 譯 美術文化院. 1984. P. 64,66.

5) 顔眞卿(709-785): 名門의 後裔로서 字는 淸信이며 長安出身으로 어려서 아버지
를 여의고 어렵게 工夫하였으나 博學能文하였다. 26歲에 進士에 登科하여 監察御
使를 始作으로 여러 벼슬을 거쳐 尙書右丞과 太子大師를 歷任하였으며 魯郡開國
公에 封해졌다. 李希烈의 叛亂에 派遣되었다가 의살당하였다. 性品이 剛直하여 政
治的으로 많은 鬱憤이 있었지만 書藝에는 오히려 그것이 藝術魂으로 作用하여 莊
重하고 雄輝한 書體를 이룸으로써 後代의 文人士大夫의 典型이 되기도 했다.

그러나 문화 중흥기다운 이러한 혁신적인 사건들은 비호응적이라 할지라도 문단이나 화단 모두에게 영향을 미치게 되었을 것임은 자명한 일이다. 그러나 그림의 잡동사니와 서예술의 파격이 어우러진 다양한 문화패턴이 다른 한편에서는 육조시대의 문인들이 남긴 한결같이 청려(淸麗)하고 절묘한 시작(詩作)들의 울림도 함께 되살아나고 있었다.

그리고 산수에 대한 유유자적한 은일적 사고의 향수를 품고 있는 문학화에 뜻을 둔 문인들의 활동도 빠른 속도로 부상하게 된다. 이와 같이 번쇄한 가운데 당대에서 시문으로 명성을 드날린 대표 시인들은 두보(杜甫)6), 이백(李白)7), 맹호연(孟浩然)8) 등을 들 수 있다. 하지만 이밖에도 많은 시인들이 육조의 시인들을 경모(敬慕)하여 왔으며 자연에 대한 사상을 본받았다고 한다.

이러한 가운데 명문거족의 사대부화인 왕유(王維=699-759)9) 역시도 이들과 더불어 어깨를 나란히 했던 성가(成家)한 시인 중의 한 사람이기도 하다. 하지만 이와 같은 문학화 사상과 맞물린 도가사상이 한동안 어용화로 자기내실의 구심점을 잃고 있었던 과도문화 속에서 문학화에 대한 진행은 이러한 잠재기를 거쳐 잠을 깨어났던 것이다. 사실 잠을 깨어난 이들의 출현은 어떤 의미에서는 육조의 연장과도 같은 파급을 지닌 셈이다. 이들이 미치는 영향은 그동안 지

6) 杜甫(712-770) : 唐代 中期 詩人으로 字는 子美이고 號는 小陵이다. 李白 高適 등과 詩酒로 交際하였으며 玄宗에 歡迎을 받았으나 安祿山의 亂으로 因해 晩年에는 貧困하게 지냈다. 敍事詩에 뛰어나고 詩格이 嚴正하여 句法이 變化가 많아 길이 後世의 軌範이 되었다. 杜牧에 對하여 老杜라 일컬으며 代表作으로는 北征, 兵車行 등이 있다.

7) 李白(701-762) : 唐代 中葉의 詩人으로 字는 太白이고 號는 靑蓮居士이다. 蜀나라사람 또는 隴西사람이라고도 한다. 天性이 豪放하고 술을 좋아하여 興이 나면 곧 詩를 쓸 수 있는 天才詩人으로 六朝風의 詩를 물리치고 漢魏의 豪放함을 본떠 自由芬芳한 感情을 發散시켰다. 杜甫와 아울러 中國 最大의 詩人으로 詩仙이라 稱하며 李太白集 36卷이 있다.

8) 孟浩然(688-740) : 唐代 中葉의 詩人으로 襄陽사람이다 그의 詩는 王維와 함께 높이 評價되었으며 특히 五言詩에 뛰어났다고 하며 著書에는 孟浩然集이 있다.

9) 王維(701-761) : 本著 P. 73 參照.

식인들의 사상 속에 도의 무위자연에 대한 미학의 잠재를 다시 시문
학의 문화적 유풍으로 나타나게 되는 전기를 마련한 것이기 때문이
다.

또한 그 파급은 이미 산수에 심계한 문인정신의 문학화 그림의 매
력인 그 인위성에 대한 민족이기도 했다. 동시에 당대회화는 문인화
(산수화)의 봄을 만나고 있는 것이었다. 문인화의 봄은 곧 한대에서
부터 줄기차게 이어진 인물 위주(人物爲主) 회화에서 산수화 중심의
회화로 옮겨가는 큰 변화가 일어나는 시기이기도 했던 것이다. 그러
므로 이러한 변화는 당 문화를 움직이는 굵직한 문인들의 의식으로
부터 자연을 동경하는 미학의 시문과 함께 수묵산수화가 발화되어
그 성숙기를 열어가게 된다.

2) 文人畵樣式에 대한 水墨의 出現

당 문화의 최성기를 맞는 8세기(玄宗=713-756)경은 모든 문화가 만개한 시기이다. 물질적인 번영으로부터 궁정의 계몽과 더불어 사치와 자유도 모두 함께 이루어져 누리던 때이다.

이 시대의 천재 예술인들은 그들의 인생에 대한 삶에 가치를 풍요 속에서 인생의 우정을 나누고 술과 시와 그림을 통해서 풍류문화를 영위하고 있었다. 모든 문화의 전성기를 맞는 정신적 풍요는 특히 시인들의 흥미를 끌기도 했지만 문학화 결합의 잠재기를 딛고 수묵 산수화가 양식을 갖추고 나타남으로써 화인들의 흥미가 주목되던 시대였다.

그러나 모든 것이 활짝 열린 당의 다양한 문화 가운데서 회화 양식이 문인의 시정과 만나서 결합을 이룬 산수화라는 화목(畵目)의 맥락이 역사적으로 순순하지만은 않다. 그것은 당문화를 움직이고 있는 문인들의 문학화에 대한 정신이 회화와의 결합에 있어 육조시대의 파급과는 다른 양상이 있었다.

다시 말하면, 당대 산수화에 있어서 동진 이래의 청록(靑綠)의 채색적 풍격을 이어온 것과 수묵의 새로운 길을 열어놓게 되는 두 결합의 문학화에 대한 부조화(不調和=성격이 다른)의 완성이란 사실 때문이다. 산수화의 이러한 완성은 오도자(吳道子)10)에 의한 수묵의 촉도(蜀道) 산수를 그 시작으로 하여 이사훈(李思訓)11) 부자의 공

10) 吳道子(?-792): 본저 P.69, 參照
11) 李思訓(651-716)은 唐의 宗室사람으로 字는 建見. 李林甫의 伯父 則天武后 때 唐 宗室들이 많이 被殺되는 것을 보고 江都令을 버리고 달아났다가 中宗이 卽位하자 宗正卿이 되고, 玄宗 즉위 때는 彭國公에 皮封되었으며 戰功으로 左武衛大將軍

치한 청록산수가 만나서 모양을 갖추게 된 것이 당대산수 양식의 완
성인 셈이다.12)

　그러므로 미술사가들에게는 당대산수화에 대한 성립의 찬란한 성
취를 연대순으로 문학화와 조명하여 기록하기란 여간 힘든 시대가
아닐 수 없다. 이러한 입장에서 산수화의 완성기에서 활약을 보였던
화가들의 홍에는 정치적인 시세의 변천과 함께 자연스럽게 두 방향
으로 화법의 성격이 분명하게 나누어진다.

　전자는 정격의 공세(工細)한 금벽청록화풍에 속하는 것이고, 후자
는 수묵을 주종으로 하는 파격의 호방함과 일탈한 화풍을 따르는 류
(類)로 구분되는 것이다. 이러한 변화에 대한 후자의 입장은 다시
문학화 산수의 결합으로 이어져 당대 산수양식의 큰 산맥으로 결실
하게 된다. 당대에서의 산수화를 훌륭히 해낸 화명을 얻은 사람들을
이 두 방향으로 나누어 색출해보면 다음과 같다.

　청록산수에는 이사훈일가(李思訓一家)와 진정안(陳靜眼), 왕타자
(王陀子), 왕웅(王熊), 유방평(劉方平), 이평조(李平釣), 정유(鄭
逾), 창언(暢瞽) 등이 있다. 수묵산수에는 오도현(吳道玄), 왕유(王
維), 노홍(盧鴻), 정건(鄭虔), 장지화(張志和), 왕재(王宰), 양염(揚
炎), 장조(張璪), 왕묵(王默＝王洽과 동일인), 사악(사岳), 필굉(畢

　　　이 되었다. 벼슬은 秦州都督에 이르렀으며 글씨와 그림에 모두 能하였는데 특히
　　　그림에 뛰어나 이로부터 極彩細密畵風이 創始되어 비록 小幅이라도 雲霞가 縹妙하
　　　여 大景을 실감케 하였다. 後世에 北宗畵의 始祖로 推仰되었는데 現代의 學者들은
　　　이를 非歷史的이라 하여 批判的인 입장을 취한다. 子,弟,姪 五人이 모두 世上에 畵
　　　名을 남겼는데 그 중에서도 아들 昭道는 山水에 뛰어나 父業을 이었으므로 흔히
　　　大小李父子, 大小李將軍으로 竝稱되며 통상 二李로 부르기도 한다.
　12) ① 徐復觀 著 中國藝術精神 權德周 外譯 東文選,1990. P, 283.
　　　② 中國山水畵에 대한 完成의 흐름을 把握하는데 도움을 주는 內容으로 米澤嘉
　　　圖가 소화 37년에 出判한 中國繪畵史研究 中에 실려 있는 文段을 徐復觀이 引
　　　用한것인데 그대로 옮겨보면 다음과 같다.
　　　"吳道子(?-792)는 李思訓보다 약 30년 정도 後輩이다. 그리고 李思訓
　　　(651-716)은 開元四年에 死亡하였으니 吳道子가 開元前에〔山水의 變化〕를 摸
　　　索하였다 하더라도 여전히 李思訓에서 大成되었다고는 할 수 없다. 그러나 (二
　　　李) 李昭道에 中點을 둔다면 그 說明은 首肯할 만하다."

宏), 위언(韋鷗), 유단(劉單), 장인(張인), 주심(朱審), 유정(劉整), 재고(齊고), 재영(齊英), 유상(劉商), 고항(顧況), 항용(項容)등 압도적인 다수를 보이고 있다.13)

이와 같이 수묵산수화가 결실을 가져오기까지 그 내면에는 육조의 종병(宗炳)과 왕미(王微)에 의해서 드러나게 된 노장사상의 바탕에서 가꾸어진 성과는 부인할 수 없다. 그러므로 산수화의 기본정신은 노장사상에서 배태된 은사정신의 성격이라고 보는 것이 보편적 견해이다.

하지만 당대산수화의 이러한 성립은 그 성격의 결합이 결코 합당한 것이라고 보기에는 애매함이 있다. 그것은 앞에서 말한 부조화를 의미함인데 이사훈 일가(李思訓의一家)에 의해서 이루어진 산수화가 노장사상을 배경한 문학과 산수화의 성립과는 다르기 때문이다. 또한 수묵산수화의 새로운 길이 열리게 된 근원의 초점이 오도자(吳道子)에게 맞추어져 있음을 볼 때 이 역시 문학화와는 무관한 천부의 기예인으로서 수묵을 성취한 것임을 알 수 있다.

이와 같이 문인사고의 정신적 결합에 대한 산수화의 완성에 있어서 이사훈은 부귀한 사람이었지만 사상적 배경이 다르고, 오도자는 그 공적은 컸지만 부귀한 사대부로서의 노장사상을 배경한 은사가 아니었다. 하지만 당대 산수화의 성립은 이들로부터 그 첫 매듭을 맺게 된 것이다.

그러나 이러한 첫 매듭의 산수화가 노장사상의 배경과는 합치성이 미약할지라도 그 양식에 대한 제화시의 결합은 문학성을 이룬 것이라고 할 것이다. 그리고 예술인 자신들이 대부분 시, 서, 화 삼절을 기본으로 하고 있었으므로 노장사상의 무위자연에 대한 결합은 시대를 넘어서서도 산수화의 당연한 미학으로 결실하게 된 것이다.

13) 兪劍方 著 中國繪畵史 王雲五 傳緯平 主編 上冊 臺灣商務印刷館 發行.1973. PP.108.113.

A) 吳道玄의 蜀道山水

수묵산수화의 시작을 가져온 오도자(吳道子)는 처음에 서(書)를 먼저 시작하였는데 장사(長史)의 장욱(張旭)과 비서감(秘書監)의 하지장(賀知章)에게서 배웠다. 그러나 주취(酒醉)에 맡겨진 조건의 바탕에서 광일(狂逸)한 초서(草書)로 유명한 장욱(張旭)의 본(本)을 받아서인지 오도현(吳道玄) 역시 술을 좋아했다.

그리고 그가 술을 마시면 원기(元氣)가 대단히 상승했다고 한다. 오도현(吳道玄)은 붓을 휘두르고 싶을 때면 술을 취하도록 마셔서 술기운을 빌렸다. 하지만 그러한 바탕에서도 그의 뜻은 성취하지 못했다. 그러나 그는 선천적으로 그림에 소질이 있어서 약관의 나이에 이미 그림을 잘 그렸다.

그래서 그는 그림으로 뜻을 바꾸기로 생각했던 모양인데 그즈음에 위사립(韋嗣立)의 눈에 떠어 그의 소리(小吏) 즉 아전이 되었다. 그는 위사립이 촉(蜀=지금의 사천성)에 부임하게 되자 그를 따라 촉도의 산수를 대하고 그림을 그려 독특한 산수화의 자신의 체를 창출하여 일가를 이루었다.14)

그는 인물(人物), 귀신(鬼神), 조수(鳥獸), 초목(草木) 등을 뛰어나게 잘 그려 명성이 자자했다. 소문을 들은 현종(玄宗)의 부름으로 궁중에 입성하여 내교박사(內敎博士)에 재수되어 총애를 받았다. 그리고 현종(玄宗)으로부터 도현(道玄)이란 이름을 하사 받고 도자(道子)를 자(字)로 썼으나 사람들은 그를 존칭하여 오생(吳生)이라고 불렀다.

오도현의 일화는 여러 곳에서 감지되고 있으나 장언원(張彥遠)의 역대명화기(歷代名畵記)의 언급은 개원중의 장군인 배민(裵旻)은 검무를 잘 추었다. 오도현(吳道玄)은 배민이 검무를 신출귀몰하게 추는 것을 보고 나서 붓 놀림의 기량이 더욱 좋아졌다 라는 기록이 있

그림 2 〉 遊春圖 - 수대 · 견본채색 · 43×80.5㎝ · 북경 고궁박물원

다. 또한 그 시절에는 공손대낭(公孫大娘)이라는 사람이 검무를 잘
했는데 장욱(張旭)이 이것을 보고 나서 휘호를 했다고 한다.

　공손대낭의 검무의 무를 술(述)한 두보(杜甫)의 가행에서 비롯되
어 서화의 예(藝)가 모두 의기를 수반하여 성취되는 것임을 알 수
있다고 하는 그 예(例)에서도 수긍된다.15) 오도현(吳道玄)의 공적
에는 의기를 수반한 수묵에 의한 무소불위의 많은 작품들을 장안과
낙양 사원들에 쏟아놓은 것에서도 그 기인을 찾아볼 수 있다.

15) 徐復觀 前揭書 P. 286.

그리고 수묵의 본질이 문학화의 은사정신과 다시 만나서 한 산맥에 융화한 특성을 짊어진 수묵수석의 실질적인 거장 장조(張璪)와 더불어 사대부의 시인 화가로서 후대의 문인화 조종(祖宗)으로 추앙된 왕유(王維) 등에서 문학성이 회복된다. 이들은 수묵산수의 성립에서 완성에 이르는 독특한 위치를 점하게 된 인물들인데 장언원은 역대 명화기에서 오도현과 장조(張璪)를 특히 부상하여 다음과 같이 설하고 있다.

"오도현(원명은 道子이고 玄宗이 道玄으로 개명해 주었다)은 천부적으로 굳센 기상이 있었으며 어려서부터 신오(神奧)함을 지녔다. 그는 왕왕 사원의 벽화에 괴기한 암석(岩石)이 물살에 부딪히는 모습을 자유분방하게 그렸는데, 마치 그 암석은 손에 잡힐 듯하고 그물은 손으로 뜰 수 있을 것 같았다. 또한 촉 지방의 산수를 그렸는데 이것을 계기로 산수화의 변화가 오도현에서 시작되고 이이(二李)16)에서 이루어졌다. 수석의 모습은 위언(韋鷗)에서 묘(妙)하여지고 장통(張通)에서 다하였다. 장통(張通)은17) 끝이 뭉툭하고 다 닳아진 붓을 잘 사용하였으며, 손바닥으로 채색을 문지르기도 하였는데 그 가운데 기교와 꾸임의 흔적을 남기고 있으면서도 그 외관은 원만하고 혼연하게 융합되고 있다. 또한 왕우승(王右丞)18)의 차분하게 가라앉은 중후감, 양복사(楊僕射)의 기이한 넉넉함, 주심(朱審)의 농후한 수려함, 왕재(王宰)의 기교적인 치밀함, 유상(劉商)의 치밀한 사실 파악 등이 있다. 그밖에도 많은 작가들이 있지만 모두 이들을 능가하지 못했다."

〔吳道玄(原名:道子, 玄宗改名道玄)者, 天付勁豪, 幼抱神奧.

16) 二李: 李思訓과 그의 아들 李昭道 父子를 稱함.
17) 張通: 張璪의 字가 文通인데 그 뒷자만을 따서 姓과 合하여 부르는 이름.
18) 王右丞: 王維의 尙書右丞의 벼슬을 尊稱의 뜻으로 姓을 붙여 이름 대신 씀.

往往於佛寺畵壁. 縱以怪石崩灘, 若可捫酌. 又於蜀道寫貌山水.
由是山水之変, 始於吳, 成於二李(原注; 李將軍, 李中書), 樹石
之狀, 妙於韋鷗, 窮於張通, (原注: 張璪也). 通能用紫毫禿鋒,
以掌摸色, 中遺巧飾, 外若混成. 又若王右丞之重深. 楊僕射之奇
瞻. 朱審之濃秀, 王宰之巧蜜, 劉商之取象. 其餘作者非一, 皆不
過之.]19)

위의 기록에서 보여지듯이 장언원은 오도현의 천부적인 재능과 그
가 그린 사원벽화의 자유분방한 필치를 극찬하고 있다. 괴석의 세찬
여울물을 그려 놓은 것을 보면 마치 손으로 어루만질 수 있고 물을
손바닥에 떠 담을 수 있을 듯하다. 그리고 그가 그린 촉(蜀)지방의
산수에서부터 변화를 일으켜 이이(二李)에서 완성되었다고 하는 것
은 당대의 산수화가 그 이전까지는 하나의 화목으로서의 확고한 위
상을 갖고 있지 않았음을 시사하는 대목이기도 하다. 또한 청록과
수묵의 구별에 대한 별다른 심화도 없었던 것이기에 산수화가 하나
의 장르로서 양식화의 성립을 이루게 된 의미로 간주된다.

장조(張璪)의 평에서는 산수의 오묘함이 장조에게서 이루어졌음을
시사하고 있다. 그의 뭉툭하고 모지라진 독특한 필법과 채색은 손바
닥으로 문지르는 기교의 꾸밈에도 그 완성도는 원만한 융합을 이룬
다고 하였다.

그러나 오도자(吳道子)와 이사훈(李思訓)의 활약기와 왕유(王維)
와 장조(張璪)가 활동했던 시기가 약간의 차이가 있다. 그것은 안사
(安史)의 난(亂)을 전후한 차이로서 안사의 전은 당조문화가 가장
융성기로서 문학과 예술이 동시에 일어났던 정치적으로 태평한 때이
었다.

그러나 그 후는 왕조의 붕괴와 함께 국력도 움츠러들었으며 또한
경제적으로도 어려움에 빠져 있었다. 하지만 천재예술인들의 이전의

19) 張彦遠: 歷代名畵記 卷1〔論畵山水 樹石〕.

흥기는 위축된 환경에서도 그 어려움을 노래하였던 것이다. 그러므
로 산수화는 성하기에 성립된 수묵의 양식이 안사의 후에 문인의 시
정과 다시 결합하여 장조(張璪)에게 꽃을 피우게 된다.

B) 張璪의 外師心源

 장조(張璪)는 8세기 중반에서 8세기 말경에 활동했던 작가로서
자(字)는 문통(文通)이며 강소성(江蘇省) 오군(吳縣) 사람이다. 벼
슬은 겸교사부원외랑(檢校詞部員外郞), 염철판관(鹽鐵判官), 형주사
마(衡州司馬), 충주사마(忠州司馬)를 지냈다. 흔히 그를 처음 벼슬이
던 장원외(張員外)로 많이 불렀으며 또는 자(字)의 외자를 따서 장
통(張通)이라고도 부른다.
 그는 글을 잘하고 팔분체(八分體)인 서예에 능하였으며 산수화를
잘 그려 삼절(三絶)이란 칭호가 붙어 다녔다. 그리고 저서(著書)에
는 그림의 요결을 서술한 회경(繪境) 일편이 있다고 하는데 장언원
은 그 양(量)이 너무 많아서 싣지 못했다고 역대명화기 10권 장조조
(張璪條)에 술회하고 있다. 그런데 그 원본은 애석하게도 오늘날 전
하지 않고 있다.
 문인화에 있어서 수묵이 출현하여 그 완성 배경에 대한 작가적 조명
을 놓고 당대 문예인들은 장통(張通)을 제일로 꼽았다. 그것은 어느
때보다도 문화전성기의 전통을 지내온 그 시대에서는 후대에서 생각
했던 사고와는 달리 회화를 하나의 도(道)로 간주하였던 모양이다.
 그러므로 단순한 여기의 조건과는 달리 더욱 전문적인 면이 부여
되었던 것임을 파악할 수 있다. 이러한 파악은 여러 곳에서 감지되
는데 그 이유로서는 먼저 장통(張通)의 그림 그리는 방법을 목격하
고 취해진 동료의 한 예에서 찾아볼 수 있다. 그것은 유명한 왕유(王
維)의 친구이기도 했던 필굉(畢宏)이 남긴 이야기의 유래에서 전하

게 된다.

그는 장통의 작품 제작 과정에서 독필(禿筆=끝이 뭉툭하고 모지라진 붓)을 사용하는 것과 채색(彩色)을 손에 묻혀 화면을 손바닥으로 문지르는 독특한 방법에 의해서 완성된 뛰어난 그림의 원만무결함을 보고 그러한 화법(畵法)을 어디서 배웠느냐고 물었다. 장통의 대답은

"밖으로 자연이 스승이었으며 안으로는 마음의 근원에서 솟아
나는 영감의 터득일 뿐이다."〔外師造化, 中得心源〕20)라고 하
였다고 한다.

이 말을 들은 필굉(畢宏)은 겸손하게도 자신의 역량과는 너무나도 대조적이었으므로 그 뒤에 조용히 화필을 꺾고 말았다고 한다.21) 오늘에 전하는 "외사조화 중득심원(外師造化, 中得心源)"이란 이 어원은 장조(張璪)의 전하지 않는 화론 회경(繪境)의 가치를 대신한 너무나도 유명한 미학의 의미를 함축하고 있다.

그 미학은 오늘에 와서도 주변문화와 밖의 환경에 대한 조화로부터 입는 영향이 곧 스승인 것이며, 그것이 마음의 깊이에서 우러나는 영감에 대한 작용이 창작으로 이어져야 함은 시대를 넘어서서 변함 없는 미학적 가치이다. 그의 또 다른 천재성에 관한 화도의 경지를 목격한 동시대의 시인인 부재(符載)22)의 기록에서 다음과 같이 말하고 있다.

20) 張彦遠「歷代名畵記」卷10 (唐朝下) 張璪條.
21) ① 仝揭書 卷10, 《張璪條》
 ② Michael Sullivan 著 中國의 山水畵 金기주 옮김 文藝出版社, 1992. PP,
 97,98.
 ③ 葛路 著 中國繪畵理論史 姜寬植 譯 미진사, 1989. PP, 159-163.
22) 부재(符載=8世紀중반~9세기초경) 字는 厚之 蜀人으로 처음에는 廬山에 隱居하
 였으나 後에 西山掌 書記, 監察御史를 歷任하였으며 특히 詩에 能하였다고 한다.

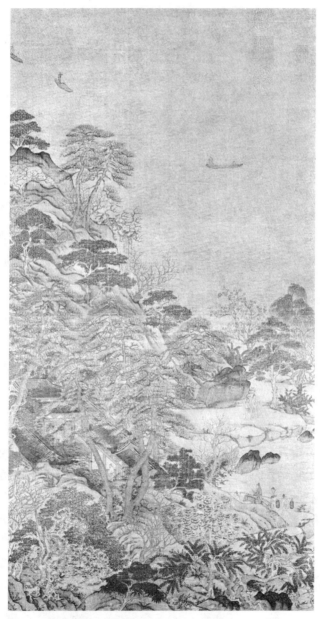

그림 3 〉 江帆樓閣圖- 李思訓・당대・ 견본채색・101.9×54.7㎝・대북
고궁박물원

"가을 9월에 육심원이 집에서 잔치를 베풀자 많은 벼슬아치가
모인 가운데 정갈하게 마련된 잔치 상이 나왔다. 정원의 대나무
는 비가 갠 뒤라서 성글게 빼어난 모습이 아름다웠다. 장공은
떠오르는 영감을 급히 나타내고자 하였으며 빨리 흰 비단을 청
하여 기발한 필치를 휘두르고 싶어하였다. 주인도 기뻐하며 벌
떡 일어나 화답했다. 이때 좌석에 앉아 있던 유명한 선비들이
스물네 명이 있었는데 이들은 좌우로 장공의 주위에 몰려가서
내려다보며 주시하였다. 장공은 이들에게 둘러쌓여 다리를 쭉
뻗고 앉아 기를 북돋더니 신기가 비로소 피어났다. 붓을 움직이
는 모습은 마치 번개가 번쩍이고 태풍이 하늘을 휘몰아치는 것
같아 사람을 놀라게 하였으며 이리저리 빠르게 움직였다.23) 붓
을 휘날리고 먹을 뿜으며 손바닥으로 찢어질듯이 문지르고24),
언 듯 필묵이 교차하는가 하였더니 홀연히 괴상한 현상이 나타
났다. 곧 완성된 소나무는 촘촘히 들어서 있고 돌은 울퉁불퉁하
며 물은 잠잠하고 구름은 잔잔히 퍼져 있었다. 붓을 던지고 일
어나서 사방을 돌아보았다. 천둥비가 그치고 맑게 갠 후에 만물
의 성정을 보는 것 같아 저 장공의 기예를 보니 그림이 아니라
참된 도였다.

〔秋九月, 深源(陸)陳讌字下, 華軒沉沉, 鉶俎靜嘉. 庭篁霽景,
疏夾可愛. 公天縱之思, 欻有所詣. 暴請霜素, 願攄奇踪. 主人奮
裾鳴呼相和. 是時座客聲聞士凡二十四人, 在其左右, 皆岑立注視
而觀之. 員外居中, 箕坐鼓氣, 神氣始發. 其駭人也, 若流電激空,
驚飇戾天, 摧挫斡掣, 㩖霍瞥列. 毫飛墨噴, 㩲掌如裂, 離合揳恍,
忽生怪狀. 及其終也, 則松鱗皴, 石巉巖, 水湛湛, 雲窈窈渺. 投筆
而起, 爲之四顧. 若雷雨之澄霽, 見萬物之情性. 觀夫張公之藝,
非畫也, 眞道也.〕25)

23) 按此二句指軍筆的情形: 이 두 구절은 붓을 움직이는 狀況을 가르치고 있다.
24) 張彦遠: 歷代名畫記 卷10 張璪條에 있는 內容과 同一한 뜻이다.
25) 符載, ① 畫論類編(一), 「觀張員外畫松石序」② 唐文粹 卷97 ③ 徐復觀 前揭書

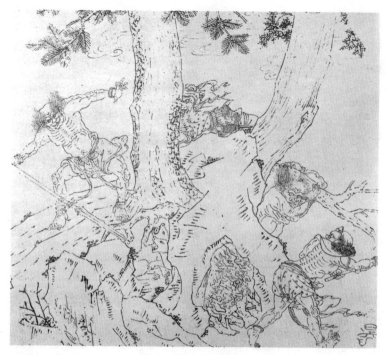

그림 4 〉 道子墨寶 -吳道子・당대・화첩종이 백묘.

라고 하는 부재(符載)의 수상은 육심원이란 부호가 선비들의 연
회에 장조(張璪)라는 천재화사를 초대해서 그림이 완성되기까지
주위 환경에서 그 결과에 이르는 배경 내용을 화론적 접근으로
설하고 있다. 부재의 화론적 결론은 장조의 예술행위에서 얻어지
는 그것이 단순한 그림이 아니라 하나의 도(道) 자체로 보았던
점이다.

　그리고 그의 행동모습이 도로서 이루어지는 엄숙하고 심원한 세계
의 동화를 이끌게 되는 증거를 포착한 것이다. 그에 대한 천부의 재
능은 이미 기교를 넘어서 있었음을 알았다. 또한 그의 뜻이 현묘한
신비에 도달하였으므로 표현하고자 하는 대상인 사물은 이미 마음속

P.298.

에 있으며 눈과 귀에 있지 않았다. 그러므로 마음속에서 터득한 것
이 손에 응하여 붓끝을 빌려 통해 온갖 모습들이 표현할 수 있게 된
다는 의미를 함축하고 있다.

문인화에 있어서 당대 문예인들의 수묵산수화에 대한 시각은 문학
성보다도 우선하는 것이 전문적인 깊이의 도를 더 중요하게 생각했
던 양상이 있다. 그러므로 그림에 대한 정통성의 맥락은 물(物)의
신(神)과의 교감이 선적(禪的)인 깊이에 닿아 있는 명현(冥玄)26)의
동화(同化)를 통해 이루는 심원(心源)의 분출을 문학화의 결합보다
크게 인정하고 있다. 이러한 점은 바로 후대인 형호(荊浩)의 논평에
서도 장조의 예술 세계를 동시대의 필굉(畢宏)이나 부재가 목격했던
것 이상으로 극찬하고 있다.

형호(荊浩)는 스스로 당인이라고 일컬었던 후대의 오대 사람이다.
그는 자신의 화론인 필법기(筆法記)에서 평하기를 무릇 채색의 훌륭
함은 예부터 있었지만 수운묵장(水暈墨章=수묵으로 표현하는 화법)이
우리 당대에서 처음으로 일어난 것이다. 그런데 원외랑 장조가 수묵
으로 그린 나무와 돌에는 기(氣)와 운(韻)이 충분히 발휘되어 있다.
필(筆)과 묵(墨)의 미묘함이 잘 감돌고 있었으며 천진한 심사가 뛰
어나고 의젓하게 나타나서 오채(五彩)가 귀할 것이 없게 되었다. 참
으로 고금에 없는 작품이다.27) 라고 하였던 점으로 미루어 보아 오
대에도 미치고 있었던 당대 사회의 분위기를 알 수 있다.

이러한 여러 정황으로 미루어보아 당대 산수화의 수묵에 대한 문
인화의 완성이 장조에게 그 근원을 두고 있었던 것임을 감지하게 된
다.

26) 冥玄: 마음을 觀하는 精神의 뜻이 事物의 玄妙한 神秘에 到達하는 世界. 다시 말
 하면 事物들이 自然的인 感覺에 놓여 있는 것이 아니라 靈的인 世界의 交感에 놓
 이는 것을 말함.
27) 荊浩「筆法記」, 夫隨類賦彩, 自古有能. 如水暈墨章, 興吾唐代. 故張璪員外, 樹石
 氣韻俱盛. 筆墨積微 眞思卓然, 不貴五彩. 曠古絕今, 未之有也.

3) 王維의 歷史的 眞實

당문화의 중흥기를 맞아 현종(玄宗=713-756) 천보시대(天寶時代) 안사(安史)의 난(亂)을 전후하여 많은 천재화가들이 그 와중의 파동기에서 나타나 활동하였다. 또한 그 파문도 만나게 되는데 수묵산수화의 문학화에 대한 조화 있는 결합의 부흥도 그 시기를 전후해서 전개된다.

그런데 파문에 연루된 그 대표적인 인물이 왕유(王維)라는 사대부 시인화가이다. 왕유(701-761)는 명문거족의 집안에서 4형제 중 장남으로 태어난 산서성(山西省) 태원(太原)의 기현(祁縣) 사람이다.

자(字)는 마힐(摩詰)28)이며 19세 때 경조부(京兆部) 초시(初試)에 합격하고 21세 때 진사(進士)에 등과하여 대락승(大樂丞)이 되었으며, 27세 때 감찰어사(監察御史)가 되는 등 52세 때 문부랑중(文部郎中)이 되기까지 젊어서부터 출세의 길을 화려하게 달려 동생 왕진(王縉)과 함께 박학 다예한 명성을 날렸다.

그러나 56세 때(玄宗14년) 모든 문화가 만개한 물질적인 번영의 흥청거림을 틈타 지방 절도사였던 안록산(安祿山)의 난이 일어나 낙양(洛陽)이 함락되었다. 그때 왕유는 와병(臥病)으로 보리사(菩提寺) 또는 보시사(布施寺)에서 요양중에 있었으므로 임금을 따라 피신하지 못하였다.

그때 안록산(安祿山) 반군(叛軍)은 그를 포로로 잡아 급사(給事)

28) 摩詰: 梵語(vimalahierti) 또는 維摩羅詰. 世尊當時 維摩居士였던 菩薩名이다. 維摩詰의 意味는 淸淨無垢를 뜻하는데 王維가 拂子답게 自身의 字로 썼다. 普通은 法名을 道人들의 이름을 많이 따서 씀.

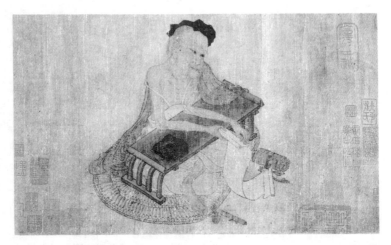

그림 5 〉 伏生授經圖 - 전 왕유 필·당대·견본채색·25.3×44.8cm·오사카 시립미술관.

를 맡겼다. 그것이 화근이 되어 후일 난이 평정된 뒤에 부역죄(附逆罪)를 물어 치욕을 입게 되었다. 그러나 다행히도 충정을 다한 형부시랑(刑部侍郞)직에 있던 동생 왕진(王縉)의 간청으로 숙종(肅宗)은 그의 죄를 특사하고 57세 때 상서우승(尙書右丞)으로 승진시켰다.

그러나 무상함을 느낀 왕유는 이를 사양하고 초야에 묻히기로 하였다. 그는 평소에 독실한 불자였던 모친의 감화를 받아서인지 성품이 한적한 곳을 좋아하고 불법(佛法)에 깊이 공명하여 30세 즈음에 상처하였으나 재혼하지 않고 일생을 독신으로 지냈다.

그리고 장안(長安)에 있는 종남산(終南山)의 망천에 망천장(輞川莊)을 짓고 선수(禪修)를 행(行)하며 자연의 산수미(山水美)에 탐닉하였다. 시(詩)·서(書)·화(畵)·금(琴)에 모두 능하였는데 특히 그림으로 회자되어 후대에서 남종화(南宗畵)의 조종(祖宗)으로 추앙받게 된다.

그리고 저서에는 왕우승집(王右承集)6권이 있다. 화론엔 산수결(山水訣)이 있으나 그것은 인정할 수 없다는[29] 후대의 다수의 견해

29) ①元甲喜 東洋畵 論選 知識産業社1976. PP.43-45

에 동의되어 있다. 동시에 현대의 학자들은 왕유(王維)를 남종화(南宗畵)의 조종(祖宗)으로 보는 것 역시 잘못된 것이라 하여 대부분 회의적인 입장을 보이고 있다.

후대의 이와 같은 왕유에 대한 역사적 사실을 놓고 긍정과 부정의 끊임없는 혼란의 비화를 남기며 표류하여 왔다. 그러나. 이러한 후대에서 추앙된 기록 자체도 역사이므로 누가 그것까지를 부정할 수 있는 것은 아니다. 다만 궁금한 것은 그를 회의적인 시각으로 보고 있는 현대의 학자들이 과거의 그 시대 배경에 대한 시각과 이유가 무엇이었는가 하는 점이 오늘의 역사적 진실 규명이다.

이러한 연유의 그 역사적 맥락을 보면 동진의 고개지(顧愷之)이래 청록산수화(靑綠山水畵)에 대한 풍격의 수묵에 대한 창시가 왕유(王維)와 장조(張璪)에 의해 이루어졌다고 보는 것이 보편적 견해다. 그것은 회화이론으로서 당말기를 장식한 장언원의 기록에서 왕유에 대해 말하기를

"내가 일찍이 파묵 산수를 보았는데 필적이 굳세면서도 시원했다."30)

라고 하는 기록이 있었던 반면에 오대(五代)의 형호(荊浩) 화론인 필법기(筆法記)에서도

"왕우승은 필묵이 부드럽고 기는 높고 운은 맑아 교묘하게 형상을 그려내면서 천진스러운 심사의 움직임이 있다."〔王右丞筆墨宛麗, 氣韻高淸. 巧寫象成, 亦動眞思.〕31)

② 葛路 著 中國繪畵理論史 姜寬植 譯 미진사. 1989. P.159. ③ 唐朝名畵錄, 蘇東坡集 參照.

30) 張彦遠「歷代名畵記」卷10 王維條.

31) 荊浩「筆法記」

이와 같은 비평문헌으로 봐 왕유가 수묵선염(水墨渲染)을 사용하였음을 충분히 시사하는 대목임을 알 수 있다.

그러나 장언원의 기록은 장조에 대해서도 더불어 말하기를 화론상으로 회경(繪境) 한 편이 있으나 너무 양이 많아 싣지 못함을 술회한 동시에 작품제작 태도에서 완성에 이르는 수묵(水墨)의 작품들에 대해서 원만하고 흔연한 융합이라고 비평의 극찬을 아끼지 않았다.

또한 수묵은 오도자(吳道子)에게서도 일과를 이룬 것으로 가장먼저 그에 대한 훌륭한 창작 솜씨를 부연하였다 하지만 그는 문학화의 부합과 결합할 수 없는 신분과 문학성의 결함 때문에 그의 공과는 인정되지만 문인화의 맥을 형성하는데 있어서는 부적격한 인물이었다.

이 점에 대해서는 형호(荊浩) 역시도 왕유(王維)를 낮게 비평한 것은 아니지만 장조(張璪)에 비해 더 미미하였던 점은 장언원(張彦遠)의 영향과도 무관하지 않다고 보아진다.

이와 같이 당대의 시각은 왕유의 수묵에 의한 일가를 부정하는 것은 아니지만 역대명화기의 근거가 그 평가 기준이 되기도 했던 점이다. 그러나 수묵문인화의 창시자에 대한 이러한 견해는 당대 시각과 송대의 시각이 서로 달랐던 것이다.

당인들은 장언원의 시각에서 보여지듯이 장조를 높이 평가하였던 점은 회화를 단순한 여기로 보지 않았으며 전문가적인 화사(畵師)의 입장에서만 가능한 깊은 도의 경지를 존중하였기 때문이다. 반면에 송대 지식인들의 시각은 전문가 집단의 공치적(工緻的) 세계와는 달리 문인 계급의 정신 속에서 수묵회화가 여기의 비전문적인 정서 문화로서 문학화 결합에 대한 부합을 존중한데서 입장 차가 달랐던 것이라고 볼 수 있다.

그것은 송대에 와서 절정에 이른 수묵의 공치한 전문적인 깊이를 그대로 수용하기란 벅차고 역부족한 것이었으며 또한 문인들의 정서에도 맞지 않았던 것이다.32) 그래서 이들은 여기와 전문의 두 갈래

를 분명히 나누고 문인 사대부들이 취할 수 있는 느슨하며 자유롭고
긴장이 풀린 서예적인 특별한 성격을 들춰내게 된 것이다. 이러한
입장에서 문인 계급의 정신 속에 문인과 사인에게 가장 적절하게 부
합되었던 인물이 선대의 왕유였던 것으로 유추된다.

그 원인은 소동파(蘇東坡)에게서 비롯되는데 당대에서 두보(杜
甫)33)가 왕유(王維)를 칭하기를 "高人王右丞이라 하였고 왕흡(王
洽)34), 장순(張詢)35), 필굉(畢宏)36) 등은 어떤 사람인지 모른
다."하였다. 이들은 모두 은사였기 때문에 알 수 없었던 것이다. 또
한 장조(張璪)에 대해서는 의관, 학문, 행실에 있어서는 명류라 하였
다.37)

이와 같이 수묵산수화가 고인(高人)이나 명류(名流)의 탄력을 받
으면서 문학화의 성격형성으로 분명해지는데 그러한 점은 왕유가 은
거한 망천장(輞川莊)에서도 미치는 영향이 적지 않았다. 그것은 성
정이 세속을 초탈하지 못하면 산수의 자연은 마음속에 들어올 수 없
을 터이니 그러므로 산수와 은사의 결합은 매우 자연스러운 조건이
었기 때문이다.

이러한 바탕에서 당대의 시걸이었던 두보(杜甫) 역시 그 공헌은
시의(詩意)로서 화의(畵意)를 들어내고 시경(詩境)으로서 화경(畵

32) James Cahill 著 中國繪畫史 趙善美 譯 悅話堂. 1978. P.117.
33) 두보(杜甫＝712-770) 本文 文人畵의 봄 脚註80 參照.
34) 王洽 出身地는 미상 鄭虔에게 그림을 배워 山水 樹石을 잘 그렸다. 性格이 거칠고
　　술을 좋아하여 반드시 술에 취한 뒤에야 그림을 그렸다. 神妙한 솜씨로 구름과 안
　　개에 뒤덮인 산을 그렸는데 뒷날 米芾의 雲山圖가 실은 그의 그림에서 비롯되었다
　　함, 王默과 同一人이라 함.
35) 張詢: 南海사람. 長安에 살았으며 字는 正言, 性格이 孤介했고 집은 가난했다. 學
　　文에는 힘썼으나 科擧에는 落榜했다. 온갖 技藝에 두루 뛰어나 그림을 絕妙하게
　　그렸다. 그는 吳中의 山水와 古松 怪石을 주로 그렸다.
36) 필굉(畢宏): 八世紀 中後半경에 活動. 河南省 偃師 사람으로 天寶(742-756)年間
　　에 御使와 左庶子를 지냈다. 그림에는 樹石과 古松에 뛰어나 奇古한 畵風으로 이
　　름이 있었으며, 山水에도 能하였는데 後에 張璪를 만나 붓을 꺾었다.
37) ① 徐復觀 著 中國 藝術 精神 權德周 外 譯 東文選. 1990. PP.287-288.
　　② 宣和畵寶 卷10 參照.

境)을 넓혀 나간 인물이다. 시와 그림의 결합이 시인의 상상과 감정으로부터 이루어졌음을38) 헤아린 북송인들은 소식(蘇軾)을 중심으로 두보(杜甫)의 이러한 뒷받침에서 왕유의 시정화의(詩情畵意)에 대한 정신세계와 맞아떨어진 것이라 하겠다.

그때 동파(東坡)는 왕유의 작품세계를 찬(讚)하여 "詩中에 畵 있고 畵中에 詩 있다." "詩中有畵, 畵中有詩"라는 말을 썼던 데서 그 원인을 찾을 수 있다. 음미해 보면 후일 문인화 계보를 제시하는데 있어서도 결정적인 역할을 시사하는 대목이었음을 이해할 수 있다.

왕유의 또다른 부정적인 논란은 그의 이름으로 전하고 있는 화론으로서 문제의 산수론(山水論)과 화학비결(畵學秘訣)이다. 그 저술의 위작 시비를 놓고 근대까지의 일전을 보면 혹자는 왕유(王維)의 분명한 시작으로 보는가 하면 또다른 이는 이성(李成) 것으로 또는 형호(荊浩)나 무명(無名)인 등으로 분분하였다.

그리고 수묵화가 왕유(王維)로부터 본격화되었다고 하는 설의 바탕에 전승을 근거하기 위해서 북송 때 만들어진 것이라고 주장하는 등 다양하였다. 또한 화사의 저자에 따라 같은 화론을 놓고 형호(荊浩)의 화산수부(畵山水賦)로 인용하거나 왕유의 산수론(山水論)으로 인용하는 서로 다른 기록들이 혼선을 빚고 있다.

근대의 화론사가 온조동(溫肇桐)의 말은 왕유화론이 그의 저서 왕우승집(王右丞集)에서 모두 빠져 있었기 때문에 의심이 간다고 보았다. 그러나 옛 저술들이란 본인이 직접 하지 않더라도 그 제자들이 스승의 말을 모아 추기(追記)하는 사례가 많이 있었음을 볼 때 본래의 뜻을 훼손하지 않은 이상 가치가 있다고 하였다.

이 점은 중국회화사를 집필한 유검화(兪劍華)도 온씨(溫氏)의 설(說)이 타당함을 인정하고 있다. 이와 같이 그의 화설(畵說)은 근자에까지만 해도 그러한 지적은 하면서도 그 관계를 부인하지는 않는 쪽이었다. 하지만 현대의 오늘은 그 양상이 완전히 바뀌고 말았다.

38) 徐復觀 上揭書 P. 291.

그 원인은 당말의 불꽃 같은 화사를 기록한 장언원의 역대명화기
가 그 이후의 모든 화론사가들에게 절대적인 근거의 기준이 되어왔
던 점이다. 그런데 그 명화기의 어디에서도 왕유(화설에 대한 논(論)
과 결(訣)을 언급한 곳이 없기 때문에 현대의 비평사가들은 그러한
단서를 통해서 시비를 막고자 하였던 것이라고 보아진다. 하지만 그
내용의 윤곽은 수묵 문인화에 있어 그림을 표현하고자 하는 입의의
구상방법과 묵의 운용으로부터 현색(玄色)이 가져다주는 독특한 맛
이 작가 정신과 닿아 있는 깊이를 설하고 있다. 그러나 그 논(論)이
누구의 것이라는 시비를 넘어서 구결(口訣)이기 때문에 전달되는 의
미를 받아 적는 사람들에 따라 조금씩 다른 점이 없지 않다. 그 핵심
을 보면 「산수결(山水訣)」에 이르기를

"대저 화도 중에 水墨이 가장 으뜸이다. 이것은 自然의 性情을
잘 표현하여 조화의 세계를 이루며39), 혹은 작은 크기의 그림
으로서 백 천의 넓은 경치를 그린다. 또 동서남북이 눈앞에 전
개 돼 있고 춘하추동이 붓끝에서 생겨난다."中略

〔夫畵道之中, 水墨最爲上, 肇自然之性, 成造化之功. 或咫尺之
圖, 寫白千里之景. 東西南北, 宛兩目前, 春夏秋冬, 生於筆下.〕
中略40)

그림의 길 중에서 수묵을 제일로 삼는다는 것은 이미 채색(彩色)
의 단계를 넘어 수묵이 본격적인 회화의 제재(題材)로 보편화되고
있음을 시사하는 것이다. 또한 자연을 표현하는데 조화로운 성질의

39) 肇自然之性 成造化之功: 自然之性은 作爲하지 않는 스스로 그렇게 된 것으로서 哲
 學的으로 道, 氣, 理에 該當한다. 그것은 天地萬物의 造化를 이룩한 것으로 곧 造
 化는 天地自然의 理致를 간직한다는 깊은 뜻이 있다. 張彦遠의 〔夫畵者, 成敎化,
 助人倫〕歷代名畵記에서 강조하는 功理的인 目的보다 훨씬 繪畵的인 自律性을 先
 覺한 것이라 하겠다.
40) 王維, ① 畵論類編(五). ② 兪劍方 前揭書 上冊 PP,127,128. 「王維之山水訣」

것이나 적은 화면에 넓은 경치를 담을 수 있다는 말은 종병(宗炳)의
화산수서(畵山水序)에서 밝힌 내용과도 일치하고 있다.

그리고 춘하추동이 붓끝에서 나온다고 하는 말은 계절의 변화에
따른 자연의 미묘한 변화의 형상에 대한 시간성을 자세히 관찰한 것
이다. 또한 「山水論」에서는

"무릇 山水를 그릴 때는 뜻이 필보다 먼저 있어야 한다."41)

〔凡畵山水, 意在筆先.〕

라고 그 시작을 적고 있다. 이러한 수묵위상론(水墨爲上論)이나
의재필선(意在筆先)의 논(論)과 결(訣)은 진위를 넘어 왕유의 출
현을 인연해서 회자된 것이기 때문에 수묵화가 후대로 내려오면
서 대성을 보기까지 많은 영향이 있었다고 봐야 할 것이다.

이와 같이 회자된 화론을 여기에 다 열거하지는 않았지만 전체적
인 윤곽은 특히 자연경물의 관찰과 화면구성의 합리적인 배치 또는
투시의 원근표현을 나타낸 것으로서 큰 가치가 있는 것이다. 이러한
이론들이 후대에서 유명인사들의 이름에 기탁한 것은 회화 발전을
도모하기 위한 것이기 때문에 그 검증보다 회자가 우선하였을 것으
로 짐작된다.

그러나 정작 당대에서는 이러한 화론의 시비와는 무관하다. 그러
므로 문인들이 묵의 정신을 알게 된 당의 중기 이후부터는 문인화
발전은 한층 가속화되어 갔다. 이러한 바탕에서는 오도자를 시작으
로 하여 왕유와 장조는 시 정신에 부합한 수묵을 다투어 사용하여

41) 意在筆先: 張彦遠의 「歷代名畵記」 卷2에 〔意存筆先＝畵盡意在〕라는 입의와 같은
　　뜻으로 製作前의 構想과 主題의 設定이 用筆을 左右한다는 槪念이다. 〔骨氣形似,
　　皆本立意而歸乎用筆〕「歷代名畵記 六法 參照」立意는 비록 用筆을 支配할지라도
　　作家의 主觀的 世界이기 때문에 他人에게 傳授하거나 배울 수가 없는 氣韻과 같은
　　生知的인 性質이다.

중당 이후의 화단에 수묵
산수화의 부흥이 일어나게
되었던 것이다. 이 수묵은
당말에 이를수록 더 널리
전개되어 빠른 속도로 정
착해 가는데 다른 한편에
서는 공세한 고대화풍의
착색산수를 전격적으로 지
향하는 화가들의 활동이
있었다. 당 후기 화단의
회화적 세계는 자연스럽게
이 두 방향으로 나누어지
게 된다.

거기에는 고대의 착
색화풍(着色畵風)을 그대
로 지향하는 이사훈(李思
勳)과 그 아들 이소도(李
昭道)를 중심으로 하여 추
종하는 무리들과, 한창 진
전을 보이고 있는 호방한
수묵화풍의 바람을 몰고
온 오도현(吳道玄), 왕유
(王維), 장조(張璪), 왕묵
(王默) 등을 비롯한 인물
들로 양분되어 흘러갔다.

당대 화단의 이런 양
분의 경향과 앞에서 언급
한 소식(蘇軾)의 영향은

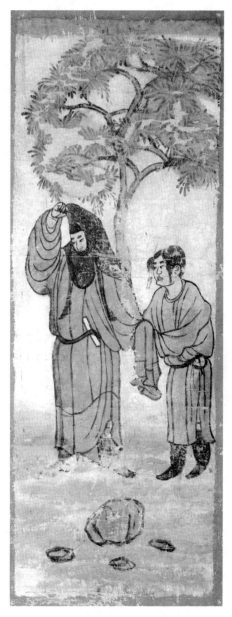

그림 6 〉 樹下美人圖 - 당대·신강성 아스타나 출
토·지본채색·일본 동경국립박물관

후일 명대 동기창(董其昌)이 계보를 제시하는데 무리가 없었던 것은 아니지만 회화의 남북분종론에 대한 역사적 근거를 마련한 단서가 되는 대목이기도 한 것이다.

이러한 수묵문화는 남방을 중심으로 더 발전해 갔으며 사상적으로는 불가의 선종(禪宗)과도 깊은 연관을 맺고 있었다. 그러나 그 철학적 배경은 유심적(唯心的) 주관주의로부터 지배되고 있었으며 이것이 당대 문명에 대한 물질적 성찰인 동시에 사고의 일대 방향 전환이 되는 계기이기도 했던 것이다.

4) 張彦遠의 生涯와 그 美學

　　장언원(張彦遠)은 당말기 명문거족의 후예로서 기울어 가는 그 시대의 마지막을 활약하면서 그때까지 비추어진 회화 문화를 총 정리하여 불꽃 같은 이상주의를 북돋아 올리는 명저 「역대명화기(歷代名畵記)」를 내놓은 주인공이다.

　　그는 화가는 아니지만 화의 원류로부터 화법의 원리와 방법 그리고 품제(品題) 감식(鑑識) 수장(收藏) 등을 체계 있게 기술하고 있다. 이는 기존의 화론에 대한 문헌상의 저자명이 확실하게 독립된 저서를 내어 금자탑(金子塔)을 세운 공인이다.

　　그 체계는 위진남북조 시대에서부터 당대까지의 회화역사에 대한 백과사전인 동시에 가장 잘 갖추어진 회화 미학의 논집이라고 감히 말할 수 있다. 그러하기 때문에 그의 역대명화기를 거론하지 않고는 회사(繪史)를 논(論)할 수 없을 만큼 대단한 사료라고 보는 것이 오늘에 이르기까지 미술 이론가들의 일방적인 시각이다.

　　이러한 그의 생애(生涯)를 살펴보면 장언원은 생졸(生卒) 연대가 분명치 않으나 그 출생 연대를 대략 짐작케 하는 실마리의 단서가 제공되고 있다. 그것은 자신의 명화기 권1 서화지(敍畵之) 흥폐(興廢)에서 조부 굉정(宏靖)이 장경초(長慶初=821)에 환신 위홍간(魏弘簡)의 문인으로 재상이 된 원진(元稹)에게 배척되어 유주절도사로 좌천(左遷)되었을 때 언원은 치아도 갈지 않은 유년시절이었다고 기록하고 있다.42) 이러한 점으로 미루어 보아 6~7세 미만이었을 것으로 추정하면 대략 814~5년경으로 출생을 짐작할 수 있다.

42) 欽定四庫全書提要 참조.

언원의 자(字)는 애빈(愛賓)이며 하동(河東) 지금의 산서성(山西省) 영제현(永濟縣) 출신이다. 그의 가문은 삼대에 걸쳐 재상을 지냈는데 육조 서진(西晋)의 명신(名臣)으로 여사잠(女史箴)을 쓴 장화(張華)43)를 조상으로 하여 고조부(高祖父) 가정(嘉貞)(玄宗時)은 병주자사(幷州刺史)를 지냈고 증조부(曾祖父) 연상(延賞)은 하남윤(河南尹)을 지냈으며 조부(祖父) 굉정(宏靖)은 로주종사(潞州從事)를 지낸 3상장가(三相張家)44)이었다.

그는 문규(文規)의 아들로서 선종(宣宗)(847)때 상서사부원외랑(尙書祠富源外郞)을 지내고 희종(僖宗=884~897) 때에는 대리경(大理경)을 지냈다. 시·서·화를 두루 잘하였으나 겸양(謙讓)하게도 조상들의 재예(才藝)에 미치지 못함을 부끄러워하였으며, 오직 여기로서 감상을 즐길 따름이라 하였다.

그는 명문세가(名門世家)에 수장된 서화품(書畵品)을 익혀 그의 지식과 감상안은 당대 제일인자로서 법서요록(法書要錄)10권과 역대명화기(歷代名畵記)10권 그리고 채전시집(彩箋詩集)과 한거수용(閑居受用) 등의 저서를 남기고 있다.45) 법서요록(法書要錄)은 명화기보다 먼저 지은 것으로서 특히 서법의 근거를 제시하여 후대의 서계(書界)에도 많은 영향을 주었다.

그에게 주어진 큰 복락이었던 풍부한 명 서화의 수장 품들이 궁정(宮廷)에서 비장(秘藏)한 양과 비슷하다 하여 헌종(憲宗)(818) 때 몰수당하는 불행을 겪었다. 또한 그로부터 10년 뒤 주극융(朱克融)의 난(亂) 때 산실(産室)되는 피해의 통분함을 명화기의 서화지흥폐(敍畵之興廢)에 적고 있다.

명화기의 구성체계는 제일권에서 3권까지는 총론에 해당하는 일반적인 화론으로 각부에 제목을 붙여 서술하고 있다. 그리고 4권에서 10권까지는 역대명화가(歷代名畵家) 370명의 약전과 화제(畵題)를

43) 顧愷之가 張華의 글에 붙여 揷畵形式으로 그린 圖卷과 함께 有名함.
44) 三相張家: 三代에 걸쳐 宰相을 지낸 張氏家門을 稱한 말.
45) 溫肇桐著 前揭書 1989. P.133.

비롯해서 화론(畵論)에 관계된 전문적인 글 16편을 기술하고 있다.

위의 내용들이 필자가 쓰고 있는 본저에서만도 여러 곳에서 명화기가 인용되어 그 중요성에 대한 인식은 감지되었을 뿐만 아니라 그 내용에 있어서도 대체적으로 공개되었다고 생각된다. 그러므로 여기서는 그의 기본적인 회화관으로서 서화동체론에 대한 사상과 회화비평에 역점을 두고 있는 화품에 관한 내용들만을 살펴보고자 한다.

그러면 먼저 서화 탄생설에 대한 내용을 살펴보면 신화적 조명을 통해서 종교세계의 경전과도 같은 분위기를 연출하고 있다. 역대명화기(歷代名畵記)의 총론(叢論) 권두(卷頭) 서화지원류편(書畵之原流篇)에서 그는 서화동체론(書畵同體論)에 대하여 다음과 같이 설하고 있다.

"대저 그림은 교화(教化)를 이루고 인륜(人倫)을 돕는 것이다.46) 신변(神變)을 궁구(窮究)하여 유미(幽微)를 측량함으로 육의 경서와 공을 함께 하며 사시의 운행과 같이 한다.

천연(天然)에 발휘되는 것이니 술작(述作)으로서 흔들리지 않는다. 옛 성왕(聖王)은 천명(天命)을 받아서 이에 응한47)즉 구자(龜字)가 신령(神靈)을 나타내고 용도(龍圖)가 보배를 나타낸다.48) 유소(有巢) 수인씨(燧人氏)49)이래로 모두 이와 같은 길서(吉瑞)가 있어 자취는 옥첩(玉牒)50)에 비치고 경사(慶事)

46) "成教化, 助人倫" :教化를 이루고 人間의 倫理를 助長한다는 뜻. (禮記, 鄕飮酒義) 참조.

47) 受名應籙: 高祖가 天命을 받아 秘記의 冊과 그림을 應受한 것. 張衡의「(東京賦) 高祖應籙受圖」.

48) 有龜字效靈 龍圖呈寶: 거북이 등에 새긴 글자가 神靈을 나타내고 龍馬가 업고 나온 그림이 보배가 된 것. 尙書(洪範)에 禹임금이 龜書를 얻어 九州를 다스렸다는 故事가 있다.

49) 巢燧: 有巢氏. 燧人氏를 말함. 이들은 모두 神話的인 人物로서 有巢氏는 사람에게 나무를 엮어 집을 짓는 법을 가르쳤으며 燧人氏는 부싯돌을 치고 나무를 서로 문질러서 불을 일으켰다. 이는 人類文明의 發展段階를 象徵하는 神話임.

50) 玉牒: 漢武帝가 泰山에서 封禪式을 올릴 때 玉으로 만든 글자판.「史記(封禪書)」또는 堯임금이 河洛의 물가에서 얻은 玉版方尺을 말하기도 함.「王子年 拾遺記」

는 금책(金冊)51)에 실린다. 포희씨(庖犧氏)52)는 영하수(榮河水) 가운데 일어나서 전적(典籍)과 도서(圖書)를 싹트게 하였으며 헌원씨(軒轅氏)53)는 온(溫=낙수의 별칭)즉 낙수(洛水)가운데 구서(龜書)를 얻어서 사황(史皇)즉 창힐(蒼頡)54)에게 문자를 만들게 하였다. 규숙(奎宿) 성(星)55)은빛의 첨단에 있어서 아래로 사장(辭章)을 주재(主宰)한다. 창힐(蒼頡)은 사목(四目)56)을 가지고 하늘 위를 쳐다보고 드리워진 상(象)을 살피고 구서와 새의 발자국을 서로 견주어 봄으로써 드디어 서자(書字)의 형태를 정한다. 조화(造化)도 그 비밀을 숨길 수가 없는 까닭에 하늘은 천율(天栗)57)을 내리고 영괴(靈怪)는 그 형체(形體)를 감출 수 없는고로 귀신은 밤새도록 울어댄다.58) 이때 서(書)와 화(畵)는 한 몸으로 나누어지지 않았으며, 상제(象制)가 처음으로 만들어졌으되 오히려 간략하였다. 그 의미를

51) 金冊: 王이 功을 이루어 나라를 평정하면 하늘에 이를 告하고 금冊 石函, 금니에 기록하여 保管한다고 함.「漢書 武帝記」
52) 庖犧氏: 三皇五帝의 한 사람이다. 榮河(河水의 別名) 가운데 龍圖를 얻었는데 이 이 書籍과 그림의 原本이 되었다는 것. 漢書(五行志). 복희씨는 雷神으로서 八卦를 發明하여 書契文字와 易의 始原을 이룸 그의 누이 女媧는 人類를 만든 女神으로 둘 다 人頭蛇身의 形態를 지님. 漢代 畵像傳에 자와 컴퍼스를 들고 있는 복희씨와 女子가 夫婦로 結合하는 그림은 天과 地의 和合을 象徵하는 것으로 中國思想을 表證하고 있다.
53) 軒轅氏: 中國歷史에서 第一의 帝王으로 모셔진 皇帝의 이름이다. 이는 始祖 神으로 中央을 차지하여 四方 神을 거느린다. "(竹書紀年)의 龍圖出河 龜書出洛 赤文篆字 以授 軒轅"이란 記錄과「水經(洛水注)」에는 皇帝가 河水(黃河의 別稱)와 洛水 (黃河의 支流)에서 各各 龍圖와 龜書를 얻었다고 한다. 그 臣下인 史官 (蒼頡) 에게 이를 보여 文字를 만들게 하였다.
54) 蒼頡: 皇帝의 史官으로서 鳥跡(새 발자국)을 보고 처음으로 文字를 만들었다고 傳하는 傳說的인 人物이다.
55) 奎星: 二十八宿의 하나로 文星을 말하며 芒角(빛의 極)이 있어 아래로 文章을 主管한다. 奎星의 形態가 屈曲되어 갈고리 같아 文字의 劃을 만든다 함.「初學記」
56) 頡有四目: 蒼頡은 4개의 눈을 가지고 있는데 둘은 땅을 보고 둘은 하늘을 보며 드리워진 天象을 살핀다.
57) 天栗: 故天雨栗= 蒼頡이 글자를 만들어서 하늘은 百姓의 굶주림을 알고 먹을 밥을 내려 주었다.「准南子」참조.
58) 鬼夜哭: 鬼神은 文書에 새겨질 것을 두려워서 밤새도록 痛哭한다는 뜻.「准南子」참조.

전달할 수 없는 까닭에서 서(書)가 생기고 그 형태를 볼 수 없
는 까닭에서 그림이 생겼다. 이것이 천지(天地)와 성인(成人)
의 뜻이 되었다."

〔夫畵者, 成敎化, 助人倫. 窮神變, 測幽微 興六籍同功, 四時
並運. 發於天然, 非繇述作. 古先聖王, 受命應籙則有龜字效靈,
龍圖呈寶. 自巢燧以來, 皆有此瑞, 迹暎乎瑤牒, 事傳乎金冊. 庖
犧氏發於榮河中, 典籍圖畵葫矣. 軒轅氏得於溫洛中. 史皇蒼頡狀
焉. 奎有芒角. 下主辭章. 頡有四目. 仰觀垂象. 因儷鳥龜之跡.
遂定書字之形. 造化不能藏其秘. 故天兩栗. 靈怪不能遁其形. 故
鬼夜哭. 是時也. 書畵同體而未分, 象制肇創而猶略. 無以傳其意,
故有書, 無以見其形, 故有畵, 天地聖人之意也.〕59)

회화는 이른바 성인의 교화를 이룩하고 인류의 도를 돕는데 목적
을 두었다. 다음으로는 자연의 신비로운 조화를 드러내고 그 변화의
그윽하고 미묘한 이치를 헤아리는데 있었다. 또한 육경(六經)(유교
의 경전)이 남긴 공적과 동등한 공용(功用)을 지닌 동시에 춘하추동
(春夏秋冬) 사계의 운행과 같은 것으로 그 작용에 두고 있다.

그것은 천연(天然)으로부터 스스로 이루어지는 것이므로 억지로
재주를 부리고 꾸민다고 되는 것이 아님을 설하고 있다. 그리고 신
화(神話)를 도입하여 서화탄생설(書畵誕生說)에 대한 조화스럽고 성
스러운 믿음이 가는 경전과도 같은 체계로 그 동체론을 드러내어 하
늘과 땅 그리고 성인이 바라는 의도임을 밝히고 있다.

회화의 성립은 시경(詩經) 가운데 아,송(雅頌)의 술작(述作)과도
필적하며 성인의 향기로운 대업이 하늘까지 미치도록 찬미한다. 사
물을 널리 설명하는데는 언어 이상의 것이 없고 형상을 남기는데는
회화보다 좋은 것이 없다. 이러한 그의 이념에 대한 기본적인 회화

59) 張彦遠, 中國畵論類編(一). 藝術叢編(八). 「歷代名畵記」 叢論 ≪卷頭≫

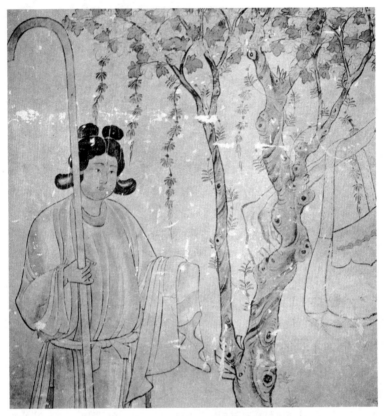

그림 7 〉 樹下供養者圖 - 당대·감숙성 돈황 막고굴 제17호굴 북벽 벽화

관은 유교의 교화주의에 의한 예술사상을 접목하여 내세우고 있다.

그리고 그 이면에는 서화동체론을 들어 점증하는 직업 화가들의 추세에 대하여 사대부 문인들의 우위성을 주장하는 엘리트 의식을 강조함으로써 문인화가 발전하는데 힘을 실어 주었던 것임을 알 수 있다.

다음은 그의 회화 비평적 영역에 있어서 보여지고 있는 화품관이다. 그림을 그리는데 있어서 사물 즉 형모(形貌)와 변장(采章)을 파악하는 작가의 지식에 대한 완성 단계에 이르는 심미안의 분석을 구체화한 것이다. 그것은 자연으로부터 기준을 통한 미적 가치에 대한

성립의 규준을 의미하는 것으로 사혁의 육법(六法)과는 다른 방법으
로 논술(論述)하고 있다. 그는 「역대명화기(歷代名畵記)」 卷二 (論
名價品)에서 다음과 같이 설(說)하고 있다.

"대저 사물을 그려내는데는 특별히 형모(形貌=생긴 모양)와 변
장(采章)만을 뚜렷이 구족하여 너무 조심스럽고 섬세하게 해서
밖으로 교밀(巧密)(교묘하고 정밀한)함이 드러나는 것을 꺼린
다. 그러므로 완성되지 못했음을 근심하지 말고 완성할 것에 걱
정하라는 것이다. 이미 완성할 것을 알고 또한 완성하려는 것인
가? 이것은 미완성이 아닐 뿐이다. 만약 그 완성의 단계를 알
지 못한다면 이것은 진실로 완성이 아니다. 자연(自然)보다 약
간 부족한 단계가 신(神)이다. 신보다 약간 부족한 단계가 묘
(妙)이다. 묘보다 약간 부족한 단계가 정(精)이다. 정이 병(病)
이 되는 것은 조심스럽고 세밀함을 이루는데 있다. 자연의 경지
는 상품(上品)의 상(上)이며 신품(神品)은 상품의 중(中)이고
묘한 것은 상품의 하(下)이다. 정(精)한 것은 중품(中品)의 상
이고 조심스럽고 세밀한 것은 중품의 중이다. 지금 이 다섯 등
급(等級)을 세워 여기에 육법(六法)60)을 포함시킴으로써 무리
들의 묘를 꿰뚫어보게 하였다."

〔夫畵物特忌形貌采章, 歷歷具足, 甚謹甚細, 而外露巧密. 所以
不患不了, 而患於了. 旣知其了, 亦何必了. 此非不了也. 若不識
其了, 是眞不了也. 夫失於自然而後神. 失於神而後妙. 失於妙而
後精. 精之爲病也, 而成謹細. 自然者爲上品之上, 神品爲上品之

60) 六法: 謝赫은 六法을 提示하였지만 그 뜻을 具體的으로 밝히지 않았기 때문에 後
代사람들은 自身의 口味에 맞게 解釋을 내렸다. 張彦遠이 最初의 解釋者였으며 自
身의 畵品觀에도 適用 하고 있다. "무릇 事物을 그리는 것은 반드시 形似에 있고,
形似는 모름지기 그 骨氣를 완전히 해야 한다. 骨氣와 形似는 모두 立意에 根本을
두고 用筆로 돌아간다."〔夫象物必在於形似, 形似須全其骨氣. 骨氣形似, 皆本於立
意, 而歸乎用筆.〕「歷代名畵記」 卷1 論畵六法.

中. 妙者爲上品之下. 精者爲中品之上. 謹而細者爲中品之中. 今
立此五等, 以包六法, 以貫衆妙.]

위의 글 내용은 형모와 변장 즉 작가가 그 형상 접근에 대한 완성
도를 의미한 말이다. 그것은 곧 그림이 완성되지 못했음을 걱정할
것이 아니라 어느 단계에서 붓을 놓아야 할 것인가에 신경을 써야
한다는 뜻이다. 또한 자신이 완성단계라고 깨달았다 하더라도 이것
이 어찌 반드시 완성단계일 수 있겠는가? 다만 미완성이 아닐 따름
이다. 그러므로 만약 미완성의 단계에 대해서 깨닫지 못한다면 이것
이야말로 진짜 미완성인 것이다라고 하는 그의 사고는 그 품평에 있
어서 자연으로부터 기준을 통한 미적 가치에 대한 성립을 자연(自
然), 신(神), 묘(妙), 정, 근세(謹細) 등으로 나눈 화품관을 잘 정립
하고 있다.

그 품급은 자연, 신, 묘를 상품(上品)으로 하여 상, 중, 하로 나누
고 정(精)을 중품의 상, 근세(謹細)를 중(中)으로 한 이 5등급의 품
격을 설정하고 또한 거기에 육법을 포함시켜 여러 화가들의 작품을
평할 수 있게 하였다.

하지만 화품관에 대해서는 사혁(謝赫)의 육법론과 당조명화록(唐
朝名畫錄)을 지은 주경현(朱景玄)[61]의 영향을 벗어난 것은 아니다.
주경현의 화론에서 획기적인 사실은 신(神), 묘(妙), 능(能), 삼품
이 외에 더하고 있는 내용으로서는 일품(逸品)을 상정하고 있다. 특
히 주경현의 화론에서는 신, 묘, 능으로 회화를 모두 논평할 수 없는
것 중에 야일한 사상을 가진 문인화가들의 수묵화에 대한 평을 할
수 있는 대안이었다는 점에서 주목되는 것이다.

이상에서 장언원(張彦遠)의 회화사상은 서화동체론(書畫同體論)의
이상적 성격으로부터 중핵(中核)이 되고 있는 그 발상과 기원 그리

61) 朱景玄: 9世紀 初中경 吳郡 사람으로 벼슬은 翰林學士와 太子諭德을 지냈다. 그
 의 주요한 活動時期는 李純 元和(806-820)에서 武宗 李炎 會昌(841-846)年間
 이다. 著書에는 「唐朝名畫錄」과 詩集 각 1卷이 있다.

고 의의와 효능에서 표현에 이르는 것으로 회화의 긴밀성을 제시하
고 있다.

　그리고 회화 표현에 대한 작화에 있어서도 형사의 완성도를 자연
의 미를 가장 높은 경지의 입의(立意)로 상정하고 있음이 그 특징이
라 하겠다. 후대로 내려오면서 서화동원(書畵同源)이나 그 품평에
있어서 많은 제시가 있었으나 명화기의 사상이 그 기본적인 전거(典
據)가 되어 왔다. 그리고 그 이후의 많은 화론들도 이 범주를 크게
벗어나지 못하고 있음을 보여주고 있다.

5) 荊浩美學의 筆法記

A) 荊浩의 傳記

당나라에서 송나라로 넘어가는 사이에 황하(黃河) 지역을 중심으로 오대(五代)라는 단명한 다섯 나라가 세워졌다. 이 시기(907-960)는 정치적인 패권으로 무척 혼란하고 불안한 시대였으나 회화의 발전은 그와 달리 오히려 활발하였다고 전하고 있다.

시대가 혼란할수록 노장사상의 은일적인 삶을 살아가는 문인들이 있게 마련이지만 때마침 그 시기에 전형이라고 할 수 있는 거장 형호(荊浩=870-930 ?)가 당말에서 오대에 걸쳐 자연주의 생활로 여생을 보내며 당송의 과도기를 회화 발전에 큰 공헌을 세우게 된다. 그는 당말에 태어나서 성년이 되어 오대사람이 되지만 끝내 오랑케의 조정을 인정하지 않고 자신은 당인이라고 자칭하였다 한다.

형호는 후량(後梁)의 하남성(河南省) 심수인(沁水人)으로 자(字)는 호연(浩然)이며 전란을 피하여 장안(長安) 북편에 있는 산서성(山西省) 태행산(太行山)의 홍곡(洪谷)에 은거하면서 시 서 화를 벗하여 스스로 홍곡자(洪谷子)라 이름하고 일생을 초세적인 문인으로 살았다.

그는 성품이 너그러웠으며 특히 그림을 좋아하였는데 산수화에 뛰어났다. 그리고 경사(經史)에도 박통하였을 뿐만 아니라 일찍이 문장으로 알려져 그를 숭상하는 사람들이 많았다. 그러므로 장안에서 그를 찾아 방문하는 내객들의 왕래가 많았으며 그로 인해 그의 영향력은 송의 범관(范寬)과 이성(李成)을 비롯하여 원대에까지 미치게

된다. 저서에는 일명 산수결(山水訣)이라고도 하는 필법기(筆法記)
를 남기고 있다. 그는 자신의 자찬 산수결에서 사람들에게 스스로
자랑하였다는 내용을 보면 말하기를

 "오도자(吳道子)의 산수화는 필(筆)은 있어도 묵(墨)이 없고
 항용(項容)은 묵이 있어도 필이 없다. 나는 이 두 사람의 장점
 을 취해서 일가의 체를 이루었다."

 〔語人曰:吳道子畵山水, 有筆而無墨. 項容有墨而無筆. 吾當采
 二子所長, 成一家之體.〕62)

라고 하는 대목을 후대 이론서들의 여러 곳에서 만나게 된다. 이
러한 점으로 미루어보아 그는 당대의 산수화에 대한 기법적인 연
구를 극복하고 보다 사실적인 묘사를 가능케 하는 창작 방법에
주력하였음을 의미하고 있다.

 그리고 그는 필법기에서 사실적 접근으로 특히 소나무를 수만장이
나 사생했다고 자서하고 있는데 이는 과장된 표현이 아니라 결코 쉽
게 성취될 수 없음을 나타낸 말로서 헤아릴 수 없이 많이 했다는 뜻
일 것이다. 하지만 그는 이러한 새로운 방법을 통하여 험준한 산악
을 반영하는 진경과 더불어 중국 산수화 ≪문인화≫의 새장을 열어
보인 것으로 평가되고 있다.

 하지만 이 필법기는 한 권의 같은 내용의 책이면서 하물며 세 가
지 이름이 붙어 다니며 혼란을 주었던 것이다. 이 점을 탕후(湯
垕)63)의 화감(畵鑑)에서는 형호의 산수결(山水訣)이라 하고 왕씨화

62) 郭若虛, 藝術叢編,(十). 圖畵見聞誌 卷2「記藝上」引用.
63) 湯垕는 畵論家로서 元의 東楚人으로 字는 君載이고 號는 采眞子이다. 그는 江蘇山
 陽縣(淮安縣)에 移住하여 살았으며 父 炳龍은 易學에 正統하고 詩歌에도 뛰어나
 北村集이 있었다고 傳한다. 湯垕는 蘭亭書院 校長을 거처 都護府令史를 지냈다고
 한다. 著書에는 畵鑑이 傳하고 있다.

원보익(王氏畵苑補益)에서는 이 책을 산수부(山水賦)라 하였다. 또한 왕씨화원(王氏畵苑)에서는 필법기 권1의 표제 밑에 화산수록(畵山水錄)이라 하였으나 이 점은 후에 개명한 것이라고 주를 붙이고 있다.

이러한 화론명의 기록들에 대한 서복관(徐復觀)론의 조사를 보면 직재서록해제(直齋書錄解題)에서는 산수수필법(山水受筆法), 숭문총목(崇文總目)은 형호필법기(荊浩筆法記), 통지(通志)의 예문략예술류(藝文略藝術類)는 형호필법(荊浩筆法), 통고(通考)의 경적고잡예(經籍考雜藝)는 산수수필법기(山水受筆法記), 송사(宋史)의 예문지 소학류(藝文志小學類)는 형호필법기(荊浩筆法記), 사고전서총목제요(四庫全書總目提要)는 화산수부(畵山水賦) 1권과 필법기(筆法記) 1권, 주중부(周中孚)의 정당독서기(鄭堂讀書記)는 필법기(筆法記), 여소송(余紹宋)의 서화록해제(書畵錄解題)는 논화산수부(論畵山水賦) 등으로 표기되는 많은 문헌을 들추어 그 원인규명을 잘 정리하고 있다.64)

이 점에 있어서 형호의 저작명에 관하여는 오직 「필법기」 또는 「산수결」 이 두 가지의 계통이 있다는 것을 분명히 이해할 수 있다. 앞의 왕유론(王維論)에서도 거론되었지만 「산수결」이나 「산수론」이 바로 같은 화론명으로 유명인사의 이름을 빌려 기탁되어졌던 점에서 그 혼란은 왕유(王維) 형호(荊浩) 이성(李成)65) 심지어는 이징수(李澄叟)66)에 이르기까지 오판은 상당한 기간을 지속되어 왔다고

64) 徐復觀 著 中國藝術精神 權德周 外譯 東文選, 1990. PP, 133~5.

65) 李成(918-967) 宋의 營丘사람 字는 咸熙 그의 先祖는 唐의 宗室로서 長安에 살았는데 五代때 流浪하다 北方의 營丘에 安着했다. 그는 北宋 初의 代表的인 山水畵家로서 地名을 따서 李營丘라 尊稱되었다. 關仝의 畵法을 배웠으나 大自然의 理致를 스승으로 삼아 스스로 景物을 創造 했다는 評을 들었으며 宋代의 山水畵는 그의 畵風은 따르는 것이 通例일만큼 대단했다고 傳한다.

66) 李澄叟＝宋의 嘉定(1208~1224)때 無名畵家이다. 그에게 畵山水訣이 있음을 中國美術叢書 3集과 9輯에 수록되어 있다. 이러한 記錄이 畵論名에 混亂을 준다고 徐復觀의 論에서 指摘되고 있다.

보고 있다. 이러한 일대 혼란을 가져왔던 점들이 실제로는 이 한 권
의 책이었음에도 불구하고 그러한 오기가 있었다는 것이다.67)

　문인화 발전은 동진의 종병과 왕미를 시작으로 하여 당의 왕유 장
조를 이은 형호는 이론과 실기 양면에서 큰 업적을 남기고 있다. 특
히 수묵산수화의 한 산맥을 이루게 되는 그는 제자 관동(關同)68)과
함께 독특한 형관(荊關) 산수의 거비파를 형성하여 후일 북방계 산
수화를 대표하는 거두로 떠오르게 된다.

B) 筆法記의 要解

　형호(荊浩)의 분명한 「필법기」의 화론은 육조의 종병(宗炳)과 왕
미(王微)를 계승한 것으로서 산수화의 실질적인 큰 획을 그었다고
할 수 있다. 그것은 자연을 생활로 삼고 그 체득을 관찰하여 산수화
를 그리는데 있어서 가장 중요하다고 생각되는 여섯 가지 필법과 사
세(四勢) 이병(二病) 등을 다음과 같이 제시하고 있다.

　"태행산69)에 홍곡이 있는데, 그 사이에 수무(數畝)의 밭이 있
었다. 나는 늘 그것을 일구어 먹고 살았다. 어느 날 신정산에
올라 사방을 바라보며, 발길을 돌리다 병풍 같은 대암을 만나
안에 들어서니, 이끼 낀 소로와 이슬, 괴석과 상연이 보여 더
들어가 보니 그곳은 모두 고송들이었다. 그 중에는 유독 아름드
리 나무가 있는데 껍질이 늙어 푸른 이끼로 덮이고 상린(翔鱗=
날개처럼 생긴 비늘 모양)이 하늘로 치솟은 채 몸을 서린 규용(虯龍

=양쪽 뿔이 있는 새끼용)의 기세로 구름을 붙잡으려는 듯하였다. 숲을 이룬 고송70)은 상쾌한 기운으로 가득하고, 그렇지 못한 것은 마디를 포하고 자굴하였다. 어떤 것은 뿌리가 흙 밖으로 나오고, 어떤 것은 물 위에 비스듬히 쓰러져서 큰 물살을 방해하고 있었으며, 벼랑에 걸려서 시냇물에 서리고 이끼를 헤치고 돌을 뚫고 나온 그 기이함에 놀라면서 두루 감상하였다. 다음날부터 붓을 휴대하고 그리기 시작하여 무릇 수만 본에 이르러 비로소 그 참된 방법을 알았다.”

〔太行山有洪谷, 其間數畝之田. 吾常耕而食之. 有日登神鉦山四望, 廻迹入大巖扉, 苔徑露水, 怪石詳烟疾進其處皆古松也. 中獨圍大者, 皮老蒼蘇, 翔鱗乘空, 蟠虯之勢, 欲附雲漢. 成林者爽氣重榮, 不能者抱節自屈. 或廻根出土, 或偃截巨流, 拄岸盤溪, 披苔裂石, 因驚其異, 遍而賞之. 明日携筆復就寫之, 凡數萬本, 方知其眞.〕71)

이상의 내용은 은사로서의 도가적인 자연주의 사상을 그 정신으로 하여 자연 속에서 흙을 일구며 살아가는 과정에 편안함과 고요가 있는 달관의 삶을 그리고 있다. 문인정신을 이은 동진 이래의 화가들은 이와 같은 사상을 이어받아 심신과 자연을 융합하는 관계 속에서 모든 질서의 생명현상을 발견하게 된다.

그래서 자연의 아름다움으로 하여금 그 본질의 또다른 가상의 생명을 담아내는 기록의 실제를 경험하고 그 방법의 진실을 논하고 있다. 그것은 계곡에 구부러져 누워 물살을 가르고 겹겹이 쌓인 이끼 때를 헤치며 바위틈을 뚫고 나온 소나무들을 대상으로 그림을 표현

70) 古松= 荊浩가 說明하고 있는 이러한 나무의 形象은 흔히 人間으로 比喩된다. “松者若公候也, 爲衆木之長亭, 亭氣槪高上…凡木以貴待賤如君子之德, 和而不同” 韓拙의 「山水純全集-論林木」 參照.
71) 荊浩, 畵論類編(五). 藝術叢編(八). 「筆法記」.

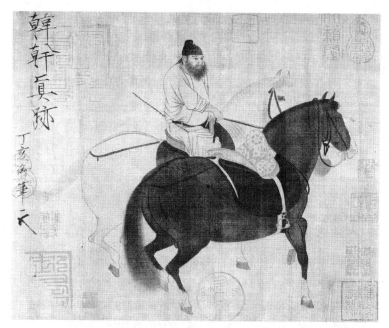

그림 8 〉 牧馬圖 - 韓幹·당대·견본채색·27.5×34.1cm·대북 고궁박물원

하여 그 대답을 얻고 있는 것이다. 그러나 결코 쉽게 성취될 수 없었으므로 수만 번이나 그려봄으로써 비로소 그 모양에 들어 있는 초자연에 대한 호흡을 이끌어 낼 수 있었음을 발견하게 된 것이다.

그리고 이러한 발견은 요의(要意)를 여섯 가지로 제시하여 그 참됨에 도달하는 미학적 논리를 이어 다음과 같이 개진하고 있다.

"다음 해 봄에 석고암(石鼓巖) 사이에서 한 노인을 만나 물음을 받자 여기 오게 된 까닭을 빼놓지 않고 대답하였다. 노인은 '그대는 그림의 필법(筆法)을 알고 있는가?'라고 물었다. 내가 '노인께서는 겉모습으로 보아 시골노인 같은데 어찌 필법을 아십니까?'라고 하였더니, 노인은 '그대는 어찌 내 속마음을 아는가?'라고 했다. 이 말을 들으니 놀랍고 부끄러웠다. 노인은 '젊은이는 배우기를 좋아하니 마침내 성공할 수 있으리라. 무릇 화

(畵)에는 육요(六要)가 있으니, 첫째는 기(氣)이고, 둘째는 운(韻)이며, 셋째는 사(思)이고, 넷째는 경(景)이며, 다섯째는 필(筆)이고, 여섯째는 묵(墨)이라.' 하였다.72) 나는 '화(畵)란 화(華=표면의 아름다운 미)입니다73). 다만 형사(形似)를 귀히 하면 참(眞)을 얻을 수 있으니 어찌 이것에 구애될 수 있겠습니까?' 라고 반문하였다. 노인은 '그렇지 않다. 화(畵)란 화(畵)이다. 물상(物象)을 헤아려서 그 참(眞)을 취한다. 물(物)의 화(畵)는 그 화(畵)를 취하고 물(物)의 실(實)은 그 실(實)을 취하되 화(畵)를 실(實)이라 고집해서는 안 된다. 만약 방법을 모르면 비슷하게 닮는 것은 할 수 있으나 참(眞)됨을 그리는데는 미치지 못한다.'라고 하였다. 그래서 '비슷하게 닮는 것은 어떤 것이며 참된 것은 어떤 것입니까?'하고 묻자, 노인이 말하기를 '비슷한 것은 그의 형상(形象)만을 얻고 그 기(氣)를 버리는 것이지만 참(眞)됨이라는 것은 기(氣)와 질(質)이 함께 성(盛)한 것이다. 무릇 기(氣)는 화(畵)에 전(傳)하고 상(象)에 남으면 상(象)은 죽는다.' 하였다.74)

〔明年春, 來於石鼓巖間, 遇一叟, 因問具以其來, 所由而答之. 叟曰: 子知筆法乎. 曰, 叟儀形野人也, 豈知筆法耶. 叟曰: 子豈知吾所懷邪, 聞而懃駁. 叟曰: 少年好學, 終可成也. 夫畵有六要, 一曰氣, 二曰韻, 三曰思, 四曰景, 五曰筆, 六曰墨. 曰, 畵者華

72) 여기서 말하는 기(氣),운(韻),사(思),경(景),필(筆),묵(墨)의 六要는 謝赫의 六法과 比較되는 莉浩의 見解로서 山水畵의 새로운 時代를 열어갈 進步的인 畵論이다. 특히 謝赫의 六法中 賦彩를 水墨으로 대체하여 革新을 보이고 있는 점이 큰 核心이다.

73) 畵者華也=畵란 華이다. 華는 빛 광택 아름다움 분장 치레 등 여러 뜻이 있다. 그림은 貴似得眞함으로서 物象의 眞實在와 분리되어 어디까지나 곱게 분장되는 虛構的인 假象의 美를 말한다..

74) 그림에서 似와 眞을 얻는 차이는 前者가 物象의 外形만을 본뜬데 反하여 候者는 物象을 生成하는 根源이 되는 氣와 質을 갖추게 한다는데 있다. 무릇 氣란 形의 華보다 象의 質에서 오기 때문이다. "古之畵 或能多其形似而 尙其骨氣 以形似之外 求其畵" 張彦遠의 「論畵六法」 참조.

也. 但貴似得眞豈此撓矣. 叟曰: 不然, 畵者畵也, 度物象而取其
眞. 物之華, 取其華, 物之實, 取其實. 不可執華爲實. 苟不知術,
苟似可也, 圖眞不可及也. 曰, 何以爲似, 何以爲眞, 叟曰: 似者
得其形遺其氣, 眞者氣質俱盛. 凡氣傳於華, 遺於象, 象之死也
.]75)

이상의 개진을 살펴보면 형호가 제시한 이 여섯 가지 기준의 육요
는 사혁이 제시했던 육법과는 다를지라도 사혁의 법을 직접 또는 간
접적으로 영향을 입어 발전시킨 것만은 사실이다. 하지만 중요한 점
은 기존질서에서 있어왔던 채색과 당대에서 진전된 수묵의 공존에
의한 형상전이(形象傳移)를 수묵 중심으로 분명한 심미관을 개진한
점이다.

그리고 이와 같은 사상을 보다 구체적으로 그 참이라는 생명 접근
에 초점을 두고 있다. 그것은 작가가 표현하고자 하는 작의의 대상
인 경물로부터 화를 취하고 그 경물이 지닌 실상의 정신을 화(化)해
내는 작업과정을 의미한 것이다. 그는 노인과의 대화를 통해 겸허한
태도를 드러내는 동시에 성취 동기의 극복이 전제되었을 때만 가능
하다는 것을 피력한다. 그리고 경물을 취한 그림에 혼을 불어넣는
보다 구체적인 그 요점 설명을 다음과 같이 거듭 부연하고 있다.

"감사합니다. '고로 서화는 명현(名賢)들이 배울 수 있는 것으
로 알고 있습니다. 농사짓는 사람의 본분이 아님을 알고 있으나
장난삼아 필을 더불어 취하므로 마침내 성공할 수 없음을 알고
있습니다. 이제 은혜롭게도 요의를 받았습니다만 안정된 그림
으로는 능하지 못합니다.' 하였더니 노인께서는 '기호욕은 생명
의 적이다. 명현들이 금서도화(琴書圖畵)를 즐기려 함도 잡된
욕심을 대신 제거하기 위해서이다. 그대는 이미 좋아하여 친해

75) 荊浩, 前揭書「筆法記」

졌으니 다만 일생의 학업으로 기약하고 전진하여 물러서지 않
는다면 도화의 요체를 그대에게 모두 말하리라.' 하였다. 기
(氣)란 마음을 따라 필(筆)을 운행하고 상(象)을 취함에 미혹
되지 아니한다. 운(韻)이란 자취를 숨기고 상을 세우는 것으로
유(遺=잔소리를 버리는 것. 곧 격을 말함)를 갖추어 속(俗)되지 않게
한다.76) 사(思)는 대요를 간추리고 생각을 집중해서 물의형을
파악해야 한다. 경(景)은 제도와 시인의 묘리(妙理)를 수하여
진실성을 창조하는 것이다. 필(筆)은 비록 법칙에 의하여 쓰임
에 임기응변할 수 있지만 질(質)에 치우치지 않고 형(形)에 치
우치지 않으면서 나는 듯이 움직이는 것 같은 것이다. 묵(墨)은
고저의 바림(선염 渲染)이 담(談)하고 사물의 품별이 깊고 얕
은 것이나 문체의 자연스러움이 붓으로 그린 것 같지 않아야
한다."

〔謝曰, 故知書畵者名賢之所學也. 耕生知其非本, 翫筆取與, 終
無可成. 漸惠受要, 定畵不能. 叟曰: 嗜欲者生之賊也. 名賢縱樂
琴書圖畵. 代去雜欲, 子旣親善, 但期終始所學, 勿爲進退. 圖畵
之要, 與子備言. 氣者, 心隨筆運, 取象不惑. 韻者, 隱迹立形, 備
遺不俗. 思者, 刪撥大要, 凝思形物. 景者, 制度時因, 搜妙創眞.
筆者, 雖依法則, 運轉變通, 不質不形, 如飛如動. 墨者, 高低暈
淡, 品物淺深, 文采自然, 似非因筆.〕77)

형호는 노인과의 대화를 통해서 도화의 필요성을 명현들을 내세워
그 격을 끌어올리는 동시에 은자의 욕심 없는 삶의 한 방편으로 그

76) 荊浩는 氣로부터 韻을 分離시켜 氣가 取象이라면 韻은 立形이라고 보고 있다. 원
 래 韻의 뜻은 "說文에 '和也'라 하였고 六書에는 '音響相諧也' 또는 同聲相應謂之韻"
 이라 하였다. 곧 氣란 韻의 리듬과 調和의 相應에 依하여 나타나듯이 象은 形의 옷
 을 입어 나타난다. 따라서 氣韻이나 象形은 각각 表裏를 이루는 合成語이지만 氣
 는 象에 韻은 形에 關係한다고 보는 것이다.
77) 荊浩, 前揭書「筆法記」.

세계를 고양하고 있다. 그리고 거기에는 예술가가 반드시 갖추어야 할 두 가지 조건을 제시하고 있다. 그것은 첫째 표현력에 대한 지나친 욕심이나 집착에서 벗어나 화도의 길에 들어서게 되면 평생을 물러서지 말라고 말한다.

기욕(嗜欲)은 생명의 적임으로 잡욕(雜欲)이 가시게 되면 정신의 순결성으로부터 전념하는 일에 몰입을 쉽게 접근할 수 있다. 그렇게 되면 잠재의 숙(熟)이 기교와 만나서 초월성에 도달되므로 진실된 대답을 얻게 된다. 그러나 그 횡간에는 이와 같이 결코 쉽지 않다는 겸양의 뜻이 숨어 있다. 둘째는 앞에서 열거한 여섯 가지 요의를 보다 자세히 설명하고 있는데 문학화의 산수화가 자신에 이르기까지 발전해온 경험소산의 총결인 셈이다.

그 대의에 있어서는 기(氣), 운(韻), 사(思), 경(景), 필(筆), 묵(墨)이라고 하는 육요(六要)의 진의가 화가가 표현하고자 하는 작의의 대상인 물상으로부터 화(畵)를 취하고 물의 실(實)을 그 정신으로 화(化)해 내는 작업과정을 논한 내용이다. 이러한 점은 그가 회화 표현에서 얻고자 하는 참에 도달되는 미학적 대의를 사혁의 육법을 대처한 것으로 볼 수 있는데 비교해보면 다음과 같은 실마리를 찾을 수 있다.

형호설의 이 육요(六要)는 독립적인 것으로 그 기(氣)와 운(韻)을 놓고 볼 때 대상을 취하는 것의 역할에 있어 심수필운(心隨筆運) 즉 필의 운행이 마음을 따라 움직이는 것으로서 형상을 취하는데 용필의 힘은 기(氣)이며, 그 작용에서 태어난 정신을 운(韻)으로 보는 것이다. 그 운은 기에 동화된 소리의 울림 즉 생명과 같은 것으로서 사혁이 말하는 기운생동(氣韻生動)과도 상통하는 의미를 지닌 내용이다.

다음의 사(思)는 표현하고자 하는 용심(用心) 즉 마음을 쓰는 대상에 있어서의 그 경물인 위치 표현을 여러 각도에서 함축하고 수정하는데 필요한 많은 생각들을 의미한 뜻으로 사혁의 경영위치(經營

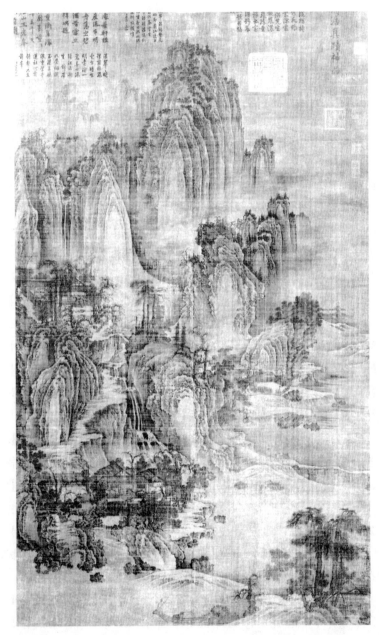

그림 9 〉匡廬圖 - 荊浩·오대·견본채색·185.8×106.8cm·대북 고궁박물원

位置)와 관계를 맺고 있다. 이어서 경(景)은 계절의 환경 즉 시간성의 변화와 대상이 되는 자연 경물의 모양과 정신의 묘를 통해서 창조의 참을 찾고자 하는데 그 뜻을 두고 있다. 이것은 사혁의 응물상형(應物象形)에 해당하는 것이다.

또한 필(筆)은 일정한 법칙은 있지만 운행의 변화를 꾀하여 그 질이나 형에 매이지 않고 나는 듯한 가벼운 동작을 말하고 있다. 이 점은 사혁의 골법용필(骨法用筆)과 그 중요성이 일치된다.

끝으로 묵(墨)은 먹의 쓰임새를 의미함인데 선염(渲染)의 높고 낮은 담과 사물의 깊고 얕은 문채(文采)가 붓을 떠나 이루어진 것처럼 자연스러워야 함을 말하고 있다. 이 점에 있어서는 현색(玄色)의 절대성을 주장하는 수묵의 변화를 꾀하는 것으로 사혁의 수류부채를 (隨類賦彩) 수묵의 묘로 끌어내는 대체의 효과로서 그야말로 묵에 대한 미학적 일대전환을 부르는 형호화론의 크나큰 가치 제시라고 하겠다. 다음은 그림을 읽어내는 품제의 분류와 사세, 그리고 두 가지 병을 들어 설한 내용이다.

다시 노인은 말하였다. '신묘기교한 것의 신(神)이란 의도한바 없이 필의 움직임에 맡겨 상(象)을 이루는 것이다. 묘(妙)란 천지를 사경(思經)하고 만류성정(萬類性情)의 문리(文理)를 합의하며 작품에 필이 제대로 흐름을 말한다. 기(奇)란 헤아리지 않고 자취를 흩으러 진경(眞景)과 어긋나기도 하며 그 화리의 다른 이치를 치우쳐 얻는 이것을 또한 필은 있어도 생각이 없는 것이라고 말한다. 교(巧)란 작은 아양으로 대경(大經)을 거짓으로 합하여 억지로 베끼고 색채를 꾸미어 기상을 멀리하니 이것은 실이 부족하여 화(華)가 넘치는 것이다.' 하였다.

무릇 필에는 근(筋), 육(肉), 골(骨), 기(氣), 의 사세(四勢)가 있다. 필이 단절한 것을 근이라 하고, 기복(起伏)이 실(實)을 이루는 것을 육이라 하며, 생사(生死)가 강정(剛正)함을 골이라 하며, 화적이 부서지지 아니한 것을 기라 한다. 그러므로 묵이

지나치게 질박하면 그 체를 상실하고 묵색이 미약하면 정기가
깨진다. 근이 죽게 되면 육이 없고 필세가 끊어지면 근이 없으
며 구차하게 아름다우면 골이 없다.

무릇 병폐(病廢)가 둘이 있으니 하나는 무형(無形)이고 둘은
유형(有形)이다. 유형의 병이란 화목(花木)이 계절(季節)에 맞
지 않고 집은 작고 사람은 크며 혹은 나무가 산보다 높고, 다리
를 언덕에 걸치지 못하는 등 가히 도형(度形)할 수 있는 유
(類)들이다. 이와 같은 것들은 오히려 고쳐 그릴 수 있는 그림
들이다. 무형의 병은 기(氣)와 운(韻)이 모두 빠지고 물상(物
象)이 안전히 어그러져 필묵이 비록 행하여졌지만 죽은 물상과
같아 이처럼 격(格)이 졸(拙)하여 그림은 수정이 불가한 것이
다.

〔復曰: 神妙奇巧, 神者, 亡有所爲, 任運成象. 妙者, 思經天
地. 萬類性情, 文理合儀, 品物流筆. 奇者, 蕩迹不測, 與眞景或
乖, 異致其理, 偏得此者, 亦爲, 有筆無思. 巧者, 雕綴小媚, 假合
大經, 强寫文章. 增遨氣象, 此謂實不足而華有餘. 凡筆有四勢謂,
筋,肉,骨,氣. 筆絶而斷謂之筋, 起伏成實謂之肉, 生死剛正謂之骨,
蹟畵不敗謂之氣. 故知墨太質者. 失其體, 色微者敗正氣, 筋死者,
無肉, 蹟斷者, 無筋, 苟媚者, 無骨. 夫病者二, 一曰無形, 二曰有
形, 有形病者, 華木不時, 屋小人大, 或樹高於山, 橋不登於岸,
可度形之類是也. 如此之類, 尙可改圖. 無形之病, 氣韻俱泯, 物
象全乖, 筆墨雖行, 類同死物, 以斯格拙, 不可刪修.〕[78]

다시 노인과의 대화에서 이상의 품제(品題)를 설한 내용은 신(
神),묘(妙),기(奇),교(巧)가 가르치는 네 가지 형태의 분류 역시 당
조명화록(唐朝名畵錄)에서 밝히고 있는 주경현(朱景玄)이 말하는 신
묘능일(神妙能逸=상중하)의 화품관(畵品觀)과 중복된 점이 없지 않

78) ① 荊浩. 同揭書「筆法記」② 兪劍方 前揭書 上冊. PP.149,150.

다. 하지만 필력의 사세와 감상의 이병(二病) 등은 고법에서 없었던 것을 자신의 잣대로 산수화의 요결을 설한 독창성이란 점에서 주목하지 않을 수 없다.

이와 같은 사품관(四品觀)의 뜻을 음미해보면 작위함이 없이 상(象)을 취하여 기운(氣韻)을 구한 신품(神品)이나 경물을 표현하고자 하는 생각이 운필을 통하여 저절로 이루어진 묘품(妙品)은 고법의 견해와도 상통한다고 볼 수 있다.

하지만 용필과 용묵이 자재로워 경물의 구성에 구애받지 않고 활달하지만 사(思)가 없는 기품(奇品)은 새로운 격식이다. 또한 아주 세세한 미에 치중하여 전체적인 것을 잃어버리고 무리한 묘사와 채색으로 기상(氣象)을 멀게 하여 진실이 없고 화려한 겉치레로 넘치는 교품(巧品) 역시 새로운 격(格)으로서 품제에 대한 표준을 삼고 있다.

그러나 이상의 사등(四等) 분류의 품제에서 가장 의의가 있는 것은 유필무사(有筆無思=필은 있어도 사가 없다.)를 설한 것이데 이것은 예술작품에 있어서 반 합리적인 경향이 있음을 인정한 것이다.[79]

다음의 용필법(用筆法)에 대한 근·육·골·기(筋肉骨氣)의 사세는 본문에서 설명한 대로 기본적인 자세로서 작품에 임하는 과정에서 주의를 요하는 지침과도 같은 것이다. 혹자는 이것을 인체의 기, 골,육,근에 비유하여 사세로 나누기도 하였다고[80] 하나 후일 한졸(韓拙)의 산수순전집(山水純全集)의 『筆絶而不斷』으로 시작되는 글의 뜻과도 가까운 것으로 보는 시각이 있다.

그리고 그의 독창성으로 주목되는 두 가지 병폐에 대해서는 감상자의 입장에서도 반드시 알아야 하지만 그것이 제작자에게 있어서도 좋은 금침(金針)이라고 할 수 있다.

먼저 유형(有形)의 병은 산수화 발전 과정의 첫 단계에서부터 물

79) 徐復觀 著 中國藝術精神 權德周 外譯 東文選, 1990., P.330
80) 元甲喜 東洋畵論選 知識産業社, 1976. P, 79.

형을 중시했음을 알 수 있다. 그것은 꽃과 나무가 계절의 변화에 맞지 않으며, 가옥 사람 나무 산 등의 비례와 다리가 둑에 오르지 못하는 것 등의 눈에 보이는 결함은 어느 정도 수정이 가하다고 보았다. 다음의 무형(無形)의 병은 물(物)의 형상에 기운을 불어넣어야 함을 지적한 것이다. 그러므로 기와 운이 모두 빠져 죽은 물상과 같아 졸격에 떨어진 것인데 그 결함이 모양으로 눈에 드러나지 않기 때문에 쉽사리 고칠 수 있는 것이 아니라고 하였던 점이다.

후일 동파(東坡) 사상에서도 제기되지만 경물(景物)의 형상에 생기 즉 그 정신을 담지 못하면 작품으로서는 생명이 없음을 말하고 있는 것이다. 그러므로 거기에 다시 형사(形似)한다 하더라도 사물의 형과도 어긋나는 것으로 작품이 치졸함에 빠져 가치가 없게 됨을 지적하고 있다. 이것이 형호미학이 제시한 동양 회화의 생명력에 대한 새로운 정신을 마련한 것이라 하겠다.

C) 古松의 贊

형호(荊浩)는 물상의 대상을 소나무에서 그 근원에 대한 성질의 관념을 파악하고 있다. 그리고 외형에서 머물 것이 아니라 내면에 대한 기운의 구체가 형신(形神)의 통일에 도달되는 이론을 전개하고 있다. 거기에 이어 유명 작가들의 비평을 아우르고 있는데 함께 기술하고 있는 그 내용의 단락을 중략한다. 그것은 앞의 논에서 형호의 비평을 부분적으로 인용한 점이 있어서이다.

그는 처음부터 자연경물의 대상을 소나무에 두고 회화미학에 대한 성찰을 일깨우고 있었다. 그러나 그 맺음에서도 고송(古松)의 찬(贊)을 문학성으로 그리고 있다. 그것은 형호 자신이 마음속에 내재된 영감으로 만난 노사(老師)로부터 얻은 준비된 종언의 미학이기도 하다.

"그대가 이미 운림산수 그리기를 좋아한다면 모름지기 물상의 근원을 명확히 해야 한다. 무릇 나무의 자람도 그 본성을 받게 된다. 소나무의 생리는 휘어지기는 해도 굽어지지는 않는 것이다. 중략.…

나는 전에 그려두었던 이송도 한 폭을 노인에게 드렸다. 노인 께서 말씀하시기를 '육의 필은 화법대로 이루어지지 않았으며 근과 골이 모두 어울리지 않았으니 이송이 어찌 기능만으로 되 겠는가? 나는 이미 그대에게 필법을 가르쳤다.'하고 하얀 천 여 러 폭을 가져와서 그 자리에 그리도록 하였다. 노인은 '그대의 솜씨가 내 뜻 그대로이다. 나는 그 말하는 것을 살펴보면 그 행 동을 알 수 있다는 것을 들은 적이 있다. 그대는 능히 내가 말 한 것들을 시로 읊을 수 있겠는가?' 감사합니다. '이제야 교화 가 성현의 직분임을 알았습니다. 녹을 받고 받지 않는다고 물러 갈 수 없는 것이며 선악의 공적에 감동하고 응할 뿐임을 말입 니다. 가르침을 주심이 이와 같으니 감히 명을 받들지 않겠습니 까?' 하고 고송의 찬을 지어 읊었다.

'시들지도 않고 꾸미지도 않는 모습 오직 저 곧은 소나무뿐일 세./ 기세는 높고도 험상하건만 굴절된 모습 공손하게 보이네. / 잎은 넓게 짙푸름으로 덮고 가지는 붉은 용으로 서린 듯이. / 아래로는 덩굴 풀 뻗어 그윽한 그늘 우거졌네./ 어떤 천품 얻었기에 기세는 구름 걸린 봉우리에 가까운고./ 하늘로 솟은 그 모습 우러르면 드리워진 가지 천중으로 받쳐 이고./ 높고 웅장한 모습 시냇물에 비치니 짙푸른 운연 감돈다./ 기이한 가 지 거꾸로 걸려 배회하는 변화 무궁하구려./ 아래로는 범목들 과 어우러져 조화는 이루지만 모습이 다르다네./ 시부를 귀히 여겨왔음은 군자의 풍모 때문이라오./ 맑은 바람 쉬지 않으니 그윽한 소리 창공에 머무네.'

노인은 감탄한 듯 잠자코 있다가 '원컨대 그대는 부지런히 하 기 바란다. 필묵의 기교를 잊어야만 진경을 그릴 수 있다. 내가

사는 곳은 석고암 간이고 나의 자는 석고암자이다.' 하였다. '원
컨대 어른을 모시고 따르겠습니다.' 하였더니 '노인께서는 그러
할 필요가 없다.'하며 급히 작별인사를 마치고 돌아가 버렸다.
다른 날 그곳을 찾아가 보았더니 그의 종적이 없었다. 그 후 나
는 필법을 연습할 때 항상 노인이 전해준 바를 중시했다. 지금
여기에 그 말을 모아 엮어서 도화의 궤범으로 삼고자 한다."

〔子既好寫雲林山水, 須明物象之原. 夫木之生, 爲受其性. 松之
生也, 枉而不曲遇. 中略.…

遂取前寫者異松圖呈之. 曰(叟), 肉筆無法, 筋骨皆不相轉, 異
松何之能用? 我既敎子筆法. 乃齎素數幅, 命對而寫之. 叟曰, 爾
之手,我之心. 吾聞察其言而知其行, 子能與我言詠之乎? 謝曰, 乃
知敎化, 聖賢之識也. 祿與不祿, 而不能去, 善惡之蹟,感而應之.
誘進若此,敢不恭命. 因成古松贊曰:『不凋不容, 惟彼貞松. 勢高
而險, 屈節以恭. 葉張翠蓋, 技盤赤龍. 下有蔓草, 幽陰蒙茸. 如
何得生, 勢近雲峰. 仰其擢幹, 偃擧千重. 巍巍溪中, 翠暈煙籠.
寄技倒挂, 徘徊變通. 下接凡木, 和而不同. 以貴詩賦, 君子之風.
風淸匪歇, 幽音凝空.』 叟嗟異久之曰, 願子勤之. 可忘筆墨而有
眞景. 吾之所居. 卽石鼓巖間. 所字, 卽石鼓巖子也. 曰, 願從侍
之. 叟曰, 不必然也. 遂亟辭而去. 別日訪之而無踪. 後習其筆術,
嘗重所傳. 今遂脩集以爲圖畵之軌轍耳.〕81)

위에서 기술하고 있는 형호의 미학은 자신이 은거한 자연 속에서
삶의 한 자락을 화론으로 그려낸 그 맺음을 찬한 내용이다. 그 초점
은 자신이 몸담고 있는 경관을 두루 구경하면서 특히 소나무를 미적
대상으로 예술가의 실천적 관조를 창작 이론으로 이끌었던 점이다.
그러나 결국 그 종결의 장식에서 느끼는 것은 필자의 유추이지만 자
신을 은유하여 고송에 비유되고 있음이 이채롭다.82)

81) ① 荊浩, 同揭書「筆法記」② 兪劍方 同揭書 同.

그가 이송도(異松圖)를 부연한 것은 가공인물로 세운 노인 즉 신령적(神靈的) 존재로부터 인가를 얻고, 또한 작가로서의 일가를 이룬 우뚝 선 자신의 모습을 고송으로 이끌기 위한 은유적 실마리였다고 보아진다. 그것은 노인의 역할에 대하여 그 물음이 교화에 대한 성현과도 같은 모습으로 대화를 이끌어 그 명(命)에 따라 가르침의 행적을 시로 읊어 옮긴 것으로 겸양의 미와 신뢰성에 대한 시너지 효과를 높이고 있다.

거기에는 만고풍상(萬古風霜)을 견딘 고송의 우람하고 풍성하며 너그러운 품을 자신의 인격으로 이루려는 군자의 풍모를 따르는 기상을 읽을 수 있다. 그리고 변함 없이 창창한 짙푸른 소나무의 우뚝 선 모습에서 선비의 은일한 지조와 기개를 드러내고 있다. 이러한 조건을 충족시킨 노인의 감탄으로부터 자신의 입지를 겸양하게 보호하는 동시에 천재성의 진실에 대해 필묵의 기교를 잊어야만 하는 체험적 관조를 부언하고 있는 것이 형호미학의 특질이다.

D) 筆法記 美學의 解答

형호미학의 전체적인 맥락은 노장사상의 무위자연에 대한 애정으로부터 한 예술가에 이르는 은일한 선비의 회화적 궤범(軌範)이라고 할 수 있다. 그 내용의 핵심이 되는 점은 명리와 잡욕(雜欲)을 버리고 밭을 일구며 자연과 함께 살아간 작가의 초월한 심령과 고결한 정신이다.

그 이면에는 명현들이 금서도화를 함께 하였던 점도 역시 삶에 적인 기호욕을 제거하기 위해서임을 시사하여 한껏 그 격을 끌어올리고 있다. 그리고 진정한 도화를 다루는 방법들을 겸허한 자세로 육

82) 앞에서 記錄하고 있는 筆法記의 要解에서 古松에 對하여 論하고 있는 두번째 脚註
 135번 참조.

요(六要)와 사세(四勢), 이병(二病) 등의 법을 논하여 일과를 이루게 되는 성취동기를 설한 것이다.

결국 그의 정신은 자신이 이루고자 하는 회화세계의 미적 대상을 구체적으로 파악하여 그것을 표현해 내는데 있어서 기교의 요구에서 오는 구속으로부터의 해방에 있다. 이것은 어느 시대를 막론하고 작가 자신들이 고뇌하지 않으면 안 되는 작품의 생명력 추구라는 점에서 값진 제시가 아닐 수 없다.

바로 이러한 해결을 요하는 길이 시종소학(始終所學=공부하는 바를 처음부터 끝까지)이며 물위퇴진(勿爲進退=중단됨이 없기를)을 의미하는 것으로 천재의 진실에 대한 것이 불가결한 노력이었음을 말하고 있다. 이러한 극복을 이룬 뒤에 정신과 기교가 만나서 융화를 이루는 것이 이지수(爾之手=너의 솜씨)요 아지심(我之心=나의 마음)이라고 하는 솜씨와 마음의 일체가 창조적인 생명의 승화임을 밝히고 있다.

역시 진경을 나타내고자 하는 물성의 진실에 대한 생명의 승화는 결국 필묵의 기교를 떠나야 하는 가망필묵이유진경(可忘筆墨而有眞景=필묵의 기교를 잊어야만 진경을 얻을 수 있다.)의 부연도 같은 뜻인데 절대적인 중요성을 드러낸 말이다. 이것은 자기 정신의 미적 충실성으로부터 습득에 이르는 독득현문(獨得玄門=오묘하고 현묘함을 깨달음)의 경지인 궁극의 진입을 의미함이라 할 것이다.

이와 같이 형호(荊浩)의 필법기(筆法記)는 창작과정에 있어서 이러한 그 기본 요소를 설한 것으로 사혁(謝赫)의 법(法)과도 관계를 맺고 있었으나 묵의 중요성에 대한 가치 부여를 논한 미학으로 시대성의 새로운 주도를 이끌어냈다는 점이 돋보이는 핵심이다. 하지만 이러한 수묵의 문제들이 명화기의 진술이 없었던 것은 아니지만 형호의 주장은 혁명적일만큼 주장이 분명하였던 것이다. 그것은 장조(張璪)를 세워 수운묵장(水暈墨章=수묵으로 표현하는 화법)이 진사탁연(眞思卓然=참으로 심사가 뛰어나고)라고 주장한 것에서도 드러나고 있다.[83)]

이러한 내면의 전체적인 것들이 부분적으로 선대 화론들의 직,간접적인 영향을 입으면서 발전한 것은 사실이다. 그러나 품제의 경우도 역시 그 분류에서 당조명화록이 밝히고 있는 주경현(朱景玄)의 화품관의 영향을 크게 벗어나고 있지는 않다. 하지만 이미 앞에서 논한 바와 같이 그 세번째 품의 기격(奇格)에서 말하고 있는 유필무사(有筆無思=필은 있어도 생각이 없음)는 합리적인 제시이며, 네번째의 교(巧)는 물성의 진실을 벗어나게 하는 겉치레를 지적한 것이다.

그것은 결국 기교의 요구에서 오는 해방을 맞기 위한 상호 관계로서 실제와 감상에 있어 회화의 생명력에 대한 그 참을 해결하는 형호미학의 해답이기도 하다. 또한 사세와 이병 등의 이러한 그 독창적인 면면의 이론들은 그간에 변화되었던 산수 기법에 대한 양상을 방증(傍證)하는 것이며 사실주의를 강조하는 것이라고 볼 수 있다.

그는 이와 같은 이론에 바탕을 두고 짧은 오대의 회화문화를 기법과 이론 양면에서 수묵산수화가 대성할 수 있는 확실한 기반을 다져 놓았던 것이다. 이러한 형호미학의 기반은 송대 수묵산수화의 기풍에 크게 반영되었던 것이며 동시에 탐스러운 꽃을 피워 그 절정을 이룬 것으로 보고 있다.

83) 水墨을 主張하는 이 部分은 앞에서 論하고 있는 『張璪의 外師心源』에서 그 後尾에 荊浩의 批評을 引用하고 있는 部分이다. 本著 P,. 72 參照.

Ⅲ. 宋代社會와 文人畵論

1) 水墨의 絶頂

오대의 분열된 시대를 지나 송대(960-1279)에 이르게 되면 수도가 북쪽의 개봉(開封)에 위치한 왕조 전반은 북송기라 하고 수도가 항주(杭州)로 옮겨진 1127년 이후를 남송기라 한다. 왕조 설립 후 약 1세기 반 동안 제국은 다시 통일되어 비교적 안정을 누리게 된다.

송대에서는 그 어느 때보다도 민족주체 의식이 강렬하게 솟구치고 있었다. 또한 동시에 이념적 내실화와 구심점에 있어서는 유학이 불교 도교를 한 고리로 하여 삼교사상을 내세워 형이상학적인데서 형이하학(形而下學)에 이르는 체계로 이기심성(理氣心性)을 근간으로 하는 주체사상을 세우게 된다.

마침내 이것이 신유학(新儒學)이라고 하는 성리학(性理學) 즉 송학(宋學)의 형성이며, 따라서 현학(玄學)과 선학(禪學) 등도 함께 이루어진다. 하지만 이것은 어디까지나 훈고학(訓詁學)에 만족하지 않고 사유적(思惟的)인 사상과도 연계되는 진보성향의 새로운 사관인 셈이다. 그러나 그 뿌리는 멀리 한대의 고전주의 패턴을 갖추게 된 것으로서, 이 학문이 중국사상의 정통성을 확인하는 계기를 마련하는 동시에 근대문화의 시발점을 만들어 나가게 된다.

또한 주체성을 드러낸 법리를 추구한 신유학의 철학으로부터 자연주의를 배경으로 한 노장사상의 산림문학(山林文學)과 불입문자(不立文字)를 내세운 당대불교의 순선(純禪)을 이은 선종사상(禪宗思想)의 풍미와 아울러 문학 미술 등이 많은 영향을 준 문예시대이기도 했다. 그리고 송대는 당시 사회적으로 농업경제와 도시 상업경제

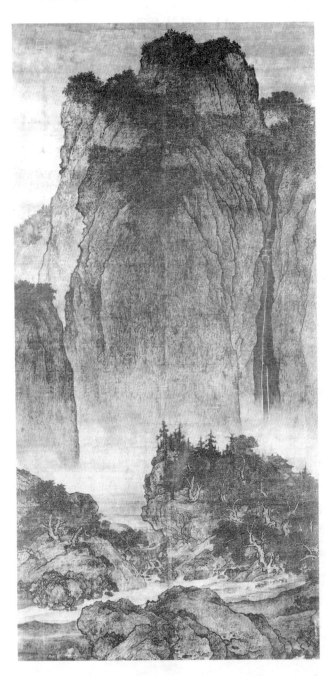

그림 1〉
谿山行
旅圖 –
范寬 ·
북송대
· 수묵
담채 · 2
06.3×1
03.3㎝
· 대북
고궁박
물원

가 함께 발전하게 되면서 사람들의 직업이 다양화된다. 그에 따라 빈부 차와 더불어 그 신분계층에 대한 격차가 갈수록 벌어지는 현상을 가져왔다. 그러나 회화에 있어서는 그 신분 격차의 심화가 나타나지 않았다.

그것은 귀족계급의 교양문화에 대한 전통에 따른 관습과 오대에서 이어진 역대 왕실이 보장하는 화원제도로 말미암은 영향이라고 보는 것이다. 이러한 문화적 영향으로 신분의 격차가 오히려 좁혀져 화가들에게 있어서는 직업화가들이 문인화가들의 수를 압도하여 나갔다.

하지만 당과 오대를 이어 북송에 걸쳐 있는 이때는 문학화에 대한 수묵산수화가 발화되어 절정하게 되는 시기였으므로 여기까지는 직업화가와 문인화가에 대한 회화 세계의 특별한 구별이 신분 말고는 따로 없었던 것이다. 이와 같이 문인화는 이때까지만 하여도 양식개념의 구분을 갖고 있지 않는 문학화 소산의 그 자체였다.

그러므로 지식 사회에서는 서화를 대하는 멋스러움이 삶에 문화의 크나큰 가치부여적 정서의 일환으로 신분 격차를 의식하지 않고 있었던 것으로 보아진다. 이러한 분위기는 대중사회의 시선이 그 문화에 자연히 촉각하게 마련이었다. 그러하기에 더욱 사회적 분위기는 회화문화의 열기로 가득하였던 것이고 그 문화에 종사하는 사람들의 문호는 넓었으며 신분 격차를 줄인 인격적인 대우를 받고 있었다고 볼 수 있다. 그러므로 화가로서는 입신(立身) 출세할 수 있는 기회가 이때보다 더 좋았던 시대는 일찍이 없었다고 해야 할 것이다. 이와 같이 송초에 걸쳐 수묵 산수화가 절정을 만나는 동안 화원화가들에 대한 증가 추세의 일로는 그 어느 때보다 분주하였다. 그러나 산수화가 절정에 이른 그 본령인 도가사상에 대한 은일적 관도(觀道) 정신의 이념은 실천적일 수 없는 그들에게 있어서 사실상 문학화에 대한 의미가 희박하게 되어 갔다.

여기에 이르게 되기까지 많은 명가가 배출되었지만 특히 그 가운데서도 오대의 형호(荊浩)를 이어 관동(關同)·범관(范寬)1)·이성

(李成) 등은 그 대표되는 작가들이다. 이들의 작품세계는 웅위(雄威)한 석질산(石質山)의 수직적인 장대함을 갖춘 고산유수(高山流水)의 산수화이며 또한 동시에 북송의 북방산수의 완성인 것이다. 반면에 남방에서는 동원(董源)2) · 거연(巨然)3) · 조간(趙幹)4) · 위현(衛賢)5) · 미불(米芾)6) 등이 배출되어 강남의 풍윤한 남방산수를 완성함으로써 송대 화단은 남북방 고대 산수의 쌍벽을 이루게 되어 문학화의 수묵산수화가 만발하여 결실하게 된다.

그러나 한편 관료적 유파를 형성하였던 화원화가들은 북방산수를 지배계급에 대한 유교적 이념의 그 이상적 전형으로 받아들여 다투

1) 范寬=宋의 華原사람으로 字는 仲立이며 本名은 中正 이었다. 性品이 溫柔하고 너그러워 사람들은 그를 寬이라고 불렀으므로 마침내 이름을 寬으로 삼았다고 한다. 山水畵를 잘 그렸는데 처음에는 李成에게 배웠으나 荊浩의 畵法을 따랐다. 終南의 太華에 자리잡고 살면서 두루 奇異한 景致를 구경하면서부터 畵境이 갑자기 一變하여 雄偉하고 老硬한 筆致로 산골의 참모습을 描寫함으로써 스스로 一家를 이루었다. 또한 李成은 山의 體貌를 얻었고, 董源은 山의 神氣를 얻었으며, 范寬은 山의 骨法을 얻음으로써 이들 三家는 百代의 스승이란 評을 들었다.

2) 董源(907-962) 江南 鍾陵人으로 字는 叔達이다. 그는 일찍이 南唐의 中主에게 벼슬하여 北苑의 副使를 지냈기 때문에 字 대신에 北苑이라고도 불렀다. 이는 北宋初의 代表的인 畵家로서 畵目이 多樣하였으나 특히 山水畵를 잘 그렸다. 그의 水墨山水는 王維에 견줄 만하고 着色山水는 李思訓과 같았다고 한다. 米芾은 그의 山水畵를 評하기를 "그의 그림에는 平淡하고 天眞한 것이 많다. 唐에는 이만한 作品이 없었으며 畢宏을 능가한다. 近世의 神品이라도 그 높은 格調에는 견줄 수가 없다." 讚辭를 아끼지 않았다. 「圖繪寶鑑, 宣和畵譜」

3) 巨然은 宋의 鍾陵 사람으로 江寧 開元寺의 僧侶로써 山水畵에 뛰어났다. 그의 그림은 平淡하면서도 雅趣가 있었는데 江南의 秀麗한 景致를 많이 그린 董源의 畵風을 가장 잘 이어받은 畵家로서 後代 畵家들에게 많은 影響을 끼쳤다. 五代의 荊浩, 關仝, 董源과 함께 六法의 文庭을 開拓한 四大 宗師라는 評을 듣고 있다. 「圖繪寶鑑, 中國繪畵大觀」

4) 趙幹은 五代 南唐의 江寧사람 (後主: 李煜 961-975)때 畵院의 學生으로서 山水畵를 잘 그렸는데 특히 構圖에 뛰어났으며 江南의 景致를 많이 그렸다. 「宣和畵譜, 中國繪畵大觀」

5) 衛賢은 五代의 南唐 京兆사람으로 內廷의 供奉을 지냈다. 처음에는 尹繼昭의 畵法을 따랐으나 나중에는 吳道子畵法을 배워 樓臺 殿宇 水磨(水力을 이용해서 곡물을 찧는 큰 맷돌) 등을 잘 그렸으며 山水도 能하여 높은 絶壁과 큰바위를 잘 그렸으나 준법은 미약했다. 「圖繪寶鑑, 中國繪畵大觀」

6) 米芾은 本著 蘇東坡의 美學에서 參照. P. 143.

어 기법을 익혀 나갔다. 그리고 그 화법을 모범으로 한 그들을 북종
파(北宗派) 또는 원체파(院體派)라고 불렀는데 그 지도급 화가가 곽
희(郭熙)와 이당(李唐)이었다. 그러나 곽희보다 훨씬 연하였던 이당
은 후일 남송으로 내려와 강남의 습윤한 남방 특유의 수묵산수화가
유행하는 곳에서 마원(馬遠) 하규(夏珪)를 대성케 한 원체화풍의 종
주가 된다.

그리고 북송을 그대로 관장하게 되는 곽희(1020-1090?)는 화원
(畵院)의 최대 수장 지휘와 더불어 실기와 이론의 양면을 다 갖춘
뛰어난 작가였다. 하지만 그는 자신의 지위나 실력에 만족하지 않았
다. 필자의 소견이지만 그것은 지식인 사회의 신분의식에 대한 자신
의 컴플렉스를 더욱 벗어나기 위한 정신적인 발로였다고 본다. 그래
서 그는 자신의 이상을 달성하기 위해 송대 사회에서도 탁월한 문인
사대부들인 소동파(蘇東坡) 황정견(黃庭堅) 등과 사귀어 넓은 교양
과 수행을 쌓았으며 북송의 수묵전형인 북방계 산수화의 이상을 피
력하여 문인들의 호응을 크게 얻어내기도 하였던 것이다.

하지만 이러한 문학화에 대한 수묵산수화의 그 결실은 중국역사상
최고조에 달하는 화원제도 속에서 북방산수화로 발전하여 직업화가
들의 일반적인 양식으로 마침내는 전환하게 된다. 그러나 그가 지향
하는 정신적 자세는 시·서·화 삼절을 근간으로 하는 문인적 회화
의 신유학 사상의 이념과 선학(禪學)을 융합한 지식인 사회의 통념
을 기본 자세로 하고 있었음을 엿볼 수 있다.

문인화를 언급하는데 있어서 곽희(郭熙)의 예술세계를 가만히 살
펴보면 신분상으로만 화원화가였을 뿐이지 문인화에 대한 수묵정신
이나 작품상에 있어서는 문인세계에 깊숙이 심화되어 있었다. 그것
은 자신이 지식인 사회의 통념에 감지되어 있는 시문학의 융화로부
터 시화 일치에 관한 미학사상에서 잘 드러나고 있다. 그러므로 문
인화가들에게 있어서 오히려 역으로 많은 영향을 주었던 것이 아닌
가 싶다.

2) 郭熙美學의 文人畫思想

곽희(1020-1090)는 11세기초에서 11세기말에 살았던 인물이다. 그는 하양(河陽) 온현(溫縣)인 지금의 하남(河南) 맹현(孟縣) 사람으로 자(字)는 순부(淳夫)인데 그의 고향지명을 따서 곽하양(郭河陽)이라고 불리어졌다. 그는 처음에 화원의 예학(藝學) 직위에서 한림원 대조(待詔)에 올랐으며 저서로 임천고치집(林泉高致集)을 남기고 있다.7)

곽희의 저서는 그의 아들 곽사(郭思)가 모집하여 엮은 것인데 그 내용 중의 산수훈(山水訓)에서 밝히고 있는 군자의 은일한 정신을 존중하여 산수 좋은 임천(林泉)을 동경하면서도 그곳에 이르지 않았던 아버지의 뜻을 좇아 임천고치(林泉高致)라 표제(表題)하였던 것으로 보여진다.

그 내용에 있어서는 산수훈(山水訓), 화의(畵意), 화결(畵訣), 화제(畵題)를 본문으로 하여 화격십유(畵格拾遺), 화기(畵記) 등 총6편이 정리되어 있으나 본문 4편을 제외한 후미의 2편은 곽사가 쓴 것이다. 곽희의 미학사상은 이 4편에 전면적이고도 완전한 반응이 충실히 내재되어 있다. 화론을 살펴보면 그는 논지의 배경에서 그 이념을 다음과 같이 말하고 있다.

"군자(君子)가 대체로 산수를 사랑하는 까닭은 그 뜻이 어디에 있는가 하면 구원(丘園)에서 인간 바탕을 기르는 것을8) 항상

7) 溫肇桐 著 中國繪畵 批評史 姜寬植 譯 미진사, 1989. P.154-155.
8) 丘園素養＝隱居하는 곳에서 人間의 바탕을 기른다는 뜻. 原來 素는 무늬가 없는

바라고 있는 데 있다. 석천(石泉)에서 노래하고 노는 것은 항상
즐기고 싶은 일이며, 고기를 낚고 땔나무를 하며 은거하는 것은
늘 쾌적(快適)한 일이며, 학이 날고 원숭이가 우짖는 것을 보면
친하고 싶은 것이며 시끄럽고 번잡한 곳에서 인정에 얽매인다
는 것은9) 누군들 항상 싫어하는 일이다. 구름과 노을 속에 선
성(仙聖)은 항상 만나 보기를 원하지만 쉬이 볼 수 없다. 태평
성일(太平盛日)을 맞아 군친(君親)의 마음이 둘 다 두터우니
참으로 일신을 결박(結縛)하고자 하면 출처(出處)의 절의(節
義)가 걸려 있는 것이다. 어찌 어진 사람이 멀리 떠나 은거(隱
居)하여 세속을 절리(絶離)하는 행동을 하며 또한 반드시 기자
(箕子), 허유(許由)와10) 더불어 산나물을 같이 먹고 하안공(夏
黃公) 기리계(綺里季)와11) 더불어 꽃다운 명예를 같이할 수
있는가? 백구(白駒)의 시(詩)나12) 자지가(紫芝歌)13)를 읊은
일은 모두 부득이한 사정 때문이며, 멀리 떠나지 않을 수 없었
던 것이다. 그러므로 임천(林泉)을 그리워하는 마음이나 연하
(煙霞)와 벗삼으려는 일은 잠자리의 꿈에서나 있을 뿐이요 생
생한 이목(耳目)에는 끊어져 있다."

〔君子之所以愛夫山水者, 其旨安在, 丘園養素, 所常處也. 石泉
嘯傲, 所常樂也. 漁樵隱逸, 所常適也. 猿鶴飛鳴, 所親也. 塵囂

흰 명주로서 전하여 質朴함이나 바탕을 말하기도 하고 또는 心性을 말한다. 詩經
　에는 "素也者,五色之質也" 管子편에 있음. 論語에는 '繪事後素'라는 語彙가 있다.
9) 塵囂韁鎖 = 진효(塵囂)의 뜻은 번화한 곳이 떠들썩하여 공해가 많은 것이며 강
　쇄(韁鎖)는 말고삐와 쇠사슬로 묶는 속박을 말한다. 시끄럽고 복잡한 세상사에 얽
　매인다는 말이다.
10) 與箕穎埒素=箕子와 許由(고사에 나오는 箕山에 隱居하였던 賢人과 哲人을 말함)
　와 더불어 산나물(素)을 같이 먹는다는 뜻.
11) 黃綺= 秦末에 商山에 隱居한 四皓 가운데 夏의 黃公과 綺里季 두 사람을 指稱
　하는 말임.
12) 白駒之詩= 周의 宣王이 賢者의 隱退를 막지 못한 것을 諷刺한 詩. (詩經-小雅)
13) 紫芝之詠 = 商山의 四皓가 漢高祖의 招請을 拒絶하면서 부른 노래. (樂府 琴曲歌
　辭)

韁銷, 此人情所常厭也. 煙霞仙聖, 此人情所常願而不得見也. 直
以太平盛日, 君親之心兩隆, 苟潔一身, 出處節義斯係, 豈仁人高
蹈遠引, 爲離世絶俗之行, 而必與箕穎埒素, 黃綺同芳哉. 白駒之
詩, 紫芝之詠, 皆不得己而長往者也. 然則林泉之志, 煙霞之侶夢
寐在焉. 耳目斷絶.」14)

위의 뜻을 간략하면 군자가 산수를 사랑하는 까닭을 설명하고 있
으며 성선(聖仙)은 누구나 만나보기를 원하지만 만나기가 어려운 것
으로써 신선의 동경과 세간을 떠나는 것을 부정하고 있다. 또한 군
자가 세속을 여의는 것은 본문에서처럼 시세의 부득이함 때문이었음
을 지적하며 자신도 임천을 그리워하지만 늘 태평성대에 와서는 반
드시 은자의 길만이 절대적인 것이 아님을 일깨우고 있다.

그것은 곧 태평성일에 있어서의 이목 단절은 군신간에 대한 절의
임을 표명하고 꿈에서나 가능한 것으로 말한 것은 시대사조를 들어
자신의 변호에 대한 공감성을 잘 나타내고 있다. 이와 같이 구원의
삶이 쉽지 않기 때문에 천학을 보기 위하여 산수화를 그리는 것이라
며 그림을 그리는 이유와 감상하는 자세를 잘 설명하고 있다.

이것은 형호(荊浩)사상까지 이어져온 은일한 전통은 어디까지나
시세의 변천에 따라 새로운 선비정신으로 변화해야 되는 시대이념을
의미하고 있는 것이다. 이러한 시세의 흐름은 길고 짧은 예술인생을
다투는 사회의 변화 작용으로서의 산림문학에 대한 정서의 모순을
보충하기 위한 반영이기도 한 것이다

이와 같이 산수화의 시세적 부름은 현실감 접근을 위한 제작
방법론에 있어서 새로운 공간 인식론인 투시원근에 대한 삼
원시론의 제시를 다음과 같이 하고 있다.

"산에는 삼원법(三遠法)이 있다. 산 아래서 산머리를 쳐다보는

14) 郭熙, 中國畵論類編,(五). 藝術叢編,(十).「林泉高致」山水訓.

그림 2 〉 早春圖 1072 - 郭熙·북송대·견본수묵담채·158.3×108.1㎝·대북 고궁박물원

　　것을 고원(高遠)이라 하고, 산 앞에서 산 뒤를 굽어보는 것을
심원(深遠)이라 하며, 근원에서 원산을 바라보는 것을 평원(平

遠)이라 한다.15) 고원의 색은 청명하고 심원의 색은 어두우며
평원의 색은 밝기도 하고 어둡기도 한다. 고원의 세는 우뚝 나
오고 심원의 의(意)는 중첩(重疊)하며, 평원의 뜻은 온화하고
또한 아득하기 그지없다. 사람이 심원 가운데 있게 되면 고원
자는 명료하고 심원자는 섬세하고 평원자는 깨끗하게 한다.16)
명료한 것에는 짧지 않게, 섬세한 것에는 길지 않게, 깨끗한 것
에는 크지 않게 해야 한다. 이를 삼원이라 한다."

〔山有三遠, 自山下而仰山顚 謂之高遠, 自山前而窺山後 謂之
深遠, 自近山而望遠山 謂之平遠, 高遠之色淸明 深遠之色重晦,
平遠之色有明有晦. 高遠之勢突兀, 深遠之意重疊, 平遠之意冲融
而縹縹緲緲 其人之在三遠也. 高遠者明瞭, 深遠者細碎, 平遠者冲
澹, 明瞭者不短, 細碎者不長, 冲澹者不大, 此三遠也.〕17)

이는 그림을 그리는 사람이 산을 대하는 시점에 따라 그 시야에 들
어오는 원근법을 말한 것이다. 현대적인 말로 바꾸어 보게 되면 고원
은 앙시(仰視=우러러보는 시각)이며 심원은 부감시(俯瞰視=높은 곳에서
아래를 굽어보는 시각)이고 평원은 수평시(水平視=평평한 곳에서 보는 시
각)라고 할 수 있는데 서양 시각의 원근이나 투시법과는 다르다.
서양의 경우는 보이는 점의 정착성을 전제로 하는 반면에 동양에
서는 보이는 점의 이동과 행동성을 전제로 하여 구도상의 복합된 변
화를 추구하는 방법에 차이가 있다.18) 이와 같이 그 투시에 있어서

15) 自近山而望遠山,謂之平遠=近山에서 遠山을 眺望하는 것을 平遠이라 부른다. 이
 점에 있어서는 韓拙의 山水純全集에서 平遠에 대한 擴大해석이 있고 王槪의 芥子
 園에서는 郭熙의 三遠을 그대로 따르고 있다. 또한 元代 黃公望의 寫山水訣에서는
 이 三遠을 平遠 闊遠 高遠으로 深遠과는 다른 더 넓고 멀리 트이는 空間擴大를 志
 向하고 있다.
16) 平遠者冲澹=平遠 속의 人物은 澹泊하다. 冲澹은 冲淡과 같은 뜻으로 性質이 맑고
 깨끗하여 慾心이 없음을 말한다. 이는 平遠山水에서 나오는 人物의 特性으로서 畵
 家 自身에 대한 觀照의 態度를 取하는 文人畵家의 趣向으로 잘 나타나 있다.
17) 前揭書「林泉高致」山水訓.

고원 심원 평원의 삼원법에 따라 산수에 대한 색상의 변화와 평원에
서 많이 다루어지고 있는 인물의 특성까지를 말한 것은 그 특성이
화인의 그림 제작에만 한하는 것이 아니다. 감상 자에게 있어서도
반영되는 감정이기도 한 것이다.

이러한 곽희(郭熙)의 미학은 산림에 은거가 아니라 산림을 유람하
는 것으로 싫증이 날 만큼 실컷 돌아다니며 보고 또 보고 하는 과정
에서 얻은 관찰임을 포유어간(飽遊飫看)이란 이 한 마디에 그 뜻이
실리고 있다. 그러나 전반적인 면에서 볼 때는 그림을 제작하는 방
법론에 있어서도 전시대의 것을 답습하여 변형한 부분도 물론 적지
않았다.

하지만 이 삼원법은 자신의 실증적인 경험을 바탕으로 한 심미안
으로서 공간인식에 대한 독특한 관점을 제시한 획기적인 방법이 아
닐 수 없다. 더욱이 원근법의 색상 대비와 원근에 따른 물상 비례의
기교적 방법은 자연의 변화에 대한 통찰력이 전대의 화론에는 없었
던 새로운 제시라는 점에서 크게 평가하지 않을 수 없는 것이다.

그의 이러한 화론 제시의 이념은 문인의 계보 밖에 있었다 하더라
도 문인정신이 점유하고 있는 사회적 통념의 기본적인 자세와 함께
회화적 전문성이 그대로 반영되어 있다. 특히 문인사상을 지향하는
수묵정신으로부터 실질적인 전문과정에 이르기까지 모두 해당되는
것으로써 붓을 사용하고 먹을 운용하는 방법에 대해서도 다음과 같
이 언급하고 있다.

"본래 필(筆)을 사용(使用)하여야지 반대로 필에 사용을 당해
서는 안 되며, 본래 묵(墨)을 운용(運用)해야지 묵에 운용을 당
해서는 안 된다. 필(筆)과 묵(墨)은 그림을 그리는 사람에게 극
히 가까이 있는 것인데 이 두 가지를 운용할 줄 모르고서야 어
찌 절묘(絶妙)함을 이루었다고 할 수 있겠는가?"

18) 元甲喜 東洋畵論選 知識産業社, 1976. P. 91.參照.

〔一種使筆不可反爲筆使. 一種用墨不可反爲用墨. 必與墨人之
淺近事, 二物且不知所以操縱. 又焉得成絶妙之哉.〕19)

이 말은 필력(筆力)에 대한 언급이기도 하다. 필력이란 선질(線
質)에 힘을 느끼게 하는 필운(筆韻)을 의미하는 것인데 필에 사용당
하는 것이 아니라 필을 사용한다는 것은 붓을 이긴다는 말이다. 다
시 말해서 붓을 자신의 뜻대로 컨트롤할 수 있는 능력을 말한 것이
다. 이는 곧 수묵을 다루는 선비나 작가정신에 대한 필묵 우선의 중
요성을 전제로 하고 있다. 또 그는 먹을 사용하는 방법에 대하여 다
음과 같이 말하고 있다.

"묵의 사용은 어떻게 하는 것입니까? 라고 물으니 답하기를
초묵(焦墨)을 사용하고 숙묵(宿墨)을 사용하고 퇴묵(退墨)을
사용하고 애묵(埃墨)을 사용해야 한다. 하나에 만족해서는 안
되며 하나만 터득해서도 안 된다."

〔墨之用何如? 答曰: 用焦墨, 用宿墨, 用退墨, 用埃墨, 不一而
足, 不一而得.〕20)

먹을 사용하는데 있어서 어느 한 가지 것만을 쓰는 것은 옳은 일
이 아니라고 말하고 있다. 이 네 가지 용묵(用墨) 중에서 짙은 농도
의 초묵(焦墨)과 벼루에 한동안 묵혀진 숙묵(宿墨)과 빛이 바랜 퇴
묵(退墨)과 혼합되어 혼탁한 애묵(埃墨) 등을 모두 사용할 수 있어
야만 수묵을 올바로 사용하는 것이 된다는 뜻이다. 이렇게 먹을 잘
사용하게 되면 물상을 표현하는데 있어서 먹은 검은색으로서 다색의
적절한 변화에 대한 조화를 터득하게 됨을 일러주고 있다.
중국 회화사상 먹의 쓰임새에 대한 종류를 담(淡), 농(濃), 초

19) 郭熙, 前揭書「林泉高致」≪畵訣≫.
20) 郭熙, 同揭書 ≪畵意≫.

(焦), 숙(宿), 퇴(退), 애(埃), 잡묵(雜墨) 등으로 나누고 벼루와 붓
의 사용방법에 대한 크고 작은 모양새를 비롯하여 창작현장의 실제
적인 여러 가지 이론을 종합적으로 표명한 것은 처음 일이다. 그간
에 함께 공존해왔던 채색의 상대적 입장을 뛰어 넘어 수묵세계의 절
정기답게 자윤(滋潤)한 먹맛과 묵색의 창윤(蒼潤)한 생명력을 구체
적으로 설명하고 있다.

또한 아울러 묵상(默想)을 통하여 시심을 대하고 물상을 바라보는
선적(禪的)인 것에까지도 광의적인 세계를 보이고 있다.

"그러나 조용하게 몸과 마음을 편히 하고 앉아 창을 밝게 하
고 맑고 진중하게 하여 하나의 향로(香爐)를 불사르며 만가지
생각들이 사라져버리고 마음이 깨끗이 가라앉지 않는다면 즉
뛰어난 구절(句節)과 좋은 경치(景致)가 보이지 않을 것이
다."

〔然不因靜居燕坐, 明窓淨几, 一炷爐香, 萬盧消沉, 則佳句好意
亦看不出.…〕21)

그는 특이나 그 시대의 최고 지식인들과 교분을 나눈 풍부한 식견
을 가진 화원으로서 문인들의 이상을 존중하는 논지를 지향하면서도
예술세계에 대한 자신의 실증적인 감정을 충분히 피력하여 호응을
이끌어내고 있다. 그것은 산림문학의 변화를 유발하는 시대의 회화
적 자세로서 그림감상만으로도 자연을 감응할 수 있도록 현실감에
접근하는 리얼리티의 방법 제시인 것이다.

이러한 곽희 미학의 특수성은 문인정신에 대한 시세의 문인화적
입장의 반영이 다음 글에서도 그의 사상이 잘 드러나고 있다.

21) 郭熙, 仝揭書 ≪畵意≫.

"옛 사람들은 말하기를 '시(詩)는 형상(形象)이 없는 그림이
요, 그림은 형상이 있는 시다.'라고 하였다. 철인들이 이 말을
많이 하였는데 나도 이를 스승으로 삼고 있다. 나는 한가한 날
에 진(晉)대와 당(唐)대 고금(古今)의 시들을 읽었는데 그 중
좋은 구절들은 사람 가슴속에 깊은 도의 경지를 다했다며 눈앞
의 경치들도 표현해 냈다."

〔更如前人言:「詩是無形畵, 畵是有形詩.」哲人多談此言, 吾
人所師. 余因暇日, 閱晋唐古今詩什, 其中佳句有道盡人腹中之事,
有裝出日前之景.⋯]22)

이는 문인정신의 시화일치사상을 잘 드러내고 있다. 이러한 이론
은 결국 작가자신의 내면적 품격수양이 문(文)을 겸비하여 높은 입
의(立意)의 정신세계를 이루지 않으면 안 되는 것임을 말하고 있는
것이다. 특히 문인들에게 있어서는 일침을 가하는 것이면서도 선비
정신과 문인화론의 시·서·화 삼절사상에 영향을 미치는 단초 역할
이 되는 새로운 바람의 예고라고 할 것이다.

그러나 이러한 화론의 저변에는 이미 사회적으로 모든 힘이 실려
있는 문인 사대부들 사회에서는 시화일치사상과 서화일치 또는 선대
의 서화동체론(書畵同體論)에 대한 전개를 이루면서 시·서·화가
만나는 문인화 특유의 세계가 진작되고 있었다. 이러한 가운데 시·
서·화 일률론(一律論)의 분위기가 고조되어 송대 전반의 사회적인
반응도 거기에 촉각하고 있었기 때문에 곽희의 정신세계는 한발 앞
서 거기에 편승한 것이라고 보아지는 것이다.

22) 前揭書「林泉高致」≪畵意≫.

3) 文人精神의 美學과 元體畵의 氣流

　여기서 역사적인 맥락의 문인화정신에 대한 이념을 돌아보면 육조에서 시작한 은일 사상의 자연 합일적 구현은 송대 전까지는 작가자신들이 직접 천학(泉壑)에 은거하는 징회관도(澄懷觀道)의 실천적 추구에 있었다. 그러나 송대에 와서는 그와 달리 거기서 한 걸음 물러나 자연에 직접 은거하지 않으면서도 문인화정신에 다가섰던 것이 다른 점이다.

　그것은 수묵산수화가 절정을 이루기까지 배경하고 있던 리더자적 관점이 송대 전의 형호(荊浩)사상 까지만 해도 문인정신에 대한 사상은 도가사상을 중심으로 청고은일(淸高隱逸)한 자연합일의 실천적 관도(觀道)의 세계가 문학화에 대한 심미의 예술관이었다.

　반면에 송대의 곽희 사상은 은일적인 관도가 아니라도 유람을 통하여 얻을 수 있음을 말하고 있다. 그것은 동경의 대상이었던 천학(泉壑)을 유람한 즐거움의 여운이 가슴에 남아 있는 그 물상을 현실감에 접근하도록 사실주의와 이상주의를 함께 수용하는 조화적인 관계 속에 두고 있었다.

　이러한 이론의 배경 뒤에는 시대적으로 유불선 삼교의 합일사상이 큰 흐름을 이루어 온데서 입은 영향이 토대가 되고 있다. 이러한 사회적 문화현상은 이미 문인사대부들에게 있어서는 유가에 기우는 학문 숭배에 대한 문예사조의 유희적 형성이 상당히 보편화되어 갔음을 알 수 있다. 이러한 흐름은 앞에서도 언급한바 있지만 송학이란 이름으로 주체가 되어 사대부들의 학문 숭상이 어느 때보다도 높이

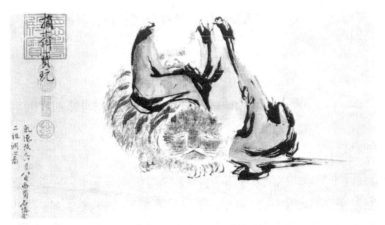

그림 3 〉 二祖調心圖 - 石恪·북송대·지본수묵·35.3×64.3cm·동경국립박물관

이루어지고 있었던 것이다.

그러므로 곽희의 이러한 새로운 이론이 나오게 되기까지는 귀족사회의 선비 계층들에게 문예사조의 유희가 형성되어 가고 있던 잠재기 속에서 문학화에 대한 수묵산수화가 발화된 것에 기인하고 있다고 볼 수 있다. 그것은 그가 이미 그 저변에서 문인 사대부 사회에 나타나는 예고의 흐름을 읽고 있었던 것이며 그러하기 때문에 창작신의에 대한 산수화론의 새로운 상론이 나오는데 문인취향의 융화에 근간하고 있음을 알 수 있다.

이러한 연장선에 놓여있는 송대 중기 화단의 변화는 그대로 수묵산수화의 일방적인 추세 속에서 직업화가들의 양식화로 발전해 가면서 문학화의 개념에서 멀어져 갔다. 그것은 화가들에게 있어서 입신출세할 수 있는 문호 때문이었으며 그러한 물결의 만연된 풍조는 거스를 수 없는 자연스러운 힘이었다.

그리고 그 양식상의 흐름에 있어서 주봉(主峰)으로부터 부봉(副峯)을 거느리는 산수화풍은 유교적 사회이념과도 부합되는 것이었다. 그러므로 그 표현 양상이 강렬한 화북지방의 험준한 북방 산수화풍의 전통으로 점차 굳어져 갔다. 이와 같이 문학화 산수화의 한

단원은 원체화풍(院體畵風)의 새로운 기류로 그 바람의 방향이 바뀌어 불게 된다.

이것이 진대에서 출발한 문학화 산수화의 종착이자 결실인 동시에 비 문학성의 사실주의로 향하는 큰길을 열어 동양 고대 회화의 한 산맥을 이루게 된다. 특히 송대 화단을 리드해 온 곽희의 미학은 위 진시대의 종병과 왕미의 자연관을 비롯해서 기(氣)에 대한 사혁(謝赫)의 논과 더불어 직접적으로는 당대나 그 뒤의 형호(荊浩)화론을 이은 산수화론의 총결이었다.

선대의 영향 속에서 수묵사상을 자신의 관점으로 정리한 체험론으로서 그 주관적 정취가 보다 새롭고 다양한 미학 전개였음을 알 수 있다. 그러나 곽희(郭熙)사상의 특질은 그 이념과 창작론이 객관세계에 대한 호소 성으로부터 신유가사상과 문인들의 인식구조에 접근된 미학 이론이었다고 생각된다.

4) 文人畵觀의 새로운 美學的 潛在와 發火

송대에서의 산수화에 대한 부흥은 앞에서 언급했듯이 화북지방의
험준하고 장대한 북방산수의 큰물결로 이어져 문학화 산수화의 마감
과도 같은 절정을 이룬 화원화의 천국이었다. 하지만 지식인들의 문
예사조의 잠재적 발화는 의외로 창작 신의에 대한 문인세계의 고문
(古文)운동과 더불어 서화가 선(禪) 사상에 힘입어 초탈한 일기와
청신한 뜻을 숭상하는 새로운 부흥을 기다리고 있었다.

그리고 그 한편에서는 직업화가 아닌 강남의 풍윤하고 부드러운
남방산수화가 여전히 문학성을 간직한 채 대두되고 있었던 것이다.
그러한 가운데 사부화가 미불(米芾)이 창안했다는 발묵(發墨)과 선
염(渲染)의 필치로 안개와 비에 젖은 듯한 강남의 독특한 풍취의 산
수화가 문학화의 공백기를 이어가고 있었다.

이러한 자연스러운 양분의 문화적 흐름은 예고된 것이기는 하지만
씨앗을 새로 뿌려 가꾸는 문인 특유의 삼절사상과 흉중일기(胸中逸
氣)의 독득현문(獨得玄門)한 사상의 심미관을 새롭게 여는 시기로
전환하고 있음을 의미하는 것이다. 이와 같이 송대 중기 이후의 변
화는 동파(東坡) 사상의 배경으로부터 시의(詩意)와 사의(寫意)가
만나서 결합하게 되는 작화방법의 의의가 흉중일기로 전환되어 갔던
점에서 도가사상의 문학화 경향과는 대조적인 차이를 보이게 된다.

문학화의 결실이 원체화풍으로 이어진 사실주의로부터 발현한 비
문학의 공백기에서 씨앗을 새로 뿌린 문인들은 고대에서 출발한 문
학화 산수화풍의 집을 화원들에게 내주고 새집을 지어 나오게 된다.
이러한 자연스러운 양분(兩分)의 대두와 문학화의 공백 현상은 어디

까지나 시대 상황의 배경에 부합하는 것으로서 송대 문인 사대부들의 완고한 주체사상의 신고전적 패턴에서 기인된 것이려니와 지리적·문화적 여건과도 필연적이지 않을 수 없었다고 생각된다.

그러나 사실상은 산수화가 북송에 이르러 화원화의 극성 속에서 이미 문인들 사이에도 상당히 보편화되어 있었다. 그 즈음에 소동파(蘇東坡)의 스승이기도 한 구양수(歐陽修=1007-1072)23)를 중심으로 한 고문(古文)운동이 함께 있었으며 거기에 밀착된 문인들은 산수화에 대한 애호가 더욱 쉽게 이루어졌다고 한다.24) 그래서 문인들은 그들의 문학관을 화론에 전용하였으며 앞으로의 회화 발전방향에 대한 논의로 이어져 새로운 모색이 있었던 것임을 알 수 있다.

그렇기 때문에 시화의 근본을 하나로 보는 정신세계의 일면에서 산수화만을 즐기기에는 문인들의 반려가 되기에 미흡했던 것이다. 이러한 까닭에 회화에 관심을 가진 문인들은 산수화에 대한 그간의 이론들이 지난 수세기 동안 인기를 얻어오고 있던 양식과 기법이 소재적인 면에서 문인다운 특유한 표현력을 설명하기에는 이미 부적당한 것을 인식하게 되었다.

그리고 그들이 유희(遊戱)하기에는 회화로서 물상자체를 바라보고 있는 것처럼 느끼게 표현할 수가 없었을 뿐만 아니라 자신들의 그림을 감상하는 사람들에게 있어서도 강력한 반응을 불러일으키지 못해왔다고 생각했던 것이다. 다시 말해서 이것은 사실주의로부터 결별을 의미하는 예고였다. 그러므로 시각적 충실성에서의 이탈은 불가피했으며 이러한 이탈이 초래되었던 흥분을 부정할 수 없는 입장에서 이것을 설명하기 위해서는 새로운 이론이 요구되고 있었다.

23) 歐陽修(1007-1072) 江西盧陵人 字는 永叔 號는 醉翁 또는 六一居士이다. 벼슬은 翰林學士, 太子 少保 등을 지냈으며 諡號는 文忠公이다. 中國 金石學의 始祖로 周, 漢 以來의 金石遺文을 모아 集古錄跋尾 10卷을 著述한 大文章家로 唐宋 八大家의 한 사람이다. 經史에도 博通하여 新唐書 225卷 新五代史 75卷 毛詩本義 16卷 등 많은 著書를 남겼다.

24) 徐復觀 著 中國藝術精神 權德周 外 譯 東文選, 1990. P. 402.

이 시대를 대표하는 일군의 문인선비들이 이 화론의 체계를 세우게 되는데 그 중심인물이 소동파였다. 그는 문인들에게 합당하다고 생각되는 일에 노력을 기울였으며 이들 문인들이 주장한 회화 이론에 대한 그들의 유학적 배경을 반영하였다. 그리고 시와 서예를 포괄한 사상 속에 선(線)과 형태의 추상적 표현수단에 대한 필법의 흥미와 개성도 피력하였다.

그리고 그의 친척이며 묵죽(墨竹)의 명가인 문여가(文與可)의 사투(巳鬪)25)에 대한 고법의 깨달음으로부터 장욱(張旭) 회소(懷素)를 이해하게 된 그 기이한 발상이 선적묘어(禪的妙語)가 된 것에도 주목하게 된다. 물론 소식(蘇軾)은 고문운동을 폈던 자신의 스승이기도 한 구양수(歐陽修)가 안진경(顏眞卿)의 서법을 논함에 있어 그 서와 같이 인물이 뛰어남을 취하고 서는 사람에 따라 존재함을 설명한대서 비롯된 관심의 기인임도 알 수 있다.

그러나 황정견은 소동파보다 한 발짝 더 나아가 장욱 회소의 초서에 일기(逸氣)를 알아내고 단련에 의한 삼매로 초월절진(超越絶塵)을 여는 선(禪)사상에 대한 깊이를 더하게 된다. 특히 화에 있어서 평담천진(平淡天眞)한 일탈성에 눈을 뜨게 하며 시화삼매를 통하여 처음으로 그 비평적인 문도 함께 열게 된다.

25) 巳鬪＝張旭과 懷素에 대한 깨달음이다. 그것은 文同이 草書를 배우기 十年 古人이 傳하는 法을 體得할 수가 없었다는 것이다. 그런데 어느 날 길가에서 싸우고 있는 뱀을 보고 나서 드디어 그 妙味를 체득할 수가 있었다는 것이다. 그 後에 비로소 境地에 이른 것을 알 수 있었다고 한다.

5) 東坡의 生涯와 批評的 見解

　소동파(蘇東坡)는 그 본명이 소식(蘇軾)(1036-1101)이고 자(字)
는 자첨(子瞻)이며 아호(雅號)가 동파거사(東坡居士)였다. 송의 사
천(四川) 미주(眉州)(지금의 眉山)사람으로 귀족(貴族)집안 출신으
로서 어려서부터 학문을 좋아하고 그림을 좋아하는 가문에서 태어났
다. 22세 때 진사(進士)에 급제하여 한림시독학사(翰林侍讀學士)를
거쳐 예부상서(禮部尙書)에 이르렀고 태사(太師)를 추증(追贈)받았
다.26)

　그는 송대 제일의 문호(文豪)이자 시걸(詩傑)로서 아버지 소순(蘇
洵)27) 아우 소철(蘇轍)과 함께 삼소(三蘇)라 불렀으며 삼부자 모두
당송 팔대가에 들었다. 또한 소식(蘇軾)은 서예도 잘하여 황정견(黃
庭堅), 미불(米芾), 채양(蔡襄)28)과 함께 북송 사대가로 병칭되며
문동(文同)29)에게 서 문인화를 배우고 동시에 그 미학 이론을 정립

26) 中國書畵家人名大事典 庚美文化社 編,1980. P,88.
27) 蘇洵(1009-1066). 字는 明允. 號는 老泉. 벼슬은 秘書省校書郎, 覇州文安縣主簿
　　등을 歷任하였으며, 死後에 光祿寺丞을 追贈받았다. 27세에 本格的인 學文을 始作
　　하였으나 六經과 百家의 說에 通하고 文章과 書에도 能하였다. 그의 文章은 奇峭
　　雄拔하여 先秦의 風이 있다고 評해졌는데 아들 蘇軾, 蘇轍과 함께 唐宋八大家의
　　한 사람으로 꼽힌다. 著書에 嘉祐集15卷 諡法4卷 등이 있다.
28) 蔡襄(1012-1067) 福建 仙遊사람 字는 君謨. 天聖(1023-1301) 年間의 進士로
　　벼슬은 翰林學士三司 端明殿學士를 거쳐 夷部侍郎을 추증받고 諡號는 忠惠公이다.
　　詩文과 書藝에 뛰어나 北宋 4大家의 한 사람으로 著書는 「茶錄 2卷 蔡忠惠公集」
　　36卷이 있다.
29) 文同(1018-1099) 字는 與可 號는 笑笑先生, 石室先生, 錦江道人 등이며 四川의
　　梓童 永泰인이다. 벼슬은 太常博士 秘閣校理 湖州太守 등을 歷任하였다. 그는 詩
　　文에 能할 뿐만 아니라 書畵에도 뛰어났다. 山水는 王維와 버금간다 하였고 筆法
　　은 關仝을 따랐다 한다. 그는 특히 墨竹에 뛰어나 墨竹의 祖로 일컬어지며 또한 書

하여 후학들에게 많은 영향을 미치게 된다. 그는 이학(理學)에 있어서는 촉학파(蜀學派)에 속한다.30)

동파(東坡)가 송대의 문인화론을 열어가는데 있어서 후대의 화론 연구자들마다 보는 시각과 주관이 다를 것은 자명한 일이다. 하지만 아직 생존해 있는 저명한 중국학자 갈로(葛路)의 논에서는 그가 육법과 사격을 언급하지 않았음을 지적하여 역대의 회화 비평기준에 대해 전혀 알지 못했다고 쓰고 있다.31) 그러나 비평의 무지를 단정한 것은 어디까지나 갈로(葛路)의 불찰이다.

설령 비평기준에 대해 언급이 없었던 것이 사실일지라도 그가 그러한 기준을 모를 리가 있었을까? 하는 이 점에 대해서 필자는 몇 가지 근거를 제시하여 그의 견해와 달리 하고자 한다. 그리고 이 점을 통해서 송대에서 다시 시작되는 문인화론의 미학에 대한 동파(東坡)사상의 기초가 무엇인가 하는 점을 점검해 보기 위해서라도 반드시 필요한 정리이며 조치라고 생각하기 때문이다.

또한 그것은 소식(蘇軾)의 가문을 더 자세하게 살펴봄으로써 왜 소식이 새로운 문인화의 이론을 이끌어 내는데 중심인물이 되었는가 하는 점을 유감 없이 알게 될 좋은 구실이기 때문이기도 하다. 그러면 동파가 회화와 문화적으로 어떤 연관이 있었는가 하는 내면세계를 알아보면 그는 사보살각기(四菩薩閣記)에서 다음과 같은 자신의 집안 이야기를 전하고 있다.

"선친 蘇洵께서는 일찍이 물욕이 없었고 평소에도 몸가짐을 바로 하였으며 언행을 조심하였다. 그러나 제자 문인이 그림을 그다지 좋아하지 않을 때는 꼭 그것을 즐기도록 유도하였는데, 만약 취미를 살리게 되면 기쁨을 감추지 못하였다. 그래서 비록

藝의 篆 行 飛白 등도 能했는데 古法을 十年동안 배웠으나 古道를 會得하지 못하다가 偶然히 已闕를 보고 妙處를 깨달았다 한다. 著書에「丹淵集」40卷이 있다.
30) 溫肇桐 著 中國繪畵 批評史 姜寬植 譯 미진사.1989. P.162.
31) 葛路 著 中國繪畵 理論史 姜寬植 譯 미진사.1989. P.204.

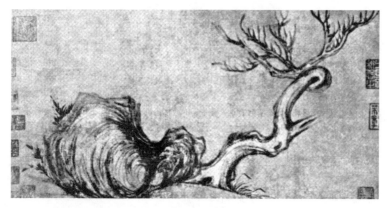

그림 4 〉 木石圖 - 傳 蘇軾 · 송대 · 지본수묵 · 세로 23.4cm

초야에 묻혀 있으면서도 그림에 관한 한 공경들과 어울렸다."

〔始吾先君(蘇洵) 於物無所好, 燕居如齊, 言笑有時, 顧嘗嗜畵,
弟子門人無以悅之, 則爭致其所嗜, 庶幾一解其顔, 故雖爲布衣.
而致畵與公經等.〕「經進東坡文集事略」卷54.32)

동파의 이러한 회고를 미루어 보더라도 그가 얼마나 그림을 좋아
하는 집안에서 태어나 그 문화에 흠뻑 젖어 있었는가를 감히 짐작하
고 남음이 있을 것이다. 그리고 이어서 아우 소철(蘇轍)이 남기고
있는 여주용흥사수오화전기(汝州龍興寺修吳畵殿記)에는 다음과 같은
기록이 전하고 있다.

"나는 도성에 유력한 적이 있는데 당인의 유적이 도거 및 승사
에 두루 남아 있었다. 촉의 선인 가운데 이를 평한 자가 말하기
를 화격(畵格)에는 네 가지가 있으니 능(能) 묘(妙) 신(神) 일
(逸)이다. 대게 능은 묘에 묘는 신에 신은 일에 미치지 못한
다.…"

32) 徐復觀 著 中國藝術精神 權德周 外譯 東文選,1990. P.406.

〔予昔遊成都, 唐人遺跡, 遍於老佛之居. 先蜀之老, 有能評之者
曰, 畵格四有, 曰能, 妙, 神, 逸. 盖能不及妙, 妙不及神, 神不及
逸.…〕「欒城後集」 卷21.33)

이와 같이 동파 아우의 글에서 황휴복(黃休復)34)이 말한 사격을
운운하고 있는 점만 미루어 보더라도 짐작이 가고도 남는다. 그렇게
그림을 좋아하는 가문에서 그 문화에 젖어 살았던 명색이 삼부자가
당송 팔대가였으며 특히 동파 자신은 북송의 사대가의 한 사람이기
도 하였다. 그리고 당시에 최고의 자리를 지키고 있던 많은 화인들
과 교유가 없었던 것도 아니다.

교유를 살펴보면 당시에 대가였던 문여가(文同)를 친척으로 두고
있었으며 동시에 그림을 사사받기까지 했다. 그리고 이공린(李公
麟)35) 왕선(王詵)36) 미비(米芾) 등과는 특별히 우의가 돈독했으며
곽희(郭熙) 이적(李迪)37) 등과도 자주 접촉하는 사이였다고 한다.

33) 徐復觀 上揭書 P.346.
34) 黃休復(10세기말-11세기초) 字는 歸本 江夏사람 그는 文人으로 李畋, 張及, 任介
　　등과 畵家 孫知微, 童仁益과 交流하며 四川의 成都에서 오랫동안 지냈다. 道家를
　　좋아하고 鍊丹制藥術을 즐겨 居處를 茅亭이라 하였으며 書畵收藏이 많았다고 한
　　다. 著書에「茅亭客話, 益州名畵錄」이 있음.
35) 李公麟(1054-1105) 宋의 舒城사람 字는 伯時, 號는 龍眠居士이다. 儒學者의 家
　　門에서 나 1070년(熙寧3) 進士에 급제하여 文學으로 名聲이 높았으며 朝奉郞을
　　歷任한 뒤 46세 때 病으로 社稷하고 龍眠山으로 落鄕하여 詩를 읊고 그림을 그리
　　며 餘生을 보냈다. 그는 學文이 넓고 옛것을 좋아하여 書畵 골동을 많이 收藏했으
　　며 書法이나 名畵를 한번 보면 곧 先賢의 筆法을 攄得했다고 한다.
36) 王詵(1036-1089) 宋의 太原사람. 開封에 살았으며 字는 晋卿이다. 英宗의 딸 魏
　　國大公主와 婚姻하였고 昭化節度使에 追贈되었으며 諡號는 榮安이다. 天性이 글씨
　　와 그림을 좋아하여 寶繪堂을 짓고 古今의 書畵를 많이 收藏했다. 詩에 能하고 글
　　씨를 잘 썼으며 그림에도 뛰어났다. 그림은 李成의 畵法을 따라 水墨山水를 잘 그
　　려 蘇東坡로부터 破墨三昧를 얻었다는 稱讚을 들었으며, 또 李思訓의 畵法을 배워
　　金碧山水에도 能한 한편 文同의 畵法을 본받아 墨竹도 잘 그렸다.
37) 李迪: 宋의 河陽사람 北宋 宣和畵院(1119-1125)의 成忠郎이 되고 뒤에 南宋 紹
　　興畵院(1131-1162)에 復職, 畵院副使가 되어 金帶를 下賜받았다. 그림은 花鳥와
　　竹石을 아주 生動感 있게 잘 그렸으며 山水 小景도 잘 그렸으나 花鳥畵나 竹石畵
　　에는 미치지 못했다.

이러한 점만 미루어 보더라도 화육법과 사격에 대해 동파의 무지를 주장한 갈로(葛路)의 논은 어떤 이유로도 설득력이 없는 것이다.

또한 등춘(鄧椿)38)의 화계(畵繼) 제9 논원(論遠)에서도 문인들에 대한 그림에 관계되는 다음과 같은 좋은 예가 있다.

"화는 문의 극치이다. 그런고로 고금의 문인들 가운데에는 회화에 뜻을 기탁하는 이들이 상당히 많았다. 당의 소릉(小陵)은 시를 지어 읊을 때 형용을 곡진하게 그려냈고, 창려(昌黎)가 글을 쓸 때는 아무리 소소한 일이라도 빠뜨리지 않고 기록하였다. 宋代의 구양수, (蘇洵) (蘇軾) 소철(蘇轍) 삼부자, 晁補之39) 조설지 형제, 山谷(황정견), 진사도, 완구, 회해, 월암 그리고 만사, 용면(이공린) 등은 작품을 품평하는 안목이 정고하였으며 때로 붓을 들어 그림을 그려내도 다른 이들보다 특출했다. 그렇다면 어찌 그림을 다른 예술과 독립된 별개의 예술이라고 일컬을 수 있겠는가? …인문적 교양이 많은 사람들 중에 그림을 잘 모르는 사람이 있다 하더라도 많지 않으며, 인문적 교양이 없는 사람 중에 그림에 관해 깨우친 사람이 있다 하더라도 적을 것이다."

〔畵者文之極也. 故古今文人, 頗多者意……唐則小陵題詠, 曲

38) 鄧椿(12世紀 中後半경에 活動)은 字가 公壽이며 四川 雙流사람이다. 北宋末에 通判을 지냈으며 曾祖父 鄧綰은 進士에 一等으로 合格했으며 王安石의 推薦으로 벼슬이 御史中丞에 이르렀다. 祖父 鄧洵武는 樞密院에 이르고 位階가 特進되어 小保에 올랐으며 莘國公에 봉해졌다. 父 鄧雍은 侍郎을 지냈는데 祖上들께서 所藏하던 뛰어난 珍貴한 名品을 물려받았으며 아울러 어려서부터 蜀의 古家의 名品들을 많이 보았다. 蜀에 避難하여 머문 時期가 15~6년이었는데 글씨와 그림들이 많이 모여들어 四方의 冊을 찾아보고 스스로 얻은 바를 參考하여 著「畵繼」를 남기고 있다.

39) 晁補之(1053-1110) 字는 無咎 號는 歸來子 濟州 鋸野사람. 蘇軾의 高 弟子로 黃庭堅, 秦觀, 張耒와 함께 蘇門의 4學士로 꼽힌다. 그는 聰敏하고 글을 잘 하여 進士試驗에 모두 一等을 하였다. 벼슬은 北京國子監教授, 知達州等을 歷任하였으며 著書로는 鷄肋集이 있다.

畫形容. 昌黎作記, 不遺毫髮. 本朝文忠歐公. 三蘇父子. 兩晁兄
弟. 山谷. 后山. 宛邱. 淮海. 月巖. 以至漫仕. 龍眠, 或品評精
高, 或揮染超拔. 然則畵者, 豈獨藝之云乎……其爲人也多文, 雖
有不曉畵者寡矣. 其爲人也無文, 雖有曉畵者寡矣.〕40)

라고 말하고 있다. 이와 같이 어느 모로 보더라도 소동파가 화
육법과 사격을 언급하지 않았다고 해서 회화비평기준을 모를 리
가 있었는가에 대해서는 더 이상 제론할 의미가 없다고 생각된
다. 다만 부연한다면 다른 이의 화론을 곱씹고 싶지 않았던 송대
제일의 학자적인 자존심의 문제에 기인이 아닌가 라고 추론할 뿐
이다.

40) 中國畵論類編(一). 鄧椿 「畵繼」 第九 ≪論遠≫.

6) 東坡 思想과 文人畵論

　동파는 그림의 가치란 자연에 있는 어떤 대상과 닮고 닮지 않는 것에 달려 있는 것이 아니라 자연에 있는 물상 즉 대상이 예술적인 관용으로부터 변형되어 지어지는데 주목되어 있다. 그것은 곧 작가의 뜻이 제재(題材)로 하여금 그것들을 그리는 순간 붓에 의해 생겨나는 형태의 특성이 그 물상의 내면적 성찰에 대한 유심적(唯心的)인 세계를 드러내는데 있다고 보았다.

　이러한 동파의 이론적 배경과 그림 솜씨에 대하여 미불(米芾)41)은 그 화죽법의 특징을 다음과 같이 화사에 전하고 있다.

　"소식이 묵죽을 그리는 것을 보면 지상에서 꼭대기까지 곧바로 한 획에 그려 버린다. 왜 마디마디를 구분하여 그리지 않았는가를 물으니 그가 말하기를 대나무가 처음 생기면서 마디마디가 나누어 생기는가? 라고 대답한다. 그의 사상이 참으로 맑고 뛰어남을 알 수 있었으며 이는 文同으로부터 비롯된 것이다. 동파가 이르기를 문동과 함께 대나무를 그리는데 묵을 진하게 한 곳은 표면이고 담묵을 쓴 곳은 뒷면이다. 이러한 화법도 문동으로부터 시작되었다."

41) 米芾(1051-1107)은 先代가 太原에서 살다가 襄陽으로 옮김. 字는 元章 號는 鹿門居士, 海岳外史, 襄陽漫士 등이다. 徽宗때 書學博士에 拔擢되었고 古書畵 鑑別에도 正統하였으며 蘇軾 黃庭堅 蔡襄과 함께 宋의 四大家로 일컬어졌다. 그의 그림은 董源에 淵源을 두었으며 發墨이 淋漓하고 구름과 안개가 자욱한 樹木을 簡略하게 처리하는 독특한 畵風을 이루어 米家山水의 一派를 形成하여 後世에 큰 影響을 끼쳤다. 著書에는 書史, 畵史, 海岳名言 등이 있다.

그림 5 〉 李白仙詩 - 북송시대 · 지본묵서 · 34.4×106.3cm · 대판 시립미술관

　〔蘇軾子瞻作墨竹, 從地一直起至頂, 余文何不逐節分, 日竹生
時何嘗逐節生, 運思淸拔, 出於文同與可, 自謂與文점 一瓣香, 以
墨深爲面, 淡爲背, 自與可襪夜…〕≪畵史≫42)

　위에서 미불이 말한 동파의 사상은 대나무의 생육력에 대한 인상
적 유심관이 마디와는 관계없이 한꺼번에 하늘까지 쭉 뻗어 자라고
있음을 마음속에 느끼고 있었던 것이며, 바로 이 정신을 반영하여
표현하는 것이 회화의 본질이라 생각하였으며 그것을 이론에만 그치
지 않고 실제 묵화로서 여가를 실천하여 즐겼던 것이다.
　동파는 자신의 이러한 견해를 문여가(文與可)에게 써준 「운당곡언
죽기(篔簹谷偃竹記)」에서

　"대나무를 그리는 사람은 반듯이 흉중에 성죽을 먼저 얻어야

42) 米芾, 中國畵論類編,(6) .藝術叢編,(10). 「畵史」

한다."

　〔畵竹者, 必先得, 成竹於胸中〕

라고 정신을 담고 있어야 함을 밝히고 있다. 그리고 「묵군당기
(墨君堂記)」에서도 말하기를

"그 정(情)을 터득하고, 그 성(性)을 알았다."

　〔何謂得, 其情而, 盡其性矣〕

라고 하였음은 물상이 지니고 있는 성정을 터득하여 눈에 보이지
않는 물상 즉 모양의 내면 세계를 마음속에 품어야 함을 깨달은
것이다. 동파의 이러한 깨달음에 대한 배경사상에는 송대 문인사
회에서 지향하고 있는 유가적인 이학(理學)과 무관하지 않을 것
으로 생각되는 것이어서 그 깊이에 주목해 볼 필요가 있다. 문인
들이 공감하는 송대 유학은 고전적인 것이 아니고 신유학으로서
명리학을 중심으로 이루어진 앞에서 언급한 바 있는 송학을 말한
것이다.

　이러한 명리학의 철학 사상은 불교와 도교의 사상을 융합한 새로
운 것으로서 이 이론가들을 신 유가학파라 하는데 이들은 정호(程
顥)(1032-1085)43) 정이(程頤)(1033-1107)44)의 형제가 그 기틀

43) 程顥(1032-1086) 字는 伯淳. 號는 明道. 神宗 때 監察御使里行을 지냈으며 王安
　　石의 新法에 反對하여 官職을 辭任하였다. 처음에는 周濂溪(1017-1073)에게 배
　　웠고 뒤에는 老莊이나 佛教에 深醉하였으나 滿足하지 못하고 六經에서 그 뜻을 求
　　하여 大儒가 되었다. 그 哲學은 傳統的인 陰陽二氣에 새로운 解釋을 加한 것으로
　　서 氣 哲學에 屬하는데, 萬物의 差異는 陰陽이 交感하는 道의 偏情에 있다고 보았
　　으며, 性에 善惡의 區別을 두지 않고 善惡을 後天的인 因子로 보았다.
44) 程頤(1033-1107) 字는 正叔 號는 伊川 程顥의 동생. 哲宗의 侍講을 歷任했는데
　　性格이 謹嚴했기 때문에 蘇軾과 뜻이 맞지 않아 洛蜀의 分이 심하였다. 그의 學風
　　은 分析的인 傾向이 濃厚한 것으로 일컬어지는데, 그는 形象으로서의 理의 存在를
　　認定함으로써 氣 哲學을 理氣 哲學으로 發展시켰다. 萬物은 氣에 依하여 이루어진

을 이끌었으며 그들의 학문을 계승하여 발전시킨 주희(朱熹)45)는 그 이론의 핵심 사상인 이(理)와 기(氣=사물)에 대한 그 철학적 지도원리를 다음과 같이 말하고 있다.

"형이 상자는 모양도 없고 그림자도 없다. 이것이 이다. 형이
하자는 정도 있고 모양도 있다. 이것이 기(器:사물)이다"
〔形而上者無形無影是此理, 形而下者有情有狀是此器,〕 朱熹「
朱子語類」 卷95.

이러한 논지는 눈에 보이지 않는 것과 눈에 보여지는 것의 관계로서 무한성과 유한성의 문제에 직면한 말이다. 무한한 것은 영원성이라고 하는 비물질적인 정신적 존재이고 유한한 것은 사물이라고 하는 물상의 성질이 한 순간도 불변하는 존재로 머물 수 없는 것으로서 그 겉모양만 육안에 보여지는 무상한 존재이다.

그러므로 천지만물에는 그것이 자연이던 인공이던간에 모든 사물의 내면에는 눈에 보이지 않는 성질의 것이 있으며 살아서 움직이는 것들에게는 성정이 있다. 이와 같이 눈에 보이지 않는 내면의 성질의 것이나 성정은 '이(理)'이며 그 이를 담고 있는 그릇이 사물 즉 모양새이며, 바로 그 모양새가 '기(器)'이다.

주희(朱熹)가 표방하고 있는 이기사상은 동파(東坡)가 설한 문인화의 정신세계와도 부합하는 핵심 철학과 상통하는 점이 있는데 우연이라고 하기에는 너무도 적절한 표현이 아닐 수 없다. 하지만 이

것이므로 거기에는 반드시 理가 存在한다고 보았으며, 그의 哲學은 後에 朱喜에게
繼承되어 朱子學으로 發展한다.
45) 朱熹(1130-1200)는 江西省사람. 字는 元晦, 仲晦, 號는 晦菴, 考亭, 紫陽, 遯翁,
尤溪, 徽州, 婺源 等이며 벼슬은 南康軍知事, 漳州知事, 潭州知事兼荊湖南路長官,
侍講등을 歷任하였다. 諡號는 文. 死後太師로 追贈되고 信國公으로 被封되었으며,
다시 徽國公으로 고쳐 封해졌다. 그는 經史에 博通하여 程伊川을 이어 北宋의 儒
學을 集大成하였는데 이것이 바로 朱子學이다. 그의 哲學은 理氣 心性論과 居敬窮
理說로 要約된다.

그림 6 〉 墨竹 - 文同·송대·종이 수묵·31.5×48.3cm.

와 같은 명리학에 대한 기본 사상은 송대 지식인들이 지닌 일반적인 교양이기도 하다는 것이다.

　이러한 학설이 동파화설과의 관계를 놓고 합리성과 불합리성에 대한 서로 다른 주장이 후대 연구자들의 사고에서 종종 드러나고 있다. 하지만 이러한 주장이나 그 견해를 부정하는 것에 대해서도 설득력이 없는 것은 아니다. 그러한 여러 정황을 살펴보면 이기사상을 이끌었던 이정(二程=정호와 정이형제)과 동파 사이에 학자적인 입장에서 서로 의기가 투합되지 못한 부분이 있어서 벼슬길에서 마주치면 서로 어색한 표현을 짓기도 했다는 설이 있다.

　또한 동파는 회화문화에 깊숙이 젖어 있는 반면에 이정은 회화가 도(道)에 해(害)를 끼친다 하여 멀리하였던 대조적인 입장에 서 있기도 했다는 것이다.46)

　하지만 신유가학파인 이정의 이기론이 동파사상의 화설과 무관하다 할지라도 그 시대사조가 이학을 바탕하고 있었다는 점에서 그러한 연관을 짓는 것은 당연한 것이므로 더욱 이(理)를 문제삼을 일은

────────────

46) 葛路 著 中國繪畵理論史 姜寬植 譯 미진사, 1989. P.205.

아닌 것이다. 진리는 어느 쪽에서도 불편함이 없이 부합되는 것이기 때문에 그 가(可) 부(不)를 밝히는데 주목할 것이 아니라 그러한 예문을 들추어 동파사상의 이해를 돕기 위한 논리로서 더욱 중요한 가치가 있다고 해야 할 것이다.

곧 이(理)는 삼라만상의 어느 구석 무엇을 막론하고 언어로써 이끌어 내고자 하는데는 이치(理致)라고 하는 공통적인 생명이 있게 마련이다. 다만 그 이(理)는 쓰임새에 따라 서로 목적하는바가 다를 따름인 것이지 이(理)의 언어적 생명에는 하등의 문제가 아니기 때문이다.

그러므로 그 이학(理學)이 인간의 심성에 비유되거나 자연의 물성에 비유된다 하더라도 이(理)가 가지고 있는 그 뜻은 모든 것에 해당되어지는 그 생명에 대한 원리가 부정되는 것이 아니다. 이러한 점으로 미루어 볼 때 동파는 이학사상이 지니고 있는 이치를 자신의 철학으로 화하여 문인정신의 회화이론을 논하게 된 것이라고 보아진다.

또한 회화를 바라보는 새로운 시각의 동파 화설은 이(理)의 정신으로 물상을 파악하여 표현하는 회화의 매개 수단이 수묵이었으며, 그 물상의 성정을 사의 적으로 묘사하는데 있어서 가장 적합한 것으로 통용되었던 것이 당시 수묵법의 전통이었다. 이와 같이 동파 화설이 밝히고 있는 이의 정신으로 물상의 성정을 나타내는데 있어서 "나 역시 고목과 총죽을 잘 그린다."라고 하여 자신이 여가를 통해서 실천적으로 묵회(墨戲)를 즐겼던 것이 동파정신의 반영이자 문인정신의 발로가 되었던 것이다.

이상의 맥락에서 상형을 이탈하고 상리를 주장하는 동파의 이론을 보면 정인원화기(淨因院畵記)에서 다음과 같이 말하고 있다.

"나는 일찍이 그림을 논한 적이 있는데 인물 금수 궁실 기용은 모두 형상이 있고, 산석, 죽목, 수파, 운연은 비록 상형은 없으

그림 7 〉 老子騎牛圖
-晁補之·북송대·지
본수묵·50.6×20.4
㎝·대북고궁박물원.

나 상리가 있다. 상형을 잃게 되면 사람들이 다 알게 되지만 상
리가 부당함은 비록 그림을 잘 아는 자라도 빨리 모르는 경우
가 있다. 그러므로 무릇 세상을 속여서 명성을 취하는 자는 반
드시 형상이 없는 것에 의탁하는 자가 된다. 비록 그러하지만
상형을 잃으면 잃은 것에만 그치게 되고 그 전체가 병이 되게
하지는 않지만 만약 상리가 부당하게 되면 그림을 망치게 된다.
그 형상이 무상하기 때문에 그 이(理)를 삼가지 않으면 안 된
다. 세속의 공인들은 혹 그 형상을 곡진하게 그려낼 수 있으나
그 이(理)에 이르러서는 고인 일사가 아니고서는 능히 처리하
지 못할 것이다. 여가(문동)가 그려내고 있는 대나무 돌 고목은
진실로 그 이(理)를 터득하였다고 말할 만하다. 이와 같이 태어
나서 이와 같이 죽고 이와 같이 휘감아 오르다가 마르고, 이와
같이 무성한 숲을 이루고 뿌리와 줄기 잎과 마디 이와 뿔의 맥
락처럼 천변 만화하여 시작부터 서로 뒤엉킨 듯하면서도 각기
그 처소(자리)에 맞게 하늘의 조화에 합치되고 사람들의 뜻에
만족을 주니 달사(達士)가 함축시킨 바가 아니겠는가?"

〔余嘗論畵, 以爲人禽宮室器用 皆有常形. 至於山石竹木, 水波
煙雲, 雖無常形而有常理. 常形之失, 人皆知之. 常理之不當, 雖曉
畵者有不知: 故凡可以欺世而取名者, 必託於無常形者也. 雖然 常
形之失. 止於所失, 而不能病其全. 若常理之不當, 則擧廢之矣.
以其形之無常, 是以其理不可不謹也. 世之工人, 或能曲畵其形,
而至於其理, 非高人逸士不能辨. 與可之於竹石枯木, 眞可謂得其
理者矣. 如是而生, 如是而死, 如是而攣拳瘠蹙, 如是而條達遂茂,
根莖節葉, 牙角脈絡, 千變萬化, 未始相襲, 而各當其處, 合於天
造, 厭於人意, 蓋達士之所寓也歟?〕47)

위의 글에서 동파가 설한 내용은 첫째로 상리에 그 핵심을 두고

47) 蘇軾 ①畵論類編(一), 《東坡畵論》 ②「經進東坡集事略」卷54 《淨因院畵記》

있으며 우주의 무상한 도리에 의해 변화되고 있는 이치의 합일을 뜻
하며, 둘째로 사실주의를 배격하는 동시에 내용 없는 명리의 기만을
질타하고 있다. 셋째는 공인을 폄하고 고인 일사의 위상을 높이는
상반된 비교와 문여가에 대한 배려다.

아무리 형사를 잘한다 하더라도 그 이(理)를 드러내지 못하면 그
림으로서의 생명력이 없음을 간파한 동파의 정신은 불가의 공(空)한
개념의 무상한 도리와 도가의 천지자연에 대한 이치의 합일을 유가
적 사고로 성찰한 것이라 할 것이다.

화기(畵記)의 본문에서 "이기형지무상(以其形之無常)" 그 형이 무
상하기 때문이라고 하는 말은 물상의 성질이 한 순간도 그대로 머물
지 않고 변화함으로써 물상의 근본 모양을 포착할 수 없는 것을 의
미한다. 이와 같이 근본적인 고유한 모양을 포착할 수 없는 그러한
변화가 앞에서 말한 불교의 공한 개념과 같은 것이다. 하지만 그 공
은 진공(眞空=不斷空)이 아니고 정지될 수 없는 에너지가 움직이는
현상이기 때문에 삼라만상의 모든 모습의 변화를 통칭하는 내용으로
파악되는 무상의 의미를 담고 있다.

또한 화기의 합어천조(合於天造)는 하늘의 조화에 합치된다는 뜻
인데 다시 말하면 천지 자연의 한 부분으로서 그 변화에 함께 동화
되어 지는 무위 자연에 대한 도가의 정신이다. 동파(東坡)의 사상은
신유학의 중심에 서서 불교와 도교에 대한 사상적 배경을 통찰하여
유가적 해석으로 이끌어 내고 있음을 그가 남긴 많은 문학 작품의
내용들에서도 더러 밝혀지고 있다.

이러한 '예'로서 적벽부에 드러난 사상 중에 "묘창해지일속(渺滄海
之一粟)"이란 표현이 있다. 이 말은 끝없는 푸른 바다에 좁쌀 한알같
이 미미하고 하잘것없는 존재로 느껴 일생의 순유함을 회심으로 그
리고 있는 내용이다. 이 뜻은 무상을 은유하고 있으며 또한 동시에
그 당체적인 표현을 다음과 같이 해부하고 있다.

"즉천지증불능이일순(則天地曾不能以一瞬)"48)이라고 표현하고 있

는데 이 역시 같은 범주 안에서 곧 천지자연이 한 순간도 같은 모양일 수 없다라고 갈파하고 있다. 이 내용에 있어서도 문장의 용어 구성상에서 드러나듯이 그 무상한 이유를 유가적 성찰로 끌어낸 것이라고 보여진다. 물론 이러한 내용은 화론에 나타난 기록은 아니지만 동파가 지닌 박학 다식한 보편적 사고로서 평소에도 늘 신 유가적인 사상 속에서 세상의 전변 무상한 모든 것을 성찰한 것임을 시사하는 대목이라고 할 수 있을 것이다.

48) ① 蘇軾 ≪赤壁賦≫
　　② 崔炳植 水墨美學의　思想的形成과　展開에　關한　硏究, 博士學位論文, 1992.
　　P. 172. 參照.

7) 黃山谷의 禪思想과 詩畵一律

황정견(黃庭堅=1045-1105)은 송의 강서성(江西省) 부주(涪州) 분영(分寧) 사람으로 자(字)는 노직(魯直)이며, 호(號)는 산곡(山谷) 또는 부옹(涪翁)이다. 소식(蘇軾)의 문하생으로 장뢰(張耒), 조보지(晁補之), 진관(秦觀)49)과 함께 소문 4학사(蘇門四學士)의 하나로 명망이 높았다. 이들은 시문을 모두 잘 하였으나 특히 산곡(山谷)은 시에 뛰어나 강서시파(江西詩派)의 비조로 불려지고 있다.

또한 서예에도 일가를 이루어 해서(楷書), 행서(行書), 초서(草書)에 뛰어나 채양(蔡襄), 소식(蘇軾), 미불(米芾)과 함께 북송 4대가(四大家)의 한 한사람으로 일컬어지며 벼슬은 집현전교리(集賢殿校理)와 지태평주(知太平州) 등을 역임하였다. 저서에는 산곡내집(山谷內集)30권, 외집(外集)13권, 별집(別集)20권, 사(詞)1권, 간척(簡尺)20권, 연보(年譜)3권 등이 있다.

황산곡(黃山谷)이 문학화와 서화에 대한 수양을 선학을 통해서 그 극력 속기를 떨치는 일에 정진하여 초일절진(超逸絶塵)의 세계에 도달되는 방법을 동파(東坡)의 사상과는 다소 달리 하고 있었다. 그는 선인들의 초월한 일탈성을 찾아내어 평담(平淡)한 자연 가운데서 천진(天眞)의 서화에 눈을 뜨고 있었다.

그의 이러한 정신세계가 문인화에 영향을 미치기까지 선학 사상의

49) 秦觀(1049-1101)은 揚州 高郵사람으로 字는 少游, 太虛 號는 淮海이다. 어려서 蘇軾에게 文才를 認定받아 그의 推薦으로 元祐初에 太學博士가 되고 國史院編修官을 歷任했으나 黨籍에 몰리어 杭州通判으로 밀려났다가 徽宗이 卽位하여 宣德郞으로 불리어 오는 도중에 죽었다. 著書에는 淮海集40卷 後集6卷 등이 있다.

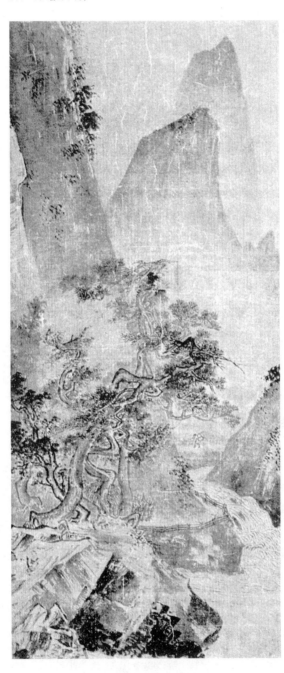

그림 8 〉 山水圖
- 李唐·북송시
대·견본 수묵·
97.9×43.6cm·
경도고동원

시대적 배경과 환경융화에 대한 관계를 돌아보면 다음과 같다. 문인화의 태동에서 전개에 이르기까지 노장세계의 무위자연의 도(道)와 무(無)에 대한 물아양망(物我兩忘) 등의 은일한 요체의 사상적 근원은 불교의 선(禪) 사상과 밀접한 영향관계 속에서 이루어졌음을 알 수 있다.

그것은 위진의 남북조 시대에서부터 이루어진 것이지만 특히 문학화 산수화에 있어서는 종병(宗炳)이 혜원(慧遠=335-417)[50]대사와의 사제의 연을 통해서 입은 선적(禪的) 영향이 자못 크다고 볼 수 있다. 그는 회화적 실천관계 속에서 선사상이 정신적 토대가 되었던 점을 자신의 화론 서두에서 그 핵심 철학으로 제시하고 있는 징회관도(澄懷觀道)에서 잘 드러나고 있다.

그 정신은 성인의 도에 대한 실현자로서 다만 자연을 물상의 조화에 그치는 것이 아니라 하나의 깊은 도의로서 신(神)과 심령(心靈)의 관계에 이르게 됨을 언급한 것이다. 또한 형상으로 도(道)를 아름답게 한다는 회화의 정신세계를 한 차원 끌어올리는 미학이론 역시 초기 선사상이 도가와 융회한 귀일이며 그 영향은 후대에도 맥락은 다르지만 정신은 지속된 것이라고 볼 수 있다.

달마(達磨?-528)대사 때부터 육조 혜능(慧能638-713)대사 때까지 당(唐)대에 이르는 선사상을 이른바 순선시대(純禪時代)라고 한다. 남북조시대의 맥락과는 다른 새로운 시대의 선사상이다. 이에 대한 영향은 문학화 산수화의 조종이라고 일컬었던 왕유(王維)에게 순선의 불심은 남다른 깊은 관으로 실천적 의지처가 되어 왔었다.

이와 같이 선(禪)에 관계되는 사상적인 근원은 남북조시대에 이루어지고 당대에 이르러서는 고도의 심미관을 바탕으로 하는 본격적인 시대가 열렸던 것이다. 또한 당대의 선사상은 지식인들의 비상한 관심의 대상으로서 마음을 다스리는 일종의 품격수양으로 사회 전반에 걸쳐 폭넓게 통용되고 있었다. 당대는 선종의 극성기였는데 당대 사

50) 慧遠禪師 : 本著 宗炳의 畵山水序 편, 脚註18 參照.

람들은 선으로 그림을 논하지 않았다.

이는 아마도 선이 진정선(참선)이 되는 까닭을 모두들 잘 알고 있었기 때문일 것이며 이러한 선사상의 영향은 북송대에도 큰 영향을 미쳤던 것이다. 그러한 영향이 예술계에 있어서는 더욱이 진정선의 삼매에 대한 수용이라고는 할 수 없지만 황정견(黃庭堅) 소동파(蘇東坡) 문여가(文與可) 미불(米芾) 등의 지식인 화가들을 필두로 하여 화선에 대한 그 중요성을 인식하고 실천적 여기를 품격수행으로 선용하게 된다.

하지만 황산곡의 선적심미관에 대한 정신세계의 깊이는 일가견이 있었으며 그로 인한 즐거움의 경지를 터득한 선비였음을 파악할 수 있다.51) 역대로 화선삼매에 실질적인 실천자들은 특히 거연(巨然)52) 관휴(貫休)53) 양해(梁楷)54) 목계(牧谿)55)등의 승려화가들로서 그 선풍은 수묵 문인화(禪畵)에 대한 또 다른 새로운 맛을 보여준 대표적인 예이다.

그러나 진정 선은 회화세계를 접목하고 있는 삼매와는 다르지만 오히려 선학이 승려들 사이에서 쇠퇴하기 시작하면서 사대부들에게

51) 徐復觀 著 中國藝術精神 權德周 外譯 東文選, 1990. P.422.

52) 巨然은 본문 P136 각주 3 참조.

53) 貫休는 五代 前蜀의 婺州 蘭系사람으로 和安寺의 스님이었다. 일설에는 金溪사람으로 平江 萬壽寺에 있었다고도 한다. 俗姓은 姜氏 이름은 休 字는 德隱, 德遠이며 天福(936~941) 때 촉나라에 들어가 先主 王衍의 知遇를 얻어 紫依를 하사받고 禪月大師라는 稱號를 받았으며, 詩와 高節로 명성이 높았다. 또한 글씨를 잘 써서 당시 그의 필체를 姜體라고 불렀는데 특히 草書에 뛰어나 懷書에 비교되었다. 그림은 閻立本을 본받아 道釋畵를 잘 그렸으며 그중 羅漢을 더욱 잘 그렸다.

54) 梁楷는 宋의 東平사람으로 號는 梁風子였으며 嘉泰(1201-1204) 때 畵院의 待詔로서 皇帝가 金帶를 하사했으나 받지 않고 화원 안에 걸어두었다. 山水畵를 잘 그렸고 특히 道釋 人物과 鬼神을 교묘하게 잘 그렸다. 그림을 買師古에게 사사했으나 스승보다 뛰어나다는 評을 들었다. 그의 그림은 筆法이 簡略하고 飄逸하여 禪味가 흐르는 이른바 減筆法의 전형을 이루었다. 「圖繪寶鑑」

55) 牧谿는 南宋 末葉의 四川省 사람으로 法號를 法常이라 하였고 號를 목계라 하였는데 生沒年代가 분명치 않다. 그는 남송 末年에 지금의 절강성 杭州의 武林 長相寺 스님이었으며 元나라 至元(1280~1291)年間에 생을 마쳤다. 목계는 修行僧답게 禪味가 짙은 逸品畵를 잘 그렸는데 특히 강남의 사대부들이 좋아하였다.

크게 유행되고 있던 북송대에서는 선(禪)이 일종의 새로운 청담생활
로 정착되어 갔다. 그리고 중국 선종의 개산(開山) 정신의 융화로
유명사찰은 항상 명산을 의미하게 되고 더 나아가서는 산림에서 생
활하면서 선비들의 장학(莊學)의 자리를 결국 차지하게 된다.56)

또한 북송의 대표적인 선비 황산곡은 선종(禪宗)의 계율(戒律)이
매우 엄격한 것에서 착안하여 유가의 도덕률을 긍정적으로 전환하여
그의 현실 생활을 동파(東坡)나 다른 선비들보다도 더 엄숙하고 절
제된 견실한 생활을 보냈다.

그는 소동파의 대나무를 배워 그린 조영양(趙令穰)57)의 대나무
그림에 제발(題跋)을 붙인 서에서도 그 성취동기에 대해 언급하고
있다. 그것은 무욕으로부터의 자유로움에 도달되어지는 경계에 대한
정진의 견실한 절제방법을 다음과 같이 제시하고 있다.

"대년(大年=조영양)이 동파선생을 배워 소산 총죽을 그렸는데
특히 생각에 운치가 있다. 다만 대나무와 돌이 모두 필의가 부
드럽고 고운데, 대게 나이가 어려 기이한 것을 좋아하기 때문이
다. 대년으로 하여금 노숙한 맛을 즐길 수 있게 한다면 스스로
이보다 열 배는 더 해낼 것이다. 만약 그 위에 음악과 여색(女
色), 갖옷(裘)과 거마(車馬)를 멀리하고 가슴속에 수백 권의 책
이 있게 된다면 곧 마땅히 문여가(文同)에게도 부끄럽지 않게
될 것이다."

〔大年學東坡先生作小山叢竹, 殊有思致, 但竹石皆覺筆意柔嫩,

56) 徐復觀 同揭書 P.424.
57) 趙令穰은 宋의 宗室사람으로 太祖의 10대 孫이며 字는 大年이다. 벼슬은 宗信畢
　　節度觀察에 이르고 榮國公에 追封되었다. 어려서부터 讀書를 좋아하고 文章에 能
　　했으며, 唐詩를 暗誦했다. 王維, 李思訓, 畢宏, 韋偃 등의 그림을 求해 그들의 畵
　　法을 익혀 곧 그들과 恰似하게 그려 주위의 耳目을 끌었다. 주로 그는 小品을 그렸
　　는데 雪景은 王維의 筆致를 따랐고 水鳥는 李昭道를 能加했다는 評을 들었으며,
　　蘇東坡의 畵法을 배워 小山叢竹과 蘆雁을 즐겨 그렸다. 「圖繪寶鑑, 山谷集」

蓋年少喜奇故耳. 使大年耆老, 自當十倍於此. 若更屛聲色裘馬,
使胸中有數百卷書, 便當不愧文與可矣]58)

위에서 밝히고 있는 내용은 탈속(脫俗)한 경계의 도달에 있어서
마음과 뜻이 욕심으로부터의 속박을 벗어나 나이가 들수록 담박(淡
泊)한 세계에 이르게 되면 필의(筆意)가 곱고 부드러운 결점은 해결
될 수 있다는 것이다. 그리고 생활의 절제된 금욕을 통해서 문학화
의 삼매에 정진하게 될 때 비로소 당시의 모범이던 문여가의 지경에
도 자유로울 수 있음을 부연하고 있다.
 그러나 산곡은 모든 것을 버림으로써 또 모든 것을 얻게 되는 선
정세계(禪定世界)에 대한 무공(無空)의 공(空)을 통해서 터득되었던
스스로의 말을 다음과 같이 남기고 있다.

 "나는 그림에 대하여 잘 알지 못한다. 그러나 선을 하는 동안
 무공의 공을 알게 되고 도를 배워 지극한 도의 경지에서 일체
 를 잊음도 터득하였다. 그래서 도화를 볼 때 정교함과 조잡함
 그리고 신묘함도 알게 되었다."59)

 이와 같이 산곡은 참선(參禪)을 통해서 그 대답을 얻게 된 것인데
이는 장자학(莊子學)에서도 모든 것을 버림으로써 얻게 된다는 허
(虛)와 정(靜) 그리고 명(明)을 주제로 하는 마음을 표출해 내는 것
또한 선(禪)의 세계와 동일한 점이 있다는 것이다. 그가 선을 통해
서 얻은 대답은 장학과 융회(融會)한 것으로 봐야하며 그림에 대한
터득도 결코 장학과 무관하지 않다는 것이 후학들의 보편적 관찰이
다.
 하지만 이와 같이 선을 통하여 그림을 논하게 된 산곡의 견해는

58) 黃庭堅, 藝術叢編,(22), 「山谷題跋」 卷3, ≪題宗室大年永年畵≫
59) 徐復觀 全揭書 P, 422.

시심을 불러 일으켜 사물의 본질을 파악하고 꿰뚫어보는데 있었다.
조보지(晁補之)60)의 글에서는 황산곡의 말을 인용하여 쓰고 있는데
산곡이 어떻게 작품을 이해하고 있는가를 다음과 같이 기술하고 있
다.

　　"황산곡의 말은 나는 그림에 대해서 잘 알지 못하나 내가 시를
　　일삼는 것은 마치 그림을 그리는 것과 같이 사물이 지니고 있
　　는 본질 그대로를 헤아려 깨닫고자 하는 것임을 안다. 내가 일
　　삼는 바로서 말한다면, 무릇 천하에서 최백61)을 안다고 이름할
　　수 있는 자는 나만 같은 이가 없을 것이다."

　　〔魯直曰, 吾不能知畵, 而知吾事詩如畵. 欲命物之意審. 以吾事
　　言之, 凡天下之名知百者, 莫我若也.〕62)

　　위에서 산곡은 자신이 시를 일삼는 것은 곧 그림을 그리는 것과
같은 것이며 사물이 지니고 있는 본질 그대로를 관찰하여 그 세계를
열고자 하는 욕망과도 다르지 않음을 말하고 있다. 그리고 다른 사
람들이 최백(崔白)의 그림을 보고도 뛰어남을 인지하지 못하고 있을
때 산곡은 최백의 그림됨을 누구보다도 잘 알고 있었던 것임을 시사
하고 있다.

60) 晁補之(1053～1110)宋의 濟州 鉅野人으로 字는 无咎이며 벼슬이 知泗州事에 이
　　르렀으나 陶淵明의 淸節을 欽慕하여 벼슬을 그만 두고 돌아와 號를 歸來子라 했
　　다. 才氣가 飄逸하여 많은 冊을 읽었으며 詩文과 書畵가 비범했다. 특히 그림은 歷
　　代有名畵家들의 長點을 따서 두루 잘 그렸다.
61) 崔白 宋의 濠梁人으로 字는 子西이다. 花竹과 翎毛를 잘 그렸으며 특히 蓮花 물오
　　리 기러기를 잘 그려 名聲을 떨쳤다. 道釋 人物 鬼神도 精妙하게 그렸고 寫生에도
　　뛰어나 거위 매미 참새 등을 아주 잘 그렸다. 1068년(熙寧1) 艾宣, 丁貺, 葛守昌
　　등과 함께 御衣(황제가 치는 병풍)에 그림을 그렸는데 그가 가장 잘 그려서 圖畵
　　院藝學에 任命되었다. 宋이 建國된 이래 圖畵院 畵風은 반드시 黃筌, 黃居寀 父子
　　의 畵法을 格式으로 삼는 것이 慣例였으나 崔白과 吳瑜가 登場 뒤로는 그 格式이
　　一變하게 되었다고 한다. 「宣和畵譜 ,圖繪寶鑑」
62) ①「鷄肋集」卷30 ≪跋魯直所書崔白竹後贈漢擧≫편 ② 徐復觀 上揭書 P.425.

소동파 역시 시화본일률(詩畵本一律)이라 하여 시와 화는 그 근본이 같은 맥락임을 시사함으로써 북송은 시화가 동률(同律)로 융화된 시대에 접어들었음을 알 수 있다.

송대 문인화의 새로운 지평을 열었던 소동파와 황산곡의 시문학에 나타난 질서에서 사물이 지니고 있는 본질을 헤아려 그 감정과 정경(情景)묘사에 대하여 다음과 같은 언급이 있다.

"초계(苕溪) 어은(漁隱)이 말하기를 시인이 사물을 노래하고 그 오묘함을 묘사하는 것은 최근 들어 가장 절묘하다고 하겠다.… 소동파(蘇東坡)와 황산곡(黃山谷)이 꽃을 노래한 시는 모두 사물에 의탁하여 그 생각을 그려내고 있는 것들인데, 이 시들의 풍격(風格)은 더욱 새롭고 기이한 것으로 아직 이전에는 없었던 일이다."

〔苕溪漁隱曰, 詩人詠物, 形容之妙, 近世爲最.… 蘇黃又有詠花詩, 開坼物以寫意, 此格尤新奇, 前未之有也.〕63)

위에서 말하고 있는 시의 오묘한 형용에 대하여 꽃을 보는 시인의 뜻이 그림을 그리려는 화가의 시선과도 같이 그 사물에 의탁하여 사의(寫意)를 드러낸 새로운 시의 풍격(風格)을 격찬하고 있다. 이것은 어디까지나 시와 화를 일률로 보았던 동파(東坡)의 생각이나 산곡(山谷)이 시를 일삼고 있는 사의적인 생각이 크게 어긋난 것은 아니다. 하지만 시를 그리는데 있어서 사물이 지니고 있는 모양새나 본질 접근에 대하여 그 깊이를 재는 느슨하고 첨예한 맛이 서로 달랐던 것이다.

산곡은 동파에 비해 사물이 지니고 있는 본질 그대로를 선심(禪

63) 徐復觀 著 中國藝術精神 權德周 外譯 東文選, 1990. P.425. 「苕溪漁隱叢話前集」卷47.

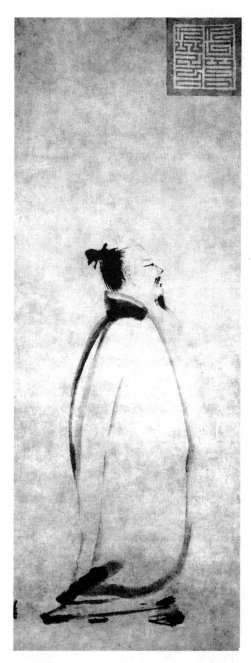

그림 9 〉 李白吟行圖 - 梁楷·
남송대·지본수묵·80.8×30.
3㎝·동경국립박물관

心)으로 헤아려 모양과 정신이 융회하는 언어 표현으로 회화의
세계를 관통하는 깨달음이 있었다. 이러한 맥락에 이어서 바라보
게 되는 이 두 시인에 대한 또 다른 대조적인 날카로운 지적을
보면,

　"옛 사람들의 글을 배울 때는 모름지기 그 단점을 찾아야 한
　다.… 동파(東坡)시는 한만(데면데면하고 등한한)한 곳이 있으
　며, 노직(黃山谷)의 시는 너무 첨예한 새로움과 지나치게 공교
　한 곳이 있는데 이러한 점을 모두 알아야 한다."

　〔學古人文字, 須得其短處.… 東坡詩, 有汗漫處. 魯直詩有太尖
　新, 太巧處, 皆不可不知.〕64)

　여기서 날카롭고 기발하다거나 한만(汗漫)하다는 평은 이 양자의
개성적인 면을 드러낸 표현이기도 하지만 시화 일률에 대한 대조적
인 예이기도 하다. 동파의 한만한 맛과 산곡의 신묘한 특성은 평자
의 생각과는 달리 일반적인 진부하고 구태한 기법으로는 사물의 특
성을 살리지 못하므로 이를 단호히 배척하기 위한 것이라고 봐야 한
다. 특이나 산곡은 사물을 시로 읊을 때 그 이치를 곡진(曲盡)하게
그리고 있다. 그 기본의도는 사물이 지니고 있는 본질 그대로를 헤
아려 깨닫고자 하는데 있었기 때문이다. 이는 내면의 의미를 찾기
위한 것이며 또한 당대에서부터 착실히 지켜지고 있는 관습의 틀에
서 벗어나 화의 일격과도 만나는 선미(禪味)에 주목되었음을 파악할
수 있다.
　산곡의 시화 일률에 대한 관조(觀照)는 사물에 내재된 본질 그것
으로부터 묘사적인 감정을 담담히 함유하고 있는 청량한 선미라고
보여진다. 그는 그 느낌을 붓으로는 표현할 수 없는데까지도 시로

64) 同揭書 P, 425. 「呂氏童蒙訓」 卷48.

그려내고 있으며, 그러한 정신적인 선사상의 깊이로 시상을 일으켜
그림을 논평하는데 문을 열어놓았다. 북송의 사대부들에 의한 선사
상의 수용은 도가의 고사(高士)나 은자들의 이상을 융화하였으며,
그들의 초탈(超脫)한 일기(逸氣)와 청신한 뜻이 문인화에 있어서보
다 진실한 작가를 낳게 되었던 것이다.

8) 文人畵論의 美學提起의 結語

　　송대 중반인 11세기 후반까지 제기되었던 모든 화론들은 대개가
육조 이래의 설을 이어 발전시킨 것이다. 그것은 선(先)대의 영향권
속에서 시대사조의 배경에 따라 새로운 부분을 상론하여 화인들의
지침서가 되어 왔다. 하지만 후(後)대에 있어서도 산수화의 기본 논
지가 되어왔던 점은 마찬가지였다. 그러나 그 내용에 있어서 대부분
의 화설들은 산수화만을 위주로 이루어져 있다.

　　이러한 맥락에 이어 송대에서 그림을 논한 이론서들을 파악해보면
곽희(郭熙)의 임천고치(林泉高致)를 비롯해서 미불(米芾)의 화사(畵
史), 소동파(蘇東坡)의 상리상외론, 곽약허(郭若虛)의 도화견문지
(圖畵見聞誌), 채경(蔡京)과 채변(蔡卞)의 선화화보(宣和畵譜), 한
졸(韓拙)의 산수순전집(山水純全集), 등춘(鄧椿)의 화계(畵繼) 등
심지어는 이징수(李澄叟)의 산수결(山水訣)까지 상당량이 있다. 그
러나 도화견문지 선화화보 화계 등은 화사연구에는 좋은 자료이지만
새로운 창안이 없이 당인의 사견을 많이 내포하고 있으며 한졸의 산
수순전집과 이징수의 산수결은 배껴쓴 흔적이 있음을 후대연구자들
은 지적하고 있다.

　　그러나 당송에 걸쳐 산수화론의 일반적인 공통점은 육법을 근간으
로 기운을 숭상하는 것이 하나의 특징이었다. 그리고 당의 유풍인
그 서법의 필의(筆意)에 있어서는 구법을 버린 장욱(張旭), 회소(懷
素), 안진경(顔眞卿) 등에 대한 새로운 발상의 동조에 대한 조명이
되어졌다. 인간성이 흘러 넘치는 것으로 보았던 이들의 새로운 발상
이 북송의 사대부들에 의해 선적 묘어로 높여져 초탈한 일기와 청신

한 뜻이 숭상되었다.

이러한 계기는 구양수(歐陽修)의 고문운동과 관계를 맺고 있었으며 문인들 또한 그림에 대한 애호를 쉽게 자아내게 됨으로 해서 그들의 문학관을 그림에 전용하기에 이른다. 하지만 문학화에서 이탈한 원체화풍의 사실주의에서 벗어나지 않으면 안 되는 것으로서 북송의 사대부들이 말한 창작 신의의 설은 문인화론을 낳게 된다.

위에서 열거한 화론들이 문인적인 본질에 동조되어 산수화론을 정화하는데 도움이 되기도 하였지만 특히 동파(東坡)의 상리(象理)란 미학은 당시 산수화의 유행으로 인한 폐단을 구하는데 필요한 이상적인 이론을 탄생시켰다. 그 미학의 일단은 상형(象形)을 이탈하고 상리(象理)를 주장하는 것으로서 모양새보다는 내면세계의 영성(靈性)을 의미하고 있다.

이러한 동파의 미학은 당시의 직업화가들이 압도하고 있던 사실주의를 배격하고 지나치게 주관에 비중을 두는 폐단도 함께 지적하였으며 내용 없는 정신주의의 범람을 경계함으로써 사실상 이로부터 문인화는 사의화(寫意畵)라고 규정하는 일대 선언과도 같은 것이었다.

그리고 그는 기교 면에 있어서도 정인원화기(淨因院畵記)에서 말하기를 "무릇 세상을 속여서 명성을 얻는 자는 반드시 상형(象形)이 없는 것을 의탁하여 그림답지 못한 그림을 그린다."〔凡可以欺世而取名者.必託於無常形者也〕라고 하였으며 또한 다른 문장을 하나 더 소개하면 "세속의 공인(工人=畵工)들은 혹 그 형상을 곡진하게 그려낼 수 는 있으나 그 이(理)에 있어서는 고인 (高人) 일사(逸士)가 아니고는 능히 처리하지 못할 것이다."〔世之工人.或能曲畵其形.而至於其理.非高人逸才不能辨〕라고 하였다.

이는 세상의 눈을 속여서 명리만을 일삼는 자들을 질타하는 것이며. 직업화가들을 폄하하고 고인 일사의 위상을 높이는 상반된 비교를 통하여 아무리 형사를 잘한다 하더라도 그 이(理)를 들어내지 못

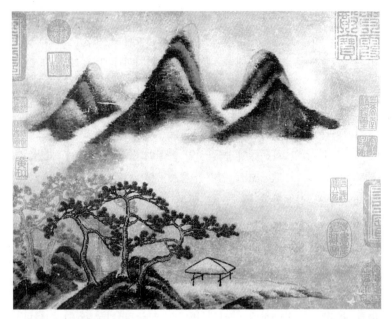

그림 10 〉 春山瑞松圖 - 米芾·북송대·지본채색·35×44.1㎝·대북 고궁박물원

하면 그림으로서의 생명력이 없음을 시사하는 것이며 동시에 유심주
의(唯心主義)를 드러내는 것이라고 하겠다.

이러한 동파의 유심주의는 당대에서 한 지류를 이루며 줄곧 발전
해 왔던 사실주의와 더불어 송대 사회의 주류를 이루는 정신주의를
지배하는 화단의 중심사상으로 부상하게 된다.

이로부터 화단의 주도권은 일단 문인들에 의해 주도되어 사군자
(四君子) 중심의 문인화가 수묵산수화를 능가하는 경향으로 흘러갔
으며 그 이론에 있어서도 문인화론(文人畵論=남종화론)이 일정기간
동안 절대적인 영향권을 미치게 된다.

이는 선비사상이 그 시대를 대표하는 문화적 주류를 형성하는 중
심에 서 있음으로 해서 그러한 결과를 가져왔으리라고 보아진다. 그
러므로 선비사상을 상징하는 군자의 절개를 나타내는 회화적 수단이
선비정신의 곧은 성품과 닮은 대상을 죽(竹)으로 삼아 죽을 많이 다

루었던 것이라고 짐작하는 것이다.

이렇게 한동안 죽을 주종으로 다루던 회화적 성향은 죽에만 머무르지 않고 선비정신에 부흥하는 다른 대상들을 확대적용하기 시작하여 난(蘭)·국(菊)을 비롯한 괴석(怪石) 등으로 이어져 점차 화훼(花卉)에 이르기까지 폭넓은 소재들이 수용되고 있었다.

하지만 그 실상은 시문과 서예를 포괄하여 화격을 부여한 그림으로 점차 변화되어 그 격식을 법으로 하는 격법화(格法畵)로서의 본격적인 문인화 시대를 맞게 된다. 그러나 양식상에 있어서의 문인화의 표현은 선비들만의 표현이 아니었으며, 따라서 선비들이라고 해서 반드시 문인의 격식만 지키면서 문인화(사군자)만을 고수하였던 것이 아니라 때로는 직인 화풍도 즐겨 다루었던 것이다.

이상의 문학화의 산수 중심의 세계는 송초에 절정을 맞기까지만 해도 사실을 기반으로 하여 왔으나 동파의 화론이 시작된 이후부터는 사의에 대한 유심론을 중심으로 수묵산수화의 범주를 벗어나 사군자를 주축으로 하여 괴석 화훼에 이르기까지 실로 폭넓은 소재들이 송(宋)대 중 후기를 굳건하게 장식해 왔다.

그리고 거기에 더하여 미불의 평담천진(平淡天眞)에 대한 화격과 더불어 황정견의 선사상을 품은 회화비평에 대한 일탈성 추구는 이후의 문인화에 있어서 보다 진실한 일격(逸格)의 작가를 낳게 되었다고 할 것이다.

Ⅳ. 元代 社會와 文人畵

1) 새로운 適應

　문인화 역사상 화론이 빈약했던 원대는 몽고족이 세운 왕조로서 중원을 약 1세기 동안 통치했던 나라다.

　12세기 말엽 여진족은 거란을 멸하고 송나라를 정벌하여 양쯔강 이북 송의 반쪽인 북송을 앗아 금나라를 세우게 된다. 그러므로 양쯔강 이남으로 쫓겨간 남송(1127)은 제한된 땅에서 항상 불안한 평화를 유지하고 있었다.

　그런데 중앙 아시아에서 유럽까지 정복하여 몽고제국을 건설한 징기스칸의 후예들은 또 중원의 만리장성을 넘어 금국(金國=1234)을 탈환하고 이어서 끝내 남송(1279)을 함락하여 수중에 넣게 된다. 그럼으로 해서 13세기경 세계역사상 가장 큰 나라가 탄생하게 되는데 그 도읍을 북경에 정하고 국호를 원이라 이름했다.

　새 역사가 시작되는 원대의 지배정책은 그 거대한 나라를 통치하는데 있어서 여러 민족의 종족들을 등급을 나누어 핍박하며 사회 전분야에 걸쳐 새로운 제도와 변화를 추구하고 나섰다.

　이와 같이 큰 변화를 겪고 있는 넋을 잃은 송의 한족(漢族)들에게는 말할 수 없는 시련과 불우한 시대를 맞고 있었다. 특히 회화문화에 있어서 거의 300여 년을 이어오던 화원제도도 없어지고 관료를 비롯해서 유학자나 사대부 문인들은 산림(山林)에 은거하거나 아니면 뿔뿔이 흩어졌다.

　그러나 점차적으로 시간이 지나면서 정치가 어느 정도 회복되어 안정을 찾아가는데도 한민족의 문학자들은 실추된 전 시대의 충절을 품고 관직을 거부하는 자가 많았으므로 중요한 지위에 있는 자는 극

히 소수에 지나지 않았다. 그러므로 그들은 여전히 고립되어 쓸쓸하고 불우한 처지에 놓여 있었으므로 난세에는 매양 그랬듯이 불교와 도가사상을 좇아 한묵(翰墨)으로 우울한 향수의 우사(憂思)를 달래는 문학자들이 여기저기서 늘어나기 시작했다.

이는 그동안 뿔뿔이 헤어져 은둔하던 선비들이 양쯔강 사이에 있는 고도 항주(杭州)를 중심으로 하나 둘 모여들어 그들이 좋아하는 문학화의 활동을 다시 시작했으며 서로 방문하여 시를 짓고 서화를 시작하여 시련을 달래나가고 있었다. 나라를 잃고 다소간 시름에 젖어 공백기간에 놓여 있었던 이들은 한묵의 우사를 계기로 규합되어 문인화파가 다시 만들어져 소생하고 있었던 것이다.[1]

그러나 이들은 송대에서 있었던 것처럼 원대에서는 그때의 주체의식이나 전통은 그대로 이을 수는 없었다. 송대에서 조성 되어온 종교적 사상이나 문학 등 회화에 대한 문인들의 묵희(墨戱)를 그대로 이어나가지 않으면 안 되는, 다시 말해서 선대의 고의(古意)를 지켜나가려는 전통이 그 시대의 어떤 절명 같은 특질이었던 것이다.

그러므로 한민족의 문학자들은 비직업적인 수묵화를 주로 그리는 복고(復古)를 크게 지향하여 나갔다. 그러한 가운데 직업화가들은 전대의 원체화풍의 그림을 애써 그려보지만 그들을 뒷받침하는 후원이 단절된 실의를 극복하지 못하고 얼마 못 가서 문인화의 사의적인 화풍에 매몰되고 만다.[2]

이와 같이 대부분의 화가들은 사실주의적 기법의 회화를 외면한 채 시·서·화가 결합된 문인화를 선호하여 수묵산수화가 성행하기에 이른다. 하지만 이러한 환경은 원나라의 세력이 동서양에 걸쳐 광대하게 퍼져 있기 때문에 그들의 미술은 매우 범위가 넓었었다. 그러므로 지배세력의 회화에 대한 이해도는 정확히 알 수 없지만 그 의지가 어떤 형식에 잡아 매두지 않는, 다시 말해서 구애됨이 없이

1) James Cahill 著 中國繪畵史 趙善美 譯 悅畵堂,1978. P,149.
2) James Cahill 著 前揭書 PP,149,150.

그림 1 〉 蘭亭觀鵝圖 부분 - 錢選·지본채색·뉴욕 C.C.王 소장

자유롭게 표현할 수 있도록 스스로에게 맡겨져 있었던 것이다.

당시 이러한 원대 화단의 조류를 보면 산수화와 사군자로 나누어 볼 수 있다. 그런데 산수화는 사법(師法=종사宗師)적인 경향으로 흘러가고 있었으며, 사군자화는 청일(淸逸=기개氣槪)적인 선비정신의 것으로 이어져 전체적인 흐름이 고의(古意) 또는 고답(古踏)이라는 복고주의로 발전해 갔던 것이다.

원대 화단의 종사적(宗師的)인 관계에 대한 인맥을 찾아보면 송대를 잇는 전선(錢選)의 경우를 들 수 있다. 그는 당대의 거장들로부터 유래되는 의고적(擬古的)인 방식으로 청록산수를 그렸던 조백구(趙伯駒)[3]의 화풍을 이어 청록산수의 양식을 부활시키는 것으로서

사법을 삼고 있다. 그리고 거기에 더하여 10세기경의 동원(董源)[4]
화법에 대한 방식도 꾀했으나 성공하지 못했다.

그러나 전선(錢選)의 지도를 받았던 조맹부(趙孟頫)는 송대 화가
들의 양식으로부터 철저히 벗어나고자 하는 혁신적인 인물로서 한
발짝 더 나아가 동원(董源)의 방식을 수용하는데 성공적으로 이끌었
다고 할 수 있다. 이들은 순수한 독창적인 세계를 창조하고자 하는
시도로서 고답적인 취향과 현재의 표현적 욕구를 만족시키고자 했던
사대부 화가들로서 원대 초기 화단을 주도하여 영향을 미쳤던 것이
다.

이로부터 종사적인 화법을 많이 따르게 되었으며 고의를 존중하는
복고주 풍토가 보다 조화롭게 조성되었다고 보아진다. 그리고 원
대 정부의 각료 중에 조맹부와 친분이 있는 고극공(高克恭)[5]이라는
또다른 사대부의 여기화가가 있었는데 그는 바로 직전 송대조의 미
불(米芾)화법을 이어 사법으로 삼았던 것이다.

고극공 또한 원대 화단에서 무시할 수 없는 바로 직전의 문인 산
수화의 전형이었던 터였으므로 화단에 미치는 영향은 결코 적지 않
았다. 이와 같이 초기화단은 화가들이 없었던 것은 아니지만 전선
조맹부 고극공 등에 의해 주도되어 고의를 존중하는 복고적인 경향
에서 중국회화의 새로운 시대를 열어 나갔다. 그리고 그 뒤를 이어

3) 趙伯駒 宋의 宗室 사람으로 字는 千里이며 太祖의 七代孫으로 高宗의 寵愛를 받
 았으며 벼슬은 浙東兵馬鈐轄을 지냈다. 山水, 木石, 花卉, 翎毛, 樓閣, 등을 잘 그
 렸고 특히 人物畵에 뛰어나 사람의 모습과 精神을 잘 표출했다.「畵禪室 隨筆, 中
 國繪畵史 大觀」
4) 董源 :本文 P136 각주 2 참조.
5) 高克恭(1248-1310) 先祖는 회골(回鶻 =위구르)사람으로 大同에 籍을 두었다가
 뒤에 北京으로 옮겼다. 字는 彦敬 號는 房山老人. 至元(2164-2194)때에 貢生으
 로 工部令史가 되고, 뒤에 貢部尙書에 이르렀다. 山水畵에 뛰어나 元나라 第一의
 山水畵家로 일컬어졌으며, 墨竹도 잘 그렸다. 그는 山의 皴法은 董源을 배우고 구
 름과 나무는 米家 夫子를 배웠으며 뒤에는 李成과 巨然 畵法도 배워 品格이 높았
 다. 墨竹은 王庭筠의 畵法을 배웠는데 文同에 뒤지지 않는다는 評을 들었다. 그는
 元나라 末期에 兵難이 일어나 上海로 避難하여 子孫代代로 上海에 살았다.「中國
 繪畵大觀」

주덕윤(朱德閏)6)과 왕몽(王蒙) 등은 곽희(郭熙)의 화법을 종사로 삼아 발전해 나갔다.

　마지막 원대를 장식하게 되는 사대가인 황공망(黃公望) 오진(吳鎭) 예찬(倪瓚) 왕몽(王蒙) 등에서 왕몽을 제외하고 모두 동원(董源) 거연(巨然)을 종사(宗師)로 삼았으며 그 외에도 많은 사법(師法)의 계보가 있다.

6) 朱德潤(1294-1365) 元의 河南省 睢陽사람. 崑山으로 옮겨 살았으며 字는 澤民 號는 存復이다. 山水 人物畵를 잘 그렸으며 趙孟頫, 虞集 등과 가까이 지냈다. 趙孟頫의 推薦으로 朝政에 들어가 翰林院應奉 國史院編修 등을 거쳐 鎭東儒學提擧 이르렀으나 벼슬을 그만두고 歸鄕하여 讀書에 專念했다. 다시 晩年에 벼슬에 나아가 湖州, 杭州 太守가 되어 長興太守를 겸했다. 그의 山水畵는 郭熙와 李思訓 李昭道의 畵法을 본받아 蒼潤하고 淸日하며 古風이 있다는 評을 들었다.

2) 元代의 初期 畵壇

그러나 다시 원대 초기화단의 회화예술에 대한 변화의 물결을 보면 새로운 세계의 지평을 열어가지 못한 채 자신들의 현재와 바로 직전의 과거에 만족하지 못하는 화가들에게 고민의 두 길이 있었다. 그 하나는 현재 진행되고 있는 복고주의이고 또다른 하나는 새로운 것에의 열망에 대한 혁신주의로서 부활과 창조라는 과제였던 것이다.

이러한 과제를 해결하기 위하여 초기화단의 몇 몇 화가들로 하여금 움직임이 있었는데 그 주자가 조맹부와 전선이었다.

조맹부(趙孟頫=1254-1322)는 송대 황족으로서 선조가 오흥(吳興)에 집을 하사받아 와서 뿌리를 내린 곳으로 그곳이 고향이 되었다. 자(字)는 자앙(子昻), 호(號)는 송설도인(松雪道人) 또는 구파(鷗波)라 불렀고 벼슬은 한림학사(翰林學士)를 거쳐 승지(承旨)에 이르렀으며 위국공(魏國公)에 봉해졌다. 시호는 문민(文敏)이며 선천적으로 문학 미술에 재능이 뛰어나 시문과 글씨 그림에 모두 능했으며 특히 서예는 원대 제일의 대가로서 독특한 송설체(松雪體)라는 서풍(書風)을 확립하기도 하였다.

전선(錢選=1232?~5? - ?)도 같은 오흥인(吳興人)으로서 자(字)는 순거(舜擧), 호(號)는 옥담(玉潭) 또는 손봉(巽峰)이며 남송(南宋)말엽에 향공진사(鄕貢進士)로서 시와 글씨 그림에 능하였다고 한다.

이들은 동향 출신으로서 순거가 자앙보다 20여 살이나 위였으므로 자앙이 그림공부를 하면서 물어오면 지도를 해 주었던 스승 입장의 따뜻한 관계로서 일찍부터 함께 오흥 팔준(八駿)[7]이란 말을 들

그림 2 〉 鵲華秋色圖 - 趙孟頫·원대·지본채색·28.4×93.2cm·대북 고궁박물원

었다.

그런데 이들의 고향인 항주(杭州) 북편 오흥(吳興)에서 그들이 주도한 모임을 시작하게 되었는데 참여했던 작가들은 조맹부와 전선의 그 측근들을 비롯해서 진중인(陳仲仁) 진림(陳琳) 형제8)와 왕연(王淵)9) 주덕윤(朱德潤)등 일반 작가들이 모였다. 하지만 문제해결의 향배는 결국 후일 조맹부와 전선의 영향력에 의해 비롯된다.

그러나 이들은 입장이 서로 다른 데가 있었는데 전선은 몽고족에 대한 지배세력의 반감에 매어 있는 고답주의의 한 사람이고 후배인

7) 八駿: 歷史上 有名한 여덟 필의 駿馬 곧 驊, 騊駬, 赤驥, 白兎, 驍渠, 黃驗, 盜驪, 山子, 七重大奈馬의 위를 말함.

8) 陳仲仁 元의 錢塘사람. 字를 이름으로 썼다. 宋의 寶祐(1253-1258)때 畵院의 待詔를 지낸 陳珏의 아들로서 陳琳의 아우이다. 山水 人物을 잘 그렸고, 花鳥화에 뛰어났으며, 湖州安定書院 山長으로 있으면서 趙孟頫와 畵法을 論했는데 趙는 그에게 미치지 못했다 한다. 벼슬은 陽城主簿를 지냈다. 陳임琳의 字는 仲美이며 南宋 末 元初의 畵家로서 山水 人物 花鳥를 잘 그려 妙境에 이르렀다. 趙孟頫와 함께 畵法을 論하였으며, 南宋 二百年에 가장 뛰어난 畵家라는 評을 들었다. 「圖繪寶鑑, 中國 書畵家 人名 大事典」

9) 王淵 元의 錢塘사람. 字는 若水, 號는 澹軒 어려서부터 趙孟頫에게 그림을 배워 古法을 터득했는데 院體畵는 그리지 않았다. 山水畵는 郭熙, 花鳥는 黃筌 人物畵는 唐代 畵家들의 畵法을 따랐으며 특히 水墨花鳥와 水墨竹石을 精妙하게 그렸다. 「圖繪寶鑑,中國書畵家人名大事典」

젊은 조맹부는 출세의 앞날을 벽두에 두고 화단의 새로운 변화를 바라는 처지였던 것이다. 하지만 화단의 이러한 과제 해결의 길은 의외로 원만하게 이루어져 북송 후반 선조들이 이룩한 전통과 원대의 새로운 혁신을 결합하는 길을 마련하게 된다.

그러나 처음부터 일기 시작하던 복고바람은 이를 계기로 더욱 힘을 얻어 원대 화단은 복고주의 화풍이 만연하게 되어 한민족의 자존심을 달래나가고 있었다. 그리고 혁신으로 기울어졌던 조맹부는 1286년에 원의 각료가 되어10) 화단활동에 관심을 가지고 서화동원론(書畵同源論)을 내세워 회화의 격상을 시도하게 되는데 이러한 배경은 재야에 머물고 있는 전선에 의한 자극이 있었을 것으로 유추된다.

그것은 많은 선비화가들이 벼슬길에 들어선 조맹부를 따랐으나 전선은 오히려 산림에 숨어들어 지배세력의 몽고족에 대한 반감을 더욱 강화하여 나갔으므로 그에 따른 불편한 심기가 없지 않았을 것이기 때문이다. 조맹부는 다른 한편으로 원대 최고의 서예가이면서 시문과 회화에 능했을 뿐만 아니라 묵죽도 일품이었다.

그러나 그는 다른 시대의 문인화가들처럼 이론을 많이 저술한 것은 아니지만 단편적으로 화제를 통해서 자신의 사상을 피력하였다. 그가 서화동원을 주장하는 한 예를 보면 수석소림도(秀石疏林圖)의 화제(畵題)에서 말하기를

　　"석(石)은 비백(飛白)과 같고 목(木)은 주서(주籒書=篆)와 같으며 죽(竹)을 사(寫)함에 있어서는 마땅히 팔법(八法)을 통해야 한다. 만약 어떤 사람이 이를 모름지기 알고 있다면 서화(書畵)가 본래 같은 것임을 알 것이다."

　　〔石如飛白木如籀, 寫竹還應八法通, 若也有人能會此, 須知書畵本來同〕「中國歷代題畵詩選注」11)

10) James Cahill 著 前揭書 P.150.

라고 하여 서화동원에 의한 서화일치론을 주장하고 있다. 서화동
체론에 대한 주장의 근본은 물론 당대의 장언원(張彦遠)에서부터
시작된 것이지만 조맹부(趙孟頫)의 재거론은 원대 미학에 또 다
른 새로운 활력을 불어넣는 계기가 마련된 것이다. 그리고 그의
이러한 주장 이외에 또다른 논을 보면 본격적인 화론이라고는 할
수 없지만 그의 사상이 원대 화단에 크게 작용하고 있는 것만은
사실이다. 그는 이렇게 말하고 있다.

"그림을 제작함에는 고의(古意)가 있는 것을 귀(貴)히 여기며
만약 고의가 없는 것은 비록 공을 들여도 이익이 없다. 다만 지
금 사람은 용필이 섬세하고 전색이 농후하면 자칭 능수라 이르
지만, 고의가 빠져있음을 알지 못하면 이미 뜻이 이지러져 백가
지병이 거슬러 생겨남을 어찌 옳다고 볼 것인가? 내가 만드는
그림은 간솔(簡率=단순하고 간결하며 진솔함)함같이 보이지만 그러
나 식자(識者)들은 고(古)에 가깝다는 것을 알고 있기 때문에
가(佳=격이 있음)하다고 하는 것이다. 이것을 알고 있는 사람은
이 길(道)이 옳다고 보겠지만 모르는 사람은 설명을 해도 알
수가 없다."

〔作畵貴有古意, 若無古意, 雖工無益. 今人但知用筆纖細, 傳色
濃艶, 便自謂能手, 殊不知古意旣虧, 百病橫生, 豈可觀也? 吾所
作畵, 似乎簡率, 然識者知其近古, 故以爲佳, 此可爲知者道, 不
爲不知者說也.〕《大德五年三月十日,趙孟頫跋》 長丑, 「淸河書
畵舫」酉集, 元趙孟頫12)

여기서 고의(古意)라고 하는 전제는 그림에 대한 고인의 의취를

11) 溫肇桐 著 中國繪畵理論史 姜寬植 譯 미진사,1989. P.179.
12) ① 溫肇桐 著 同揭書, P178. ② 葛路 著 中國繪畵理論史 姜寬植 譯 미진
사,1989. P.297.

그림 3 〉竹石圖 - 李衎 · 원시대 · 견본수묵 · 157.1×105.9cm · 일본 소장

일컫는 말인데 그것은 곧 형사(形似)에 묻히지 말고 신운(神韻)을 기이한 선대의 정신을 의미하는 것이다. 그러므로 그림을 제작함에 있어서 고의를 저버리면 제아무리 공을 들여도 이익이 없다고 강조하고 있는데 이는 공인(工人) 곧 화공에 지나지 않다는 것이다.

또한 당시에 있어서 사실주의나 기교만을 치우쳐 스스로 자만에 빠져 있는 화인들의 잘못된 생각을 경계하는 것으로 일단 힐난하면서 고의를 존중하지 않으면 작품세계는 거슬러 공인으로 추락하게 되는 수많은 병을 앓게 된다고 반문하고 있다.

이와 같이 조맹부는 고의의 뜻을 취하려 하는 것에서 자신의 작품세계를 그 본보기로 하여 내세우고 있으며 이 뜻을 알고 있는 사람은 옳은 길로 삼겠지만 모르는 사람은 설명해도 어쩔 수 가 없다고 말하고 있다.

이로부터 원대 화단의 회화장르가 고의에 의한 복고주의의 바람이 세차게 불어 산수화와 사군자화를 중심으로 뚜렷한 확립을 이루게 되었는데 이러한 기류에서 초기화단의 종주라 할 수 있는 조맹부의 영향력은 그가 주장한 서화동법에 의한 서법의 회화적 결합이 절대적인 화제(畵題)로 취해지면서 문인정신을 더욱 고취할 수 있는 동력이 되었던 것이다.

이러한 토대에 위에서 문인정신을 중심으로 정비되어진 화감(畵鑒)이라는 탕후(湯垕)[13] 화론의 미학적 저술이 있었다. 그의 화관에 대한 미학적 관점은 사혁(謝赫)의 육법을 비롯하여 조맹부와 미불의 화사에서 얻어진 것으로 보는 것이 보편적 견해다. 그리고 그

13) 湯垕(13세기말-14세기초)는 東楚사람으로 江蘇 京口에 옮겨와 살았으며 字는 君載 號는 釆眞子이다. 그의 父親은 周易의 理致에 正統하였고 특히 詩에 뛰어나 北村集의 著書가 있다. 湯垕는 일찍이 紹興路蘭亭書院山長을 歷任하고 後에 播州儒學敎授(파주는 지금의 貴州)에 任命되었으나 나아가지 않았는데 最後에는 都護府令史로 부름을 받았다. 그는 그림에 관해서는 博學多識한 識見이 있었으며, 著書에 畵鑒이 있다.

는 가구사(柯九思=1312-1365)14)와 교류하여 예술을 논해 오면서 가
구사가 숭상했던 문동(文同)이나 동파(東坡)의 회화사상에 대해서도
뜻을 같이하였음을 알 수 있다. 그것은 그림이란 마땅히 뜻으로 그
려야 하는 것이지 형사에 있는 것이 아니라고 표명한 점이다.

탕후(湯垕)에 대한 미학사상의 전체적인 핵심은 고의를 귀하게 여
기는 것과 서화본래동(書畵本來同)이라 하여 글씨와 그림이 본래 같
다는 장언원(張彦遠)과 조맹부(趙孟頫)의 경향에 일치하고 있다. 그
리고 그는 반드시 화법으로 그림을 그려야 한다고 시대적 조류를 그
대로 반영하여 역설하였다. 이러한 탕후의 회화관에 대한 문인화론
은 이후 명대 화론가들에게 영향을 주게 된다.

이와 같은 원대 화단 풍토에서 그 종주였던 조맹부에 대한 정신적
영향은 부인 관중희(管仲姬)에게도 크게 미쳐 그림은 물론 묵죽보
(墨竹譜)란 저서를 남기기도 했다. 그리고 그 파급이 가문에 미치게
되는 정신적 반영은 동생 맹권(孟頫)과 아들, 손자 등 외손에 이르
기까지 삼족(三族)이 서화로 일가를 이루게 된다. 이처럼 특이한 사
대부가의 화단활동은 당시 회화예술이 발전하는데 많은 좋은 영향을
주었던 것이며 그 중에서도 외손인 왕몽(王蒙)은 원말 사대가의 한
사람으로까지 발전되었다.

14) 柯九思(1312-1365) 元의 台州인. 字는 敬仲 號는 丹丘生 學文이 넓고 詩文과 글
 씨에 能했다. 古器 및 書畵 鑑識에 뛰어나 文宗은 奎章閣을 設置하고 특별히 그를
 學士院 監書博士에 任命하여 내부에 收藏된 法書와 名畵를 모두 鑑定하게 했다.
 그림은 北宋의 文同畵法을 본받아 墨竹을 잘 그려 文同 以後 一人者로 일컬어졌으
 며 蘇軾의 竹石 畵法도 따랐다. 때때로 山水畵도 그렸으며 꽃그림도 잘 그렸다.

3) 墨竹畵論의 美學

묵죽화에 대한 미학이론이 나오게 되는 원대 화단의 환경은 송대
에서 흥기한 묵죽에 대한 계승이라고 할 수 있다. 그것은 선비들에
게 있어서 소쇄하다고 생각하는 고상한 품격이 그들 자신에게 비유
되는 대나무의 특별한 감정이 항상 잠재하고 있었기 때문이다.

특이나 대나무의 표상은 마음을 비운 높은 절개와 덕을 갖춘 군자
의 지조를 뜻하는 것으로 여겨져 왔던 터였으므로 원대 화가들로부
터 애호를 받게 된 것은 결코 우연의 일이 아니었다. 그 원인으로서
는 민족적인 압박을 당하는 감정을 사회생활에 나타낼 수 없었기 때
문에 화가들에게 있어서는 묵죽을 그리는 것이 그 감정 표현의 수단
이기도 했기 때문이다.

이와 같이 지배세력에 대한 꺾이지 않는 문인들의 절개를 들어내
는 징표 같은 수단으로 활용되어 문인 화가들에게는 좋은 표현의 대
상이었던 점에서 많은 사람들이 다투어 그리게 되었음을 알 수 있다.

이러한 까닭에 원대에서는 다른 시대에 비해 묵죽화가 극성하여
화단 전체의 영향을 좌우할 만큼 대단한 물결을 이루었다. 이처럼
역대에 있어서 대나무 그림에 치중하는 모든 화가들이 반 이상이 넘
는 이렇게 많은 비중을 차지한 적은 일찍이 없었다고 후대의 비평사
가들도 놀라운 일이었음을 말하고 있다.15)

이러한 열풍은 시대배경에 부합되는 기인일 수도 있지만 묵죽을
그리게 된데에는 먼저 송대의 문동(文同)과 소식(蘇軾)이 제시한 경
험 소산의 이론에 대한 총결인 지도이념에서 발현한 것이라고 보아

15) 葛路 著 前揭書 P.336.

그림 4 〉 富春山居圖 - 黃公望 · 원대 · 지본수묵 · 33×636.9cm · 대북 고궁박물원

진다. 이러한 토대 위에서 묵죽화에 치중하는 선풍은 대나무를 그리
는 법칙의 규명을 서술하는 이론체계의 탄생은 원대의 미학에 또다
른 새로운 장을 마련하게 된다.

이와 같이 송대 문, 소(文蘇)의 죽화에 대한 흉중성죽(胸中成竹)
의 이론적 영향에 깊숙이 젖어온 이간(李衎)으로부터 죽(竹)만을 전
문으로 하는 이론서가 확립되었다. 이러한 원대 화단의 대나무 그림
열풍 속에서 그간에 있었던 여러 화법에 관한 방향의 단편론이 더러
나타나기 시작했으나 이간의 죽보(竹譜)처럼 전문적이거나 본격적이
지는 못했다.

이간(李衎=1245-1320)은 계구인(薊丘人)으로 자(字)는 중빈(仲
賓), 호(號)는 식제도인(息齋道人)이며 이부상서(吏部尙書)를 거쳐
집현전 대학사(大學士)에 이르렀고 계국공(薊國公)에 봉해졌다.

중빈(仲賓)은 어렸을 때부터 대나무 그리기를 좋아했으나 뜻대로
되지 않아서 다시 왕정균(王庭筠)16)의 묵죽을 전격적으로 배웠는데

16) 王庭筠(1151-1202) 金國의 河東사람. 療東 혹은 盆州사람이라고도 한다. 字는
子端 號는 黃華山人 1176년(大定16) 進士에 及第 벼슬은 翰林院修撰에 이르렀
고, 詩書畵에 뛰어났다. 그림은 任詢의ㅣ 畵法을 배워 山水畵와 古木 竹石등을 잘
그렸으며 글씨는 米芾을 배웠다. 一說에는 米芾의 外孫子라고도 하나 年代가 맞지
않는다. 「中國繪畵 大觀」.

도 진전이 없어 성취하지 못했다. 그런데 원나라 초엽 그의 나이 30여 세 때 전당(錢塘)에 갔다가 문동(文同)의 묵죽 한 폭을 구해오면서부터 그 화법을 전심으로 익혀 대성하였는데 죽화 역시 고의에 의한 사법추구를 통해서 이루어지고 있었음을 볼 수 있는 것이다. 그는 묵죽 이외에도 청록설색죽(靑綠設色竹)이라든가 왕유풍(王維風)의 목석도(木石圖) 등을 잘 그렸다고 전하는데17) 이와 같이 모두다 복고주의에 의해 이루어지고 있었음을 파악할 수 있다.

중빈(仲賓)은 후일 사신으로 갔던 교지(交趾)18)에서 죽향(竹鄕)을 찾아보고 대나무의 형상과 빛깔 생태 등을 정밀하게 관찰하여 과학적이고도 합리적인 사고로 조목조목 나누어 화죽보(畵竹譜)와 묵죽보(墨竹譜) 그리고 죽태보(竹態譜) 및 죽품보(竹品譜)의 네 종류를 지었는데 역대로 내려온 화법들이 여기에 미치지 못한다고 유검방(兪劍方)은 중국회화사에 기록하고 있다.19)

죽화에 대한 원대 회화미학의 새로운 이정표를 제시한 중빈(仲賓) 이간(李衎)의 화죽보에 대한 기초이론의 서술을 다음과 같이 말하고 있다.

"사람들은 한갓 대나무를 그리는 것이 마디마디 그리고 잎사귀와 잎사귀를 쌓는데 있지 않다는 것만 알고 오히려 가슴속에 대나무가 이루어지는 것이 어디로부터 오는 것인가를 생각하지 못한 채 심원한 것을 사모하고 고상한 것을 탐내 순서와 등급을 뛰어넘고 성정을 느슨하게 풀어 여기저기 제멋대로 바르고 칠하고는 곧 필묵의 좁은 길을 벗어나 자연에서 얻었다고 말한다. 그러므로 마땅히 마디하나 잎사귀 하나라도 법도 가운데 뜻

17) 兪劍方 著 中國繪畵史 王雲五,傳緯平 主編 下冊. 臺灣商務印書館發行,1973. PP. 35-37.
18) 交趾: 현재의 베트남 북부 통킹을 말함. 하노이 지방의 옛 이름 前漢의 武帝가 南越을 滅亡시키고 交趾郡을 設置했음. 베트남 사람이 살고 있는 지방을 막연하게 부르는 말.
19) 兪劍方著 下冊 同揭書 PP.35-37.

을 두어 때때로 익히되 싫증을 내지 않고 진실로 오랫동안 힘
을 쌓으면 무학자(無學者)에 이르더라도 저절로 가슴속에 대나
무가 실제로 이루어지게 되리니 그러한 뒤에야 가히 붓을 휘둘
러서 곧바로 이루어 그 본 바를 좇을 수 있는 것이다. 그렇지
않으면 한갓 붓을 잡고 화면을 뚫어지게 바라본들 장차 어떻게
그 본 바를 좇을 수 있으리요?"

〔人徒知畵竹者, 不在節節而爲, 葉葉而累, 抑不思胸中成竹, 從
何而來, 慕遠貪高, 躐級躡等, 放弛情性, 東抹西塗, 便爲脫去翰
墨蹊徑, 得乎自然. 故當一節一葉, 措意於法度之中, 時習不倦,
眞積力久, 至於無學自信胸中眞有成竹, 而後可以振筆直遂, 以追
其所見也. 不然, 徒執筆熟視, 將何所見而追之耶?〕20)

이간(李衎)이 서술한 이 화죽보에서 전달되고 있는 미학의 깊이는
죽화의 심원하고 고상한 것만을 탐내 여기저기에 제멋대로 아무렇게
나 그려진 내용도 없는 것들에게 보내는 메시지이다. 그것은 민족감
정에 대한 절개의 징표로 내세워 묵죽화만을 치중하였지만 가슴속에
는 진정한 이념의 대나무가 이루어지고 있는 것일까에 대한 전제적
제시가 숨어 있다.

그 전제는 "억불사 흉중성죽 종하이래"〔抑不思 胸中成竹, 從何而
來〕가슴속에 대나무가 어디로부터 오는 것인가를 생각하지 못한데
서라는 대목에서 잘 드러나고 있다. 동파(東坡)이론의 흉중성죽(胸
中成竹)은 바로 선비의 표상인 그 이상을 전제로 한 군자의 덕을 뜻
하는 이념을 새긴 대나무였음을 의미하였을 것이기 때문이다.

이간은 문동과 소식의 경험소산에 대한 흉중성죽의 이론적 바탕을
소중히 여겨 자신의 미학이론에 결합하는 정신의 융회는 원대의 시
대배경에 더욱 부합되는 것이었다. 그리고 마디하나 잎사귀 하나에

20) 李衎. 畵論類編(七). 藝術叢編(十一)「竹譜詳錄」卷1 ≪畵竹譜≫

도 법도를 따라야 하며 오랜 기간의 숙련 없이 유법(有法)에서 무법
(無法)으로 옮겨가기란 결코 쉽지 않음을 말하고 있다. 결국 법도를
따라 싫증을 내지 않고 진실로 오랫동안 힘을 쌓으면 무학자라 하더
라도 가슴속에 대나무의 이념이 스스로 이루어져 그 본 바를 휘둘러
도 성취될 수 있음을 말한 미학이론이다.

다음은 묵죽화를 완성하는데 있어서 구도의 문제에 대한 경영위치
를 중요하게 생각했던 것으로 구성상에 피해야 할 몇 가지 잘못을
예로 들어 다음과 같이 말하고 있다.

"전략… 그러나 화가들은 본래 경영위치가 가장 어렵다고 하
는데 무릇 인정이 숭상하고 좋아하는 재기와 기품은 사람마다
각각 달라서 비록 부자(父子) 가친(家親)이라도 또한 주고받을
수 없거늘 하물며 글과 말로 어찌 이를 능히 다 드러낼 수 있
겠는가? 그러나 오직 화법에서 꺼리는 것만은 알지 않을 수 없
으니, 이른바 충천(衝天), 당지(撞地), 편중(偏重), 편경(偏
輕), 대절(對節), 배간(排竿), 고가(鼓架), 승안(勝眼), 전지
(前枝), 후엽(後葉), 이는 열 가지 병으로 결코 범해서는 아니
되며 그 나머지는 마땅히 각각 자신의 뜻을 따르면 된다."

〔前略,… 然畵家自來位置爲最難, 蓋凡人情尙好才品, 各各不
同, 所以雖父子至親, 亦不能授受, 況筆舌之間, 豈能盡之? 惟畵
法所忌, 不可不知, 所謂衝天, 撞地, 偏重, 偏輕, 對節, 排竿, 鼓
架, 勝眼, 前枝, 後葉, 此爲十病, 斷不架犯, 餘當各從己意.〕21)

이간은 당시화가들이 대체적으로 그림을 그리는데 있어서 경영위
치에 대한 문제가 어렵다고 생각했던 모양인데 역시 그림의 구도는
예나 지금이나 그 인식은 비슷하다. 오늘날에서도 구도의 구성상의

21) 李衎, 前揭書「畵竹譜」上同

문제가 회화의 전체적인 품격의 질을 좌우한다고 해도 과언이 아니기 때문이다.

하지만 그는 사람의 정이 상호하다고 해도 각기 개성이 다르기 때문에 그러한 고민을 해결하는 기쁨을 글과 말로는 다할 수 없지만 범해서는 안 되는 열 가지 제안을 제시하고 있다.

그것은 하늘을 찌르는 충천(衝天)과 땅에 부딪히는 당지(撞地)를 범하지 말며, 한쪽이 무거운 편중(偏重)과 한쪽이 가벼운 편경(偏輕)을 말며, 마디가 서로 마주보는 대절(對節)과 줄기가 줄지어 늘어서는 배간(排竿)을 말며, 줄기가 북의 받침 같은 고가(鼓架)와 줄기가 서로 어긋나서 똑같이 끝나는 가운데가 모눈 같은 승안(勝眼)이 되는 것을 말며, 앞에 가지가 있는 전지(前枝)와 뒤에 잎사귀가 있는 후엽(後葉)을 범해서는 안 된다고 말하고 있다.

이상과 같은 열 가지 단점이 작품을 경영하는데 있어서 해서는 안 되는 꺼리는 점에 대한 미학이다. 그러나 그가 제안하고 있는 대칭의 형식미가 기초를 다지는 과정상의 문제에 대한 것이지 결국 높은 작품세계의 구속은 아니다. 그렇기 때문에 그 미학정신의 이해가 중요하지만 시대를 넘을 수 있는 화법으로서의 가치제시는 아니다. 하지만 오늘의 시점에도 무리가 없는 점이 있다면 구도상에 대한 자유를 침해하지 않고 자신의 뜻에 따르도록 해방시킨 점이 이간미학의 뛰어난 점이다. 이렇게 묵죽화만을 전문으로 하는 이론서가 확립되어 그리는 방법과 그 방향을 제시함으로써 죽화가 하나의 회화로서 화단의 정상의 자리에 올라서게 되는 계기를 가져왔다고 보는 것이다.

화단의 이러한 복고의 열풍은 한족의 찬란했던 당송문화의 자존에 대한 복원을 꾀하는 동시에 향수로의 회귀를 의미함이다. 사군자화의 성행은 곧 몽고족에 대한 반항을 상징하는 청일사상의 기개인 동시에 대 정신의 연장이라고 할 수 있다.

4) 水墨山水畵의 淡白性

　　원대의 회화문화는 1세기도 못되는 짧은 기간이었기 때문에 중흥기가 따로 없고 시작과 끝만 있는 작가들이 꿈을 펼치기에는 무척 불안정한 시대였다. 그럼에도 그 쓸쓸함을 딛고 새로운 방향을 열어나갈 탕후(湯垕)22)의 화감(畵鑑)이라는 이론적 지평이 있었으며, 회화의 실질적인 면에서도 네 명가를 배출하여 중국회화사상 결코 다른 시대에 미진하지 않는 한 정점을 이루었던 것으로 볼 때 문인화 역사상 중요한 의미를 갖는다고 할 것이다.

　　그것은 시대가 어려울수록 은일하는 고사(高士)들이 늘어남으로 해서 어려운 시대가 지닌 문인정신의 문화를 반영하는 또 다른 원대 산수화의 완성을 이룩한 성과이기 때문이다. 이들의 사상은 화제(畵題)와 양식에 있어서 '담백함'을 하나의 격으로 삼았으며 또한 냉정하고 절제된 선비 기질의 완벽한 이상을 작품을 통해 실현하고자 하였던 것이다. 그리고 그러한 담백함 속에서 미묘한 맛을 가슴속에 불러일으키는 다시 말해서 감동적인 흥을 돋우는 개성적인 것을 중요시했다.

　　이러한 원대 문인들의 특이한 이상을 가장 잘 드러낸 대표 작가를 황공망(黃公望)이라고 보고 있는데 그는 그들의 사상에 부합하는 작품을 실현함으로써 후대 산수화에 대한 시간적 정신적으로 가장 원대한 영향을 미쳤던 작가로 평가받고 있다.

22) 湯垕(13세기말-14세기초) 字는 君載 號는 采眞子 본래 江蘇省 山陽縣에 살았으나 祖父 湯孝信때 京口 지금의 江蘇 鎭江市로 移住하였다 한다. 그는 紹興路蘭亭 書院山長, 播州儒學 敎授에 任命되었으나 모두 나가지 않았다. 후에 都護府令史로 徵召되었다. 著書에 畵鑑이 있다.

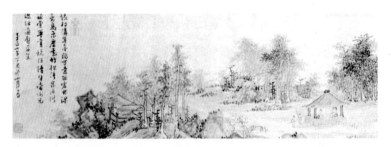

그림 5 〉草亭詩意圖 - 吳鎭・원대・지본수묵・23.8×99.4㎝・클리블랜드 미술관

황공망(1269-1354)은 평강(平江)인으로서 자(字)는 자구(子久)
호(號)는 일봉(一峰) 또는 대치도인(大痴道人) 정서도인(井西道人)
이라 하였다. 그의 출생에 대하여는 여러 설이 있으나 원래는 평강
의 육씨(陸氏)집안에서 태어나 영가(永嘉)의 황씨가문(黃氏家門)에
양자가 되어 부양(富陽)에서 살았다고 전한다. 어려서 신동과(神童
科)에 급제하여 잠시 관속(官屬)에 있었으나 곧 사직하고 도사(道
士)가 되어 서호(西湖)에 은거하며 학문을 닦아 경사(經史)와 구류
(九流=한대의 아홉 학파의 학문)에 두루 통했다 한다. 조맹부에게 그림
을 배우고 동원과 거연의 화법을 익혀 종사로 삼고 저서에는 사산수
결(寫山水訣) 1권이 있다.23)

황자구(黃子久)는 원말을 장식하는 4명가들 중에서 유일하게 송대
에서 태어나 원대 후기까지 살았던 가장 연장자였다. 그러므로 초기
화단을 이끌어온 조맹부(趙孟頫)로부터 그림수업을 받았지만 연령은
불과 15세 차이에 지나지 않았으므로 시대상황의 변화에 대한 조류
를 같이 겪어왔던 것이다.

그러한 까닭에 황자구는 원말 사대가라 하더라도 원대 초기화단을
주도해온 조맹부의 역량을 이어 원대 중기의 허리 역할을 하였던 작
가라고 봐야 할 것이다. 그래서 그의 사상과 인품이 후배들에게 크
게 영향을 미치게 되는 연기적인 현상으로부터 원말을 장식하는 대
가들이 탄생하게 되었을 것이라고 미루어 생각하는 것이다.

23) 中國繪畵大觀 庚美文化社 編,1980. P,251.

또한 황자구가 남긴 이론적인 구결서(口訣書)를 보면 후배들(문제 (門弟)나 혹은 미술학도들)에게 지침서 역할을 하였을 것으로 보는 사산수결(寫山水訣)은 왕유의 산수결(山水訣), 형호의 필법기(筆法記), 곽희의 임천고치(林泉高致) 등의 영향 속에서 전승적인 뜻을 내포하고 있으나 원대 회화의 이념이라고 할 수 있는 '담백함'의 격에 이르기 위한 방법으로서 경계해야 하는 네 가지 대요를 들어 그것을 제거해야 함을 설하고 있다. 그는 구결(口訣)에서 말하기를

"여름 산의 비를 나타내고자 하는 것은 수필(水筆)를 사용하지 않으면 안 된다. 산 위에 작은 석괴(石塊)가 쌓인 것같이 된 것은 반두(礬頭=열석(涅石)백반)라 이르지만 여기에는 수필을 써서 우리는 것이며 그것이 담(淡)한 라청(螺靑)을 더하면 또한 일반적으로 수윤하다. 그림이란 이미 의사 (意思)에 지나지 않는 것이다."

〔夏山欲雨, 要帶水筆. 山上有石, 小塊堆在上, 謂之礬頭. 用水筆暈開, 加淡螺靑, 又是一般秀潤. 畵不過意思而已. 「中國繪畵史」24)

"산수를 그리는 법은 기틀에 따라 변화에 응함이 있어야 하고 먼저 준법을 일정하게 복잡한 것을 피하여 기초를 해야 한다. 모양으로 나타난 근원은 일정하게 포치하고 일반적으로 큰 줄거리를 그림으로써 숙달의 묘를 삼는다. 대요(大要)는 사(邪)·첨(恬)·속(俗)·뢰(賴)라고 하는 이 네 가지를 제거하는 데 있다."

〔山水之法, 在乎隨機應變, 先記皴法不雜, 布置遠近相映, 大槪與寫字一般, 以熟爲妙. 大要去邪恬俗賴四個字.〕 「中國繪畵史」25)

24) 兪劍方著 下冊 前揭書 P.34.
25) 兪劍方, 同揭書 P.34.

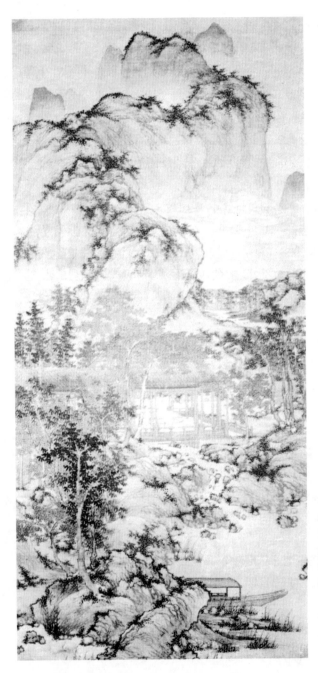

그림 6 〉
山居納涼
圖 - 盛
懋 ·원
대·견본
수묵담채
·121×5
7㎝·넬
슨 미술
관

라고 말하고 있다. 일반적으로 그림을 그리는 기술적인 방법을 설한 내용인데 "화불과의사이이"〔畵不過意思而已〕라는 문장에서 그림이란 의사에 지나지 않는다라고 하는 문맥에 그 핵심이 있다. 여기서 말하는 의사라는 것은 무엇(목적)을 나타내고 싶어하는 다시 말해서 마음먹은 바의 뜻이므로 곧 사의로서의 안목이라 할 수 있다.

그리고 구도에 따라 변화가 있어야 함을 말하고 기초를 잡는데 있어서 준법(皴法)은 되도록 복잡한 것을 피하여 일정하게 포치하고 일반적으로 큰 줄거리를 그림으로써 숙달의 묘를 삼아야 한다고 말하고 있다.

그리고 이어서 대요라는 네 가지 나쁜 점을 설명하면 사(邪=정(正)의 반대개념)는 그림의 격이 바른가 그른가를 의미하는 것이고, 첨(甛=신고(辛苦)의 반대개념)은 그림의 감각을 내포한 것이며, 속(俗=청아(淸雅)의 반대개념)은 성정과 품위를 이르는 말로서 그림의 탁욕(濁慾)에 대한 시속성을 말하는 것이다. 그리고 뢰(賴)는 의뢰(依賴)의 개념으로서 힘을 입는 것을 말하는데 창작에 대한 고인(古人)의 방법에 의존하는 것을 이르는 말이다. 사・첨・속・뢰(邪甛俗賴)이 네 가지를 없애는 것 즉 제거하는 것이야말로 문인화의 화격을 이루는 동시에 자기세계의 완성을 만나는 첩경으로 삼았던 지침서이었던 것임을 알 수 있다.

그리고 앞에서 언급한 바 있지만 원대에서 세워진 문인화의 생명이 되는 '담백함'의 품격을 갖추고자 하는데 있어서 4가지 대요(大要)라는 나쁜 점을 들어 제거해야 함을 말하고 있다. 이것은 그 시대에 대한 수묵산수화가 어떻게 그려졌는가를 말하는 것이나 마찬가지로 사실상 원대의 산수화에 대한 사의화의 완성을 의미하는 미학이론으로서 주목할 필요가 있는 것이다. 원대에서의 수묵산수화에 대한 사의적 완성이란 결코 무시할 수 없는 한 시대였음을 공감하지 않을 수 없다.

5) 末期에 피어 올린 꽃

원의 마지막 황제의 치세가 1333년에 어린 소년에게 왕위가 계승되어 시작되는데 어린 홍무(洪武)황제의 통치력은 끊임없이 약화되어 가는 말기적 현상에 시달리고 있었다.

그러한 와중에서 엎친 데 덮친 격으로 기근과 물가폭등이 일어나여기저기서 반란으로 얼룩져 사회의 모든 계층이 질서를 잃고 어려움에 처해 있던 혼란기였다. 지식인들은 어느 때보다도 공적인 생활을 뒤로 하고 다시 평화로운 세상이 될 때까지 반 은거에 들어가서때를 기다리고 있던 불안정한 시대이었음에도 회화의 세계는 연약한꽃대를 끌어올리고 있었다.

이러한 후반기의 어려운 시대 상황에서도 황자구(黃子久)는 묵묵히 10여 년이 넘도록 후배화가들에게 은일한 고사(高士)의 실질적이고도 정신적인 영향을 듬뿍 미치고 있었던 사실상 말기화단을 이끌어온 사대가의 수장으로서 꽃을 피운 추앙받았던 인물이다. 그런데또다른 고고한 선비가 일찍부터 철저한 은일 생활의 모범을 보이고있었는데 그도 역시 원말 사명가의 한 사람인 오진(吳鎭)이라는 선비였다.

그러나 그는 비사교적인 성격을 가진 빈곤한 선비로서 화가가 되기 전에 처음에는 점쟁이로 겨우 생활을 이어갔으나 후일 화가로서의 이름을 조금 얻었을 때는 그림을 그려주고 답례를 받아 살아갔다.26)

오진(1280-1354)은 가흥(嘉興) 위당(魏塘) 사람으로 자(字)는

26) James Cahill 著 中國繪畵史 趙善美 譯, 悅話堂,1978. P.155.

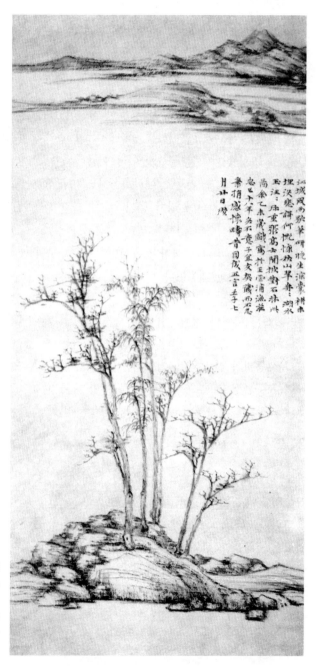

江城風雨歇筆研晚生凉囊橐坐来
堆決悲時何忧悚㧑山罩舟二湖水
玉汪二床重聮高士開披費石林州
髙余乙未歲戲寫竹王雲浦漁莊
亀已六年矣不意子宜交契藏而不忘
魯拍感惊時賔同成五言壬子七
月廿日儂

그림 7 〉漁
莊秋霽圖-倪
瓚·원대·
지본수묵·9
6×47㎝·상
해박물관

중규(仲圭), 호(號)는 매화도인(梅花道人)·매사미(梅沙彌)·매화암주(梅花庵主)로 썼으며 한평생 벼슬에서 손을 끊고 산림에 묻혀 글씨와 그림으로 자적한 은일의 선비였다.

서예는 고승 변광(辯光)에게서 초서를 배워 뛰어났는데 흡사 손과정(孫過庭)의 서보(書譜)를 보는 듯한 취향이었다고 한다.27)

오진(吳鎭)은 천성이 매화를 좋아하여 집 주위에 매화나무를 가득 심고 그 거처를 매화암(梅花庵)이라 이름했으며, 또한 그 가까운 산야에 손수 흙무덤을 만들고 매화화상지묘(梅花和尚之墓)라는 조그마한 비석을 세워 자신이 장차 돌아갈 자리를 미리 마련해 놓았던 것으로 보아 불교사상의 영향을 입어 탈속하고 있었음을 엿볼 수 있다.

이것은 뒷날 명나라 화가 심주(沈周)가 그 무덤을 참배하고 추모하는 시에 나타난 내용이다.

"매화나무는 다 없어졌어도 비석은 남아 천 년을 두고 사람을 속이지 않는다. 초서(草書)는 변광의 묘(妙)를 증거하고, 산수화는 동원의 신수(神髓)가 남아 있다. 깨어진 비석은 비를 맞으며 누워 있는데 늙은 상수리나무엔 아직 봄이 돌아오지 않았도다. 선생의 제사를 드리고 싶으나 가을 연못에 매화마름(다년생 水草로 흰 꽃이 매화 모양으로 핌)이 시들어 버렸구나."28)

라고 하는 시(詩)에서 그가 살았던 한시대의 선비적인 흔적을 어렴풋이 나마 짐작할 수 있게 해 준다.

그러나 그의 그림은 매우 평원하고 차분하며 친근감이 가는 것임에도 불구하고 평생 이름을 떨치지 못하고 힘들게 살다가 겨우 말년에야 어렵사리 꽃을 피우고 황공망(黃公望)보다 십여 살이나 연하인데 같은 해에 생을 마감하였다.

27) ① 中國繪畵大觀 庚美文化社 編,1980. PP.129,130.

　　② 兪劍方 著 前揭書 P.17.

28) 中國繪畵大觀 同揭書 P.130.

 이러한 오진은 집 근처에 성무(盛懋)라는 조자앙(趙子昂)의 추종
자였던 화인이 있었는데 그의 그림을 갖기 위해 많은 사람들이 답례
품을 가지고 문전을 성시하는데도 반면에 오진의 집에는 찾아오는
사람이 없었다. 그러므로 집안 살림이 어려웠던 오(吳)의 부인이 그
것을 보고 부러워하며 불평을 했다는 일화가 있다.29) 오진은 20년
후에는 달라질 것이라고 아내를 달래며 위로했다는데 오의 말대로
역시 달라졌다고 한다. 그러나 권세 있는 사람으로부터 의뢰를 받아
도 응하지 않았으며 남을 위해 그리는 것을 즐겨 하지 않았기 때문
에 가난하게 살았다고 한다.

 그는 시에도 능했으며 성품이 조촐하고 고결하여 어떤 권세에도
절조를 굽히지 않았으며 다만 종이와 붓만 있으면 홀연히 앉아 쓰고
싶은 것을 쓰고 그리고 싶은 것을 그렸다고 전한다.

 이러한 오진의 회화적 정신세계에 대한 방향의 본격적인 이론은
보이지 않지만 그 단편적인 논에서는 묵희(墨戱)의 작에 관한 잘못
된 비평을 간략하게 지적하고 있다. 그는 말하기를

 "묵희(墨戱)라는 것은 대개 사대부(士大夫)가 사한(詞翰=시문
을 지음) 다음에 한때의 홍취에 의해서 만들어지는 것이므로 그
것의 평화자류(評畵者流=묵희(墨戱)의 작을 비평하는 사람들)는 큰
요곽(寥廓=공허함)이 있다. 진간재(陳簡齋)의 묵매시(墨梅詩)를
읽은 적이 있는데 〔뜻이 만족하였으므로 안색(顔色) 닮기를 구
하지 않고 전신(前身)은 상마(相馬=말의 생김새를 보고서 좋고 나쁨
을 감정함)의 구방고(九方皐)〕이었다. 이것이 참으로 그림을 아
는 것이다."라고 하였다.

 〔墨戱之作, 蓋士大夫詞翰之餘, 適一時之興趣, 與夫評畵者流,
大有寥廓. 陳簡齋墨梅詩云:『意足不求顔色似, 前身相馬九方皐,』

29) 趙善美 譯 上揭書 P.156.

此眞知畵者也.〕童翼駒「墨梅人名錄」30)

오진은 묵희에 대해서 설명하기를 사대부들이 시문을 지은 후 순간의 흥취에서 얻어진 것이므로 그러한 그림을 평하는 사람들은 내용상에서 공허함 즉 빗나가 버리는 공간적 거리가 있음을 묵매시를 인용하여 비유하고 있다.

그 인용구를 음미해 보면 뜻이 만족하였으므로 그 핵심이 되는 주관적인 이야기는 잊어버리고 다시 말해서 정신은 잊어버리고 그 몸뚱이인 나무의 모양새만을 보고서 좋고 나쁨을 시비하는 상마(相馬) 구방고(九方皐)와 무엇이 다르겠는가 하는 뜻을 담고 있다.

오진의 글에서는 역시 선대의 의고 정신이라 할 수 있는 동파화론(東坡畵論)의 흉중성죽(胸中性竹)에서처럼 물상이 지니고 있는 성정(性情)을 암시하고 있으며 또한 변광 큰스님으로부터 지도를 받았음인지 자호(自號)에서도 매사미(梅沙彌)라고 쓰는 뜻에서 나타나듯이 다분히 불가의 선사상과도 관계를 맺고 있다.

그것은 선화(禪畵)에 뿌리를 두고 있는 묵희라고 하는 순발력 속에 담긴 시와 서예를 포함한 선 질의 추상적 형태에 대한 진솔한 뜻을 보지 못하고 비평하는 것은 시비의 큰 공허함이 있다고 빗나가고 있음을 지적하면서 묵희에 대한 도의를 제시하고 있다.

30) ① 兪劍方著 中國繪畵史 王雲五,傅緯平 主編 下冊 臺灣商務印書館發行,1973. P.32.
② 葛路 著 中國繪畵理論史 姜寬植 譯 미진사, 1989. P. 328.

6) 無慾의 切除된 線墨美

　다음은 예찬(倪瓚)의 경우인데 오진(吳鎭)과는 상반된 환경에서 전혀 다른 모습으로 출발한 조용한 화가이다. 이는 아주 부유한 환경에서 어려서부터 학문과 예술에 뜻을 두어 일찍이 학문을 성취하고 예도를 닦는 과정에서도 틈을 내어 불가[31]에 찾아가 참선(參禪)을 배워 실제로 좌선(坐禪)에 심취해 왔기 때문에 누구보다도 선미를 깊이 체득한 일사였다.

　그리고 30여 년이나 연상인 황공망(黃公望)과도 서로 뜻이 통하여 친분이 두터운 사이이었으므로 황의 영향을 다소곳 받았으리라고 짐작되는 이들은 원말 화단을 리더하던 같은 동지나 다름없었다. 그러나 그의 성품이 견개(狷介)하고 결벽해서 많은 사람들과 사귀지 않고 조용한 명상을 좋아했기 때문에 비교적 황공망보다는 폭이 좁은 화가로 알려졌으나 역사적으로 중국회화의 비평가들은 이들을 거의 동격으로 보고 있다.

　예찬(1301-1374)은 강소(江蘇) 무석(無錫) 사람으로 자(字)는 원진(元鎭)이며 호(號)는 운림(雲林)·운림자(雲林子)·운림산인(雲林散人). 이밖에도 형만민(荊蠻民)·환하생(幻霞生) 이라고도 했고 예우(倪迂)라고도 일컬었는데 예운림(倪雲林)으로 가장 많이 알려졌다.

　본래 부유했던 예운림의 집에는 수천 권의 장서를 가지고 있었을 뿐만 아니라 명화와 종정(鐘鼎), 예기(禮器) 등 많은 골동품을 수장하고 있었다. 그러므로 이를 간수하기 위해 따로 수장하는 전각을

31) 溫肇桐 著 中國繪畫批評史 姜寬植 譯 미진사. 1989. P. 196.

지어 청비각(淸悶閣)이라 이름하고 사방의 명사들이 찾아오면 이곳
으로 안내하여 서로 비평하며 감상했다고 한다.32)

이러한 까닭에 그의 이름은 일찍부터 수도를 중심으로 전국에 널
리 알려지게 되었다. 지원(至元=1335-1340)초에 그의 나이 30여
세로 천하는 아직 무사했으나 부역과 세금을 독촉하는 관리들의 횡
포에 지쳐 그 괴로움을 견디다 못해 어느 날 평소에 마음에 품고 있
던 시 한 수를 읊고는 재산을 모조리 흩어 친구들에게 나누어주었다.

이때 모두들 그의 행동을 의아하게 생각했으나 얼마 후에 병란이
일어나 부호들이 모두 화를 입어 몰락 당했다. 이로부터 그는 조각
배를 구하여 집으로 삼고 시·서·화를 낙(樂)으로 하여 30여 년을
오호(五湖) 삼묘(三泖)33) 사이를 유유히 오가며 방랑하였는데 때로
는 죽석소경(竹石小景)을 만들고 손님의 요구가 있으면 서화를 해주
고 생활을 했다.

그런데 호사가들이 이것을 구하려면 수십 금에 이르렀다고 한다.
그래서 어떤 부호가 직접 운림(雲林)에게 견겸(絹縑=비단)을 가지고
찾아와서 예물을 올리고 작품을 부탁했는데 그는 화를 내며 나는 자
오(自娛)를 위해 그림을 그리는 것이지 그것을 팔아서 돈벌이를 하
는 것이 아니다라며 그 비단을 찢어버리고 예물을 밀쳐 냈다는 일화
가 있다.

이는 문인의 기질을 잘 나타내고 있는 것으로서 이러한 일은 같은
형태는 아니지만 예운림에게 있어서는 더욱 음미해 볼 필요가 있다.

예(倪)의 작품의 뛰어난 장점을 중국비평가들이 칭찬하는 용어로
담일(談逸) 또는 소소(蕭疎)를 특징적으로 말하며 당시 중국회화에
있어서 그가 으뜸이라고 하는 점에 대하여 미국의 저명한 중국 미술
연구자였던 재임스 캐릴 박사는 "왜 담일이 바람직한 것 이여야 하는
가를 알기 전에는 예찬(倪瓚)을 이해할 수 없다."고 적고 있다.

32) 中國繪畵大觀(中國書畵家 人名 大事典) 庚美文化社 編,1980. PP,119,120.
33) 五湖三泖 : 五湖는 滆湖, 洮湖, 射湖, 貴湖, 太湖를 말하며, 三泖는 上泖, 中泖,
 下泖로 江蘇 浙江地方의 名勝地를 稱한 말이다.

그러면서도 "화가로서의 그의 관심은 물질적 세계의 '만상'을 향해 있지 않았다."라고 하며 부분적으로는 여기적 화풍의 또 하나의 과시라고 말하고 있다.34) 그러나 캐힐 박사는 문인화가 가지고 있는 시적 요소의 주관이 되는 큰 이야기만 드러내고 잔소리는 배제해 버리는 일(逸)이라고 하는 특질과 선적(禪的)인 체험이 함께 만나서 이루어지는 정신세계의 선사상을 확실히 파악하지 못했던 솔직함을 말한 것이라고 추론된다.

그러나 반면에 그 화가의 생활 모습을 통해서 물질세계로부터 만상이 떠나 있음을 발견하면서 다른 한편으로는 그것을 문인의 여기적 과시라고 보았다. 이러한 점은 다른 이론서에서 발견되고 있는 그의 작품에 대한 생애와 사상을 염세와 허무사상에 젖어 있다고 보는 시각보다는 건강한 것이라고 감히 말하고 싶다.

이와 같이 예(倪)의 그림을 선대의 비평자료를 통해서 본 후대의 재해석에 있어서 불교의 깊이를 모르는 연구자들은 흔히들 염세와 허무사상으로 일관해 버리기 쉽다 그러나 이렇게 보는 시각은 오류라고 할 수 있다. 예찬은 최소한 실제로 좌선(坐禪)을 하였던 작가이므로 누구보다도 선을 잘 아는 사람이기 때문에 염세와 허무와는 거리가 멀다. 만약 염세와 허무주의라면 그것에 대한 이유가 되는 흔적을 만들 필요조차 느낄 수 없는 것이 염세이기 때문이다.

선가에서는 허무나 허공을 그냥 허탈하거나 아무것도 없이 텅텅 비어 있는 것이 아니라 그 비어 있는 속에 모양 즉 형태가 없는 영원한 생명에너지가 충만되어 있음을 알고 그것을 자신의 생명으로 구하는 것이기 때문에 단편적인 단어만 가지고는 오류를 범하기 쉽다. 그래서 예찬의 작품은 그러한 사상이 바닥에 깔려 있기 때문에 지극히 단순한 구도로 깊고 맑으며 주관적인 취미가 강한 선미가 넘치는 그림을 그렸다.

하지만 반면에 풍부한 변화의 맛이 모자라고 큰 기상이 없는 점이

34) James Cahill 著 中國繪畵史 趙善美 譯 悅話堂. 1978. P. 160.

흠이라고 평하면서도 유담청일(幽澹淸逸)한 맛이 배어 있고 천진(天眞)스럽고 담담하면서도 적막한 그림들을 남기고 있다고 말하고 있다. 이러한 해석 속에서는 무욕적인 그의 생활까지를 포함해서 염세와 허무라는 혹은 그 반대로 현상적인 것을 극복하려는 것 등으로 보게 되는 해석자들의 눈높이만큼 자신의 한계에 따라 달라졌던 것이라고 보아진다.

그리고 예(倪)의 단편적인 글 내용에서도 선가의 유심사상(唯心思想)을 여실히 읽을 수 있는데 그는 자신의 논에서 흉중일기(胸中逸氣)를 다음과 같이 주장하고 있다.

"이중(張以中)은 늘 나의 화죽을 좋아했는데 나의 죽은 겨우 흉중일기(胸中逸氣)를 사(寫)함에 지나지 않았다. 어찌 그것이 닮거나 닮지 않았다던가, 잎이 무성하고 성글다든가 가지가 휘었거나 곧다고 비교할 수 있을까? 혹은 오랜만에 도말(塗抹=칠하고)하고 있으니 다른 사람이 보고 마(麻)라고도 하고 노(蘆)라고도 하지만 또한 내가35) 일부러 죽(竹)이라고 강변할 수도 없다. 참으로 이렇게 보는 자를 어쩔 수 없으나 장이중은 그것을 보고 어떻게 생각하고 있는지 알 수 없다. 내가 말하는 화(畵)란 일필초초(逸筆草草)하여 형사(形似)를 구하지 않고 겨우 스스로 즐기는 것에 지나지 않는다."

〔以中每愛余畵竹, 余之竹聊以寫胸中逸氣耳. 豈復較其似與非, 葉之繁與疏, 枝之斜與直哉? 或塗抹久之, 他人視以爲麻爲蘆, 僕亦不能强辨爲竹, 眞沒奈覽者何. 但不知以中視爲何物耳. 僕之所謂畵者, 不過逸筆草草, 不求形似, 聊以自娛耳〕「倪雲林詩集」, 附錄「書畵竹」36)

35) '또한 내가'라는 表現은 本文 복역(僕亦=그림에 매인 다시 말해서 그림과 사는 시 중 곧 좋이라는 뜻)이 자신을 가리키는 말이기 때문에 '내가'로 飜譯함
36) ① 兪劍方 前揭書 P.32.

라고 말하고 있다. 예운림의 사상은 진의 문학화에 의한 사실주의 완성을 뒤로 하고 송의 유심주의에 의한 회화관을 세우게 된 동파화론의 흉중성죽에서 그 이(理)를 표현하게 되는 사의적 해석을 흉중일기(胸中逸氣)라고 이해를 구하고 있다.

그것은 자신의 화죽(畵竹)을 사랑하는 사람이 있는데 자신은 겨우 흉중일기를 표현하는 정도에 지나지 않다고 겸양의 뜻을 피력하면서 흉중일기를 드러낸 그림을 감상하는데 있어서 그것이 사실과 닮고 닮지 않은 것에 대한 비교가 필요한 것인가를 설명하고 있다.

오랜만에 도말(塗抹=흉중일기인 곧 추상성의 작업)하고 있으니 사람들이 보고 마(麻=삼)라고 하고 노(蘆=갈대)라고도 하지만 자신(그림에 매인 다시 말해서 그림과 사는 시중)이 죽(竹=대)이라고 변명할 수도 없다고 말하고 있다. 또한 삼이나 갈대로 보고 감상한다 하더라도 어쩔 도리가 없다는 것이다. 이것은 포기가 아니라 직전 선대의 사상인 유심주의적 이(理)를 선가적 조형언어로 드러내는 흉중일기는 추상성을 동반하고 있는 것이기 때문에 언어와 문학이 뒷받침(설명)하지 않으면 자신의 의도와는 빗나갈 수 있게 마련이다.

그러나 한사코 설명하지 않으려는 저의는 감상하는 사람들이 자유를 부정해서도 안 되기 때문이다. 그러면서도 자신의 화죽을 사랑하는 그의 생각은 이러한 깊은 의미를 알고 있는지 궁금하였던 모양이다. 마지막의 일필초초(逸筆草草)하며 형사(形似)를 구하지 않았다고 앞뒤로 겸양을 표하고 있다.

여기서 음미할 것은 일필초초라고 하는 것인데 이는 서예의 해서나 행서처럼 정형화된 것이 아니라 초서 그대로 자유 분방하게 일필(逸筆=정형을 넘어 있는 것)의 세계로서 흉중(胸中)한 것의 그 일기성(逸氣性)이기 때문에 모양의 구애가 필요없이 겨우 스스로 즐길 따름이라고 다시 한번 더 겸양하고 있다.

그는 선천적으로 학문을 좋아했고 시사(詩詞)에도 능했으며 서예

② 葛路 著 中國繪畵理論史 姜寬植 譯 미진사. 1989. P. 327

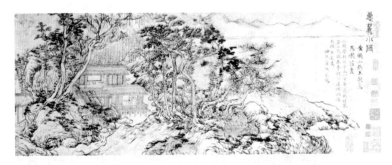

그림 8 〉 惠麓小隱圖 - 王蒙・원대・지본수묵담채・28.2×73.7cm・인디아나폴리스 미술관

에도 능했을 뿐만 아니라 특히 산수화에 있어서 동원(董源)・형(荊)・관(關) 등의 화법(畵法)을 사법(師法)으로 한 고법을 따랐다. 그의 그림은 인물이 들어가지 않았으며 착색산수를 그리지 않았음이 특징이라고 할 수 있는데 고법을 일변하여 만년에 이를수록 자신의 노숙한 세계를 가졌음을 알 수 있다.

명대의 동기창(董其昌)은 예(倪)의 그림에 대하여 우옹(迂翁)의 그림은 나라가 망하던 무렵에 이루어진 것으로서 가히 일품이라 평하고 고담(古淡)하고 천연(天然)한 것이 미불(米芾) 이 후의 제일인자라고 격찬했다.

원말 사대가 중에서 세상을 초연했던 예운림(倪雲林)의 차분한 수묵세계의 그림과는 정반대되는 그림을 그렸던 왕몽(王蒙)은 나이가 가장 연하인 막내로서 원명 두 정부를 살다간 원의 마지막 명가이다.

왕몽(王蒙=1322-1385)은 오흥(吳興)의 인화(仁和) 사람으로 자(字)는 숙명(叔明.叔銘), 호(號)는 황학산초(黃鶴山樵) 황학산인(黃鶴山人) 황학초자(黃鶴樵者) 향광거사(香光居士) 등을 쓰고 있다. 숙명(叔明)은 원대 초기 화단의 종주였던 조맹부(趙孟頫)의 외손으로서도 널리 알려져 유명하지만 그는 일찍이 원말 이문(理門) 재판관에 오르게 되는 사대부 화인으로 젊은 인생을 시작한다.37)

37) 兪劍方 前揭書 P.16.

그러나 그는 얼마 후에 곧 사직하게 되는데 지원(至元)초의 병란
으로부터 피난지가 황학산이 되어 그곳에서 오래 은둔하며 그림에
정진하여 예도를 이루게 된다.

그는 성장기에 조맹부의 영향을 받아 그로부터 그림을 배우고 그
것을 기반으로 하여 동원(董源)을 스승의 법으로 삼았는데 왕유(王
維)나 곽희(郭熙)의 법도 함께 익혀 자신의 세계를 성취하였으나38)
단편적인 것이라도 자신의 이론을 남기지 않았다. 그렇기 때문에 그
의 사상을 감지할 수 없으므로 화풍 외에는 특별히 논할 말이 없는
것 같다.

중국의 비평가들이 분석한 그의 화풍은 쇠털 같은 질감 표출과 뒤
틀린 바위나 절벽 묘사가 빽빽하고 야단스럽고 소란스러운 점을 형
상화하고 있다고 말하고 있다. 그리고 그림의 구도에 있어서도 아주
괴기하고 복잡하면서 대상의 어느 것 하나라도 생략하지 않고 모두
표현하는 가득 찬 화면 구성을 보여주고 있다는 것이다.

그의 이러한 화면에는 안정된 초점이 없으며 그림 속에서 생겨나
는 힘은 화면 밖으로 넘쳐흐르는 듯하다는 평에서 그것을 원기(慈
氣)로 비유하여 원나라가 망할 무렵 세상이 시끄러운 것을 표현한
개성적인 것이라고 미화하고 있다. 또한 색 바름에 있어서도 빨강이
나 주홍, 녹색의 점들은 표면이 얼룩져서 요란스럽게 보여지는 여러
가지 정황에서 예운림의 절제되고 담백한 선적인 순수한 수묵미가
얼마나 대조적이었을가를 가늠할 수 있을 것이다.

이와 같이 요란하고 빽빽한 그림들을 제 아무리 미화한다 하더라
도 문인화로서의 문기는 다른 이들 그림에 비해 많이 결핍된 것이라
고 하겠다. 그러나 마침내는 숙달의 요결을 통해 고법에서 벗어나
독자적인 자신의 화법을 개척하여 갈필(渴筆)에 의한 해색준법(解索
皴法)을 창시하여 후대에 영향을 주게 된다. 그런데 불운하게도 원
나라가 망하고 명나라가 세워졌던 홍무년간(洪武年間=1368-1398)에

38) 中國繪畵大觀 (中國書畵家人名大事典), 庚美文化社 編, 1980. P.137.

황학산 은거 생활을 청산하고 명의 태안지부청사(泰安知府廳事)를 지냈으나 어느 때 호유용(胡惟庸)의 집에 가서 그림을 그린 적이 있었는데 호유용이 반란하였을 때 그 이유로 모반에 연루되어 감옥에서 생을 마감하였다.39)

왕몽(王蒙)은 원나라를 마감하는 사명가 중에서 유일하게 초년과 만년을 두 정부의 관리를 지낸 원과 명의 다리가 되었던 문인화가이다.

39) 兪劍方 前揭書 PP.16,17.

Ⅴ. 明代의 文人畵

1) 明代의 文人畵思潮

명대 문인화의 맥락을 이어가게 되는 대부분의 원대 초기화가들과 원말 명가들이 활약했던 곳이 양쯔강 이남의 강남지역이었다. 이곳은 원대 초기에서부터 송대에 대한 충절을 지니고 있던 선비나 애국지사들의 은둔지로 잠복되고 있었다.1) 그렇기 때문에 장차 큰일이 도모되기까지 비교적 몽고인(蒙古人)의 지배로부터 다소간 초연할 수 있는 곳이라고 생각된다.

그러나 원 말기에는 반 몽고족에 대한 시위가 여기 저기에서 산발적으로 한민족의 노골적인 감정표출이 계속되는 가운데 중국인 지배자를 다시 황제로 옹립하려는 수많은 반란이 일어나고 있었다.

그러한 와중에서 성공적인 혁명이 강남에서 일어났는데 승려였던 주원장(朱元璋)이 민간으로 굴기하여 강남일대를 평정하였던 것은 충절이 잠복되고 있었던 이 지역의 특성과 잘 맞아떨어졌다. 그는 마침내 그 여세를 몰아 몽고족을 축출하고 1386년에 중국천하를 얻어 남경(南京)에서 즉위(卽位)하여 국호(國號)를 명(明)이라 이름하고 연호(年號)를 홍무(洪武)라 하였다.

명대 홍무연간(洪武年間)의 새로운 시작은 민족정신이 새로 분발하게 되어 송대 이래 말살되어졌던 한민족의 전통적인 제도를 복귀하여 황실의 궁정에서는 곧바로 시행에 들어갔다. 이와 같은 명대의 국권회복은 중국인의 문화를 지탱해온 전통적인 문화제도가 다시 부활되어 더 한층 주체적 견고성을 다지게 된 것이 문화사조의 특색이라고 할 수 있다.

1) James Cahill 著 中國繪畵史 趙善美 譯 悅話堂,1978. P.163.

그림 1 〉 漁樂圖 - 戴進·지본채색·워싱턴 D.C. 프이러 미술관

화원제도(畵院制度) 역시 부활되어 제 일급의 화가들을 불러들여 직능을 부여하고 황실에서 그림을 감상하기 위해 전각(殿閣)에 장식할 그림을 위탁하는 제도의 전례를 마련하였다. 그러나 화원제도는 송대와 같은 식의 대우에는 미치지 못했으며 그 직위도 병사를 겸한 직능이었으므로 글만 받들고 실천이 떨어지는 나약함을 배제하였으며 엄격한 제약이 많았다. 이렇게 화원제도를 설치하였음에도 직업 화가들을 사회적으로 상당히 낮은 지위에 두었기 때문에 선비 계급과의 위화감은 물론이며 고대적 이상에서 벗어날 수 없는 문인들의 보수적 차별 의식을 피할 수 없는 불행한 것이었다.

이러한 관계 속에서는 화원화가들이 별다른 성과를 거두지 못하거나 발전하지 못했던 것은 당연한 일이었다. 이들 직업화가들 중에서 가장 탁월한 사람으로 알려진 대진(戴進)은 궁정생활에서 물러나게

되었는데 기록에 의하면 궁정화가들의 시기에 의한 음모 때문이라고
한다.2) 하지만 어떤 의미에서는 참을 수 없는 계급적 멸시에서 벗어
나고자 하는 욕구도 없었던 것은 아닐 것이다.

그러나 그는 자신의 고향 전당(錢塘=절강을 말함)으로 돌아와서 순
수한 화가로서 살아가기를 원했으나 성공하지 못하고 생계를 이어가
지 못한 채 가난 속에서 생을 마감하게 된다. 대진(戴進)3)은 평소에
동향인 절강(浙江)의 선배들이었던 마원(馬遠).하규(夏珪)의 전통이
남송 이래 자신의 고향에서조차 미미한 지방적 유파로 겨우 존속하
고 있었으나 그래도 그들을 흠모하여 그 화풍을 스승의 법으로 삼아
자신의 화법을 섭취하였던 것이다.

그러나 대진의 고달팠던 생이 마감한 뒤에야 그의 독자적인 탁월
성이 인정되어 많은 추종자가 생겨나게 되고 또한 명예가 회복됨에
따라 그의 고향인 절강(浙江)의 이름을 딴 산수화의 한 파(派)의 창
시자로 인정받게 되면서 마(馬)·하(夏)양식의 변형인 절파가 형성
되어 한동안 성행하기에 이른다.

하지만 절파(浙派)에 있어서는 그 스승의 계승 관계가 송조의 마
원(馬遠). 하규(夏珪)만의 화풍으로부터 형성된 것이 아니라 그 먼
저의 곽희(郭熙) 이당(李唐)을 비롯해서 미법(米法) 산수나 원말 사
대가로부터 널리 섭취하고 있었다. 그러나 그 가운데서 공통된 특징
은 절강(浙江)지방의 전통적 수묵(水墨)을 기반으로 하고 있었으며

2) ①陰謀의 內容은 戴進의 秋江獨釣圖에 얼킨 紅袍에 의한 트집이다. 謝環은 宣宗
 에게 이르되 "戴進의 그림은 극히 妙하긴 하나 體를 잃은 것이 限스럽다."고 헐뜯
 었다. 宣宗이 그 까닭을 묻자 "붉은 옷은 一品官의 服色이니 이를 낚시꾼에게 입
 혀서는 안 된다"고 했다.
 ② 中國繪畵大觀 (中國書畵家 人名 大事典) 庚美文化社 編, 1980. P. 42.
 ③ 兪劍方, 前揭書,P.76.
3) 戴進(1388-1462)은 明의 錢塘사람. 一名 璉이며 字는 文進 號는 靜庵 玉泉山人
 戴文進으로 더 알려졌다. 그의 畵法은 宋의 郭熙, 李唐, 馬遠, 夏珪 등의 畵風을
 받아들여 雄建한 水墨山水畵를 그림으로써 주로 浙江省 出身이 中心이 된 明代山
 水畵의 한 流波를 그를 始祖로 하여 吳偉, 張路, 藍瑛에 이르러 大成한 畵派로 특
 히 院體畵의 주요한 樣式이 되었음.

여기에는 문인적인 교양을 갖춘 화가들도 많이 포함되어 있었다.

이와 같이 이 절파양식(浙派樣式)은 준법(皴法) 수법(樹法) 묵법(墨法) 등에 있어서 마(馬)·하(夏)의 기법만 추종하였던 것이 아니라 다른 화법도 폭넓게 섭취하고 있었으나 구도 면에 있어서 남은 산과 물이 같은 시원스런 여백미에 대하여 중경(中景)이 삽입되어 어수선하였으므로 결국 담백미가 결여되어 앞대의 시정미에 접근하지 못한 채 쇠퇴하고 만다.4)

하지만 다른 한편에서 보면 직업화가들의 법맥이라는 것 때문에 계급세계의 이상적 논박으로부터 벗어나기 위해 절파양식을 추종하던 문인적 교양을 갖춘 화가들이 하나 둘씩 모두 그 방법을 달리하여 떠나 버렸기 때문이기도 하다.

반면에 강소성(江蘇省) 오현(吳縣)을 중심으로 절파를 대 칭하여 생긴 파를 오파(吳派)라고 하는데 이 오파는 오현의 이름자를 딴 데서 비롯되었으며 오현은 지금의 강소성 소주(蘇州)의 옛 이름이다.

이들은 당대의 왕유(王維)를 비조(卑祖)로 하여 형호(荊浩) 관동(關同) 동원(董源) 거연(巨然) 미불(米芾) 원말 사대가 등의 수묵법을 큰 스승으로 하여 많은 작가들이 성행하여 명대화단의 중심이 되었다. 명대 중후기에 있어서 그 중심 인물이 되었던 대표적인 작가로서는 심주(沈周) 문징명(文徵明) 동기창(董其昌) 진계유(陳繼儒) 등 4가인데 당시 화단은 이들에 의해 주도되어 오파 양식을 이룩하고 산수화에 대한 정통성을 자처하는 가운데 일방적으로 발전해 갔다.5)

이와 같이 명대 회화양식은 사고주의(師古主義)로 흘러가서 결국 후일에는 남북양종(南北兩宗)의 큰 흐름으로 규정하여 크게는 직업화파인 절파와 문인화파인 오파로 대별되지만 작게는 화단의 분파적 계보는 인척과 친지 그리고 지방을 중심으로 해 매우 복잡하게 분열

4) 元甲喜 編著 東洋畵論選 知識産業社.1976. P.14.
5) 兪劍方. 前揭書 P.80.

되어 있었다. 하지만 절파의 머리로 일컬어지는 대진(戴進)은 특히 송대 화원의 수장이었던 마(馬)·하(夏)를 추종하고 그 선배인 곽(郭)·이(李)를 섭취하여 자신의 세계를 이룬 작가로서 명초에 화원 생활을 했기 때문에 선대의 맥락을 이어 그대로 반영되었음을 알 수 있다. 그러므로 화원화의 경향이 대체로 강했으며 그 영향의 범위는 복건성(福建省)을 비롯해서 광동(廣東)지방으로까지 확대되어 오파에게 자극을 주게 되었다.

이후 오파는 절파의 대립 개념이 되어 명대 중기의 성화 홍치연간(洪治年間=1465-1505)에 활약한 심주(沈周)를 시조로 하여 그 영향의 문하에 문징명(文徵明)이 있고 문씨 일족과 진순(陳淳) 육치(陸治) 등으로 이어졌다. 그리고 또 당인(唐寅)이나 장영(張靈) 등을 포함해서 화법상으로는 원말 사대가의 필법을 모범으로 하여 문인화 풍을 확립하였던 것이며 그동안 대두되어 왔던 절파는 가정연간(嘉靖年間=1522-1566)에 오파에게 그 위치를 양보하게 되어 오파가 회화사의 주류를 차지하게 되었다.

이러한 과정에서 그동안 이 두 파의 개념을 놓고 오파인 문인화가를 이가(利家), 절파인 직업화가를 행가(行家)로 하는 품격론이 논의되어 왔으며, 명말 동기창(董其昌)이 제창한 남북양종론(南北兩宗論)에서 북종계열인 절파를 논박하여 폄하함으로써 남종화(南宗畵=오파계열 문인화)의 우위가 이루어졌다.

이와 같이 동기창(董其昌)은 그의 풍부한 학식과 화가로서의 예리한 감식안(鑑識眼)을 발휘하여 역대명화들을 모두 분류하고 남종화와 북종화라는 불교의 선가적인 맥락과 같은 새로운 명칭을 부여하는 기발하고도 당당한 이론을 개진하였다.

그러나 그의 이러한 계보의 분류에는 오류나 편견이 없었던 것이 아니기에 끊임없는 후대의 심한 반론이 제기되고 있다. 하지만 분류방법에 있어서는 그 자체만으로도 미술사적 입장에서 근대적 합리성을 갖추었다는 점에서 그 가치를 인정하지 않을 수 없다.

2) 吳派를 이끈 沈周와 文徵明

A) 畵壇의 動向

명대 화단을 살펴보면 그 초기에는 국가재건을 위해 원대에서는 연계할 수 없었던 선대의 사상과 학문을 다시 상기시켜 주희(朱熹)의 사상을 먼저 수립하여 일관하게 되므로 모든 문화와 예술이 선대의 것을 그대로 지향6) 하였으며 회화 역시 그러한 사조 속에서 한 고리로 작용하고 있었다.

그러므로 명대 초기화단의 현상은 선대의 화풍을 새롭게 수립하는 과정에 있었으나 회화의 발전은 이렇다 할 새로운 진전을 도모하지 못하고 직전의 원대 회화의 테두리를 벗어나지 못 한 채 그냥 지나갔다. 그러나 명은 점차적으로 영락연간(永樂年間=1402-1425)에 송조로 이어 주자학의 정통성을 세우기 위해 성리학(性理學)과 사서(四書) 오경(五經) 등의 고금의 문헌을 모아 복구하려는 국가적 편찬사업의 부흥이 있었다.7) 이것이 계기가 되어 명의 학술사상과 문화는 복고바람의 영향 속에서 많은 학파가 난립하여 분파를 형성하여 나갔다.

어느 시대 어느 사회도 마찬가지로 그 시대의 분위기에 맞는 유행적 조류의 과도현상이 있게 마련이듯이 회화에 있어서도 이러한 분파적 영향을 입어 복고바람에 의한 종파를 형성하고 있었음이 하나의 특징이었다. 그러나 이것은 어디까지나 그 시대상황의 사회적 조

6) 荒水見吾 著 明代思想硏究 東京 創文社.1972. P.226.
7) 荒水見吾 著 同揭書 P.226.

그림 2 〉 萱花 - 陳淳·명대·지본수묵

류였을 뿐이지 학파에 대한 논리가 회화에 영향을 미치거나 또한 어떤 방향을 송대처럼 제시할 수 있는 단계는 아직 미치지 못했다고 보아진다.

　그러나 이러한 사회적 분위기의 한 과정 속에서 절파가 먼저 태어나고 오파가 뒤에 탄생했지만 직업화가와 문인화가라는 서로 다른 회화의 성격 구분으로 대칭되어 화단의 변화를 가져오게 된 것이다. 하지만 문인화를 지향하고 있는 주도세력의 선비문화 중심지 역시 강남에 국한되어 있음을 보게 된다. 그런데 지역에 따라 문화적 특성이나 전통이 있듯이 이 지역은 송대에서부터 소동파(蘇東坡) 미불(米芾) 황정견(黃庭堅)을 비롯해서 원대의 조맹부(趙孟頫)와 그 사대가(四大家)들의 전통에 이어 지금의 소주(蘇州)인 오현(吳縣)에서 15세기 말엽에서 16세기 초엽에 이르러 문인화의 전통을 확립함으로써 그것이 오파의 탄생이 된 것이다.

　오파를 확립한 이들은 대부분 양반계급의 탄탄한 유교적 교양을

갖춘 인물들로서 명대 중기의 도시사회의 경제적 기반의 복지가 비교적 골고루 안정되어 있었던 사람들로 이루어져 있었다. 이때는 이미 사회의 모든 분야에서 전반적으로 차분하게 민족문화의 정통성을 회복하여 발전하는 시기였으므로 이들에게는 전대와 후대에서처럼 국가의 흥망에 따라 나타나던 그 격동기적 변화에 대처하는 반사회적 경향이나 반항적 기질의 격렬한 개성주의 적인 관점은 찾아볼 수 없었다.

그러나 비교적 모든 면에서 긍정적이고 순수한 건전성의 균형을 지니고 있었는데 그들의 중심 인물이 심주(沈周)였으며 이러한 문인화 중심의 확립을 이룬 그는 오파의 시조로서 그의 제자 문징명(文徵明)과 함께 중국화단의 가장 긴 명・청 역사에 영향을 미치게 된다.

B) 심주(沈周)

심주(1427-1509)는 소주(蘇州) 부근의 장주(長周) 사람으로 자(字)는 계남(啓南)이며 호(號)는 석전(石田), 백석옹(白石翁)이라 불렀으며 그는 고증조부에서 백부와 부친에 이르기까지 화명이 높았던 이름난 선비화가 집안에서 태어나 5대째 가학(家學)을 잇는 천부적인 재질을 타고난데다가 좋은 스승을 만나게 되는 복이 많은 사람이었다.[8]

그의 스승인 유각(劉珏=1410-1472)[9]은 동향인으로서 원대와 명

8) 中國書畵家人名大事典, 庚美文化社 編,1980. P.103.
9) 劉珏(1410-1472)은 明의 長洲 사람으로 字는 廷美 號는 完庵 詩에 能하고 글씨를 잘 썼으며 山水畵를 잘 그렸다. 1438년(正統3) 鄕薦을 받아 僉憲을 歷任하였다. 많은 業績을 남겨 名聲이 높았으나 벼슬을 그만두고 洞庭山 밑에 집을 짓고 餘生을 보냈다. 詩는 七言詩 八句로 有名하여 劉八句란 別名을 들었으며, 書는 松雪體를 잘 썼고 그림은 巨然의 境地에 이르렀다는 評을 들었다. 天順때 杜瓊, 徐有貞, 馬愈, 沈貞, 沈恒(심주의 아버지) 등과 親交가 두터웠다. 著書에 完庵集이 있다.

그림 3 〉
盧山高圖-
沈周・명
대・지본
수묵채색
・193.8×
98.1㎝・
대북 고궁
박물원

대를 잇는 당시 저명한 명성을 지닌 문인적 전통의 강남지역 소주화단에 대한 계승자였으며 오파의 성립을 촉진하는데 영향을 미친 사대부 출신 화가였다.

이러한 유각(劉珏)은 석전(石田)에게 그림을 지도함에 있어서 옛 그림을 모방하는 사법을 가르치지 않고 소재를 대상으로 직접 사물을 관찰하여 배우도록 유도하고 자연을 통해서 얻는 영감(靈感)과 신기(神氣)를 그려 개성을 살려 나가도록 배려했다는 데 선각의 바른 견해가 아닐 수 없다.

그리고 당시 회화를 교육하는데 있어서 그 지침서처럼 되어 있던 요자연(饒自然)10)의 회화이론에서 그림을 그릴 때 지켜야 할 점과 피해야 할 점의 12가지 금기(禁忌)를 철저히 지도하였다.

그리고 시문과 서화에 뛰어났던 두경(杜瓊=1396-1474)11)의 문하에 다시 들어가 시와 그림에 정진했다. 그는 이 두 스승을 각별히 모셨는데 석전(石田)의 부친(父親) 심항(沈恒)12) 역시도 당대에 화명이 있는 화가였기에 이러한 환경에 대한 두 스승의 배경 또한 상호간에 무관하지 않음을 짐작할 수 있다. 이와 같이 석전(石田)은 풍부한 교육을 받아 주위의 학자 시인 등의 저명한 친구들을 많이 두고 있었으며, 그림과 학문을 연구하고자 하는데 스스럼없는 모든 조건을 다 갖추고 있었다.

10) 饒自然은 宋代에서 元初에 걸쳐 살았던 사람으로 傳하지만 어떤 名畵錄의 記錄에도 보이지 않으므로 履歷은 不明確하다. 그 理論의 全體 內容을 보면 先代의 古法에 充實하면서 宋代의 山水畵法의 影響도 그대로 反映하고 있다. 특히 第一의 禁忌를 『布置의 迫塞』에 두는 점에는 王維 같은 士大夫流의 그림이 意在筆先을 强調한데 비하여 初入門者를 위한 合理的인 實用性이 엿보인다. 그리고 큰 그림을 그리는데 있어서는 木炭을 가지고 畵圖를 잡도록 하는 점은 現在에도 있는 것으로 初學의 入門書로는 適切한 敎訓을 남기고 있다.

11) 杜瓊(1396-1474) 明의 吳縣사람 字는 用嘉 號는 鹿冠道人. 私諡는 淵孝이며 읽지 않는 책이 없었고 글씨와 그림에 모두 뛰어났는데 畵法은 董源을 본받았으므로 世稱 董源先生이라 불리어졌으며 人物畵도 잘 그렸다.

12) 沈恒(生沒=?)은 明의 長洲사람. 字는 恒吉, 號는 同齋 沈貞의 아우 沈周의 아버지이다. 杜瓊의 畵法을 배워 山水畵를 잘 그렸는데 筆致가 산뜻하여 宋,元의 大家들에 못지않다는 評을 들었다.

석전은 이러한 바탕을 딛고 명대사회가 지향하고 있는 큰 조류에
휩싸여 사고주의(師古主義)를 외면할 수 없으므로 동원(董源), 거연
(巨然), 이성(李盛)을 깊이 익혔으며 중년에는 황공망(黃公望)을 만
년에는 오진(吳鎭)에 심취하는 등 송원의 대가들의 화법을 두루 터
득하여 자신의 독특한 화풍을 이룩하였다.13)

그는 40세 이전에는 세필(細筆) 위주의 적은 작품을 많이 그렸으
며 40세 이후에는 조필(粗筆)로서 대작을 많이 그린 것으로 알려졌
는데 당시 화단사회에서는 그의 작품세계의 묵기(墨氣)가 예스러우
며 고아한 운치가 배어 있어 예림의 절품이란 찬사를 받고 있었
다.14)

이러한 심주(沈周)는 시, 서화에 몰두하여 한 자연인으로서 선비
생활에 비춰지는 모습 속에서 시심과 그림의 상념만이 자신의 진실
이었을 뿐, 당시 다소 힘을 받고 있었던 절파에 대해서는 아무것도
부족한 것이 없는 자신에게는 관심도 무관심도 아닌 순수한 다시 말
해서 생각 밖의 일이었다.

심주의 문집(文集)인 「석전선생집」(石田先生集) 24권 시여(詩余)
1권 문초(文鈔)1권 등이 있는데 시집에 올라있는 시(詩)만도 1천50
수(首)가 넘는다고 한다.15) 이는 오로지 자연과 자신에 대한 대답
을 시와 그림을 통해서 얻으려는 정신세계의 이상을 드러내는 그 진
실심 이외에는 별로 다른 관심이 없었음을 감지할 수 가 있다.

이러한 심주에게는 집에서 떨어진 풍광이 좋은 죽림(竹林)이 어우
러진 곳에 유죽거(有竹居)라는 별장 화실을 두고 있었으며 그곳이
창작 산실이었다.16) 그는 작품세계가 무르익어가는 즈음에 그곳에
서 이루어진 선비들의 전통과도 같은 은거의 풍류를 당시에 빼어난
선비들과 만나고, 제자들에게 완숙한 자신의 뜻을 나누어주던 기록

13) 中國繪畵大觀 庚美文化社 編, P.103
14) 同揭書 P.103.
15) 許英桓 著 中國畵論 瑞文堂,1988. P.123.
16) 許英桓 著 東洋畵一千年, 悅話堂, 1984. P.96.

그림 4 〉 山水圖 - 沈周 · 명대 · 지본수묵 · 60×43cm · 고궁박물원 소장

의 흔적들에 의해 심주의 회화사상을 보게 된다.

그는 유죽거(有竹居)를 주제로 한 백부(伯父)인 심정(沈貞)과 친구인 유창화(劉昌和), 옥월(玉越), 오관(吳寬) 등의 시와 자신의 시에 묘사되어 있으며, 유죽거를 사생한 유죽거도권(有竹居圖卷)에는 서유정(徐有貞), 유각(劉珏), 옥오(玉鰲) 주정(周鼎), 문림(文林),

그림 5 〉 溪亭訪友圖 - 沈周 · 명대 · 지본수묵 · 보스톤 미술관

오관(吳寬), 양순길(陽循吉) (이 외에도 5-6명이 더 있으나 생략함) 등 제발(題跋)의 기록에서17) 그 스승과 친구들이 한자리에 모여 인생과 예술을 논한데서 비롯된 잔 적에서 알 수 있다.

또한 자신의 문하에 있었던 제자들에게 전하는 심주사상의 회화관은 송대 양해(梁楷)18)의 그림은 의취초광(意趣超曠)이어서 좋고 원대 예운림(倪雲林)의 그림은 간필사청(間筆思淸)이어서 좋다고 찬미하였으며, 여기에 더하여 작품을 제작하는 흥이 있어야 함을 주장하는 창작열의에 대한 승흥(乘興)의 뜻을 나타냈으며 간략하지만 화론과도 같은 짤막한 몇 마디의 견해를 다음과 같은 설하고 있다.

"화법은 의장으로서 경영의 주관을 삼아야만 반드시 기운생동의 교묘를 얻게 된다. 그러나 의장이 쉽게 미치게 되면 기운의 집중이 별도로 있게 되므로 말로서는 따로 전할 수 있는 것이

17) 上揭書 PP.97.98.
18) 梁楷(生卒=?) 宋의 東平사람 號는 梁風子 가태(嘉泰=1201~04)때 畵院의 待詔로서 金帶를 下賜했으나 받지 않고 畵院 안에 걸어두었다. 山水畵를 잘 그렸고 道釋 人物과 鬼神을 巧妙하게 잘 그렸다. 그림을 賈師古에게 사사했으나 스승보다 뛰어나다는 評을 들었다. 筆法이 簡約하고 飄逸하여 이른바 簡筆法의 典型을 이루었다.「中國 書畵家 人名 大事典」.

그림 6 〉 寫生冊 중의 해하 화첩 부분도- 沈周·명대·지본수묵·34.8×57cm·대북 고궁박물원

아니다."

〔畵法以意匠經營爲主, 然必氣韻生動爲妙. 意匠易及, 而氣韻別有三昧, 非可言傳〕19)

19) 許英桓 著 中國畵論 瑞文堂.1988. P.121.

라고 하였다. 이는 화법에 있어서 의장(意匠)은 외관상의 미감을 주기 위하여 그 형상이나 색채 맵시 등의 결합을 응용한 고안을 의미하는데 그 고안을 통해서 이루어지는 작위에 기운이 생동하는 선 질의 묘(妙)가 있어야 함을 말한 것이다. 그러나 작품을 제작하는데 결합한 응용력 즉 의장을 쉽게 얻게 되면 기운생동을 묘로 삼아야 하는 그 점에 작가의 의도가 집중하는 것이 아니라 엉뚱한 다른 곳에 열중하게 되기 때문에 말로 전할 수 있는 것이 아니라고 설하고 있다.

그러니까 실제 제작 경험을 통해서 느껴야만 절감한다는 뜻을 담고 있는 셈이며, 결국 그가 주장하는 철학은 화법의 의장이 주관적일 때는 기운생동의 교묘함이 바로 결합하는 것이고 그렇지 못할 때는 기운이 엉뚱한 곳에 집중된다는 뜻으로 기운생동의 묘가 작품의 생명력임을 시사하고 있다.

다시 말하면 작품에 생명력이 기운생동의 교묘에 있지만 작가의 의장이 바로 서지 못할 때는 그 생명력을 놓치게 되므로 가장 필요한 것은 의장이 핵심이었음을 알 수 있다. 그러므로 그 의장의 깊은 뜻을 다시 음미해 보면 그는 양해(梁楷) 같은 초광적인 툭 터진 의취와 예찬 같은 맑은 생각의 간필과 자신의 견해인 필흥을 통해서 뜻을 다하는데 있다고 생각했던 것이 자신의 완숙한 경지에서 얻은 사상이었다.

심주의 주변에는 당인(唐寅) 구영(仇英) 사시신(謝時臣) 진순(陳淳) 왕총(王寵) 육치(陸治) 문팽(文彭) 문가(文嘉) 전곡(錢穀) 왕곡상(王穀祥) 문백인(文伯仁) 주천구(周天球) 육사도(陸師道) 등이 있었는데[20] 이들에 의해 명대 최대의 문인화파인 오파가 큰 물결을 이루게 되는데 그 맥이 문징명(文徵明)에게 넘겨지게 된다.

20) 兪劍華 著 中國繪畵史 下冊, 臺灣商務印書館發行, 1973. PP.80,85.

C) 문징명(文徵明)

문징명(文徵明)은 심주(沈周)의 회화사상과 창작 방법을 배운 계 승자로서 그의 사상적 정신세계와 기량은 선생의 사고보다 진일보하 였을 뿐만 아니라 시·서·화에 대해서도 한 발 앞서는 기량을 보여 주었으며 후진 양성도 각별하였다.

문징명(1470-1559)은 장주(長州) 사람으로서 처음 이름은 벽 (壁)이고 자(字)는 징명(徵明)이었으나 뒤에 징명을 이름으로 쓰고 자(字)를 징중(徵中)이라고 고쳤다. 선조가 대대로 호남(湖南)의 형 산(衡山)아래 잘 살았으므로 지명(地名)을 따서 호(號)를 형산(衡 山)이라 했다. 득명(得名)한 뒤에 정헌선생(貞獻先生)이란 사시(私 諡)21)를 받았으며 54세 때 북경(北京) 한림원(翰林院) 대조(待詔) 가 되어 원조 무종실록(武宗實錄)의 편찬을 간행하는데 얼마간 봉직 (奉職)하였으나 그는 곧 관리 생활을 청산하고 고향으로 돌아와서 긴 여생을 예술혼을 불태웠으며 그 때문에 세인들은 문대조(文待詔) 라고 부르기도 했다.22)

이러한 문징명은 심주의 작품세계가 무르익어 완숙단계에 접어들 었을 무렵에 사제의 인연을 맺게 되는데 그때 선생의 나이는 62세였 으며 자신은 겨우 19세로 43세의 연령 차이가 있었다.

문징명은 석전(石田)이 그린 장강만리도(長江萬里圖)를 구경하고 자신도 장차 예도에서 득명하기를 소원하여 그 뜻을 피력하였다. 그 러나 석전은 받아들이지 않았으나 그의 뜻이 하도 간곡하고 극진하 였으므로 받아들여 화법을 가르치게 되었다고 하는데23) 연보를 계 산해 보면 그때가 1489년으로 이미 그 즈음부터 문인화파인 오파가 형성되고 있었던 때이다.

21) 私諡: 文章과 道德이 뛰어난 선비이긴 하나 地位가 없어서 나라에서 諡號를 내리
 지 않았을 때, 一家親戚, 故郷사람 또는 弟子들이 올리는 諡號.
22) 中國繪畵大觀, 庚美文化社 編, 1980. P.58.
23) 許英桓 著 中國畵論, 瑞文堂, 1988. P.118.

그림 7 〉 古柏圖 - 文徵明·명대·지본수묵·넬슨 갤러리

　이렇게 사제가 된 배경에는 형산(衡山)의 부친(父親) 문림(文林)
이 일찍이 진사(進士)가 되어 풍류(風流)가 유아(儒雅)하고 학문이
깊어 당시 명류(名流)들이었던 오관(吳寬),이응정(李應禎)·양순길
(陽循吉)·심주(沈周) 등(等)과 문묵(文墨)으로 친교를 맺고 있었던
까닭에 문징명은 어려서부터 심주의 명성에 대해서 잘 알고 있었기
때문이라고 할 수 있다.

　이러한 맥락은 그의 스승인 심주의 부친(父親)도 심주의 스승과
무관하지 않듯이 문징명 역시 앞에서 언급되었던 유죽거(有竹居)의
화제(畵題)에서도 문징명의 부친 문림(文林)이 그 제발(題跋)에 들
어있던 것만 보아도 서로의 친교가 예사로운 사이가 아니었음을 읽
을 수 있다. 이와 같은 관계의 교감 속에서 맺어진 인연은 석전이 세
상을 뜰 때까지 20여 년을 모시고 배웠는데 참으로 따뜻한 사제 관
계를 이루었다고 한다.

　문징명은 시문과 글씨 그림에 두루 타고난 귀재로 알려졌는데 문
장은 일찍이 8세 때 아버지와 교분을 나누고 있던 오관(吳寬)에게
배웠고 시는 오현(吳縣)을 이끌었던 오중(吳中)에게서 배웠다. 그러
나 그 당시 축윤명(祝允明) 당인(唐寅) 서정경(徐禎景)과 함께 오
(吳)의 4제자로 유명하였는데 특이나 문징명은 근체시(近体詩)24)에

그림 8 〉 부채그림 山水圖 - 文徵明·명대·지본수묵

뛰어났다고 한다

　그는 글씨에 있어서도 진의 이왕(二王)과 황산곡(黃山谷) 소동파
(蘇東坡) 등의 서법을 배워 각체의 좋은 점만을 취하여 독자성을 이
루어 명대 제일의 대가로 명성을 얻었으며 그의 필적을 모아 엮어낸
정운관첩(停雲館帖)이 전해지고 있다.

　특이나 회화에 있어서는 사심(師心)에 의해서 고인에 묘적(妙跡)
을 취하여 얻어지는 스스로의 경지를 심주(沈周)의 뒤를 이어 북송
의 동원(董源) 곽희(郭熙) 이당(李唐)에서 원대의 조맹부(趙孟頫)
황공망(黃公望) 예찬(倪瓚) 오진(吳鎭) 등에 이르는 역대 대가들의
화법(畵法)을 두루 섭렵함으로써 기운과 신채(神采)가 당대의 독보
적이라는 세평의 성례를 얻었다.

　이와 같이 그림과 글씨 그 어느 쪽에도 치우칠 수 없을 만큼 대단
한 그의 명성을 흠모하여 재물과 금전을 가지고 그림을 구하려는 많
은 사람들이 문전을 번거롭게 했다고 하는데 그는 종실(宗室)과 제
후(諸侯) 내시(內侍) 및 외국인에게는 평생을 두고 그림을 그려주지
않았다고 한다.25)

24) 近體詩: 古體의 詩에 대하여, 五言 七言絶句, 律詩 등을 말함. 梁나라때 沈約이
　　四聲의 說을 제창한데서 詩에 聲律이 생김. 唐나라 初期에 近體詩와 古體詩의 體
　　가 둘로 나누어져 確立되었으며 近體詩를 今體詩라고도 한다.

하지만 학문이 깊고 뜻이 높은 선비는 필묵으로서 스스로 즐거움을 삼는다는 문인화가들의 자오적(自娛的)인 이념과는 상반되게도 매화(賣畵)관계가 이루어지고 있는 초기화 현상이 일어나고 있었다. 그러나 당·송·원의 맥락에서 보는 문인화가의 고일(高逸)한 생각만으로 대치되는 것은 아니다.

물론 원대에서 없었던 것은 아니지만 어느 시대보다도 풍류문아(風流文雅)한 정신이 잘 갖추어진 때임에도 그러한 현상이 나타나고 있었다는 점에 주목된다.

인기를 한몸에 지닌 문징명에게는 문집으로 보전집(甫田集)35권과 문대조제발(文待詔題跋)2권이 있으며 스승인 석전과 마찬가지로 체계적인 화론의 전저는 따로 없으나 임의로 쓴 제발 가운데 화론과 같은 사상을 드러내고 있다. 그의 이러한 성례가 있기까지 스승에게서 영향을 입었던 사상을 자신의 것으로 소화하여 새로운 해석을 내리거나 미가부자(米家父子)를 품었던 생각들을 제발 가운데서 찾아볼 수 있는데 그 한두 곳을 보면 다음과 같다.

"옛날 고인(高人) 일사(逸士)는 왕왕(往往) 즐거이 필(筆)을 농(弄)하고 산수를 그려 스스로 즐기고 있다. 중략,
가정(嘉靖) 7년 무자년(戊子年) 겨울에 능가사(楞伽寺)에 머물면서 관산적설도(關山積雪圖)를 그리려 했지만 쉽지 않아 포기하려다 몇 해를 거쳐 완성하게 되어 자신을 얻게 되었다. 이러한 원인이 세월을 인식하지 않으면 안 되는 것을 알고 거기에 돌아가야 함을 나타내고 있다." 26)

이 뜻을 음미해 보면 지금까지의 그림의 묘적(妙跡)들에 대하여고인(高人) 일사(逸士)들이 필(筆)을 농(弄)하여 즐기는 것이 결코쉬운 일이 아님을 알았으며, 사물을 관찰하여 거기에서 영감(靈感)

25) 中國繪畵大觀, 前揭書 P. 58.
26) 中田勇次朗 著 文人畵論集, 鄭充洛 譯 美術文化社. 1984. PP.117,118.

과 신기(神技)를 얻는 것이 중요하다는 사실 앞에 결국 그림은 하루
아침에 이루어지는 것이 아니라 많은 시간이 요구되어야만 함을 시
사하고 있다. 또 제발(題跋)을 이어서 그 다음을 보면 이렇게 적고
있다.

"나는 그림에 있어서는 오직 이미(二米)의 설산(雪山)을 좋
아한다. 반생(半生)을 보는 것은 미불(米芾)의 것은 특히 적지
만 미우인(米友仁)의 필적(筆跡)은 종종 볼 수가 있다. 대체로
는 부자(父子)가 그다지 많은 차이가 있지는 않지만 내가 즐기
는 것은 화가(畵家)의 의장(意匠)을 탈세(脫細)하고 천연(天
然)의 취(趣)를 잘 득(得)하고 있는 것에 있다." 27)

여기에서 그 자신이 좋아하는 그림 중에서 이미화법(李米畵法)의
설경을 좋아하는데 대미(大米=아버지)의 것은 작품이 드물고 소미
(小米=아들)의 것은 비교적 쉽게 볼 수 있다. 그러나 이들의 필법은
크게 다르지 않으므로 내가 즐기는 것은 그 의장(意匠=화공(畵工)
의 작위가 섬세함을 벗어나서 천연 곧 자연스러움을 취하여 얻는데
있다고 보았던 점이 스승과의 견해를 달리하였던 점이다.
다음은 그의 제자들에게 지도이념이었던 단문을 보면

"옛 그림을 보고 오직 그 뜻(畵意)을 보게 되면 그 기운(氣
韻)을 얻게 된다. 그러므로 고인(古人)의 신묘(神妙)한 곳을 많
이 배우게 되면 형사(形似)의 싫은 점을 떨쳐버리지 못할 것이
없게 된다."

〔得古畵, 惟覽其意而得其氣韻. 故多得古人神妙處, 而無脫胎
形似之嫌.〕28)

27) 仝揭書 P.118.
28) 許英桓 著 中國畵論, 瑞文堂, 1988. P.122.

라고 적고 있다. 이는 옛 그림을 만나서 감상하고 그 그림의 깊
은 뜻을 깊이 새기게 되면 기운의 생동성과 아담한 멋을 취할 수
있게 된다. 그러므로 옛사람들의 남긴 작품들 속에서 잘 처리되
어 있는 곳, 다시 말해서 신묘한 부분을 철저히 섭렵하게 되면
형사(形似)의 안 되는 점을 이루지 못할 이유가 없다는 미학의
의미를 담고 있다.

이와 같이 그의 제발(題跋)이나 지도이념에서 드러나고 있는 미학
의 생각들은 형사(形似) 필법(筆法) 의장(意匠) 고묘(高妙) 등을 논
하여 의장이 섬세함에서 벗어나 필법의 풍격이 천연스러움을 취함에
두고 있으며, 고묘(古妙)를 따르므로 서 형사를 해결하는 선험을 나
타내고 있다.

그리고 인품불고(人品不高). 용묵무법(用墨無法)이라 하여 먹을
쓰는 법이 따로 없으므로 인품이 수승하지 않으면 문인 기질도 드러
내기 어렵고 기교도 미치지 못하므로 사실적 접근의 묘사와 더불어
고인의 좋은 점을 배우는데 시간을 많이 투자해야 함을 전하고 있다.

원대에서 뛰어난 조맹부(趙孟頫)의 영향을 입어 그 일가들이 화가
집단을 이루듯이 명대에서도 마찬가지로 문징명(文徵明)의 화려한
성예 때문에 그 일가들도 화가 집단을 이루었으며 그를 추종하는 많
은 세력들과 30여 명의 제자들이 오파의 활발한 전개를 이루어 한
시대 명대 화단을 풍미했다.

그의 제자들은 문팽(文彭) 문가(文嘉) 문태(文台) 문영(文英) 문
백인(文伯仁) 문진형(文震亨) 문자(文자) 문정(文鼎) 문원선(文元
善) 문종창(文從昌) 서홍택(徐弘澤) 장윤효(張允孝) 엄빈(嚴賓) 주
명(朱明) 이방(李芳) 진순(陳淳) 육사도(陸師道) 장요은(張堯恩) 전
곡(錢穀) 손지(孫枝) 진괄(陳括) 장복(張復) 오지(吳技) 왕복원(王
復元) 육병(陸昞) 등이 있다.29) 이후 심주(沈周)와 문징명(文徵明)
은 문인화의 전범(典範)이 될 만큼 후대에 많은 영향을 미쳤다.

29) 兪劍華 著 中國繪畫史 下冊, 臺灣商務印書館發行.1973. PP.84,85.

3) 明代中期의 批評的 發興

명대 중기화단은 문인화파인 오파의 일방적인 추세 속에서 문학화의 고일(高逸)한 정신세계가 심주(沈周)를 전후하여 고양되어 왔었다. 그로부터 문인들에 대한 문학화의 최성기를 만나 당시의 유종원(柳宗元) 백거이(白居易) 주존리(朱存理) 도목(都穆) 등을 비롯하여 오중(吳中)의 문하에서 이름이 높았던 축윤명(祝允明) 당인(唐寅) 문징명(文徵明) 서정경(徐禎卿) 등을 한 시기로 시문학의 근체시(近體詩)가 크게 유행하고 있던 때다.30) 이렇게 문학화가 고조되어 있던 사회조류와 맞아 떨어져 시·서·화가 함께 그 진전이 발화되어 작품에 관심이 모아지고 있었다. 이를 계기로 하여 작품 수장과 감상 위에 선 시문을 겸한 지식인 비평가들의 이론이 여기저기서 나타나기 시작하였다.

그들은 주존리(朱存理) 도목(都穆) 당인(唐寅) 하양준(何良俊) 양신(楊愼) 왕치등(王穉登) 이개선(李開先) 장태계(張泰階) 왕세정(王世貞) 등 그 외에도 많은 비평가들의 비평문헌이 보인다.31) 그러나 그 가운데서 새로운 관점이라 할 수 있는 시대적 사회 상황과는 다른 직업화파인 절파를 대변하는 비평이론이 함께 제기되어 주목을 끈다. 그러므로 이렇게 많은 이론가들 가운데서 관심을 끄는 몇 편의 논을 비교해 보고자 하는데 그들을 하양준(何良俊) 이개선(李開先) 왕세정(王世貞) 등으로 압축하고자 한다.

30) ① 許英桓 中國畵論 瑞文堂,1988. P,126.

　　② 中田勇次郎 著 文人畵論集 鄭充洛 譯 美術文化社, 1984.. PP,119,120.

31) 兪劍方 著 中國繪畵史 下冊 臺灣商務印書館,1973. PP,142-150.

그림 9 〉 山水圖 - 남영 · 명대 · (화첩) 지본수묵

이전까지만 해도 대체로 회화 이론이라 할 수 있는 것들은 작가들의 작품이나 제발(題跋)을 통하여 나타나는 생각들의 근거가 그 역할의 일부가 되어 왔던데 비하면 많은 비평가들이 나와 독립성을 띄고 정리가 된다는 점에서 큰 진전이라고 할 수 있다. 그러나 이들의 비평적 추구는 선대에 있었던 일품(逸品) 이론에 근거한 예술적 경향에 동조하고 있었으며 거기에 새로운 자신의 뜻을 첨론하여 서로 다른 시각의 잣대를 보여주고 있었던 점에 주목하게 된다.

먼저 하양준(何良俊=生沒~?)은 사우재화론(四友齋畵論)과 서화명심록(書畵名心錄) 1권이 있는데 그 내용에는 육법과 신(神) · 묘(妙) · 능(能) · 일(逸)의 사품(四品))을 논한 일설이 있고 화론의 원리에 대한 설이 있으나 그 근거가 당대 장언원(張彦遠)의 역대명화기(歷代名畵記)에 의하고 있다.

그러나 여기서 하양준의 초점이 되는 점은 문징명의 이름을 빌려 말하기를 심주의 품격이 원초의 조맹부 고극공(高克恭) 원말 사대가 (四大家)와 함께 송인의 위에 있다고 하는 점이다. 그의 설은 보면

"옛 고인들은 흥(興)이 나야 붓을 들어 그림을 그렸기 때문에 오직 한 폭이 있을 뿐 대폭(對幅)은 있지도 않다. 경사(京師)의 귀인은 수천금(數千金)을 주고 송인(宋人)의 사폭(四幅)의 대작(大作)을 사고 있다. 이것은 참으로 산곡(山谷)이 말하고 있는 천금으로 사놓는 작품을 예로 들어 그것이 진품(眞品)이라도 반드시 좋다고 할 수 없는데 하물며 진품이라 할 수 없는 것이라면 더군다나 새것이라는 것이다." 32)

라고 적고 있다. 이 말은 자기 대와 직전의 원대에 비해 송대를 더 낮게 보았으며 그림에 있어서도 수준작이 한정되어 있어서 그것도 거기에 대적할 만한 작품이 따로 없으므로 많은 값을 치르는 것도 아까운 일로 비추어졌던 것이다. 믿을 만한 송대의 이론가 황산곡(黃山谷)이 평하였을지라도 천금을 치른 작품들이 반드시 좋다고는 할 수 없으며, 진품여부도 불확실하다는 논리로서 송대가 원명에 미치지 못함을 다시 한 번 강조하고 있다. 그리고 다시 심주(沈周)를 평하여

"그의 화법은 동(董)·거(巨)에 와 있다. 원말(元末) 사대가 (四大家)에 있어서도 임모(臨模)하고 있음이 극의(極意)에 닿아 있어 삼매(三昧)를 얻고 있으며 의장(意匠)의 고일(高逸)함과 필묵(筆墨)의 청윤(淸潤)함이 선염(渲染)의 원기(元氣)가 흠뻑 젖어 흥건함 같아서 참으로 시중(詩中)에 화(畵)있고 화중(畵中)에 시(詩)있는 것 같다. 왕유(王維)의 필법(筆法)이

32) 中田勇次郎 著 前揭書 P.122.

천기(天機)를 얻음과 같아 화공(畵工)이 능(能)히 거기에 이를
수가 없듯이, 나는 심주(沈周)에 대해서도 그와 같다고 생각된
다."33)

라고 말하는 것은 그 관점이 왕유(王維)와 동(董)·거(巨)에서
비롯하여 원말 4대가의 일기(逸氣)를 취하는 것으로서 명대 문인
화의 높은 점을 드러내어 심주를 문인화의 수장으로 전면에 부상
시키고 있다.

다음은 이와는 대조적으로 이개선(李開先=1502-1588)34)은 그의
중록화품(中麓畵品)에서 오품(五品)으로 나누어 그 일품(一品)에 명
대 초부터 가정년간(嘉靖年間=1522-1566)까지 절파와 오파 작가들
을 평하고 있는데 주목되는 점은 당시의 사회조류와는 그 반대로 문
인화파를 폄하고 직업화파인 절파를 두둔하여 변호한 점이다. 그
리고 그 이품(二品)에는 육요(六要)와 사병(四病)을 들고 있는데 육
요란? '신(神):신묘한 필법, 청(淸):맑은 필법, 노(老):노숙한 필법,
경(勁):굳센 필법, 활(活):활기 있는 필법, 윤(潤):윤택한 필법,'으
로서 포괄하여 화가들의 장점을 논한 것이며, 사병(四病)이란? '강
(僵):누움, 고(枯):마름, 탁(濁):탁함, 약(弱):약함,'을 들어 여러 화
가들의 단점을 지적하고 있다.

그러나 이개선은 자신의 평론이 그 시대 사람들에게 공감을 불러
일으키지 못할 것임도 예견하여 다음과 같은 기록을 남기고 있다.
그는 말하기를

"나의 평론(評論)은 요즈음 모든 사람들을 따를 수 없으니 어

33) 中田勇次郎 著 同揭書, P.122. 引用.
34) 李開先(1502-1588) 字는 伯華 號는 中麓, 山東, 章丘人 嘉靖8년(1529) 進士가
 되어 벼슬이 太常侍卿에 이르렀다. 많은 書畵를 收藏하였고 鑑賞家로서 理論을 겸
 하여 자부심을 가졌으며 浙派의 그림을 좋아하였다. 著書에는 畵品이 있는데 그의
 號를 붙여 中麓畵品이라 한다.

그림 10 〉 菊華文禽圖 - 沈周·명
대·지본수묵·104×29.3㎝·일본
대판 시립 미술관

찌 감히 요즈음 사람들 중에서 알아주는 사람이 있기를 바랄
수 있겠는가?"

〔予論不能狗于今之人,　敢望求知于今之人哉?　公論久而後定〕
※　公論久而後定,은　讀者의　理解를돕기　爲하여　葛路의　論에서
補充 한 것임.35)

라고 하여 그의 설이 공인될 수 없음을 전제하고 있으며 이어 절
파 화가들을 조명하는데 비유적인 방법을 써서 묘사하고 있다.

 "대문진(戴文進:대진)그림은 마치 북두성(北斗星) 같은데 정
묘(精妙)한 이치가 아름답고 오묘(奧妙)하여 더욱 큰 그릇이라
할 수 있다. 오소선(吳小仙:오위)은 마치 초나라 사람이 거록
(鉅鹿)36)에서 싸우는 것 같아서 사나운 기가 마음대로 피어나
한 시대를 업신여겼다. 도운호(陶雲湖:도성)는 마치 부춘(富
春)선생 같아서 구름은 희고 산은 푸르러 아득하고 야일(野逸)
하다. 두고광(杜古狂:두근)은 나부산(羅浮山)의 어린 매화와37)
무산(巫山)의 아침 구름38) 같아서 신선(神仙) 같은 모습이 깨
끗하고 맑으니 범상한 품격과는 비교할 수 없다."

35) ① 葛路 著 中國繪畵理論史 姜寬植 譯 미진사,1989. P.354.
　　② 兪劍方 中國繪畵史 臺灣商務印書館 中華民國69년, P142,143.
36) 거록(鉅鹿): 춘추전국시대 趙의 도읍으로 河北省 平鄕縣에 있는데 秦末에 項羽가
　　이곳에서 秦軍을 크게 격파하였다.
37) 羅浮山은 廣東省 增城縣에 있는 山이름이다. 隋나라의 趙師雄이 이곳의 梅花村에
　　서 하루 밤을 잤는데 꿈에 梅花少女를 만났다는 데서 羅浮夢이라는 羅浮少女 古史
　　가 傳한다.
38) 巫山之夢의 고사에 얽힌 이야기다. 楚나라의 양왕이 일찍이 高塘에서 놀다가 낮잠
　　이 들었는데, 꿈에 한 婦人이 나타나 "나는 巫山의 여자로서 高塘의 나그네가 되었
　　는데 王께서 여기 계신다는 所聞을 듣고 왔으니 願컨데 枕席을 같이 하여 주십시
　　오."라고 하므로 양왕은 하룻밤을 같이 잤는데, 그 이튿날 아침에 그녀가 떠나면서
　　"저는 巫山의 양지쪽 높은 언덕에 사는데 每日 아침에는 구름이 되고 저녁에는 비
　　가 됩니다."라고 하더니 과연 그러하였으므로 양왕은 거기에 祠堂을 지어 그 이름
　　을 朝雲이라 하였다 한다.

[戴文進之畵, 如玉斗, 精理佳妙, 復爲巨器. 吳小仙, 如楚
人之戰鉅鹿, 猛氣橫發, 加乎一時. 陶雲湖, 如富春先生, 雲
白山靑, 悠然野逸. 杜古狂, 如羅浮早梅, 巫山朝雲, 仙姿靚
潔, 不比凡品.]39)

라고 하여 절파의 이 4가를 조명하고 있다. 다시 이어서 6요(六
要)를 들어 그들의 그림이 6요를 겸비한 것으로 세우고 있는데
생략한다. 그리고 사병(四病)을 들어 문인화가들에 대해서는 폄
하하기를 다음과 말하고 있다.

　　"예운림(倪雲林=예찬)은 마치 책상 위의 석창포(石菖蒲) 같
　아 그 물건은 비록 작으나 옥쟁반처럼 성(盛)하다고 할 수 있
　다. 당인(唐寅)은 마치 가조(賈島)40)와 같아 몸은 곧 시인이지
　만 오히려 중의골(骨)이 있어 흡사 황엽장랑(黃葉長廊) 아래
　있는 듯하다. 심석전(沈石田=심주)은 마치 산 속의 중(僧)과 같
　아서 마르고 담백한 것 외에는 특별한 것이 없다. 문형산(文衡
　山=문징명)은 소품(小品)에는 능(能)하나 대작(大作)에는 능하
　지 못한데 그 정교함은 조송설(趙松雪=조맹부)에 근본을 두었
　다."

　　〔倪雲林, 如几上石蒲, 其物雖微, 以玉盤盛之可也. 唐寅, 如賈
　浪仙, 身則詩人, 猶有僧骨, 宛在黃葉長廊之下. 沈石田, 如山林
　之僧, 枯淡之外, 別無所有. 衡山能小而不能大, 精巧本之趙松
　雪.〕41)

39) 葛路 著 上揭書 P.357.
40) 가도(賈島=778-841)는 唐의 詩人. 字는 浪仙 河北省 范陽人으로 일찍이 出家
　하여 僧侶가 되어 法名을 無本이라 하였으나 뒤에 韓愈에게 詩才를 認定받고 마
　침내 還俗하여 長江主簿를 지냈다. "새는 못 가 나무에서 자고 중은 달빛 아래 문
　을 두드리네."(鳥宿池邊樹, 僧敲月下門)라는 구절에서 敲를 堆로 고칠 것인지에 대
　해 고심했다는 데서 堆敲의 고사가 전한다. 저서 賈長江集十卷이 있다.

라고 낮추어 평하고 있다. 이와 같이 예찬(倪瓚)과 당인(唐寅)에
게는 아무것도 긍정하지 않았으며 명대 문인화를 이끈 오파의 수
장인 심주(沈周)를 산 속의 중처럼 마르고 담백한 것 외에는 특
별한 것이 없다고 폄하하고 당시 형산(衡山)은 생존해 있었기 때
문에 그냥 보통으로 평하였음을 보게 된다.

그러나 역대로 직업화가들에 대해서는 문인화가들로부터 인정받지
못해 왔으며 절파화가들 중에서는 그들의 예술사상을 천명할 만한
이론을 쓴 사람이 아직 없었다. 그런데 감상자로서의 이론가인 이개
선이 유일하게 절파화가를 대신하여 평론한 글이 제기되어 파장에는
미치지 못하고 가라앉고 말았지만 아마도 그것이 명대 후기에 도화
선으로 작용하여 절파가 완전히 사라지게 되는 원인제공의 결과를
낳았다고 보아진다.

끝으로 왕세정(王世貞=1525-1593)42)은 제발과 화론을 실은 엄주
산인(弇州山人) 사부고(四部稿)와 예원치언(藝苑巵言)의 부록을 싣
고 있는 서화론(書畵論)을 집성(集成)한 왕씨서화원(王氏書畵苑)을
낸 서화학(書畵學)에 밝은 왕성한 이론가였다. 그리고 시문학의 고
문체(古文體)인 복고주의를 부르짖어 문학화의 성기에 있는 문단을
20여 년에 걸쳐 주도자가 되었던 인물이다.43)

화론을 간단히 살펴보면 이도 역시 화품(畵品)에 관한 논의인데
고화품록(古畵品錄)에서 당나라 화인들을 연구하여 그 시비를 논함
에 있어 장언원(張彦遠)이 신품(神品) 위에 자연(自然)을 그 상(上)
으로 한 것에 대해 말하기를

41) 李開先, 畵論類編(3), 藝術叢編(12) 「中麓畵品」 畵品,一. 葛路 著 上揭書
PP.358,360.
42) 王世貞〈1525-1593〉은 江蘇省 태창 사람으로 字는 元美이고 號는 鳳州 弇州山人
이었으며 明代 中後期의 文人 收藏家로서 嘉靖26〈1547〉年에 進士가 되어 벼슬이
南京兵部侍郎에 이르렀다. 동생인 경미와 함께 收藏家로 알려졌으나 本職은 批評
家로서의 活動을 크게 하였다.
43) 美術事典 人名編 韓國美術年鑑社. 1989. P.132.

"화(畵)가 신(神)에 이르러 능사진(能事盡)했다고 어찌 자연
(自然)이 아닌 것이 있겠는가?"

라고 하여 자연과 신품(神品)을 동일하게 보았으며 신(神)·묘
(妙)·능(能)의 상(上)에 일(逸)을 놓은 고인(古人)의 설을 뒤집
어 일(逸)은 삼품(三品)과 별도로 하여 그밖에 두어야 함을 논하
여 문인화의 일격(逸格)의 뜻을 새로운 방향으로 화품론을 새웠
다.44)

　왕세정은 성격이 곧고 역사관이 분명하여 모든 이론에 입론이 공
정하여 그의 말에 믿음이 실려 있던 것으로 전해지고 있는데 앞에서
언급한 이개선의 화품(畵品)에서 작가들을 논한 평을 정론으로 인정
할 수 없음을 말하고 있어 그 시비를 다시 개진하여 보고자 한다.

　왕엄주(王弇州=왕세정)는 이개선보다 20여 년 연하인 후배였으나
함께 관직에 있었던 사대부출신의 회화 비평가로서 서로 교분을 나
눈 것에 대한 두 사람의 친분관계가 어느 정도였는지는 알 수 없다.
그러나 그들 사이에 사회적인 조류의 반대편에 선 이개선과 관계된
흥미로운 왕세정의 반론이 있었다. 그것은 앞에서 설명한대로 이개
선은 육요(六要)의 극찬으로 절파를 대변하여 대진(戴進)을 세우고
사병(四病)의 단점을 들어 오파(문인화)를 폄하하는데 그 수장인 심
주를 사병(四病)의 고(枯)에 비유하여 특별한 것이 없다고 평하였다.
이러한 평을 두고 그 후에 왕세정은 다음과 같이 말하고 있다.

"중록초당(中麓草堂)을 지나가다가 수장(收藏)하고 있는 모
든 그림을 빠짐없이 보았는데 좋은 것은 하나도 없었다. 그러나
中麓(이개선)은 대진(戴進)의 그림이 원(元)나라 사람들보다는
높고 송(宋)나라 사람들보다는 못하다고 하였으니 정론(廷論)
으로 삼을 수 없다."

44) 中田勇次郎 著 文人畵論集 鄭充洛 譯 美術文化院, 1984. PP, 123, 124.

〔過中麓草堂. 盡觀所藏畵. 無一佳者. 而中麓謂文進高過元人,
不及宋人, 亦未足爲定論也.〕45)

라고 하였다는 내용을 청나라 왕사정(王士禎=1634-1711)46)의
향조필기(香祖筆記)에서 밝히고 있다.

이와 같이 中麓(이개선)의 화품(畵品)이 화론으로서 편벽되어 있
음을 지적하는 많은 논의(論意)들로부터 명대 후기에 그 파장이 전
해짐으로 해서 절파는 거의 사라져가고 없는데도 하물며 광태사학파
(狂態邪學派)라고 몰아대는 자들이 있었으며, 절파화풍은 천한 것이
니까 배울 것이 못 된다고 더욱 그 설 자리를 막아 버렸던 것이
다.47)

그러나 한편 후대로 내려와서 심심치 않게 중록(中麓=이개선)에
대한 편벽론이 심화되고 있었던 점에 대하여 그 시비를 멋있게 가린
중국화론류편(中國畵論類編)에 실려 있는 유검화(兪劍華)의 논에서
는 다음과 같이 말하고 있다.

"그의 논의에 대하여 사람들은 언제나 편벽된다고 말하는데 확
실히 편벽됨을 면하지는 못하였지만, 그를 편벽 된다고 배척하
는 사람들도 또한 어떻게 편벽되지 않다고 할 수 있겠는가?"

〔其議論人每謂之偏, 偏固不免, 然斥其偏者, 又何嘗不偏哉?〕
兪劍華,「中國畵論類編」第三編, 品評, 中麓畵品,

45) 溫肇桐 著 中國繪畵批評史 姜寬植 譯 미진사,1989. P.202.
46) 王士禎(1634-1711) 淸初의 山東 新城縣 사람으로 著名한 詩人이며 字는 子貞
 號는 阮亭, 漁洋山人 등이다. 어려서부터 天才의 稱이 있었으며 벼슬은 刑部尙書
 에 이르고 諡號는 文簡이다. 그는 처음에 六朝詩를 배웠으나 中年이후 嚴羽의 詩
 論에 影響을 받아 詩의 精神的 韻致를 추구하는 神韻說을 주장하였다. 著書에 阮
 亭詩鈔, 漁洋山人精華錄, 香祖筆記 등이 있다.
47) 葛路 著 中國繪畵理論史 姜寬植 譯 미진사,1989. PP.353-340.
 ① 兪劍方 中國繪畵史 臺灣商務印書館 中華民國69년. PP.142,148,150-151.
 ② 許英桓 中國畵論 瑞文堂, 1988. PP.149-160.

라고 하여 일단 그의 편벽됨을 시인하면서 후대 이론가들의 시비
거리를 잠재우고 있다.

그러나 이개선의 평은 어떤 의미에서는 그 당시에 있어서 단 한번
도 없었던 일이기 때문에 당황스러우면서도 일방적인 것에 대한 도
전 같은 일대 사건이기도 했다. 하지만 그것을 잘 받아들임으로 해
서 서로 더 큰 발전을 가져올 수 있었을 터인데 그렇지 못하고 학술
적 가치를 떠난 편벽으로 질타되어 시비 밖으로 쫓겨나 있었기 때문
에 그 스스로가 전제했던 것처럼 공론에 막혀 있었던 것이다. 이렇
게 이개선의 논은 하나의 학술적인 문제로 쟁점화되는 논란의 의미
를 없애 버렸기에 표면상으로는 드러나지 않았지만 명대 후기에서
동기창(董其昌) 일파들에 의해 회화의 분종론이 제기되는 데도 다소
그 영향을 입지 않았다고는 볼 수 없다.

한편 이개선은 절파를 살려내려는 노력이 오히려 더 빠른 죽음을
가져오게 했던 결과적 초래가 편벽의 입증이며 오파를 폄하하였음에
도 그 대세를 거스를 수 없는 것이 진리의 모양이기 때문에 그의 미
학은 단막으로 끝나게 된 것이다. 그러나 그는 절파를 질타하는 선
비 군들의 고약함에 비해서는 한결 선량하였으나 더불어 공생해갈
수 있는 비평의 눈이 문인화의 미학사상을 수용하지 못한데서 그 원
인이 있었다고 본다.

문학화의 성기에 있던 명대 중기의 회화이론의 발흥은 대체적으로
화품을 기인하여 논하고 있는데 선대의 것을 의지하여 문인화파 우
위에 대한 자기 대를 세우고, 있는 반면에 직업화파를 내세워 원대
보다는 높고 송대보다는 낮다는 논을 세웠으며, 마지막은 일(逸)을
삼품(三品) 밖에 두어 문인화의 격(格)을 높이는 대조적인 변화를
보여주고 있음이 이채로웠다.

이와 같은 역사적 맥락의 요소에 비추어 볼 때 동양회화를 대표해
온 남종화와 사실상 한몸으로 묶여 있는 관계 속에서 문인만을 따로
분류할 성질의 것이 아님을 알 수 있을 것이다. 이러한 입장에서 문

인화를 정확하게 말하기란 쉽지 않는 일이며, 또한 후대의 학설이나 주장도 구구하게 많고 각이 다르기 때문에 모호하기 이를 데 없다.

그러나 굳이 문인화가 일반 회화와 어떻게 다른가 하는 정의를 내린다면 앞에서도 언급했듯이 화원화(직인화)의 반대 개념의 그림이라고 할 수밖에 없다. 다시 말해서 설명을 더 보태면 화원화를 일명 북종화라고 하는데 장식성을 중심으로 기교를 세워 색상을 강하게 나타낸 그림이다. 반면에 문인화(남종화)는 작가의 높은 인격과 사상을 배경으로 문학화의 시적인 감흥을 사의적 방법에 의해 표현한 그림을 말한다.

이러한 분류는 산수화가 크게 발전하여 화원제도가 잘 되어 있었던 송대 사회에서 두 계열의 유파로 나누어지게 되는데 결국 동양회화는 문인화와 직인화의 양분 속에서 일단 화단의 주도권이 문인 사대부들에게 넘겨지게 된다. 이로 인해 송대 사회 전반에 걸친 예술 분야가 문인들에 의해 주도되어 동양화론에 있어서도 문인화론(남종화론)이 일정기간 동안 절대적인 영향을 미치게 된다.

그러므로 수묵산수의 전통은 당과 오대를 이어오면서 문인화풍이 직인화풍을 압도하여 송대의 최성기를 이루었다. 이러한 과정에서 자연스럽게 지형에 따라 북방의 험준한 산세를 중심으로 그린 장식성이 강한 청록회화의 북방 산수와 반면에 남방의 수려하고 평원 다습한 특유의 자연미를 수묵의 습윤한 표현의 남방 산수가 바로 그것이다.

그러나 원천적으로는 양식에 있어서 도구나 재료가 틀리거나 먹이 주종관계를 떠난 것은 아니다. 다만 채색 과정에 있어서 색을 강(强)하고 담(淡)하게 쓰는 차이만 있을 뿐이지 그림에 대한 원리와는 관계가 없다. 이와 같이 문인화를 설명하는데 있어서 그 시대의 회화의 내면에 있어서 북송과 남송으로 나누어 보는 분류의 기준이 진정한 것은 아니지만 작가의 신분과 환경에 따라 이루어진 문화 형태를 놓고 시대상황의 필요에 의해 맞아떨어진 것이라고 할 수 있다.

그러나 송대를 대표하는 소동파(蘇東坡)의 출현은 유가를 바탕으
로 하여 불가와 도가의 사상을 융합한 신유학(新儒學)이라고 하는
송학(宋學)을 가지고 새로운 문화의 지평을 열어가는데 있어서 문인
으로서 그가 생각하는 시・서・화의 근본을 하나로 보는 정신세계에
서 산수화만을 즐기기에는 미흡했던 것이다.

그래서 송대 중기의 수묵산수의 절정과 더불어 발묵(潑墨)과 선염
(渲染)의 필치로 안개와 비에 젖은 듯한 독특한 미가(米家)산수를
뒤로 하고 죽(竹)・난(蘭) 등으로 눈을 돌려 사군자 중심의 문인화
가 수묵산수화를 리드하게 된다. 이러한 변이는 선비사상과 군자의
절개를 상징하는 뜻으로 죽을 주종으로 하여 괴석(怪石) 화훼(花卉)
에 이르기까지 폭넓은 소재들이 수용되고 있었다.

동파 역시 문인들에게 합당하다고 생각하는 일에 노력을 배려하였
으며 문인들이 주장한 회화이론에 그들의 유학적 배경을 반영하여
위상을 강화하였다. 이와 같이 시대상황은 여전히 회화를 직업으로
삼는 일은 낮은 지위에 있는 사람들이나 하는 것으로 폄하하였기 때
문에 귀족사회의 지주이거나 문인 사대부들과는 대조적으로 회화세
계를 양분하여 신분상의 위상을 드러나게 한 것이다.

이러한 구별은 몇 세기를 두고 시대가 지날수록 점점 심화되어 그
차별성을 확실히 두기 위해 문인의 화(畵)라는 말도 명나라 말기의
동기창(董其昌)이 쓰기 시작한데서 비롯되었다고 한다. 그동안에는
수묵화의 위상을 사대부화 또는 귀족화라고 일컬어 왔지만 명말에
와서야 본격적인 이름을 갖게 된 것이다.

특히 주목할 점은 이 동설(董說)에 의해서 왕유를 문인화의 조정
으로 하여 당 시대의 남북분종론이 불교의 선종사(禪宗史)에서 육조
(六祖)의 남북분종론과 일치하는 점인데 송대에 이어지면서 더욱 심
화되어 선가(禪家)에서도 남종선(南宗禪)이 크게 번성하였듯이 회화
역시 남종화(문인화)의 일변도로 계속 발전해 갔다.

그러나 근간에 와서 연구자들은 이러한 동설(董說)의 무용론을 펴

기도 하였으나 이는 그 시대를 배경으로 한 동(董)의 학설에 대한 역사를 지울 수는 없는 일이다. 이 또한 문인화사의 귀중한 사료로서 가치가 있는 것인만큼 왜 그러한 사론이 나올 수 있었는가 하는 잘못된 점에 대하여 동기창을 대상으로 한 적극적인 연구가 오히려 요구되어야 할 것이다.

그러므로 이것은 어디까지나 그 시대상황의 변화에 따라 일어난 역사 이론인만큼 그 시점에 맞는 역사적 요건인 것이지 그 시대를 떠난 상황까지 포괄하거나 연계해서 그 사상까지를 부정할 수는 없는 것이다. 예를 들면 종병(宗炳)의 문인화는 위진시대의 사상을 반영한 화풍이며, 장조(張璪)나 왕유(王維)의 문인화는 당대에 걸맞은 사상인 동시에 소동파(蘇東坡)의 문인화는 송대에 한하는 것이지 결코 현대의 사상은 아니기 때문이다. 그러므로 문인화란 어떠한 변천을 통해서 오늘에 이르게 되었으며 또 어떻게 달라져 왔는가 하는 문제가 정작 필요한 것이다.

그러나 문인화는 한편으로 계급성을 가지고 발전해 왔기 때문에 시대적으로 국가의 흥망과 정치적 격변을 거치면서 문화를 주도하는 인물 중심에 따라 회화 문화의 성쇠는 제재(題材)의 영역도 함께 변화를 겪으며 유행에도 민감한 반응을 보였다. 하지만 동양회화의 실질적인 동력이 되어온 문인들에 의한 이론적 기반 위에서 문학화의 사의적 존중의 추상성은 수묵화(水墨畵)의 차원을 끌어올렸으며 동양회화의 미학을 완성하는데 있어서도 철학적인 토대가 되어 왔다.

4) 明代의 花卉畵(花鳥)

a) 文人畵로서의 歷史的 배경

동양회화를 주제별로 화목을 보면 삼 개 분야로 크게 나누어지게 된다. 거기에는 첫째 인물화(人物畵), 둘째 산수화(山水畵), 셋째 꽃과 식물·곤충·새·동물 등의 그림을 화조(花鳥)·초충(草蟲)·영모(翎毛)라 하며 이것을 총괄하여 문인화에서는 보통 화훼(花卉)라 부르고 있다.

문인화가 처음에는 산수화만을 중심으로 발전하여 왔기 때문에 화훼에는 별 관심이 없었으나 산수화가 송대의 절정기를 이룬 이 후부터 변화를 가져오게 되었다. 그래서 그 중심이 사군자로 이동되어져 점차 화훼화로 확대되어 그 범위가 후대로 갈수록 넓어졌다. 그러므로 명대 후기에서부터는 이 화훼화가 문인화로서는 빼놓을 수 없는 화목으로 발전하여 큰 변화의 진전을 이루었으며 청대에서는 그 중심이 화훼화에 모아지게 된다.

후대로 내려올수록 넓어진 화목이 실제 문인화로서 활용되어졌던 시대적 변화가 명대에서부터 본격적으로 진전되어 갔는데 화훼가 시작되었던 역사적인 맥락을 더듬어 보면 다음과 같다. 아마 처음에는 용(龍)과 금수(禽獸)에서 시작하여 화훼화(花卉畵)로 점차 전환되어 종교화(宗敎畵)의 장식적인 활용을 통해 그 관심이 회화적인 것으로 되어 구륵법(鉤勒法)과 설색 위주의 그림으로 발전해 왔다. 그렇기 때문에 문인화로서는 한 발짝 물러서 있었던 것으로 보여진다.

문헌상의 기록은 당대에서부터 그 시작을 알리고 있는데 그 초기

에는 화가 설직(薛稷)을 비롯하여 구준(具俊)·이조(李詔) 등의 화명(畵名)이 있고 후기(後期)에 와서는 변난(邊鸞)이 잘 그렸으며 그 제자인 진서(陳庶)와 양광(梁廣)이 화훼화를 계승하여 발전한 것으로 되어 있다. 그러나 그들이 어떠한 방식으로 그렸는지에 대한 자세한 언급은 거의 없다.48)

그러나 당대를 마감하고 오대에서 송대를 잇는 사이에 황전(黃筌 =903-968)49)과 서희(徐熙=生沒?)50)가 출현하여 구륵법과 몰골법 (沒骨法)이라는 서로 다른 방법을 통해 화조화로 대성하였다. 그리하여 이들의 화법이 제시되어 이때부터 진전을 보이기 시작하였으며 이들을 그 최초의 종조로 삼게 된다.

하지만 선배 문인의 주도 중심으로 이루어진 산수화가 오대와 송대에서 화원의 부흥을 맞는 최성기로부터 직업화가와 문인화가로 나누어지는 양식적 변화 양상을 띠고 발전해 왔다. 그 과정에서 절찬은 아니지만 황(黃)과 서(徐)의 영향을 입어 화훼화도 함께 공존하

48) 金種太 編著 東洋畵論 一志社,1978. P,264.
49) 황전(903-968) 五代의 前蜀 成都 사람으로 字는 要叔이다. 어려서부터 그림에 才能이 뛰어나 刁光胤 藤昌祐 薛稷 孫位 등에게 花卉에서부터 人物 山水 鶴龍 등을 두루 배우고 그들의 長點을 익혀 一家를 이루었다. 17세 때 翰林待詔가 되었고 이어서 檢校少府監과 如京副使를 지냈다. 944년(後蜀 廣政7) 淮南과 通商을 했는데 生鶴 여러 마리가 들어왔다. 그는 蜀王의 命으로 便殿의 壁에 갖가지 모습을 한 여섯 마리의 鶴을 그리니 이에 歎服한 蜀王은 便殿을 六鶴殿이라 이름했다. 그때까지 蜀나라 사람들은 살아 있는 鶴을 본 일이 없어 薛稷이 그린 鶴을 기이하게 생각했는데 그가 鶴을 그린 뒤부터는 薛稷의 聲價가 떨어졌다. 그는 특히 花鳥畵의 名家로서 당시 徐熙와 함께 雙璧을 이루었으며 彩色을 爲主로 하는 黃氏畵法을 創始하여 後代에 傳承의 影響을 주었다.
50) 徐熙(生沒?) 五代의 南唐 金陵사람으로 江南 名族의 大爵집안에서 태어났다. 그림에는 先天的으로 뛰어나 寫生에 能하여 花竹 翎毛 魚蟲 蔬果 등을 두루 잘 그렸다. 그의 畵法은 먹으로 가지와 잎새 꽃술과 꽃받침을 그린 뒤에 設色을 했기 때문에 아주 生動感이 넘쳤다고 한다. 唐에서 北宋에 이르는 동안 花卉 系統의 代表的인 畵家로서는 徐熙와 黃筌 崔白 趙昌을 꼽게 되는데 특히 徐熙와 黃筌은 花鳥畵에 雙璧을 이루어 徐黃이라 並稱되었다. 뒤에 米芾이 評하기를 黃筌의 그림은 模倣하기 쉬우나 徐熙의 그림은 模倣하기 어렵다고 하였다. 그리고 識者들은 黃筌의 그림은 神氣는 있으나 妙하지는 않고 趙昌의 그림은 妙하기는 하나 神氣가 없는데 이 두 가지를 兼한 것은 徐熙뿐이다라고 評하였다 한다.

고 있었던 것이다.

그리고 더욱이 송대 휘종조(徽宗朝) 때는 휘종황제(徽宗皇帝)[51] 조길(趙佶＝1082-1135) 자신이 일급 화훼화가였으므로 화원화가들을 독려하여 화훼의 발전을 도모하게 된다. 그것은 먼저 있었던 곽희(郭熙)미학의 이론과도 유사한 면이 있는 회화관을 나타낸 것으로서 예도를 즐긴 군왕의 정신세계의 일면을 다음과 같이 말하고 있다.

"그림이란 사람들의 뜻을 불러일으키는 것이어서, 능히 천지조화를 빌려서 정신을 고매하게 할 수 있으며, 이는 마치 높은데 올라가 사물을 바라볼 때 얻을 수 있는 바와 같다."

〔於圖繪有而興起之意者, 率能奪造化而移精神遐想, 若登臨覽物之有得也.〕[52]

라고 하는 휘종의 미학은 작품 경향이 사진 같은 사실은 아니지만 자연으로부터 일정하게 이끌어 내오는, 다시 말해서 믿음이 가는 실제성에 접근되는 창조성이 제시되고 있다. 이를 계기로 화훼에서 가장 뛰어난 북송의 훌륭한 화원화가 최백(崔白＝生沒?)[53]의 출현으로 휘종(徽宗)의 목적에 부합하는 화훼화에 대한

51) 趙佶(1082-1135) 徽宗 北宋 第八代皇帝 1100年(元符 3)에 卽位하여 1125年(宣和 7)까지 26年間 在位했다. 1127年(靖康 2) 金나라 太宗에게 首都 汴京을 陷落당하고 아들 欽宗을 비롯한 많은 廷臣들과 北으로 잡혀갔다.〈靖康의變〉 音樂 造院 글씨 그림 등 百藝에 두루 通했다. 특히 그림은 趙令穰 王晋卿 吳元瑜 등에게 배워 人物 花鳥 山石 墨竹 등에 一家를 이루었으며 그림에 能한 歷代帝王 중에서 가장 뛰어났다는 評를 들었다. 三國時代 吳나라 曹不興으로부터 北宋初期의 黃居寀에 이르는 畵家들의 그림 一千 五百點을 모아 一百峽로 編纂하여 宣和藝覽이라 이름했다. 이밖에도 當時 內部에 所藏되어 있던 歷代名人들의 글씨와 그림을 整理하여 宣畵書譜 二十卷과 宣和畵譜 二十卷을 編纂하는 業績을 남겼다.
52) James Cahill 著 中國繪畵史 趙善美 譯 悅話堂.1978. P.106.
53) 崔白(生沒?) 宋의 濠梁 사람 字는 子西 이며 畵竹과 영모를 비롯하여 특히 연꽃 물오리 기러기를 잘 그려 名聲을 떨쳤다. 1068년(熙寧 1) 艾宣 丁貺 葛守昌 등과 함께 어의(皇帝가 치는 屛風)에 그림을 그렸는데 그가 가장 잘 그려서 圖書院藝學

그림 11 〉桃鳩圖 - 조길 작·북송대·견본채색·28.5×26.1㎝·일본 국보.

한 분수령을 이루게 되었다.

에 任命 되었다. 宋나라가 建國된 이래 도화원의 畵風은 반드시 黃筌.黃居寀 父子
의 畵法을 格式으로 삼는 것이 관례였으나 崔白과 吳瑜가 등장한 뒤로는 그 格式
이 변하였다 한다.

54) 金鍾太 前揭書. P.267.

55) 趙昌(生沒?) 宋의 劍南사람 字는 昌之 花卉와 草蟲을 잘 그려 名聲이 높았다. 처
음에는 藤昌祐의 畵法을 따랐으나 뒤에는 藤昌祐의 솜씨를 능가했다. 특히 彩色의
折枝疏果를 絶妙하게 그렸는데 그는 그림을 몹시 아껴 쉽사리 남에게 그려주지 않
았으며 어쩌다 市中에 흘러들어 가면 곧 다시 가지고 돌아왔다고 한다.

56) 兪劍方 著 中國繪畵史 王雲五.傳緯平 主編 下冊. 臺灣商務印書館發行.1973.
PP.101-102..

그 뒤 남송으로 이어지게 되는 화훼화의 맥락은 대체로 화원을 중심으로 이루어져 그들 가운데서 상당수가 화훼에 관심을 가지고 있었던 것이다. 그들은 담채를 중심으로 산수화와 화훼화를 넘나들면서 비교적 정교한 화풍의 추세를 보이고 있었으며 그 대표적인 작가로서는 이유(李迪)와 이안충(李安忠) 등이 있었다.54)

남송 화원의 화훼화는 황전(黃筌)과 서희(徐熙) 파로 그 양상을 드러내면서 작화 방법에 있어 선묘(線描)와 몰골(沒骨)을 취한 조창(趙昌)55) 파로까지 나누어지게 된다.56) 이와 같이 화훼화는 북송과 남송에서 원체화가들에 의해 그들의 화풍이 수립되어 지도체계를 이루어 나가고 있었으나 산수화처럼 모든 작가들에게 주목의 대상은 아직 되지 못하고 있었던 것이다.

원대가 되어서는 사회적인 큰 변동으로 모든 것이 어리둥절하여 송대에 있었던 것처럼 화훼화에 대한 유익한 전통을 바로 이어 나갈 수 없게 되었다. 그것은 남송 원체화가들에 의해 겨우 수립되어 시작 단계에 있었으므로 그 화원제도가 철폐되어 궁정(宮廷)의 보호 밖으로 쫓겨난 화원들의 신세는 재야의 화공신분으로 돌아가 뿔뿔이 흩어져 어려움에 처해 있었기 때문이다.

그러나 시간이 지나면서 원대의 회화문화를 주도하게 되는 지식인들에 의해 송대의 복고주의 양식에 편승하여 그 주자인 전선(錢選)의 손에서 화훼화가 다시 태어났으며 조맹부(趙孟頫) 역시도 외면하지는 않았다.

그러므로 흩어져 살던 재야의 화공(畵工)들도 다시 남송에서 이어진 원체파의 화훼화풍을 계승하여 송대의 향수를 달래고 생활에도

54) 金鍾太 前揭書, P.267.
55) 趙昌(生沒?) 宋의 劍南사람 字는 昌之 花卉와 草蟲을 잘 그려 名聲이 높았다. 처음에는 藤昌祐의 畵法을 따랐으나 뒤에는 藤昌祐의 솜씨를 능가했다. 특히 彩色의 折枝疏果를 絶妙하게 그렸는데 그는 그림을 몹시 아껴 쉽사리 남에게 그려주지 않았으며 어쩌다 市中에 흘러들어 가면 곧 다시 가지고 돌아왔다고 한다.
56) 兪劍方 著 中國繪畵史 王雲五,傅緯平 主編 下冊. 臺灣商務印書館發行,1973. PP.101-102..

보태던 무명화가들이 원대 초를 장식하게 된다.

그러나 전선을 비롯한 진중인(陳仲仁) 왕연(王淵) 등 문인화가들의 작화방법은 남송 이전의 것으로 돌아가 설색으로 구사되어 선염(渲染)은 오히려 멀어졌다.57) 그러나 문인화의 묵희성(墨戱性)에 의하여 다소 진전은 있었으나 그들의 고민은 문인화로서의 문기(文氣)를 어떻게 끌어낼 것인가 하는 문제를 안고 그것을 해결하지 못한 채 원말로 넘겨지게 된다.

하지만 원말에서는 화훼화는 쇠퇴하였으며 문인산수화의 완성에 흡수되어 그 작화방법에 있어서도 수묵이나 선염으로 바꾸어져 가고 있었으나 그 명맥은 희미하게 이어졌다.

명대에 들어서게 되면 화단의 양상이 다른 시대와는 달리 화훼화의 부흥이 조성되어 산수화와 마찬가지로 사생자와 임화자(臨畵者)가 많았다. 그리고 파별의 분열도 심화되었으며 그 분열된 파를 보면 사생파(寫生派) 임고파(臨古派) 황파(黃派) 사의파(寫意派) 구화점엽파(鉤花點葉派) 기여파(其餘派) 등으로 나누어진다.58)

이와 같이 분열된 화단의 조류는 고인의 명화를 통해 화법을 모방하지 않고 스스로 화법을 이룩하는 화가들을 인정하지 않는 풍토가 조성되어 있었다. 그러므로 당시에는 사생을 별로 중요하게 생각지 않았으며 더욱 멸시하는 경향으로까지 흘러가서 오히려 줄어드는 추세 속에 있었기 때문에 탁월한 작가도 나타나지 않았다.

그러나 고법을 취하는 쪽에서는 황전(黃筌)과 서희파(徐熙派)로 나누어지는데 그들은 임고에만 국한하지 않았다. 고법에 얽매이지 않고 당시 명대의 현대성과도 결합되는 변화를 취함으로써 전대에 비해 화법이 간략하고 시원스러웠으며 소소(蕭疏)하고 담원(淡遠)한 것이 특색이었다.

이러한 임고파에 속하는 황전의 화법을 추종하는 사람들은 색 바

57) 金鍾太 前揭書 P.276.
58) 兪劍方 上揭書 P.106.

름을 위주로 하였으며 서희(徐熙)의 화풍을 따르는 자들은 수묵을
주종으로 하였다. 그러나 황전 화법의 색 바름도 날이 갈수록 청담
해졌으며 수묵화훼(水墨花卉)는 앞대의 관심 속에서 명대로 이어져
번성하게 된다.

그리고 임고파에 이어 황전을 그대로 종사(宗師)로 하는 황파(黃
派)가 있는데 그들 중에서 변문진(邊文進)과 여기(呂紀)를 대표작가
로 꼽는다. 그들은 예쁘고 아름답게 공들여 치밀한 그림을 그렸던
화법이 비슷한 사람들로서 당시 절파 소속의 화원화가들이다. 그런
데 신분에서 드러나는 재미나는 것을 보게 되는데 당시에 알려졌던
화가 육치(陸治)의 화법도 그들과 유사하였지만 이는 오파 소속의
문인화가였다.59)

다음은 사의파(寫意派)로서 명대 화단의 초점이 되고 있는데 거기
에는 원파(院派)와 문인화파의 양종으로 나누어진다. 원파는 임량
(林良)과 임교(林郊) 부자(父子)를 종사로 삼고 있으며 문인화파는
진순(陳淳)과 서위(徐渭)를 종사로 삼고 있다.

이들은 화법의 맥락에 있어서는 별 차이가 없지만 임(林)의 부자
는 천순(天順)과 홍치(弘治) 때 활약했던 사부 출신이 아닌 화가로
서 영모화훼(翎毛花卉)가 부자간에 정교함이 뛰어났다. 아버지 임
량은 궁실(宮室) 내정(內廷)의 금의지휘(錦衣指揮)였고 아들 임교는
천순황제(天順皇帝)때 화공(畵工)에 일등으로 뽑혀 무영전(武英殿)
에 근무하였는데 화원에서는 이들의 화법을 따랐으므로 원파가 화원
을 중심으로 이루어졌다.60) 문인화파는 산수를 이끄는 오파와 동일
한 사람들로서 화훼와 산수를 겸작하는 경우가 많았다. 문인화훼화
를 이끈 진순(1483-1544)61) 역시도 오파의 문징명(文徵明) 제자

59) 兪劍方 前揭書 P.104.
60) 中國繪畵大觀 庚美文化社 編,1980. PP.172-173.
61) 陳淳(1483-1544) 長洲人으로 字는 道復 號는 白陽山人이며 뒤에 道復을 이름으
 로 쓰고 자는 復甫라 했다. 文徵明과 같은 故鄕으로 아버지가 文徵明의 친구이었
 기 때문에 어려서부터 문징명의 門下에서 수학하여 經學 古文 詩詞 글씨 그림 등

로서 경학(經學)·고문(古文)·시사(詩詞)·서예·산수 등에 모두 능하였다.

이 문인파들은 화법이 보편적으로 화분(花盆)이나 자연에 취향을 두고 서희와 황전의 장점을 합하였고 편엽(片葉)이나 점엽(點葉)의 정교함도 따랐으나 묵희(墨戲)를 많이 하였기 때문에 사실적 진실에 궁핍함이 없지 않았지만 그래도 거기에 구애받지 않았다.62) 그러므로 강건한 필묵의 정취와 기운을 익혀 넘어나는 작가의 순수한 문학사상을 화훼화의 겉옷 역할로 삼고 있었던 것이 하나의 특색이었다.

위로는 오파를 이끌던 심주(沈周)나 문징명(文徵明) 등도 겸작을 하였으며 진순(陳淳)과 같은 세대에서 육치(陸治)63)가 있고 아래로는 서위(徐渭)가 대표적인 화훼작가로서 명대 후기 화단을 주도하게 된다.

마지막으로 구화점엽파(鉤花點葉派)인데 이 파는 주지면(周之冕)64)이 그 위의 진순과 육치화법의 장점을 취하고 자연을 관찰하고 사실주의 정신을 결합하였다. 그리고 '구화점엽(鉤花點葉)' 꽃잎은

에 모두 能했다. 처음에는 山水畵로서 黃公望과 王蒙의 畵法을 따랐고 다음에는 二米와 高克恭의 畵法을 參酌하여 淡墨이 淋漓하고 風致가 高遠한 그림을 그렸다. 후반에 와서 花卉를 주로 그렸는데 沈周의 畵法을 바탕으로 徐熙와 黃筌의 장점을 취합하여 文人派 화훼를 잘 그림으로써 크게 成家하여 花卉畵에 대한 문인파의 종으로 꼽는다.

62) 兪劍方 前揭書 P,108.

63) 陸治(1496-1576) 明의 吳縣사람 字는 叔平 號는 包山子였다. 祝允明과 文徵明의 門下에서 授業하여 詩 古文辭에 能하고 書는 楷行을 잘 썼으며 山水와 花卉를 잘 그렸다. 山水는 宋代畵風을 따랐으며, 花卉는 徐熙와 黃筌의 畵法을 따랐으나 陳淳에는 미치지 못했다. 사람됨이 狷介하고 孝誠과 友愛가 두터웠으나 末年에는 아주 가난해서 處士服을 입고 支硎山 밑에 隱遁하며 花草와 꿀을 가꾸며 餘生을 보냈다.

64) 周之冕(生沒?) 明代 萬歷(1573-1619) 때 살았던 長州사람으로 字는 服卿 號는 小谷이며 書體는 古隷를 잘 썼고 특히 花鳥畵에 能했다. 그는 갖가지 새를 기르면서 그 生態와 習性을 잘 觀察하였으므로 그림이 生動感이 있었으며 彩色이 곱고 淡하여 神韻이 感돌았다. 畵論家 王世貞은 그의 그림을 가리켜 吳郡出身의 花鳥畵家로서는 沈周이후 陳淳과 陸治만한 畵家가 없었다. 陳淳의 그림은 妙하면서도 天眞하지 않고 陸治의 그림은 天眞하면서도 妙하지 않았다. 그러나 周之冕은 이 두 사람의 長點을 結合했다고 評했다.

선(線)으로 그리고 잎사귀는 점(點)으로 나타내는 화법으로 명대의 화훼화 양식을 복합적으로서 집성함으로써 대성을 이루어 나갔고 청대에서는 양주(揚州)파 화훼의 선구를 열었다.[65]

그리고 소속이 없는 가운데 화훼와 영모를 겸하는 공화자(工畵者)들과 화훼의 일종인 국화만을 하거나 포도만을 하는 다시 말해서 한가지 것만을 하는 자들이 많아서 일일이 세분하여 열거할 수 없다. 명대는 화훼의 부흥기였던만큼 파별의 분열도 많았지만 파별에 소속하지 않고 자기 나름대로 멋을 갖추고 지내던 불명확한 작가들도 헤아릴 수 없이 많았다. 이들은 대체로 화공도 문인도 아니면서 삶의 질을 지금까지 사대부 문인들의 전용처럼 되어 왔던 문묵(文墨)의 취향에 눈을 돌려 거기에 자를 맞추고 있었다. 그렇기 때문에 붓을 잡는 것만으로도 정서적인 멋스러움에 매료되어 문묵의 성취동기에 붙잡혀 있었던 사람들이 많았다고 보아진다.

이러한 제 나름대로의 멋스러운 삶이 계기가 되어 회화를 수장하고 감상하는 일이 일반인들에게까지도 관심의 대상이 되어 회화가 생활 속에서 삶의 질을 살찌게 하는 정서로 녹아나고 있었다.

이상에서 볼 때 화훼화의 역사적인 맥락은 당대에서부터 심심치 않는 화가들이 나타나서 그림을 그렸으나 그때는 이목이 산수화에 집중되어 화훼에는 별 관심이 없었던 모양이다. 그러므로 합리적인 회화관도 세우지 못하고 장식적인 것에 활용되는 정도를 넘어서지도 못했기 때문에 그 관심의 촉발은 더디어졌으며 화법에 관한 언급도 전해지지 못했던 것이다.

오대에서 송대를 잇는 사이에서 황전(黃筌)과 서희(徐熙)의 출현으로 그 맥락이 새로운 전환기를 맞을 수 있는 화법의 언급이 있어 왔으나 여전히 화공적인 화원화의 범주 안에서 그 양식의 변화에 대한 진전은 쉽지 않았다. 그러나 북송의 휘종조(徽宗朝)를 분수령으로 하여 상당한 진전을 가져왔으며 남송에 이르러 종사 관계의 파벌

65) 兪劍方 소揭書 P.108.

에 대한 변화가 나타나면서 그것이 체계화되어 스승의 계승적인 임
모(臨模) 관계가 성립되어 갔다.

여기에 이르러서도 문인 사대부들의 마음을 현혹하거나 붙잡아 둘
만한 인연 성숙의 획기적인 변화가 일어나지 않고 있었던 것은 화훼
화의 회화적 위상을 묶어두는 것이나 다름없었다. 문인 사대부들의
공감대가 늦어짐으로써 화훼의 당위를 대변할 수 있는 이론적 토대
가 마련되지 못하기 때문에 위상문제뿐만 아니라 새로운 전환기도
열리지 않았던 것이다.

그러나 지배 체제가 달랐던 원대에 들어서 비로소 화훼화가 문인
적 소양으로 변화를 맞게 된다. 그것은 나라를 잃은 지식인들의 앙
금이 새 정부와 타협하지 않고 일사(逸士)의 은거(隱居)생활로 돌아
가서 때를 기다리며 안으로는 한민족(漢民族)의 문화를 잊지 않으려
는 복고정신이 계급성을 떠나 문학과 만나는 소재적 확장의 편승에
기인된 것이다.

다른 한편에서는 화원 철폐로 인하여 궁정의 보호 밖에 있었던 공
화자(工畵者)들이 어려운 생활에 도움을 보태기 위해 정교한 색바름
으로 이어졌으며, 사승관계(師承關係)의 임고(臨古)와 아울러 힘을
가세하였다. 화훼화를 이끌게 된 문인화가들의 복고 방법은 송대를
거슬러올라가 색바름에 빠져 있었기 때문에 수묵의 선염(渲染)과는
더 멀어졌다.

그러나 이들의 화훼화에 대한 업적은 의고적(擬古的)인 혁신성은
찾아냈으나 원대 문인화가들이 당면하고 있는 기법적인 문제에 대해
서는 문인화풍과는 다른 양식들의 한계 속에 갇혀 있었다. 그러므로
오대와 송대에서 숭앙하고 있었던 회화적 이에 모습을 어떻게 포착
하여 직업화가들의 작품세계와 같은 완성의 인상을 없애고 그들의
기법에 문인화적인 문기의 확실함을 실을 수 있을 것인지에 대한 숙
제를 안고 있었다.

그러나 결국 해결하지 못한 채 원대를 마감하고 명대를 맞게 되어

그 초기에는 직업 화가였던 변문진(邊文進) 일파를 비롯하여 여러 분파들이 일어나 성황을 이루면서 화훼화의 부흥은 꼬리를 물고 나와 문학화와 만나게 된다. 문학화의 만남은 직전대의 숙제를 풀어내는 것으로써 결국 오파를 이끈 문인 화가들의 관심과 참여에서만 가능했던 것이다.

그러나 화훼화의 부흥기에 있었던 화단의 분파적인 현상의 분위기는 자연스럽게 무르익어 화훼화의 물결에 문인화가들도 함께 호흡하게 되었으므로 그 숙제를 해결하는 계기를 가져오면서 화훼의 위상은 산수화와 동격으로 맞추어지게 되었다. 화훼화가 본격적으로 문학화와 만나는 문인화가들 속에서 그 대표적인 진순(陳淳)의 일파들은 사승관계의 벽을 넘지 못한 채 화훼의 문인화에 대한 길을 열어 놓았다. 그러나 진순에 이어 사승관계의 전통을 뛰어 넘어 독자적으로 화훼의 문인화적 정신세계를 완성한 서위(徐渭)의 출현으로부터 화훼 문인화의 새로운 길을 열어놓게 된 것이다.

이러한 서위의 새로운 수묵 세계의 일격(逸格)에 대한 문학성은 명대 후기 화단의 가장 값진 장식이었으며 그 발전의 속도는 대단한 것이었다. 후대로 내려가면서 묵회의 일격에 대한 정신세계의 작품 경향은 산수화를 능가하여 점점 화훼화의 일색으로 변화해 갔음을 보면서 서위(徐渭)의 작품세계의 화론과도 같은 시 정신을 만나보고자 한다.

b) 서위(徐渭)

명대의 화훼화에 대한 시문학의 그 본격적인 만남은 오파를 이끈 문인화가들의 참여에서 이루어지게 된다. 하지만 문인화로서 화훼화에 대한 양식은 사승관계에 가두어져 다른 분파의 양식들과도 별다른 차이점을 드러내지 못하고 있었다.

그러나 큰 변화는 화훼화에 시제(詩題)나 화발(畫跋)이 산수화의

그림 12〉花卉雜畵圖 부분도 - 徐渭·명대·지본수묵·26.6×290.7㎝·일본 천옥박물관

형식과 같이 붙여지면서 회화로서의 위상이 산수화와 함께 취급되고 있었다. 또한 그 양식에 있어서도 달라지려는 노력들이 계속되고 있었으나 여전히 사승적 전통 안에서 자유로울 뿐 특단의 대안은 나타나지 않았다. 그렇더라도 당시 복고주의 운동이 풍미했던 시대와 맞물려 있던 때였으므로 얼마든지 느슨할 수도 있었지만, 문인화가들의 고민도 만만치 않았던 것을 볼 수 있다.

그것은 그 리더 자였던 심주(沈周)나 문징명(文徵明)을 비롯한 당인(唐寅) 등이 복고주의 풍조를 맹목적으로 따랐던 것만은 아니며66) 그것을 벗어나 시와 회화의 창작세계에 보다 새로운 기존의 그것과는 다른 면모를 가지고 있었다.67) 하지만 화훼화에 있어서는 문인화에 대한 이(理)에 감정을 시원하게 드러내지 못하고 화제나 제발에 의해 시 감정을 유발해 내는 형식의 바탕 위에서 갈증하고 있었다. 그러한 속에서 문인화파에 대한 화훼화의 주자였던 진순(陳淳)을 이어 서위(徐渭)의 출현은 그들의 정신적인 면모에서 더 진보

66) 明代中期에 前七者와 後七者라는 復古主義를 主張한 十四名의 文學家들이 있었다. 이들의 主張을 보면 文章은 秦, 漢으로 거슬러올라가야 되고 詩는 반드시 盛唐을 따라야 된다는 것이었다.

67) 葛路 著 中國繪畵理論史 姜寬植 譯 미진사,1989. P,363.

그림 13 〉 萱草 - 徐渭·명대·지본수묵

한 혁신적 기질이 가장 강한 사람으로서 화훼화의 사의에 대한 새로운 변화를 예고하는 것이었다.

서위(1521-1599)는 명의 산음(山陰)사람으로 자(字)는 문청(文淸)이었으나 뒤에 문장(文長)이라고 고쳐 불렀다. 그는 거처(居處)에 등나무를 손수 심고 청등서원(淸藤書院)이라 이름하고 등나무 아래의 연못을 천지(天池)라 했으며 스스로 호(號)를 청등(淸藤) 또는 천지(天池)라 하였다. 이 밖에도 수선(漱仙)·해립(海笠)·백학산인(白鶴山人)·붕비처인(鵬飛處人) 등의 호(號)가 있으며 이름자인 위(渭)자를 파자(破字)하여 전수월(田水月)이라고도 했다.

고문사(古文辭)에 능하고 글씨는 미씨서법(米氏書法)의 행초(行草)를 잘 썼으며 그림에는 화훼(花卉)·초충(草蟲)·인물(人物)·죽석(竹石) 등을 잘 그렸다. 특히 화훼에 뛰어났는데 화훼화는 중년에 이르러 시작했으나 필치가 자유분방하여 기운이 넘치고 발묵이 임리

(淋漓=흠뻑 젖은 듯한 흥건한 모양)하여 신운(神韻)이 감돌았다는 평을 들었다.68)

서위는 다재다능하여 화가·서예가·문학가·극작가였다. 그는 어려서부터 이미 문학적 재능을 보여준 신동(神童)으로 알려졌으나 향시(鄕試)에는 여러번 낙방하였다. 그러나 시문에는 뛰어나 20세 때 총독(總督) 병부우시랑(兵部右侍郞) 호종헌(胡宗憲)에 발탁되어 그의 청에 따라 백록표(白鹿表)를 지음으로써 문장으로 이름을 멀리 떨쳤다.

서위는 음주를 좋아하여 생활이 매우 방탕하였지만 호종헌은 그의 문재(文才)를 아껴 관용하였다. 그리고 후에 왜구와 내통한 일에 연루되어 호종헌이 투옥되어 자결하자 서위 또한 졸지에 몰락되었는데 그의 나이 44세였다. 그는 자신에게 화가 미칠 것이 두려워서 머리를 도끼로 찍어 자살을 기도했으나 죽지 않고 화를 면했다.

그리고 그는 언제나 괴이한 행동을 했는데 시사(詩詞)에 감격한 때에는 귀에 못을 박는 등 발광상태에 빠지기도 하였다. 나중에 심지어는 그의 나이 46세 때 발작증세로 두번째 처를 죽이고 투옥되어 다시 자살을 기도했으나 실패했고, 한 친구의 도움으로 52세에 방면되었다. 그 후에 그는 잠시 북경(北京)에 머물다가 금릉(金陵)으로 내려와 유랑하며 시·서·화로 생계를 삼는 등 매우 가난한 생활을 하였다. 그러나 결국 병들고 비참한 모습으로 고향인 절강(浙江)으로 돌아와 73세로 생을 마감하였다69). 그의 저서70)는 서문장3집(徐文長三集)29권, 서문장일고(徐文長逸稿)24권, 서문장집(徐文長集)30권, 필원요지(筆元要旨). 현초류적(玄抄類摘)6권 등이 있다.

68) 中國繪畵大觀 庚美文化社 編,1980. P,79.

69) 文人畵粹扁「徐渭.董其昌」日本中央公論社, 昭和.61. P,140.

70) 明代 萬歷28年(1600) 商濬의 刊行(徐文長三集)二十九卷〈明代藝術家彙集〉. 天啓3年(1623)張維城의 刊行 (徐文長逸稿)二十四卷 明代論著叢刊第三輯. 별도로 萬歷 42年에(1614) 鐘八傑이 刊行되고, 袁宏道의 評點이 있는 (徐文長集)三十卷과 徐渭名으로된 和刻本인 (玄抄類摘)六卷이 있다.

① 文人畵粹扁 「徐渭,董其昌」 日本中央公論社 昭和61. P,141.

한편 서위의 생애는 매우 불행한 사람이었다. 그가 불행하게 되기 전의 서위는 어느 경우에 있어서도 당시에 있었던 전통적 전 행이나 그 가치관에 대립되는 반기의 사상을 가지고 있는 다시 말해서 이단적인 혁신가였다. 그러므로 그의 회화적 세계는 전통적 기법을 무시하고 사승관계의 전통을 뛰어넘어 독자적으로 화훼화의 문인적 정신 세계를 완성한 개성적인 작가다.

그는 스스로 자신의 예술세계를 평하여 말하기를 "서예가 첫째, 시가 둘째, 문장이 셋째, 그림이 넷째."라고 했으며 당시의 지식인들도 모두 이를 인정했다. 그로부터 비평 이론가 원굉도(袁宏道=1568-1610)[71]는 그를 평하기를

"서천지인(徐天池人)은 시·문·서·화(詩文書畵)가 다 기이(奇異) 했지만 사실인 즉 그림이 가장 기이하고 절묘(絶妙)하다."

袁宏道謂. 〔徐天池人奇於詩, 詩文於文, 文奇於字, 字奇於畵, 實則畵最奇絶.〕[72]

라고 말하며 그의 모든 저작(著作)을 매우 높이 평가하였다.

서위는 많은 저술을 남겼지만 회화의 이론적 계통에 대한 문헌들은 잘 보이지 않는다. 그러나 그의 예술 사상은 현초류적(玄抄類摘)[73]의 서설(序說)에 이어서 서(書)에 관한 설(說)이 있고. 제화

71) 袁宏道(1568-1610) 湖北의 公案縣 사람으로 字는 無學이며 號는 中郞이다. 16歲에 諸生이되고 城南에서 結社를 만들어 그 長으로 詩文에 潛心하였다. 萬歷 20年〈1592〉에 進士가 되어 禮部主事, 吏部稽勳司郞中을 歷任했다. 그는 當時 李攀龍. 王世貞 末流들의 格調에 拘束된 채 形式化되고 模倣에 빠진 文學에 反對하고 淸新하고 輕俊한 詩로 天下의 耳目을 日新시켜 이른바 公案派를 形成 시켰다. 兄 袁宗道 弟 袁中道와 함께 三袁으로 불려졌다. 著書로는 袁中郞集40卷 甁花齋雜記 1卷 觴政1卷 등이 있다.
72) 天池題畵 中國畵論類編(七).
73) 中國繪畵理論史 에서는 '玄鈔類描'로 되어 있고 日本 文人畵粹扁에는 '玄抄類摘'으로 되어 있는데 그 內容에 있어서의 意味는 같다. 그러나 著書의 年譜를 詳細이 記

시(題畵詩)나 화발(畵跋)을 통해서 많이 보이고 있다. 그의 예술적
인 사상을 보면 먼저 현초류적(玄抄類摘)에서 서문에 이어진 서예술
의 기(氣)에 관하여 다음과 같이 기술하고 있다.

　"손의 운필은 형(形)이며 서(書)의 점획(点畫)은 영(影)이다.
그러기에 손에 경사입초(驚蛇入草)의 형(形)이 있는 그런 후에
서(書)에 경사입초(驚蛇入草)의 영(影)이 있는 것이며. 손에
비조출림(飛鳥出林)의 형(形)이 있는 그런 후에 서(書)에 비조
출림(飛鳥出林)의 영(影)이 있는 것이다.
　이 밖에 사투(蛇鬪)나 검무(劍舞) 등은 모두가 그렇지 않는
것이 없다. (中略) 필(筆)은 사물(死物)인 것이다. 수(手)의 지
절(支節)도 또한 사물(死物)이다. 움직이고 있다는 것은 모두
가 기(氣)에 있다. 그리고 기(氣)가 정(精)이며 숙(熟)해 있는
것을 신(神)으로 한다. 그러기에 기(氣)가 정(精)이 아니면 잡
기(雜氣)이다. 잡기(雜氣)가 있으면 흐트러진다. 그러나 잡기
(雜氣)가 흐트러지지 않으면 정(精)인 것이다. 항상 정(精)이
어야 하고 숙(熟)해야만 이것이 신(神)인 것이다.
　정신(精神)으로 사물(死物)을 움직이면 사물은 비로소 산다.
그렇기 때문에 함부로 산란(散亂)의 기(氣)를 의탁(依託)하는
그런 사람의 서(書)는 사(死)에 가깝다. 일단 궁시(弓矢)가 사
람을 명중(命中)하고 사람을 상(傷)하게 하고 사람을 결(決)하
게 하고 사람을 열(裂)하는 것은 원래부터 움직이는 기력(氣
力)의 정강(精强)함에 있는 것이다." 74)

이와 같은 요지는 작품에 있어서 그 생명력인 기(氣)란? 아무렇게
나 흐트러진 정신으로 그려낸 점획이나 자형에 있는 것이 아니라 정
신이 숙달된 운필의 묘에 있음을 말하고 있다.

────────────

　錄한 日本偏을 따르기로 했다.
74) 文人畵粹扁「徐渭,董其昌」日本中央公論社 昭和 61. P. 141.

그림 14 〉萱草 - 徐渭·명대·지본수묵

그 내용을 다시 분석적으로 작품을 음미해 보면 손의 움직임에 의
해서 모양이 태어나는 것임을 비유하고 있다.

손으로 경사(驚蛇)75)의 초(草)에 드는 형상(形象)을 만든 후에
경사의 초에 드는 글씨로 나타나는 것이며 또한 나는 새가 숲을 나
오는 모양을 손이 만들어야 그 모양이 그림자처럼 나타나는 것이다.
이 밖에 사투(蛇鬪)76)나 검무(劍舞) 등도 다 같은 뜻이며 손마디에
낀 붓은 사물(死物)인 것이지 생물(生物)은 아니다. 그러나 움직이
고 있다는 것은 모두 다 기(氣)이다.

그러한 기(氣)가 정(精)으로 익어져야만 신(神)이 되는 것인데 흐

75) 驚蛇入草는 宋代文人들이 書의 禪的妙語로 썼던 蛇鬪와도 같은 徐渭의 書에 대한
 禪的妙語이다.
76) 蛇鬪는 唐代의 名書藝家 張旭과 懷素가 뱀이 싸우는 것을 보고 각자 깨달은 바가
 있어 그것을 草書體에 適用했다는 逸話다. 이를 宋代의 蘇東坡가 書의 禪的妙語로
 趣하여 썼던 데서 비롯되었다.
77) 葛路 著 前揭書 P.366.
78) 王履(1332-?)는 江蘇省 昆山에서 태어난 元末 明初의 사람으로 字가 安道며 號

트러지지 않고 항상 익어 있는 이 정신으로 사물(死物)을 움직이며 움직이는 것은 기(氣)이므로 기의 그림자인 작품이 생명으로 태어나게 되는 것이다 그러므로 아무렇게나 산란하게 기(氣)를 의탁(依託)하여 만들어진 작품은 생명력이 없다.

일단 목표를 향하여 살을 당기면 그곳에 명중하여 목표물이 상(傷)하고 결단(決斷)나서 찢기게 되는 것은 원래부터 움직이는 기력(氣力)의 정강(精强)함 때문이다라고 설하고 있다. 이렇게 기(氣)를 중요하게 설하는 것은 비단 서예에만 해당하는 것이 아니라 화훼(花卉)에도 똑같이 적용되는 것이라고 생각된다. 그리고 그는 송대의 하규(夏珪)의 그림을 평한 다음과 같은 글이 있다.

"하규(夏珪)의 그림을 보니, 창연(蒼然)하고 개결(介潔)하며 넓고 트여서 사람으로 하여금 형(形)을 버리고 그 모습(影)을 기쁘게 한다."

〔書夏珪山水卷,(觀夏珪此畵)蒼潔曠廻, 令人舍形而悅影.〕 徐渭「徐文長集」卷二十一.77)

라고 함은 원대의 왕이(王履＝1332-?)78)에 이어 작가로서의 솔직함을 들어내는 감정이라고 하겠다. 그러나 그 시대의 문인화가들은 화원 출신 화가들을 거론조차 하지 않았을 때다. 복고주의 열풍 속에 북송의 동·거(董巨)와 원말 사명가(四名家)들의 높은 평가에 비해 남송 화원이었던 마·하(馬夏)의 평가를 하지 않았던 것은 어쩌면 당연한 일인지도 모른다. 하지만 하규(夏珪)에

77) 葛路 著 前揭書 P.366.
78) 王履(1332-?)는 江蘇省 昆山에서 태어난 元末 明初의 사람으로 字가 安道며 號는 畸叟 또는 抱獨 老人으로 불렸다. 그는 學文이 넓고 詩文도 能했으며 醫術을 兼한 畵家였다. 馬,夏의 作品을 評하였는데 말하기를, "거칠지만 속스러움에 빠지지 않고 세밀하지만 선뜻함에 흐르지 않았다."〔粗也 失於俗,細也不流於媚.〕라고 하여 事實上 明代 初期 畵壇에 浙派 出現의 길을 열어놓았던 셈이 되었다.

대한 이러한 평은 서위사상(徐渭思想)의 대조적인 두 측면의 혁
신성을 보게 한다.

그것은 그 시대에 있어서 모든 회화의 이론적 요구가 요자연(饒自
然)의 회종십이기(繪宗十二忌)를 굳이 거론하지 않더라도

"성긴곳은 말도 달릴 수 있고 빽빽한 곳은 바람도 통하지 않
는다."〔疏可走馬,蜜不通風〕※出處不知79)

라고 하는 현금에서도 자주 쓰는 소소밀밀(踈踈蜜蜜)과도 같은
내용이 팽배해 있었다. 이와 같이 그 시대에서 취하고 있던 그림
의 구도적 경영 위치가 하규(夏珪) 작품에서 보여지는 것은 사방
이 막힘이 없이 탁 트여서 맑고 개결(介潔)함을 현상적으로 느끼
는 작가의 순수한 감정의 진실을 드러낸 것이다.

그리고 또 다른 면에서는 그가 현상적으로 들어낸 이론적 요구와
는 달리 그 가치관에 배치되는 기발한 생각을 볼 수 있는데 다음과
같다.

"넓기가 마치 하늘이 없는 것 같고 빽빽하기가 마치 땅이 없
는 것 같은 것을 상(上)으로 한다."

〔曠如無天, 蜜如無地, 爲上.〕徐渭「徐文長集」卷十七. (與兩
畵史)80)

라고 하는 그의 발상은 반기적일만큼 혁신적이라고 할 만하다.
당시에서는 상상할 수조차 없는 복고주의나 화론이라는 고정관념
에 매어 있던 상황에서 새로운 화법을 말한 것은 기발하고도 혁
신적인 생각이다. 근대에 와서야 동양화가 서구주의와 만나서 개

79) 葛路 著 前揭書 P,367.
80) 葛路 著 前揭書 P,367.

량된 방법과도 같은 것을 이미 그때 표방하였으니 대단한 선구가
아닐 수 없다. 작가가 그리고자 하는 주관적인 것만을 확대하여
하늘과 땅이라는 여백에 구애됨이 없이 그린다는 발상은 신선한
충격이라고 해야 할 것이다.

　이 외에도 화론에 가까운 제화시(題畵詩)가 많이 보이지만 이상의
것만으로도 서위의 사상이 잘 드러나고 있다. 그러므로 그의 그림이
시문과 만나서 일격화에 대한 길을 열어놓게 된 배경을 앞에서 언급
한 그의 이론을 통해서 다시 음미해 본다.

　서위의 작품에 대한 사상은 기운(氣韻)과 일품(逸品)에 대해 모아
지고 있는데 서예에서 그 이(理)를 터득한 것으로 보인다. 그것은
앞에서 언급한 현초류적(玄抄類摘)에서 말하고 있는 사투(蛇鬪)나
검무(劍舞)는 중요한 단서가 된다.

　사투는 당대의 명가 장욱(張旭)과 회소(懷素)가 뱀이 싸우는 것을
보고 그 묘미를 체득하여 제각기 깨달은 바가 있어 경지에 이르렀다
는 일화가 있다. 이 말은 송대의 화론가 동파(東坡)가 묵죽의 명가
문동(文同)의 말을 빌려 서예의 선적(禪的) 묘어(妙語)로 취해진 데
서 황산곡(黃山谷) 미불(米芾)등이 수용하고 송의 서화가들이 따름
으로써 천진(天眞)의 서를 쓰는데 눈을 떴으며 회화에도 이 이론이
통용되었다 한다.81)

　그리고 검무(劍舞)는 더 거슬러올라가서 당의 개원연간(開元年間)
에 공손대랑(公孫大娘)이라는 이가 검무를 잘했는데 장욱이 이것을
보고 나서 초서를 썼다고 한다. 또한 오도자(吳道子)는 처음에 장욱
에게 글씨를 배웠는데 그 시기에 배민(裴旻)이라는 무장(武將)의 출
몰신괴(出沒神怪)한 검무를 보고 나서 휘호를 하면 기량이 더 좋아
졌다고 한다.①

　그는 이러한 바탕을 딛고 뒤에 그림에 있어서도 독득(獨得)의 경

81) 中田勇次郎/鄭忠洛 文人畵論 美術文化社, 1984. PP.64-65.
　　① 上소 ② 上同

지를 열었는데 역시 무장의 검무를 보고 나서 화기가 좋아졌다고 한
다. 두보(杜甫)는 공손대랑(公孫大娘)의 제자인 검기(劍器)의 무
(舞)를 보고 나서 가행(歌行)을 2일을 지었는데 이러한 것에서 서화
의 예(藝)는 그 의기(意氣)를 받아들여 성취되는 것임을 알았다고
말했다한다.②

이로부터 당대에서 송대에 이르기까지 회화의 이론적 바탕은 육법
을 기반으로 하여 기운을 숭상하는 것을 특징으로 하고 있었다. 그
리고 그 일격적(逸格的)인 것으로는 서예에서 찾게 되는데 이왕(二
王)의 구법(舊法)을 버리고 장욱 회소 안진경의 서법을 동조하여 새
로운 발상을 구하여 그것이 북송 사대부들에 의해 선적 묘어로 높여
져 초탈한 일기와 청신한 뜻을 숭상하게 된다.

본질적으로는 고일(高逸)한 성격을 가진 것이지만 그 화풍상에 있
어서는 일탈성이 많은 것에 보다 더한 문인의 본질을 발휘한 것이다.
서위는 이러한 선대의 이론적 사투(蛇鬪)의 선적 묘어를 기반으로
하여 경사입초(驚蛇入草)를 그 화두(話頭)로 형(形)과 영(影)의 묘
(妙)가 비조출림(飛鳥出林)과 같은 것임을 체득하였다고 보아진다.
오도자(吳道子)의 경우도 서를 먼저 검무의 의기를 받아 기량을 키
우고 뒤에 회화의 홀로 얻은 경지를 열었던 것과 마찬가지로 서위에
게 있어서도 선적 묘어가 서의 기(氣)를 터득하게 된 것이다.

그러므로 서예에서 얻은 기운이 뒤늦게 중년에 시작한 화훼화에
미치게 되어 독자적인 세계를 열어 보인 것이라고 짐작이 간다. 그
리고 서위는 고일한 선비의 기질과 천부적 시상을 가진 괴이한 성격
의 소유자이었으므로 어떤 틀에 얽매이려 하지 않았다.

그는 여러 정황으로 봐서 이단적일 만큼 선구적인 생각들을 갖추
고 있었다. 그러한 진보적 정신이 결합하여 나타난 결정이 곧 화훼
화의 새로운 일격화(逸格畵)를 탄생시킨 것이라고 추론된다. 이러한
서위(徐渭)의 독특한 작품세계는 시간이 지나면서 빛을 발하여 화훼
의 일격은 큰 물결을 이루었으며 그 영향은 오늘에도 이어지고 있다.

5) 南北 分宗論

a) 그 意義

동양 회화의 화론 사상사에서는 남북 분종론보다 더 큰 문제를 야기시킨 일은 아직 없었을 것이다. 이 분종론을 일명 남종문인화론(南宗文人畵論) 또는 상남폄북론(尙南貶北論)이라고 하는데 동양회화를 관계하는 사람이면 어느 정도는 아는 사실처럼 상당히 익숙해 있다.

그러나 그 깊이에 있어서는 미술사적으로 가치 평가에 대한 기준을 설정하는 데까지 이르거나 헤아리는 사람은 그리 많지 않을 것이다. 그동안 이 이론이 제시된 이후 약 3세기 반이 지나도록 중국은 물론이며 한국과 일본에서도 근자에 이르기까지 신봉되었으며 동시에 그 영향권 속에서 자신의 목소리를 만들어 왔었다.

그러나 이러한 이론이 최근 몇십 년간에 걸쳐 그 의의가 제기되어 역사적 사실과 부합될 수 없는 억지 주장이 나오면서부터 회의하기 시작하였다.82) 그 후 지금까지 이 화설을 놓고 가치평가에 있어서의 비평과 함께 누구의 설이 선창자(先唱者)에 대한 참(眞)인가 하는 그 진위(眞僞)에 매달리고 있다. 그리하여 그 논란의 시비는 심심치않게 많은 화론가들의 글 거리를 제공해 왔다. 그리고 그들은 분종설에 대한 반기를 높이 들었을 뿐만 아니라 오늘날의 중국 회화예술이 쇠미하게 된 책임마저 이 화론에 돌리고 있다.83)

82) 葛路 著 中國繪畵 理論史 姜寬植 譯 미진사, 1989. P.370.
83) 徐復觀 著 中國藝術 精神 權德周 外 譯 東文選, 1990. P.439.

오늘날 이러한 남북 분종설은 비단 회화에서만 문제가 된 것은 아니다. 불교의 선종사(禪宗史)에서도 북종의 폄하(貶下)와 남종의 계보 조작을 놓고 의발(衣鉢) 전수에 대한 시비가 잠에서 깨어나고 있다. 그러나 천 년이 넘도록 완고한 봉합이 이제 붉어져 나온 것은 기이한 일이다.84) 하지만 그것은 상대유한(相對有限)이라고 하는 진리의 모습을 드러낸 증거의 표상일 것이다.

이 회화의 분종설은 선가(禪家)와 무슨 인연이 있기에 뒤늦은 선언이기는 하지만 선종사와 그 시작을 같이한다는 종지(宗旨)를 화론의 역사로 만들었던 것인가 하는 것이 궁금한 일이다. 하지만 그 봉합이 터져나오는 시기 또한 비슷하니 흥미로운 일이 아닐 수 없다.

회화의 분종론에서 우선 문제가 되는 것은 불가(佛家)의 선종 사에서처럼 무엇 때문에 왜 분종되었는가 하는 역사적인 사건이 될 만한 근거를 결핍하였기 때문이다. 그것은 분종설을 주장한 때로부터 850여 년이나 되는 긴 시간차 속에서 회화의 분종에 대한 근거로 삼을 만한 역사적 사건이나 이유에 대한 제시가 없었던 것이다.

바로 이러한 점을 강구하지 않고 "그림의 분종이 당나라 때 선종의 역사와 함께 나누어졌다."라고 하는 역사 속의 기이한 이론은 마치 "옛날 옛날 한 옛날에 무엇이 있었다."라고 하는 말과 다르지 않기 때문이다.

그리고 왜 문인화(文人畵)인가 하는 정의(定義)를 내리지 않았기 때문에 문인화와 비문인화에 대한 애매한 폐단을 초래하였다. 그러므로 미술사적인 인식방법을 그르치게 하는 오류와 편견을 범하게 하였던 점이다. 마치 사혁(射赫)의 기운생동(氣韻生動) 논에서 그

84) 閔泳珪,趙興胤 (禪宗史 展開의 現場 四川省 探査 報告書) 世界日報連載 1990.11.28.-1991.2.27.까지.

8世紀 禪宗의 새로운 始祖 馬祖의 스승이기도 한 新羅僧 金和尙 無相大師는 당시 中國의 四川땅에서 達摩에 比肩되는 神話的 人物로 떠올랐던 禪宗史의 巨木이었으나 北宋 이후 現在까지 묻혀온 事實을 頓黃에 숨겨진 1300여 년의 歷史의 무덤을 파헤쳐 學術 探査에서 밝히고 있다. 그러므로 우리나라의 禪宗史에서 馬祖道一의 法脈이던 九山禪門의 歷史가 달라지게 되는 것이다.

정의를 내리지 않았기 때문에 후대 사람들에게 맡겨져 그 개념이 논자들의 뜻에 따라 재단되어 달라지는 결과를 낳았던 점과도 같다.

그러나 한편 회화의 분종론은 이러한 모순을 안고 있었는데도 다른 문명에서는 찾아볼 수 없는 특질을 가지고 있는 것만은 사실이다. 문인과 비문인에 대한 유형에서 문인이라고 하는 신분자체를 명료하게 정의하기 어려운 것임에도 지식이라는 자원을 장악하고 있었기 때문에 그 우월성을 드러내기 위한 특단의 문화 현상이라고 볼 수 있다.

하지만 그 분종 결과에 있어서는 역사적 사실과 완전히 부합시킬 수 있는 방법은 없다. 하지만 회화를 사대부 문인들이 장악하지 않고 그대로 관심밖에 두었을 때 낮은 공기(工技)의 것으로 격하(格下)되어 얼마든지 발전이 더딜 수도 있었다. 그 의미는 상류사회의 관심 밖으로 밀려나 있게 되면 고급문화로서의 기능을 상실하게 되게 마련이다. 그렇게 되면 회화의 너그럽고 멋스러운 서정적 이상은 후퇴하는 동시에 공치적인 화공의 치밀한 장식미술은 더 발전했을지도 모른다.

이러한 일을 생각할 때 회화의 분종은 회화의 격상(格上)을 의미하는 일종의 이상적 형식을 만들어 낸 것이라고도 볼 수 있다. 그러나 문제는 경쟁적인 입장으로 정리되지 못했다는 아쉬움이 없지 않지만 계급사회의 의취인 문인들의 놀이문화를 만듦으로 해서 회화이론의 미학적 입론이 바로 설 수 있었다는 점이다.

그렇기 때문에 이론적인 입장에서 말한다면 오히려 필요하였던 점도 동시에 인식하지 않으면 안 되는 것으로서 다시 한번 돌아보게 된다. 이러한 입장에서 분종론의 주장에 대한 가치와 말썽이 되고 있는 선창자(先唱者)는 누구이며 그 사상적 배경과 예술세계에 대한 지향성을 파악해 보고자 하는 것이다.

b) 선창자(先唱者)는 누구인가?

문인화라는 말이 처음 등장했던 동양회화의 남북분종론이 탄생한 이래 몇 세기를 두고 자연스럽게 신봉해 왔었다. 그러나 중화건국 (中華建國) 초기에 싹트기 시작한 분종론의 시비는 최근 몇십 년을 전후하여 더욱 그 가치에 대한 평가와 선창자의 진위를 가리는 논란이 심화되어 왔다. 하지만 남북분종설을 대하면 먼저 동기창(董其昌)을 떠올리게 된다. 그것은 명말에 이르러 화단의 가장 주도적인 인물이 동기창이었으며, 문인화라는 말도 그가 가장 먼저 써왔기 때문일 것이다.

문인화론사에서 남북분종론의 주창자(主唱者)들을 살펴보면 막시룡(莫是龍)과 동기창(董其昌)을 중심으로 진계유(陳繼儒)와 심호(沈顥) 등을 들 수 있다. 그런데 그 중에서 문헌상에 들어 있는 막시룡의 화설과 동기창의 화지가 문제가 된 것이다. 그것은 서로 완전히 같은 문장이 십육조나 되어 원저자가 분명하게 드러나지 않고 있기 때문이다. 그러므로 남북 이종을 제창한 그 일조를 놓고 선창자에 대한 공을 누구에게 돌릴 것인가 하는 시비의 논쟁이 불가피하게 된 것이다. 그러나 막시룡과 동기창을 놓고 과연 그 선창자가 누구였는가를 규명해온 이론가들의 주장은 서로 달랐다.

이러한 주장에 대하여 가장 방대한 참고문헌을 자료로 한 허영환 (許英桓) 논에서 선창자에 대한 주장을 일일이 비교 분석한 내용이 잘 나타나 있다.85) 거기에는 16명의 저명한 비평 이론가들의 저서와 논을 토대로 한 것인데 막시룡을 선창자로 보는 글이 8명, 동기창을 선창자로 보는 글이 8명으로 각각 반반씩 나타나고 있음을 밝히고 있다.86)

그리고 그는 막시룡을 주장한 갈로(葛路)의 이론에도 뜻을 같이하

85) 許英桓 著 中國畵論 瑞文堂. 1988. PP. 169-177
86) 許英桓 著 同揭書.

고 있으며, 동기창을 주장한 서복관(徐復觀)의 논에도 그 진위가 가장 분명하게 가려졌다고 말하고 있다.

필자는 이와 같은 16명의 학자들의 찬반 양론을 모두 파악한 것은 아니다. 하지만 그 중에서 중립적인 입장을 취하면서도 막시룡에 기울어진 유검화(兪劍華) 논을 비롯해서 마이클.설리반과 제임스.캐일 그리고 갈로(葛路)와 서복관(徐復觀) 등의 논을 검토(檢討)하였다. 그러나 앞에서 말한 허영환의 논처럼 그 가운데서 공감이 가는 상반된 두 편의 갈로와 서복관의 논을 비교해 보았다. 먼저 막시룡을 찬성하는 쪽의 갈로의 논은 합리적인 접근으로 정리되어 있었으며87), 다음은 동기창을 찬성하는 쪽의 서복관의 논은 보다 과학적 접근으로 철저하게 시비를 가려냈다.88)

이러한 양론(兩論)은 분명 어느 한쪽이 옳은 것이지 두 편을 모두 옳다고 할 수는 없다. 이들 양자의 비교는 합리적인 사고 보다 과학적 사고에 필자는 뜻을 같이한다. 왜냐하면 합리적 접근은 보편성에 지나지 않지만, 과학적 접근은 철저한 고증과 문맥에서 생기는 단서와 개개인의 사상 검증과 시간적 편차 그 외에도 오류가 저질러질 수 있는 당시의 사회 상황을 잘 점검한 서복관의 논리 체계에는 미치지 못했기 때문이다.

이러한 공감이 가는 몇 편의 주장들을 보면서 이 외에도 중국학자 온조동(溫肇桐)과 완복(阮璞), 대만학자 석수겸(石守謙), 일본학자 중전용차랑(中田勇次郎)과 좌좌목승평(佐佐木丞平) 등의 논에서도 그 시비의 진위를 동설(董說)로 기록하고 있다. 그리고 원갑희(元甲喜)의 동양화 논선에서도 마찬가지였으며 그 외 단편적인 논들에서도 동설을 부인하지 않고 있었다.

그러면 이러한 분분한 이론을 놓고 논란을 일으켜왔던 그 쟁점이 되는 화론을 보면 다음과 같다.

87) 葛路 著 中國繪畵 理論史 姜寬植 譯 미진사,1989. PP.369-380
88) 徐復觀 著 中國藝術精神 權德周 外 譯 東文選,1990. PP.439-445

"선가(禪家)에는 남북2종(南北二宗)이 있으니 이는 당(唐)대에서부터 갈라진 것이다. 그럼에도 남북2종이 있으니 역시 당(唐)시대에 나누어진 것이다. 단지 그 사람의 출신(出身)지역(地域)에 따라 남북으로 구분한 것은 아니다.89) 북쪽은 이사훈(李思訓) 부자의 착색(着色)산수에서 그 흐름이 송(宋)의 조간(趙幹) 조백구(趙伯駒) 조백숙(趙伯驌)과 마원(馬遠) 하규(夏珪)의 무리들에게 이어졌으며 남종은 왕마일(王摩詰)이 처음으로 선염(渲染)90)을 사용하여 구작법(拘斫法)91)에 큰 변화를 가져왔다. 그 전통이 장조(張璪) 형호(荊浩) 관동(關同) 동원(董源) 거연(巨然) 곽충서(郭忠恕) 미가부자(米家父子)를 거쳐 원(元)말 사대가(四大家)에 이르렀다. 또한 육조(六祖)92) 이후

89) 但其人非南北耳; 이 말의 解釋은 論者들마다 紛紛한 理論을 提示하고 있지만 筆者의 견해는 다르다. 이 말의 근원 역시 禪宗史에서 나온 말을 인용하고 있다. 그 根源을 보면 六祖 慧能이 五祖 弘忍 門下에 입문할 때 慧能에게 어디서 왔느냐고 물으니 멀리 영남의 新州에서 왔다고 대답하였다. 弘忍은 그의 그릇을 알아보기 위해 영남의 오랑캐는 修行者가 될 수 없다고 하였다. 그때 慧能이 말하기를 '人則有南北'이라 하여 사람에게는 南北이 있을지언정 '佛性則無南北'이라 어찌 佛性에 남북이 있으오리까? 라고 대답하였다 한다. 이 分宗論의 著者는 禪家의 이러한 六祖壇經의 尋師편을 잘 알고 있었을 것이다. 아마 여기서 유래되었을 것으로 보는데 이 內容을 비유하여 쓰게 된 것이 너무나 적절한 理想的 표현과 맞아떨어진 것이라고 생각된다.

90) 渲染: 묽은 먹물로 점차 흐리게 하는 技法, 水墨 바림.

91) 鉤斫法: 鉤는 '갈고리 구'로서 鉤勒, 즉 윤곽선을 그리는 것을 의미하고 斫은 '도끼 작'으로서 皴法에 있어서 도끼로 찍어낸 듯한 것을 意味한다. 따라서 구작법이란 굳세고 강한 윤곽선에 의한 描寫를 의미하는데 본문에서는 着色이 加味된 의미를 담고 있다.

92) 六祖: 禪宗의 第 六祖 慧能(638-712) 俗姓은 盧氏 南海의 新州(지금의 廣東省新興縣)사람. 일찍이 三歲에 아버지를 여의고 땔나무를 해다 팔면서 어머니를 奉養하며 살았다. 그는 나무를 팔던 어느 날 市中에서 金剛經 讀誦을 듣고 發心하여 어머니를 離別하고 咸亨(670-673)年間 黃梅山의 五祖 弘忍의 門下에 들어갔는데, 五祖와 對談하여 '佛性則無南北'이란 이 한 마디를 남기고 방앗간 所任을 맡아갔다. 그는 明心見性의 頓, 敎를 깨우쳐 上座比丘 神秀를 제치고 弘忍의 衣鉢을 이어받아 禪宗의 第 六祖가 되었다 한다. 弘忍이 涅槃에 든 뒤 慧能은 韶州 曹溪의 寶林寺에서 禪風을 일으켰다. 神秀(?-706)는 荊州의 度門寺에서 禪風을 일으켜 禪門이 南宗禪과 北宗禪으로 나누어 졌다고 한다. 그러나 現代 佛敎學에서는 이를 後代에 엮어진 說로 보는 時刻이 강하다. 그것은 神秀가 慧能보다 20여 살 이상

마구(馬駒)93) 운문(雲門)94) 임제(臨濟)95)〈운문.임제 양종〉
등의 후예가 번성하였고 북종선은 쇠미하였다. 요컨대 마힐이
말한 바와 같이 뭉게 구름 바위 그림자는 아득히 천기를 뚫고
자유분방한 필의(筆意)는 천지의 조화와 어우러진다. 동파(東
坡)는 오도자(吳道子)·왕유(王維)의 벽화를 칭찬하여 또한 이
르기를 (나는 왕유(王維)의 결점을 들어 비난할 것이 없다.) 하
였으니 실로 사리에 맞는 말이다."

[禪家有南北二宗, 唐時始分, 畵之南北二宗, 亦唐時分也. 但其
人非南北耳, 北宗則李思訓父子著色山水, 流傳而爲宋之趙幹,趙伯
駒,伯驌, 以至馬夏輩. 南宗則王摩詰始用渲淡, 一變拘硏之法. 其
傳爲張璪荊關董巨郭忠恕米家父子, 以至元之四大家, 亦如六祖之
後, 有馬駒,雲門,臨濟,兒孫之盛, 而北宗微이. 要之, 摩詰所謂雲
峰石역, 廻出天機; 筆意縱橫; 參乎造化者, 東坡贊吳道子, 王維

손위였으며 동시에 五祖 門下의 七百餘 弟子들 중 가장 뛰어났으며 唐의 測天武侯
와 中宗皇帝의 王師였으므로 宗派意識도 없었으며 南北의 槪念도 가지고 있지 않
았을 것이다. 처음에는 神秀의 弟子였고 나중에는 慧能의 直系弟子이며 菩提 達摩
의 正系라고 主張한 河澤神會의 著 南宗定是非論에서 南宗意識이 강하게 드러나기
시작했다. 또한 弘忍 門下의 지선과 처적에 이어 新羅王族 出身인 能伽宗의 無常
和尙으로부터 系譜를 바꾸기는 마찬가지였던 馬祖道一 代에서 發展하여 南宗禪으
로 定着되었을 것으로 본다.

93) 馬駒: 江西道一禪師(709-788) 俗姓이 馬氏여서 馬祖로 불렸다. 六祖가 일찍이
馬駒가나와 禪門이 크게 興하리라 예언했다는 데서 馬駒로 불려졌다. 漢州의 什放
사람으로 慧能의 高弟인 南嶽懷讓(677-744)의 弟子로서 그 心印을 得하여 鍾陵
의 開元寺에서 禪風을 크게 일으켰다. 이때부터 南宗禪이 크게 繁盛하였다.

94) 雲門: 雲門宗의 開祖인 雲門文偃(？-949) 慧能의 高弟中의 靑原行思(？-740)
로부터 天皇道悟(784-807) 龍潭崇信(？) 德山宣鑑(780-865) 雪峰義存
(822-908)으로 이어지는 雪峰義存의 弟子이다. 俗姓은 張氏이며 姑蘇 嘉興 사람
으로 廣東省 韶州의 雲門山에서 雲門宗을 열었다. 이 雲門宗은 北宋때에 臨濟宗과
雙璧을 이루었다.

95) 臨濟: 臨濟宗의 開祖인 臨濟義玄(？-867) 慧能의 高弟로서 法脈을 이은 南嶽會
讓 馬祖道一 百丈 懷海(720-814) 黃檗希運(？-855)으로 이어지는 黃檗希運의
弟子이다. 鎭州의 臨濟院에서 臨濟宗을 열었다. 이 臨濟宗은 宋代 以後에도 가장
繁盛하였다.

壁畵. 亦云: 吾於維也無間然. 知言哉.]96)

라고 하는 이 화론은 동기창(董其昌)의 화지(畵旨)와 막시룡(莫
是龍)의 화설(畵說)과 일치하는 대목을 인용한 것이다. 그러나
이러한 찬반을 밝히는 모든 학술적 노력들에 대한 시비의 흐름이
이제 한계에 이르고 있다.,

남북 분종설이 나온 이후 그것을 신봉해 오면서 그 가치평가와 선
창자의 진위에 대한 논란이 시작된 이래 동기창 우세의 주류를 이루
면서 화사(畵史)에 대한 이해까지 영향을 미치고 있다. 이 분종설의
찬반 양론은 몇십 년을 전후하여 이와 같이 기승을 부리며 계속되어
왔으나 막시룡은 그 주류로서의 지위를 동요시키기에는 부족하였다
고 본다.

c) 莫是龍과 董其昌의 행적(行蹟)

막시룡과 동기창은 동시대에 같은 고을에서 태어났다. 13-4세쯤
연하(年下)였던 동(董)은 막(莫)의 부친을 스승으로 모시고 글공부
를 시작한 지중한 인연을 가지고 인생을 출발하였다.97) 그러므로
이들의 관계는 누구보다도 가까운 친교가 있었을 것임은 자명한 일
이다. 그리고 진계유(陳繼儒)와도 같은 고을에서 살았던 친구들로서
예술에 대한 견해가 비슷하였으므로 화정지방(華亭地方)의 삼우(三
友)로 유명하였다고 한다.98)

그런데 이들의 인생에 있어서 역사적으로 가장 큰 분수령이 되는
사상적 독창성을 놓고 후학들의 서로 다른 견해가 제기되어 논란을
빚어 왔다. 이러한 논란의 시비는 앞에서 언급된 것처럼 결론에 이

96) 中國畵論類編(六) 「畵旨」.
97) 許英桓 著 中國畵論 瑞文堂,1988. P,164.
98) 徐復觀 著 中國藝術精神 權德周 外 譯, 東文選,1990. P,442.

그림 15 〉 盤谷序圖 - 董其昌 · 명대 · 견본수묵담채 · 40.7×677.3cm · 대판시 시립미술관

르고 있지만, 이 문제를 다시 풀어보려는 것은 분종설에 대한 역사적인 기록들에 있어서보다 실증적인 근거를 제시하기 위해서이다. 그러므로 분종계보론에 대한 화론이 실려 있는 주창자의 배경연대와 그들의 행적에 대한 자취를 살펴 비교해 보기로 하겠다.

먼저 막시룡(莫是龍)에 관해서는 명사(明史)에 짧은 기록이 있다. 그리고 비교적 자세한 기록으로 보이는 도회보감(圖繪寶鑑) 속찬(續纂)과 무성시사(無聲詩史)99)에 의하면 막시룡(1539?- 1587)은 강소(江蘇) 화정(華亭)100) 사람으로 자(字)는 운경(雲卿)이며 호(號)는 추수(秋水) 또는 후명(後明)이었다. 뒷날 자(字)를 시룡(是龍)이란 이름 대신 썼으며 다시 자(字)를 정한(廷韓)이라 고쳤다.

그는 8세 때 책을 한눈에 몇 줄씩 읽었으며 10세 때 이미 문장을 지어 성동(聖童)이라는 말을 들었다. 성년이 되어 정시(廷試)에서

99) 無聲詩: 소리 없는 시는 곧 그림을 뜻하는 말이다. 無聲詩史는 美術史를 엮은 冊 이름이다.

100) 華亭地方은 오늘날의 上海市 松江이다. 唐代에서는 華亭縣이었고 淸代에서는 松江府였다. 따라서 華亭 雲門 松江 上海 婁縣 등을 묶어 모두 한 地方으로 여긴다.

일등을 하였지만 관리를 하지 않았던 그는 시문 글씨 그림에 두루
능하여 심주(沈周)와 당인(唐寅) 이후 제일이라는 말을 듣기고 했다.
그는 성격이 좋아 친구가 많았으며 사람을 소개하기를 좋아했다. 그
러나 불행하게도 5세 미만의 아들을 남기고 50세가 못 되어 세상을
버렸는데 그 소식을 듣고 눈보라 속에서도 많은 사람들이 찾아왔다
고 한다. 남긴 문집(文集)으로는 막정한집(莫廷韓集)이 있다.101)

그리고 명화록(明畵錄)에는 그는 다예인(多藝人)으로서 시는 당을
종(宗)으로 삼고 고문사(古文辭)는 한유(韓愈)와 유종원(柳宗元)에
게 출입하여 전한(前漢)을 종으로 삼았으며, 글씨는 종요(鍾繇)와
왕희지(王羲之) 그리고 미불(米芾)의 서체를 법으로 삼았다. 그림은
산수를 잘 그렸는데 황공망(黃公望)을 배워 활달하고 우아한 풍격이
있었으며 저서로는 석수제(石秀齊)10권과 화설(畵說)1권이 있다.

다음의 동기창(1555-1036)은 강소(江蘇) 화정(華亭) 사람이다.
자(字)는 현재(玄宰) 호(號)는 사백(思白), 향광(香光). 사옹(思翁)
등으로 불렸으며 1589(萬曆17) 년 진사(進士)가 되어 한림원(翰林
院)에 들어갔고 황태자(皇太子)의 강관(講官)을 거쳐 호강제학부사
가(湖廣提學副使) 되었다. 1621(天啓1)년 태자(太子)가 즉위(卽位)
하자 태상시경(太常侍卿)에 발탁되어 시독학사(侍讀學士)를 겸하고
남경예부상서(南京禮部尙書)를 지냈으며 태자태보(太子太保)로 치사
되어 태종백(太宗伯)에 봉(奉)해지고 시호(諡號)는 문민(文敏)이다.

경사(經史)에 밝고 시문에 능하여 서화에 뛰어난 중국의 대표적
다예인으로서 예림백세(藝林百歲)의 대종사(大宗師)로 일컬어 졌다.
글씨는 왕희지(王羲之)와 미불(米芾)을 배워 일가를 이루어 행서와
초서를 잘 썼는데 필력이 굳세고 아름다우며 거침이 없어 원의 조맹
부(趙孟頫)를 계승할 만한 명필이란 평을 들었다.

그림은 젊었을 때 원말 4대가인 황공망을 배우고 중년에는 당의
왕유(王維)와 북송의 동원(董源) 거연(巨然)을 배워 소쇄(瀟灑)하고

101) 中國書畵家 人名大事典 庚美文化社 編,1980. P.51.

생동하는 독자적인 화풍을 이룩하였다. 그러나 화법에 관하여는 황공망을 그 종사(宗師)로 삼았다.102) 그는 특히 동원(董源) 거연(巨然) 미불(米芾) 원말 4대가로 이어지는 강남산수가 문인산수의 정통 주 맥임을 내세워 상남폄북논(尙南貶北論)을 주장하여 남종을 높이고 북종을 배격함으로써 명말 이후 청대 화단을 비롯한 동북아 예원(藝苑)에 큰 영향을 미쳤다. 저서로는 용대집(容臺集), 화선실수필(畵禪室水筆), 만력사실찬요(萬曆事實纂要), 남경한묵지(南京翰墨志) 등이 있다.103)

이들의 이와 같은 행적을 기록한 사료들에 실려 있는 문집의 배경 연대와 근거를 비교해 보면 의구심을 갖게 되는 문제의 관건들이 노출되고 있다. 그러면 연대를 살펴보면 우선 행적을 담은 사료들 중 가장 오래된 기록으로 도회보감(圖繪寶鑑) 속찬(續纂)과 무성시사(無聲詩史)를 들 수 있는데 그 발간 연대가 동기창의 저서 용대집(容臺集)을 편찬한 1630년과 비슷한 시기에 출간된 것이라고 한다.

이 용대집(容臺集)은 동기창의 화지(畵旨)가 들어 있으며 그 내용은 권4에 수록하고 있다. 이 문집은 그의 장손 동정(董庭)에 의해 편찬된 것인데 앞 부분에 숭정(崇禎) 경오(庚午=서기1630) 삼년 칠월 삭(朔)에 쓴 진계유(陳繼儒)의 서가 있음을 서복관의 논에서 밝히고 있다. 이때 동기창의 나이 75세였으며 그는 그로부터 8년을 더 살다가 83세에 세상을 마감한 셈인데 그 사료인 용대집은 우리들은 만나기 어려운 중화의서관에 소장된 원각본이라 한다.104)

이러한 사료들에서 관건이 되는 것은 막시룡의 화설이 문제가 되는 것인데 어떤 기록이 가장 믿을 만한 것인가 하는데 있다. 그런데 비교적 자세한 기록을 남긴 도회보감속찬(圖繪寶鑑續纂)과 무성시사(無聲詩史) 그 어디에도 막시룡의 화설(畵說)이 있다는 기록이 없다.

102) 中國書畵家人名大事典 上揭書 P.46.
103) 葛路 著 中國繪畵 理論史 姜寬植 譯 미진사,1982. P.370.
104) 徐復觀 前揭書 P.441.

그림 16 〉 秋山圖 -
董其昌・명대・견본
담채・뉘 와 차이

다만 막정한집(莫廷韓集)으로 유명해졌다고 적고 있다. 그러나 서심(徐沁)의 명화록(明畵錄)에는 막(莫)의 화설이 있음을 남기고 있다.

이 외에 보안당비급(寶顔堂秘笈) 속집(續集)이나 다른 사료들에서도 막의 화설에 대한 기록이 없지 않지만, 그것들은 모두가 대체적으로 명화록 이후의 것으로서 그 근거를 명화록에 토대를 두고 있기 때문에 거론하지 않는다.

그러나 그 중에서도 특히 말썽이 되고 있는 것은 진계유(陳繼儒)의 보안당비급(寶顔堂秘笈) 속집(續集)인데 동(董)의 친구였던 그가 잘못 기재할 이유가 없다는 것이다. 그러나 진(陳)의 보안당비급은 정집(正集)과 속집(續集)이 있는데 그러한 기록이 정집에는 없고 속집에만 있는 것일까 하는데 문제가 있다. 그런데 이 속집은 진(陳)과 관계가 없는 후인들의 간행이기 때문에 그 신뢰를 잃고 있다.

이러한 여러 사료들에서 막(莫)의 화설에 대한 기록이 서로 다르기 때문에 혼란을 느끼게 되는 것이다. 하지만 막의 화설에 대한 기록이 있는 경우라도 믿음이 가지 않는 것은 그가 생을 마감하던 1587년 그 해에 화설을 발표했다는데 그 근거에 대한 증거를 확인할 만한 것이 없다. 또한 그로부터 세상을 마감한 43년이나 지난 뒤의 일이었으므로 편찬과정에서 혹 오류가 발생했을 수 도 있음을 배제할 수 없는 일이기 때문이다.

하지만 동(董)의 화지(畵旨)도 막(莫)의 화설(畵說) 10년 뒤인 1598년에 발표되었다고 하는 것에 문제가 제기된다. 그것은 동(董)이 북종을 질타하는 내용에서 50세 이후에야 비로소 그 일파의 그림이 배울 만한 것이 못 됨을 알았다 라고 하는 점이다. 이러한 맥락에서 동(董)의 논을 인용하면 다음과 같다.

"이소도 일파는 조백구 조백숙을 위시한 정교함의 극치에는 또 한 사기가 있다. 후인들 중 그들을 모방하는 이들이 그 기술을

습득할 수는 있으나 능히 그 아취를 얻는 이는 없었다...5백 년 뒤 구실부105)가 나왔고 일찍이 문태사(문징명)는 그 깊이를 추앙하였다. 실부는 그림을 그릴 때 북소리조차 마치 벽 저편의 비녀 떨어지는 소리처럼 귀에 들리지 않았다고 한다. 그 기예 또한 근고하건데 50세 이후에야 비로소 이 일파의 그림이 배울 만한 것이 아님을 알았다."

[李昭道一派, 爲趙伯駒伯驌, 精工之極, 又有士氣, 後人仿之者, 得其工, 不能得其雅... 蓋五百年而仇實父, 在昔文太史函相推服... 實父作畵時, 耳不聞鼓吹闐변之聲, 如隔壁釵釧不顧, 其術亦近苦이. 行年五十, 方知此一派畵殊不可習.]106)

라고 하였다. 이 말의 문맥으로 보아 동기창이 초 중년에 이르기까지는 이소도(李昭道) 일파의 그림들에 대해서도 사기와 아취를 느끼면서 좋아하였던 것을 알 수 있다. 그리고 구영(仇英)이나 문징명(文徵明)도 그 깊이를 추앙하였다고 하는 점으로 보아 50세 전에는 남북종(南北宗)을 논할 만한 사상이 아직 여물고 있지 않았음도 시사하는 대목으로 드러나고 있다.

그러니까 막(莫)의 화설(畵說) 발표 10년 뒤에 동(董)의 화지(畵旨)가 발표되었다면 1598년이 되는 셈인데 그때 동의 나이 43세에 불과하다.107) 이러한 정황으로 봐서 막(莫)의 선창 논은 명화록(明畵錄)의 근거만으로는 많은 무리가 따른다고 할 수 있다. 서복관의 논에서도 막(莫)의 화설(畵說)에 대한 명화록(明畵錄)의 기록을 인

105) 仇實夫: 仇英의 字. 仇英⟨1509-1559⟩은 太倉사람으로 吳縣에 살았으며 號를 十洲라 하였다. 董其昌은 그의 仙奕圖에 題하여 仇實夫야말로 趙伯駒의 後身이다 文徵明이나 沈周도 아직 그의 畵法에는 未盡하다라고 하였다. 風俗人物畵의 太豆였을 뿐만 아니라 山水畵에도 文徵明 沈周 唐寅과 함께 明나라 四大家의 한 사람으로 꼽는다.
106) 畵論類編(六)
107) 許英桓 前揭書 P.169.

그림 17 〉 書畵册 – 董其昌・명대

정하지 않고 있지만108) 막(莫)을 선창으로 볼 경우에는 동(董)
은 독창성이 없는 것이며, 시간차를 두고 공동이라고 보는 유검
화(兪劍華)의 입장도 있을 수 없는 애매한 말이다.

분명 어느 한쪽의 오류거나 표절이 아니고는 그 종지(宗旨)가 같
을 수 없다. 이와 같이 사료의 기록들은 오류가 남겨졌을 때는 바로
잡기가 쉽지 않다. 비록 단언할 수는 없지만 이 분종론의 경우에서
보여지듯이 이제 학술적인 시비의 분석적 비교는 한계에 이르고 있
다. 오직 해결할 수 있다면 사자(死者)의 대답을 증언할 기적이 필
요할 뿐 다른 대안이 없다.

d) 분종론(分宗論)의 동인(同人)들

17세기에 활동했던 동기창(董其昌), 막시룡(莫是龍), 진계유(陳繼
儒), 심호(沈顥) 등은 회화에 대한 최초의 분종 계보론(系譜論)을
주창한 인물들로 일컬어져 왔다. 그러나 심호를 제외한 이들 세 사
람의 관계는 같은 동향 출신으로서 예술세계의 견해를 같이하였던
화정 지방의 삼우(三友)로 더욱 유명하다.

하지만 명대 후반에는 학문을 비롯한 예술분야가 분파로 심화되고
있었다. 이러한 양상에서 명말의 예술가들은 금후 나름대로 길을 찾
아 나서는 다시 말해서 유파를 정하여 만들어 가고 있었음을 보여주
고 있었다. 그러므로 화정의 이 삼우들도 명말 화단의 오파(吳派)의
지류인 송강파(松江派)라는 유파를 형성하여 주도해 갔으나 그중 제
일 선배였던 막시룡이 50세도 못 되어 세상을 달리 하였다.

그러나 그들은 학문도 깊고 두뇌도 명석한 13-4세나 연장자였던
막(莫)의 영향을 받지 않았다고는 보기 어렵다. 그 뒤에는 동기창을
중심으로 주도해가게 되었는데 그 당시 그들은 회화의 원리에 대해

108) 徐復觀 前揭書 P.443.

서 끝없이 논의하고 토론하여 이론을 세우고 또한 과거의 회화에 적용시켰던 점이 특징이라고 할 수 있다.109) 하지만 이러한 이론을 논하고 토론하는 일이 비단 미술 양식에 관한 일만은 아니었다. 그러므로 여기에 동참자들은 어느 때보다도 그러한 관심이 고조되었으며 그들 자신들의 위치에 관한 문제에 직면하고 있었던 것이다.

그것은 오파를 이끈 문징명이 펼쳤던 문기의 화풍이 명대의 중 후기에 이르러 압도적인 세력을 얻었을 뿐만 아니라 그 화풍을 추종하는데 있어서도 넘쳐나는 지경에 이르렀다고 할 수 있다. 또한 명대 중기에 나타나기 시작했던 문인화의 상품화와 상업화가 진행되기 시작한 명 말기에는 문인화를 직업화가들도 쉽게 모방하게 되어 방작(倣作)이 허용되었는데 이러한 현상은 문인으로 자처하는 화가들에게 있어서 일종의 신분상의 구별에 대한 위기감을 느끼기에 충분했었다.

공교롭게도 문인화 세력이 팽창하여 동기창 일파 및 그 후계자들이 위기의 대책을 들고 나옴으로써 신분을 구분하여 위상을 높이기 위해 선종사(禪宗史)를 기탁(寄託)한 종파를 수립하게 되었던 것이다. 동기창이 이러한 상황에 봉착하여 마련한 책략이 과거의 문인화가들과 비교해서 더욱 의식적으로 바른 계보를 생각하게 되었다. 그리고 엄격하게 규범에 맞는 화가만이 그 계보에 의해 학습활동을 전범으로 하는 사고주의(師古主義)의 가운데서 자신의 양식에 대한 변화를 꾀하였다.

그는 계보 속에 당대의 왕유(王維), 송대의 동원(董源), 거연(巨然), 미불(米芾), 원 4대가 및 명대의 심주(沈周)와 문징명(文徵明)을 하나의 계열로 묶어 남종을 세우고, 이사훈(李思訓)을 중심으로 오도자(吳道子), 곽희(郭熙), 마원(馬遠), 하규(夏珪), 이당(李唐),

109) ① Micael Sullivan 著 中國山水畵 김기주 옮김 文藝出版社,1992. P,188.
 ② 石守謙 中國文人畵는 結局 무엇인가? 美術史 論壇 (韓國 美術研究所 1996) PP.26-27

그림 18 〉 癸亥宝華山莊紀興六景冊 - 董其昌·명대

유송년(柳松年) 및 명대의 대진(戴進), 오위(吳위) 등의 화가들을
배제하였다.

앞에서 이미 언급된 선가(禪家)의 남북 이종설에 이어 화지(畵旨)
의 다음 조에 실린 논에서 그는 다음과 같은 그 계보를 거듭 적으로
제시하고 있다.

"문인의 그림은 왕우승으로부터 시작되었다. 그 후 동원 거연
이성 범관이 그 적자요 이용면(李龍眠: 이공린) 왕진경(王晉
卿: 왕선) 미남궁(米南宮: 미불) 미호아(米虎兒: 미우인)가 모
두 동원과 거연으로부터 나왔으며, 그 후 곧바로 원 사대가 황
자구(黃子久:황공망) 왕숙명(王叔明:왕몽) 예원진(倪元鎭: 예
찬) 오중규(吳仲圭: 오진)에 이르렀는데 이들도 모두 그 정통
으로 전해진 것이다. 우리 명나라의 문징명과 심주도 또한 멀리
서 의발110)을 접하였다. 마원 하규 및 이당 유송년 같은 사람
들은 또한 대이장군(大李將軍: 이사훈)의 파로 우리가 마땅히
배워야 할 것이 아니다.

　　[文人之畵, 自王右丞始. 其後董源, 巨然, 李成, 范寬爲嫡子,
李龍眠, 王晉卿, 米南及虎兒, 皆從董巨得來, 直至元四大家黃子
久, 王叔明, 倪元鎭, 吳仲圭, 皆其正傳. 吾朝文沈則又遠接衣鉢.
若馬夏及李唐劉松年, 又是大李將軍之派, 非吾曹當學也.]111)

라고 하였다. 이 설은 앞 조의 설을 강조한 것이다. 앞에서 설한
이 논을 다시 요약하면 선가에 기탁하여 사람에게 남북이 있는
것이 아님을 말하고, 이사훈과 왕유의 유전인맥(遺傳人脈)을 정

110) 衣鉢: 袈裟와 바리때를 말한다. 出家하여 受戒함을 觀할때 최초로 곧 衣鉢이 具
　　足함이 條件이 됨을 알 수 있다. 禪家에서는 道를 授興하는 것을 衣鉢 授受라 하며
　　袈裟와 바리때가 곧 傳法의 表示가 되는 物件으로서 스승으로부터 傳授하는 奧義
　　의 뜻이 있음. 六祖檀經에 五祖 弘忍大師가 衣鉢을 六祖 慧能에게 傳하였다.
111) 畵論類編(六).

하여 남북으로 나누어 종(宗)을 세웠다. 그리고 그 양식에 있어
서는 북종은 착색산수화(着色山水畵)를 지향하고 있으며, 남종은
구작법(鉤斫法)을 일변하여 선담법(渲淡法)을 지향하는 대조적인
화법으로 성격구별을 명시하였다.

　다음 위의 설에서는 이러한 정통한 계보의 풍격을 더욱 선명하게
부여하고 있다. 왕유를 시조로 한 남종의 문인 계보를 들어 자신들
이 영향을 입고 있는 당시까지 그 의발(衣鉢)이 이어지고 있음을 들
어 역사적 사실로 부합하려는 의미를 담고 있다. 반면에 북종의 이
사훈 일파의 그림을 배울 것이 못 됨을 천명하여 배격하고 있다. 이
러한 계보의 분류는 신분과 화풍이 종합적 사고에 의한 것임을 암시
하는 것이다. 문인이라는 신분 자체가 명료함을 지니기 어려운 정의
이긴 하지만 이것은 문인과 비문인에 대한 구별을 전제로 한 선언문
과도 같은 것이다.

　이것은 역사적 사실과 부합시킬 수 있는 완전한 방법은 없으나 일
종의 이상적 형식을 취한 것으로 파악했던 것이 동기창의 심미관이
었다고 생각된다. 이어서 이와 같은 남북분종론에 뜻을 같이한 진계
유와 심호의 화론에 대한 각자의 주장에서 먼저 진계유의 논을 들어
보면 그는 다음과 같이 말하고 있다.

　　"산수화는 비로소 당으로부터 변하여 대개 양종이 있으니 이사
　　훈과 왕유가 이러하다. 이사훈은 전하여 송의 왕선, 곽희, 장택
　　단, 조백구, 조백숙 및 이당, 유송년, 마원, 하규였는데 이들은
　　다 이사훈의 파다. 왕유는 전하여 형호, 관동, 이성, 이공린,
　　범관, 동원, 거연, 및 연숙, 조영양, 원 사대가(조맹부, 황공망,
　　오진, 왕몽)였는데 이들은 모두 왕유파다.
　　이사훈의 파는 새긴 듯이 자세하여 사기가 없는데, 왕유파는
　　맑고 온화하여 조용하고 한가로우니 이는 또한 혜능의 선이요

그림 19 〉 癸亥宝華山莊紀興六景冊 ‐ 董其昌・명대

신수가 미칠 수 있는 것은 아니다. 정건, 노홍, 장지화, 곽충서, 미불, 미우인, 마화지, 고극공, 예찬의 무리들은 또한 방외에서 익은 음식을 먹지 않은 사람들 같아서 따로 하나의 골상을 갖춘자 들이다.

[山水畵自唐始變, 皆有兩宗, 李思訓王維是也. 李之傳爲宋王詵, 郭熙 張擇端 趙伯驅 伯驌 以及於李唐 劉松年 마遠 夏珪 皆李派. 王之傳爲荊浩,關同 李成 李公麟 范寬 董源 巨然 以及於燕肅, 趙令穰, 元四大家, 皆王派. 李派板細無士氣, 王派虛和蕭散, 此又慧能之禪 非神秀所及也. 至鄭虔 盧鴻一 張志和 郭忠恕 大小米 馬和之 高克恭 倪瓚輩, 又如方外, 不食煙火人, 조具一骨相者.]112)

라고 하였다. 진계유(陳繼儒) 역시 마찬가지로 남북 양종과 계보의 체계를 밝히면서 문인과 비문인에 대한 설명을 사기를 예로 들어 동설(董說)을 거들고 있다. 이사훈(李思訓)파는 새긴 듯이 자세하지만 사기가 없고 왕유(王維)파는 맑고 온화하며 조용히 한가롭다고 말한다.

그리고 그 계보에 들어 있지 않았던 문인들을 별도로 익은 음식을 먹지 않은 사람들에 비유하여 방 외에서 골상(骨相)을 갖춘 인물들이라고 보충하여 거론하고 있다. 그러나 인물들의 숫자에 대한 변화만 있을 뿐이지 동(董)설에서 크게 어긋나지 않는 것으로서 문인과 비문인에 대한 설명은 여전히 부족하다. 이어서 심호(沈顥)의 논을 보면

"선과 더불어 그림에 남북종이 있는데 동시에 나누어져 기운(氣運:則(氣韻)역자)이 다시 서로 필적한다. 남종은 곧 왕마힐(王摩詰;왕유)이 구성이 맑고 빼어나며 운치가 그윽하고 담백

112) 藝術叢編(二十九) 妮古錄

하여 문인을 위한 산문을 열었는데 형호 관동 필굉 장조 동원
거연 미불 미우인 황자구(黃子久;화공망) 숙명(叔明;왕몽) 송
설(松雪;조맹부) 매수(梅叟;오진) 우옹(迂翁;예찬)으로부터 명
의 심주 문징명에 이르는 사람처럼 지혜의 등불이 다함이 없었
다.

북종은 곧 이사훈의 화풍의 골상이 기이하고 가파르며 운필이
빠르고 굳세어 행가(行家;직업화가)를 위한 깃발을 세웠는데,
조간 조백구 조백숙 마원 하규로부터 대문진(戴文進;대진) 오
소선(吳小仙;오위) 장평산(張平山;장로) 같은 사람들처럼 날이
갈수록 야호선113)에 빠져 의발이 땅에 떨어졌다.

[禪與畵俱有南北宗, 分亦同時, 氣運復相敵也. 南則王摩詰裁
比淳秀, 出韻幽澹, 爲文人開山, 若荆, 關, 宏, 璪, 董, 巨, 二
米, 子久, 叔明, 松雪, 梅叟, 迂翁, 李至明之沈文, 慧燈無盡. 北
則李思訓風骨其少. 揮掃躁갱, 爲行家建동, 若趙幹, 伯駒, 伯驌,
馬遠, 夏珪, 以至戴文進, 吳小仙, 張平山, 日就狐禪, 衣鉢塵土.
]114)

라고 하였다. 심호 역시 회화의 남북 분종이 당대의 선종사(禪宗
史)에 기탁하여 시작된 것임에 대한 틀이 변할 수 없는 공식적인
입논이었다. 또한 분파의 중심인물인 세계표(世系表) 역시 마찬
가지였으며 그 시조에 대한 인맥들을 놓고 거론되는 인물이 몇
사람 더 늘어나고 줄어드는 차이가 진계유와 유사할 뿐이다.
그리고 남종의 왕유를 들어 청한 화풍으로 문인세계의 산문을 열
어 다함 없는 지혜의 등불로 인도됨을 묘사하여 그 인맥의 번성
함에 대한 영속성을 이끌어 내고 있다. 반면에 북종의 이사훈은

113) 野狐禪: 眞實한 修行을 하지 않고 깨달음을 얻은 듯 한 態度로 남을 속이는
　　禪. 사이비 禪을 말함.
114) 藝術叢編(十二) 「畵塵」

기이한 화풍으로 행가(行家)의 깃발을 세워 그 인맥은 날이 갈수록 야호선(野狐禪)에 떨어져 쇠퇴하고 마는 내용을 피력하고 있다.

심호를 마지막으로 한 이상의 화론들은 동양의 회화사상 가장 처음으로 화파의 분종이론을 수립한 것으로서 그 각자의 내용들을 비교해 보았다. 그러나 이들의 논에 대한 주된 관점이 동일하게 표현되고 있음을 보여주고 있다. 이러한 분종이론에 대한 수립의 제창을 놓고 혼란을 가져왔던 것을 보면 거기에는 몇 가지 이유가 잇다.

첫째, 동기창(董其昌)을 비롯한 막시룡(莫是龍) 진계유(陳繼儒) 등이 예술관이 같은 사람들로서 동향의 막역지우(莫逆之友)였으므로 그 사이가 너무 밀접했기 때문이다. 둘째, 명대의 사회 환경에 대한 출판문화의 혼탁함이 빚어낸 사료의 오류가 있었다는 점이다. 셋째, 선가(禪家)에 기탁한 이 학설에 대한 언론이 그 논리와 더불어 품평과 세계표가 통일된 학설체계를 갖추고 있었음을 들 수 있다.

그러므로 문인과 비문인에 대한 이 분종이론에 야기된 모든 설은 선창자의 뜻을 중심으로 그 범주를 벗어나지 않는 일관된 하나의 합창(合唱)이었음을 말해주고 있다 할 것이다.

e) 董其昌의 思想과 藝術

동기창(董其昌)은 문인화 발전의 마지막 단계를 대표하는 명대의 특정한 문화환경과 연관선상에 있었다. 문인화는 문인사상의 문화환경과 관련이 있게 마련인데 중국왕조역사가 흥망성쇠(興亡盛衰)를 거듭하는 동안 거의 비슷한 문인 사고의 문화가 이어지고 있었음을 볼 수 있다.

거기에는 두 측면이 있다. 하나는 관료사회의 사대부 지식인의 여기문화(餘期文化)이고 다른 하나는 시대가 혼란할수록 은거에 들어가서 지식이라는 자원으로 그 의사(意思)를 드러내는 문묵(文墨)의

여기문화이다. 이러한 맥락에서 명대 화단을 보면 심주(沈周)가 비문인의 절파 화가들에 대비되는 문인세력의 오파 화가들의 시조로 추앙받게 된 것을 들 수 있다. 비유하건대 왕유(王維)가 문인화의 조종(祖宗)으로 모셔지듯이 심주 역시 문인적 요건을 가장 적절하게 갖추었던 인물이기 때문이다.

그것은 명대의 문인적 화단 사회를 지탱하는데 그 시대 상황에 맞는 문인사상의 문화 환경에 대한 모든 요건을 잘 갖추고 있었다는 증거이기도 하다. 그리고 그의 제자 문징명(文徵明)의 활약이 문인 세력의 오파 즉 문인화파의 우의적 자존심을 잘 반영하여 그것이 하나의 사회적 조류가 되어 왔던 것이다. 이러한 선상에서 화가들의 신분적 계급세계가 심화되는 현상으로 흘러가 그 영향은 직업화가들의 몰락을 가져왔다. 그러나 명말의 사회 상황은 큰 변화를 예고하고 있었다 그 요인은 산업화의 발전과 함께 상업경제의 팽창으로 인해 농촌 경제가 몰락함으로써 도시 상업경제에 기식(寄食)하는 문인들이 하나 둘씩 늘어가기 시작했다.

그러므로 해서 문인과 비문인 사이의 한계가 점점 애매해지는 추세가 날로 두드러져 가고 있는 상황에 처하게 되었다.115) 이러한 사회상황의 급격한 화단 풍토의 변화는 동기창에게 있어서도 새로운 사상적 견해가 도출되지 않으면 안 되는 시기였다. 그러나 그는 관리로서 청렴하였으나 그가 예부좌시랑(禮部左侍郎) 이었을 때 그의 제 시험에 관한 문제를 놓고 학인 사회를 비롯해서 일반인에게까지 불만에 찬 반기적인 목소리가 주제가 될 만큼 인기가 하락 일로에 있었다.116)

그리고 그는 엎친 데 덮친 격으로 산업화로 인한 도농간(都農間)의 격차가 벌어지는 변화의 바람은 그가 부유한 지주출신이란 점에서 소작인들의 증오 대상 중에 그 타켓의 한 사람으로 지목되어 있

115) 石守謙, 中國文人畵究竟是什麼 美術史論壇第四號 (韓國美術研究所1996).
 PP.37-38.
116) Michael Sullivan 中國의 山水畵 김기주옮김 文藝出版社,1992. P.188.

었다. 이렇게 증오의 대상이 된 데는 농촌 경제의 궁핍한 과도 현상으로 인해 싹트기 시작한 상대적 빈곤감에서 비롯된 일이다. 하지만 다른 한편으로는 금력, 관료, 명예 뒤에는 반드시 따르기 마련이던 여성편력이 그에게도 예외일 수 없이 오점을 찍게 되는 일화를 남기고 있다.

그것은 소작인 가운데 한 명의 아름다운 남의 부인을 자신의 소실(小室)로 취했기 때문이다. 이러한 여러 요인들이 복합적으로 작용하여 그의 집이 농민 폭동이 일어났을 때 불태워지게 된다. 이 사건은 오늘날 남경(南京) 박물관(博物館)의 명말 농민폭동 전용 전시실에 그가 남경지역에서 가장 탐욕스러운 세 명의 지주 중 한 사람으로 지목되어 전시되고 있다.117)

동기창이 가고 난 몇백 년 뒤에도 그 일화가 오점으로 남아 있으니 그 여자의 몸값은 대단한 것이라고 하지 않을 수 없다. 하지만 당시의 사회 상황은 부유한 지주출신들을 향해 반기를 들었던 농민 폭동은 동기창에게 크나큰 시련과 타격을 주었다. 그리고 그러한 시련은 잘 나가던 그에게 있어서 그의 생애를 다시 돌아보는 기회가 되기도 했을 것임을 시사하는 대목이기도 하다.

명대 후반에는 이와 같은 사건들과 함께 그 말기적 현상에서 계급사회가 흔들리기 시작했다. 그러므로 문인 사대부와 비문인 사이에서 경계가 무너져 가는 위기를 느끼게 됨에 따라 선비들과 문인이라고 자처하는 사람들은 그 자존심 지키기에 나서고 있었다. 당시까지 문인화의 작품경향은 직업화가들의 방작(倣作)의 유행과 함께 혼재한 속에서 작품이 하나의 모범을 제시하는 위대한 대가가 탄생하지 않고 있었던 점에서 동기창의 위치는 실제와 이론 양면에서 영수(領首)의 위치에 있었다.

하지만 그에게 있어서 이러한 간담이 서늘한 농민 폭동의 격랑한 바람은 무상함을 절감케 하는 불교 수행관에 대한 실천적 관조를 음

117) Michael Sullivan 同揭書 P.188.

미하는 정신전환이 있었을 것으로 생각되지만 단언할 수 있는 것은
아니다. 그것은 그의 불교사상의 올바른 지식을 가늠할 수 없을 뿐
더러 설사 깊이를 두고 있다 하더라도 이론적 실천이 뒤따르기가 쉽
지 않기 때문이다. 그러나 그가 평소에 선학(禪學) 사상을 좋아하여
순선시대(純禪時代)118)의 역사적이고도 이론적인 조예가 있었다는
사실은 그 전환의 단서가 될 만한 것이라고 할 수 있다. 그의 이러한
선종사적(禪宗史的) 견해는 정신적 지지기반과 같은 것이어서 선학
사상을 학문적으로 이끌어내고 있었던 점들이 자신의 문집을 통해서
잘 나타나고 있다.

그의 문집에서 선에 관한 것들을 살펴보면 '화선실수필(畵禪室隨
筆)'이 있고 '용대집(容臺集)' 권4에 들어 있는 선종사(禪宗史)에 기
탁한 '화지(畵旨)'가 있으며 '용대별집(容臺別集)'에는 전적으로 선
(禪)만을 논한 1권이 따로 있다. 이와 같이 동기창 사상은 선종사상
과 같이하고 있었음을 알 수 있다.

최근 우리나라의 고승 성철(性澈)스님의 법어로 기억되었던 "산은
산이요 물은 물이다."라고 하여 90년대의 한동안 선적 묘어의 신드
롬이 되었던 적이 있다. 그러나 이 말은 일찍이 문서에 있었던 것으
로 인용이란 말을 밝히지 않음으로써 독창성으로 인식되는 우려가
없지 않았다. 그러나 표절시비를 의미하는 것은 아니다.

그런데 공안(公案)119)의 이 말이 17세기 동기창의 용대별집 권1
에서 옛날 고덕(高德)의 말로 인용되고 있었다. 이 선적 묘어에 대
한 그 의미는 수용하는 자에 따라 심천의 차이가 있을지라도 시간차
가 없음을 실감케 한다. 이러한 묘어를 노크한 동기창의 논을 보면

118) 純禪時代: 보리달마(菩提達磨(?-528) 석존으로부터 28대 조사스님 때부터 六
　　祖 慧能(638-713)스님 때까지를 말함.

119) 公案: 원래는 國家法領을 뜻한 公府의 案牘. 遵守해야 할 절대적 規範. 禪門에서
　　는 佛祖가 개시한 佛法의 道理. 공안의 形成은 中國唐代의 禪問答에서 시작되어
　　宋代에 이르러 盛行하였음. 1700公案이란 用語는 傳燈錄에 수록된 禪僧 1701명
　　의 言行에서 由來함. 또는 話頭, 古則이라고도 함.

다음과 같다.

"회옹이 일찍이 말하길 선전은 모두 〈장자〉로부터 나왔다고 하였다.--- 내가 내전을 살펴보니 초중 후발 선심으로 나뉘어 있음을 알겠다. 고덕에 이르길 처음에는 산은 산이요 물은 물이라 하였다. 그 뒤 산은 산이 아니요 물은 물이 아니라고 하였다. 또 그 뒤에는 산은 여전히 산이요 물은 여전히 물이라 하였다. 그 뒤 다음은 모두 〈열자〉를 따라 마음으로 이해를 생각하고 입으로는 시비를 이야기하다가 그 뒤 삼 년은 마음에 감히 이해를 생각하지 못하고 시비를 감히 입에 올리지 못한다. 또 그 뒤 삼 년에 다시 마음으로 이해를 생각하고 입으로 시비를 말하게 된다. 내가 이해시비를 만드는지 이해시비가 나를 만드는지 알 수가 없다.

〔晦翁嘗謂禪典都從莊子書翻出.- 吾觀內典, 有初中後發善心. 高德有初時山是山水是水. 向後山不是山, 水不是水. 又向後, 山仍是山, 水仍是水.- 等次第, 皆從列子心念利害, 口談是非. 其次三年心不敢念利害, 口不敢談是非. 又次三年, 心復念利害, 口復談是非. 不知我之爲利害是非. 不知利害是非之爲我.〕 「容臺別集」卷1120)

라고 하였다. 선법(禪法)이 장자(莊子)로부터 나왔음을 말하고 자신이 그 법을 관찰해 보니 처음과 중간 마지막으로 나누어 선심(善心)이 발하게 됨을 알겠다고 하였다.

그리고 고덕의 말을 인용한 선적 묘어를 들어 열자(列子)의 삼 단계 이해 시비론과 동일한 비유로 열자학(列子學)을 대하고 있는 듯하다. 그러나 선가의 묘어론은 사실과 비 사실을 근원적인 데서부터 포괄하여 그것을 하나로 보는 중도주의(中道主義)를 의미하는 것이

120) 畵論類編(六).

기 때문에 그 사고가 바로 변증법적인 것과도 같은 것이 된다.

하지만 선전(禪典)이 장자로부터 나왔든가 또는 열자의 학과 동일한 깨달음으로 간주하는 것이라면 그 견해는 빗나간 것이라고 하겠다. 그것은 선학(禪學)의 출처도 문제려니와 실어(實語)와 허어(虛語)를 하나로 보는 묘어에 참이 들어 있는데 그 참을 하나로 보지 못하기 때문에 혼의 지경에서 바라보는 알음알이에 불과하다. 그러나 그가 참을 보지 못했다 하더라도 선학과 이웃하고 있는 것만은 부인할 수 없는 사실이다. 또한 그의 회화분종설(繪畵分宗說)을 싣고 있는 화지「畵旨」에서 그 선사상의 비유는 한결 같다.

그는 선종(禪宗)의 남북을 돈오(頓悟)와 점수(漸修)를 들어 화풍을 비유한 일반적인 비평에서 거연(巨然),121) 혜숭(惠崇)122)의 두 승려(僧侶) 화가를 놓고 "한 사람은 육바라밀(六波羅蜜)123)의 중국선(中國禪) 같고, 또 한 사람은 서역(西域)에서 온 선(禪) 같다.고 하였다.124)

그리고 일반 작가들에게 있어서도 평하기를 "이도곤(李道坤)125)을 북종의 와륜(臥輪)126) 같다." 하고 "임천소(林天素)127) 왕우운(王友雲)128)은 남종의 혜능(慧能) 같다."고 하였다.129) 이와 같이

121) 巨然: 앞의 宋代편 각주 參照.
122) 惠崇: 宋代 僧侶畵家 建陽 또는 淮南 사람. 詩書畵에 能하였다. 그림은 水鳥 種類의 거위 기러기 물오리 원앙 해오라기 등과 水邊 小景을 잘 그렸다. 當時의 이름난 詩人인 黃庭堅 蘇東坡 등이 그의 그림에 많이 題詩했다.(中國繪畵大觀)
123) 六波羅蜜: 바라밀은 Paramita의 음사어로서, 완성의 뜻. 菩薩이 生死苦海를 건너 涅槃에 이르기 위해 實踐해야 할 여섯 가지 德目을 말함. ①布施 ②持戒 ③忍辱 ④精進 ⑤禪定 ⑥智慧
124) 徐復觀 著 中國藝術精神 權德周 外譯 東文選.1990. P.146
125) 李道坤: 明대 女流畵家 東平사람. 會稽의 여류화가 傅道坤과 함께 이름을 날렸다. 특히 倪瓚의 畵風을 좇아 山水畵를 잘 그렸으며, 花鳥畵도 잘 그렸다. (明畵錄. 無聲詩史)
126) 臥輪: 唐初의 스님. 臥輪禪師看心法과 臥輪禪師偈의 著者. 菩提達磨系 이외의 散聖으로서 求那, 僧稠(480-560)와 함께 이름이 높았으며 淨土계의 선자. 그의 看心法은 六祖 慧能에게 批判받았음.
127) 林天素: 明대 女流畵家 杭州사람 西湖의 妓生으로 詩를 잘 읊고 그림을 잘 그렸음. (無聲詩史)

그의 평은 불교의 수행론이나 선종의 인물을 비유하여 그림을 논하
였음을 알 수 있다.

그러나 재미나는 것은 그가 오점을 남겼던 여성편력의 습은 비평
사 속에서도 심증의 혐의를 보이고 있다. 여담이지만 그것은 위에서
말한 3인의 작가가 모두 여성이란 점이다. 그러한 징후는 또 있다.
그가 귀인들의 그림 주문이나 규방(閨房) 부녀들의 청탁에도 흔연히
응하였으며 혹 시녀(侍女)들이 내민 모작(模作)에도 제서(題書)를
잘 해 주었다130)는 기록으로 보아 그의 여성 편력 욕은 유예(遊藝)
의 한묵(翰墨)과 항상 함께 하였음을 짐작케 한다. 하지만 그는 50
세 이후의 자술을 밝히면서 논하기를 다음과 같이 비유하고 있다.

 "참선에 비유하자면 오랜 세월의 수련 끝에 비로소 보살131)이
 되는 것과 같다. 동원 거연 미불의 3가가 단번에 여래132)의
 깨달음을 얻는 것과는 다르다."

 [譬之禪定，積刼方成菩薩.(北漸). 非如董，巨米三家，可二超
 直入如來地也.(南頓).]133)

라고 하였다. 여기서 오랜 세월을 운운하는 것은 북종선(北宗禪)
의 점수설(漸修說)을 의미하는 것이고 삼가(三家)가 단번에 깨달
음을 운운하는 것은 남종선(南宗禪)의 돈오설(頓悟說)을 의미하
고 있다. 이와 같은 동(董)의 회화에 대한 종파의식은 남북의 차

128) 王友雲: 明대의 女流畵家 杭州사람. 山水畵를 韻致있게 잘 그렸음. 一說에는 楊
　　慧林(字:雲友)과 同一人 이라고도 한다. (明畵錄, 無聲詩史)
129) 徐復觀 上揭書.
130) 元甲喜 編著 東洋畵 論選 知識産業社,1982. P,159-160
131) 菩薩: 깨달음을 求하기 위해 修行하는 사람. 스스로 佛道를 求하고 남도 깨닫게
　　하려는 사람. 大乘佛敎의 理想的 人間으로서 上求菩提 下化衆生을 實踐하는 사람.
132) 如來: 釋迦如來, 佛의 十號의 하나임. 如는 眞如이며 眞如의 길을 타고 因에서
　　果를 찾아와서 正覺을 이루기 때문에 如來라 함. (中略)
133) 畵論類編(六)「畵旨」.

이를 두어 수업방법에 대한 시간성도 다르고 경지 획득에서 오는
보살(菩薩)과 여래(如來)라는 인물의 지위도 차등을 두어 표현하
고 있다.

 그의 선학사상이 그 참을 꿰뚫어 바르게 인식하지 못했다 하더라
도 그의 사상은 선학을 비평 전반에 걸쳐 비유한 것으로서 지금까지
있어왔던 분종설에 대한 시비는 동기창 사상이 분종을 이끈 당사자
임을 확인하는 증거라 할 것이다.

 그리고 그의 예술적 심미관이라고 할 수 있는 그림 그리는 세계의
안목을 논한 화안『畵眼』이란 회화이론에서 다음과 같이 말하고 있
다.

 "화가에게는 육법이 있으니 첫째가 기운생동이다. 기운은 배워
 서 알 수가 없고 태어나면서 이를 아는 것이라 자연이 하늘로
 부터 내려진 것이라 하겠다. 그림에도 또한 어떤 배움이 있으면
 이를 얻을 수가 있으니 즉 책을 만 권이나 읽고 만리 길을 행
 하여 가슴속에 세속의 더러운 먼지를 털어 낼 수 있다면 자연
 히 언덕과 골짜기 산수가 가슴 안에서 이루어져 윤곽이 자리
 잡히게 된다. 그때 손을 따라 사생한다면 산수를 모두 전신하게
 된다."

 [畵家六法, 一曰氣韻生動氣韻不可學. 此生而知之, 自然天授.
然亦有學得處, 讀萬卷書, 行萬里路, 胸中脫去塵濁, 自然邱壑內
營, 成立斤鄂, 隨手寫出, 皆爲山水傳神矣.]134)

라고 하였다. 사혁(謝赫)이 처음으로 말한 이 육법의 기운생동론
은 어디에도 다 적용되는 것으로 화가에게 있어서 작품에 부여되
는 생명을 말한 것이다. 다음의 생이지지(生而知之)는 태어나면서

134) 畵論類編(六)「畵眼」

기운생동을 알며 스스로 하늘에서 준 것이라는 뜻이다. 이 구절은 송대 곽약허(郭若虛)의 기운비사생지설(氣韻非師生知設)135)의 전통을 인용한 것이다. 그리고 독만권서(讀萬卷書) 역시 송의 황정견(黃庭堅)이 지식수양을 통해 비문인의 화공적인 장인(匠人) 세계의 영역에 빠지는 것을 경계하기 위하여 "가슴속에 만 권의 책을 담고 있으면 붓끝에서 한 점의 속된 기운도 나오지 않는다."라고 한데서 인용한 것으로 보인다.

이는 회화에 있어서 인격의 상응 관계에 대한 긍정을 회복시키고 인품의 고아(高雅)한 감정을 통하여 가슴에 남아 있는 잔상을 손을 따라 사(寫)하면 산수를 전신(傳神)하게 된다는 것이다. 이러한 견해는 태어나면서 얻어지는 기운을 비롯해서 인격의 고양을 통해 형사(形寫) 등에 이르게 되는 문제를 다루고 있다. 이어서 다음의 논을 보면

"화가는 고인을 스승으로 삼음으로써 이미 상승하는 것이며 이로부터 나아가야 의당 천지로서 스승을 삼아야 하는 것이다. 매일 아침 나는 운기의 변환을 살펴보아 그림 속의 산수와 가장 가깝도록 그린다. 산 속을 걸어갈 때 기이한 나무를 보게 되면 반드시 사면을 돌아보아 이를 취한다. 어떤 수목은 왼편만 바라보아 그림 속에 들어가지 못한 것이 있는가 하면, 오른편만 바라보고 그림 속에 들어갈 수 있는 것도 있다. 앞과 뒤를 바라보는 경우에서도 마찬가지이다. 그러므로 전우좌우를 살펴 익숙해진다면 자연이 신기를 전할 수 있다. 신기를 옮긴다는 것은 반드시 형상으로서 나타내는데 형상은 심수와 더불어 서로 펴 나가게 하면서 서로 잊게 해야 한다. 이것이 바로 신기가 소청하는 것이다."

135) 기운비사생지설: 六法正論. 萬古不移然而骨法用筆以下五法可學. 如氣韻心在生知. 固不可以巧蜜得. 復不可以歲月到. 默契神會. 不知然也. (圖畵見聞志)

[畵家以古人爲師已是上乘，進此當以天地爲師．每朝看雲氣變
幻，絶近畵中山．山行時，見奇樹，須四面取之，樹有左看不入畵，
而右看入畵者，前後亦爾，看得熟自然傳神．傳神者必以形，形與
心手相湊而相忘，神之所託也．]136)

라고 하였다. 고인을 스승 삼는다는 전대의 사고주의로부터 더
나아가 자연을 매개로 하여야 함을 말하고 있다. 그리고 매일 아
침 구름의 변화를 관찰하는 것은 기운생동의 근원적 문제를 풀어
나가는 원인이 되기 때문일 것이다. 기운의 변환은 일종의 양식
변화를 추구하는 것과 같은 것이며 선담(渲淡)의 귀납이기도 할
것이다.

또한 산행에서 기이한 나무를 보면 다각도로 살펴 그것이 그림 속
에 들어갈 수 있는 것인가를 보아서 눈에 익어지면 그 형상(形象)은
마음과 손이 더불어 신기(神技)를 기탁(寄託)하여 옮기게 된다는 것
이다. 또 이어 다음을 보면

　　"무릇 산수를 그릴 때에는 반드시 나눔을 밝히고 또한 나눔을
　　통합해야 하는데, 붓을 가지고 대강의 줄거리를 나누기 시작한
　　다. 한 폭의 나눔이 있는가 하면 혹은 한 단의 나눔이 있어서
　　이 모두가 자연스럽게 해야 한다. 곧 그림의 정도란 생각이 반
　　이상을 차지한다."

　　[凡畵山水須明分合分，必乃大綱宗也．有一幅之分，有一段之
　　分，於此了然，則畵道思過半矣．]137)

고 설하고 있다. 산수를 그릴 때에는 포치(布置)와 경물(景物)의
배분(配分)과 그 통일성을 중요시하고 있다. 그것은 마치 요즈음

136) 畵論類編(六) 「畵眼」.
137) 同場書.

인체 데생에서 등신(等身)을 나누어 그 위치를 잡아 그리는 것과
도 같은 것인데 화육법론의 응물상형(應物象形)과 경영위치(經營
位置)에 해당한다.

그리고 필선(筆線)으로 구도상의 줄거리를 그리는 것은 골법용필
(骨法用筆)과 같은 의미를 담고 있다. 이와 같이 포치하는 데 있어
서 한 폭(幅) 위에 나눌 것이 있고 한 단(段) 위에 나눌 것이 있으
므로 그것을 잘 해야 자연스럽게 마칠 수 있는 것이라고 설하고 있
다.

또한 화도란 생각이 반이라고 함은 당대의 화론에서 거론되었던
의재필선(意在筆線)과도 통하는 뜻이며 형호(荊浩)의 육요(六要=氣
韻 思 景 筆 墨) 중에서 사(思)와 같은 것으로 볼 수 있다. 그림을 그
리는데 있어서 주제와 구도를 생각하는 것은 반 이상으로 중요한 일
이 아닐 수 없다.

동기창의 예술은 이와 같은 자신의 이론에 근거해 창작세계에도
탁월한 업적을 남겼으며 그 이론이 후세의 문인화론의 기본 틀이 되
도록 하는데 있었다고 할 것이다. 그러나 동기창의 이러한 업적은
문인화 발전의 정점이 되기도 했지만, 또 다른 한 편으로는 그와 동
시에 쇠퇴의 시작이 되기도 했던 것이다.

f) 分宗論 考察의 結語

화론사에서 가장 말썽이 많았던 분종론에 대하여 고찰해 보았다.
그리고 선창자는 누구이며, 뜻을 같이한 동인들을 비롯하여 동기창
(董其昌)의 사상과 예술 이론을 개진해 보았다. 이상의 남북분종론
에 대한 화론들은 동기창을 비롯하여 막시룡(莫是龍), 진계유(陳繼
儒), 심호(沈灝) 등에서 찾아 볼 수 있다.

그런데 그 초점이 되는 주제는 누가 선창자인가 하는 것을 쟁점으

로 하여 화사에 대한 이해를 도모해 보았다. 거기서 선창자에 대한 의혹은 막시룡과 동기창 이론이 사료에 나타난 같은 문헌을 놓고 오류로 빚어진 논쟁의 일전인 셈이다. 하지만 지금까지 매달려 왔던 많은 화론가들의 논란에 대한 시비의 양론은 팽팽하였다. 그러나 그 쟁점이 되는 선창자에 관한 단서가 될 만한 모든 역사적 사실이나 또는 사회상황의 배경과 그 사상에서 드러난 시비의 문헌들은 이제 한계에 이르고 있었다.

그렇다고 필자가 그러한 단서가 될 만한 역사적 사실이나 시비의 모든 문헌들을 빠짐없이 파악한 것은 아니다. 그렇기 때문에 여기에서 논하고 있는 뜻이 절대적으로 옳다고 주장하는 것은 아니지만 자신의 눈높이의 관찰에서는 분명 막시룡의 선창론은 동기창론을 뒤집을 만한 단서가 역시 부족하였다고 결론을 내렸다.

그러나 그보다 더 중요한 것은 분종사실에 대한 선창자가 누구였는가를 규명하는 일이 문인 화론사에서 역사적으로 가치가 있는 것일까 하는 문제였다. 그것은 선창자를 규명하는 것이 문인화(文人畵)라고 하는 현재적 방편으로 기능하는 점에 대하여는 아무런 의미가 없다는 사실이다.

그러기에 누가 그것을 먼저 말했느냐가 중요한 것이 아니라 왜 그것이 분종되어야 했는가 하는 시대상황의 배경에 대한 문제가 곧 분종의 정신이기 때문이다. 그러므로 분종정신은 역사적 사실과는 무관한 생명력을 지닌다고 할 수 있다. 이와 같이 문인화의 역사적 핵심에 대한 문제의 분명한 사실은 누가 선창자이던간에 분종설에 대한 종지(宗旨)가 변할 리가 없다. 그렇기 때문에 이 분종사에 대한 가치가 훼손되어지지 않는다는 점이다. 그러므로 이러한 시비는 비생산적인 것으로서 쟁론을 마감하고 그 개념적인 가치 파악이 더없이 중요한 일이라고 생각된다.

다음으로는 분종론에 뜻을 같이한 사람들의 화론인데 이들은 한결같이 선종사(禪宗史)에 기탁한 입론들이 고정되어진 공식 속에서 쓰

여진 일종의 합창이란 점이다. 이러한 합창은 명 말기의 급변하는 시대상황의 농상간(農商間)의 변화를 맞는 과정에서 문인들이 겪고 있는 위기를 대응하는 결속이라 하겠다.

그러나 그 결속의 기저에는 반드시 누구를 중심으로 하는 힘의 흐름이 있게 마련이다. 마치 용광로가 있는 곳에는 고철이 모여들고 병원이 있는 곳에는 환자가 모여들 듯이 힘이 있는 자에게는 사람들이 모여드는 것은 당연한 일이다. 그러므로 이러한 입론의 결과를 빚게 한 생각이 누구의 것일지라도 그것은 힘을 따라 이동하지 않으면 안 되는 것이다.

그 당시 화단사회의 영수의 위치에 있었던 동기창은 고관대작으로서 다분히 행정관이 취해야 했던 관습이 그러한 생각들과 만나서 주창자의 모습으로 결과를 드러낸 것이라고 보아진다. 그러나 이러한 문인들의 위기를 대처하는 능력의 결속이 주창자에 대한 힘을 실어주었던 진계유와 심호의 찬론(讚論)에서 그 관심은 계 맥을 이루는 인명이 몇 사람 다를 뿐 문인화로서의 창작의 선례가 될 만한 이론들을 제시하지 못했다. 그리고 이들은 선종사에 기탁한 입론의 결과가 다같이 역사적인 사실과 부합하려 했던 의도에도 접근하지 못하고 실패했다.

또한 선종사에 조예가 있었던 동기창의 안목 역시 참을 꿰뚫지 못하는 낮은 수준이었다. 단적인 예를 보면 그것은 선학사상을 장자학이나 열자학과 동일하게 보았던 데서 그 결점이 드러나고 있다.

그리고 달마(達磨)의 선(禪)이 남북이종으로 나뉘는 중국 선종사의 황금기는 서기 700년에서 850년까지 안사(安史)의 난과 회창(會창) 훼불사태(毀佛事態)를 그 안에 포함한 약 150년간의 역사를 말하고 있다. 그런데 선종의 북종과는 무관한 와륜선사(臥輪禪師)를 북종으로 하여 비유하였던 선례를 지적할 수 있다. 또한 돈(頓)과 점(漸)을 적용하여 시간을 투자하지 않고도 여래(如來)의 경지를 얻는 남종의 우의적 사고 등에 대한 남북종의 구분은 그 수업방법과

그로 인해 빚어진 입론의 차이는 많은 잘못을 드러내고 있다.

이와 같이 동기창이 제시한 문인화의 이상적 형식은 당대의 장언원(張彦遠) 이래 송의 소동파(蘇東坡) 사상에서 비롯된 문인존중의 전통을 계승하려는 정신에서 기인된 것이라고 하겠다. 그리고 그의 논에서 "단기인비남북"「但其人非南北」이라 하여 다만 사람의 출신 지역에 따라 남북으로 구분한 것이 아니라고 하였다.

하지만 조백구(趙伯駒) 조백숙(趙伯驌)은 북송때 종실(宗室) 집안의 사대부가 출신인데도 필법이 북종계열이라 하여 북종에 종속시켰는가 하면, 마원(馬遠) 하규(夏珪)는 그 화풍이 문인화풍의 범주에 들어갈 수 있는데도 남송의 화원출신이기 때문에 북종으로 분류하였던 점등을 지적할 수가 있다. 여기에서의 모순은 문인과 비문인 즉 사대부화가와 화원화가에 대한 화풍의 분류도 문제려니와 남북의 출신지역 또한 문제로 지적되는 허점을 드러냈다.

다른 한편으로는 이론상에 있어서 동기창의 업적은 역대 대가들의 화풍을 양식적으로 정립한 것에 있다. 예컨대 그들은 왕유(王維), 동원(董源), 거연(巨然), 미불(米芾), 이성(李成) 등을 비롯하여 원말 사대가(元末四大家)의 화법 등을 정리하여 나름대로의 체계를 잡아 놓았던 점이다. 그러나 고대 화가들의 상당수의 작품이 위작인 것으로 드러나 그 허구성도 동시에 지적되고 있으나 후대에 미치는 영향은 커서 청대를 비롯하여 많은 이론서들의 양식론에 대한 근간이 되었다.

Ⅵ. 清代의 文人畵

1) 淸代文化와 畵壇의 動向

　중원의 봉건적인 역사를 마지막 장식하게 되는 청대의 문화는 약 275년간 지속되었다. 만주족(滿洲族)이 1616년 후금(後金)을 세워 명대의 깃발이 어지럽게 내려지고 국호(國號)를 청(淸)이라고 이름한 1636년에서 중화민국의 건국(1911~2)이 있기까지의 기간이다. 명대의 운명은 그 막을 내리고 정치적으로 만주족의 지배에 들어가 또다시 주체성을 상실하는 굴욕을 감수해야 했다.

　중국 역사상에서 특이한 문화적 관례는 한(漢)대 이후 소국들로 분열된 정치적 이변이 잦았던 육조의 위진(魏晋)시대를 지나면서 선비사회의 문학화에 대한 은일(隱逸)한 은자의 도(道)가 지식인 사회와 맞아떨어진 전통이 있다. 이러한 전통의 결실이 문인화의 한 역사이기도 하지만 은둔하는 관례가 지고(至高)한 도의 경계와도 같이 인식되어 현실도피주의자라고 하는 오명으로부터 비난받는 경우는 적었다. 다시 말해서 그것은 정치가 기울거나 왕조의 몰락으로 어려움에 처해 있을 때 은둔을 하고도 윤리적 책임회피에 대한 면죄부라고 할 수 있다.

　그러한 원인은 새로운 왕조가 시작될 때마다 한민족(漢民族)이 아닌 이방인(異邦人)일 경우에 마땅한 대항도 없으며 새 왕조에게 협력할 수도 없으므로 이로부터 벗어나는 것만이 지조를 지키는 것이라고 생각하기 때문이었다. 청나라에서도 마찬가지로 그 초기에 있어서는 많은 선비 지식인들이 도교나 불교사원으로 은둔하거나 개인적으로 깊이 피신하였다.

　이와 같이 유민(遺民)의 와중기에서 종교 교단에 잠입한 도피자들

그림 1 〉 報恩寺圖 - 石溪(髡殘)·청대·지본수묵담채·
131.6×74.1cm·일본개인소장

은 그 신앙 자체와
는 상관없이 불교
의 승려(僧侶)가
된 사람도 있고 심
지어는 체발(剃髮)
을 하지 않고 속세
의 지식인 사회 속
에서 일정한 역할
을 유지하고 있는
자도 있었다.[1] 그
리고 어렵사리 궁
벽한 곳에 기피한
애국지사들은 원대
의 몽고(蒙古) 치
하에서처럼 진정한
중국 정신이 나타
났으나 그 정신을
끝까지 지킨 사람
들의 수는 비록 많
지 않았으며 그 고
통의 시기를 이겨
냈다 하더라도 그
들이 기대하는 꿈

의 세계는 산산이 부서져 버렸다.

그것은 현명한 통치계급의 동화정책에 흡수되어 원대에서처럼
이질감이 상대적으로 크게 나타나지 않았기 때문이다. 그리고 일찍
이 경험하지 못했던 경제적 번영과 사회의 안정은 민족감정이 많은

1)James Cahill 著 中國繪畵史 趙善美 譯 悅話堂 1983. P.229.

지식인들에게 명분론(名分論)과 현실론(現實論)의 갈림길에서 선택
하지 않으면 안 되는 것이 되었다.

그 결과에 있어서는 현실론의 득세로 돌아갔으며 명분론은 유학의
원론적인 형이상학의 실사구시(實事求是)에 밀려나고 말았다. 그리
고 정국은 비교적 빠른 속도로 지식인들의 은폐수단이 수습되어 갔
으며 비로소 강희제(康熙帝=1662)의 즉위를 맞아 젊은 학자들은 다
시 한번 새 왕조의 과거장으로 밀려들기 시작했다.

청나라 초기 화가들의 동향 역시 만주족의 정복에 대해 그 반응하
는 방식이 크게 다르지 않았다. 이러한 예를 화가들에게서 찾아보면
나라가 어지러울 때 이미 세속을 등지고 출가한 석계(石谿)[2]가 있
었으며, 본격적인 만주족(滿洲族)의 정벌과 더불어 복건성(福建省)
으로 피신해 출가하여 승(僧)이 된 홍인(弘仁)[3]이 있다.[4]

또한 반 만주의 지식인 지하조직의 일원으로 여러 해를 쫓기며 피
신해 다녔던 공현(龔賢)[5]의 경우를 들 수 있다.[6] 하지만 이들의 그

2) 곤잔(髡殘=1610-1696) 湖南 武陵사람으로 江寧에 살았다. 字는 石溪, 介丘이
 며 號는 白禿, 殘道人, 石道人 등이다. 그는 明皇室 後裔로 어려서 父母를 잃고
 나라가 어지러울 때 동생과 함께 龍山 三家庵에 出家하여 僧이 되고 後에 浪丈和
 尙으로부터 衣鉢을 받고 金陵 牛首寺 住持가 되었다. 그는 牛首寺 위쪽 庵子에 隱
 居했는데 주로 默言修行을 했으며 病弱했다. 주로 佛事를 筆墨으로 擧行했는데 畵
 風은 元代의 風을 따랐다. 「中國繪畵史大觀, 國朝畵徵錄, 中國山水畵」
3) 弘仁(1610-1663~2 ?) 歙縣사람으로 俗姓은 江氏이고 字는 六奇, 號는 漸江인
 데 사람들은 倪雲林을 聯想해서 梅花古衲이라 불렀다. 어려서 아버지를 여의고 집
 이 가난하였으나 어머니를 효성껏 섬겼다. 變亂의 渦中에서 어머니를 여의고 出家
 하여 僧이 되었다. 그는 詩文에도 能하고 山水畵를 잘 그렸는데 처음에는 黃公望
 畵法을 배웠으나 뒤에는 倪瓚의 畵法을 따랐다. 그는 査士標, 孫逸, 汪之瑞等과
 함께 新安畵派로 불려졌는데 그들이 倪의 畵法을 따르게 된 것은 弘仁의 影響 때
 문이라고 한다. 「圖繪寶鑑續纂, 中國繪畵大觀, 中國山水畵」
4) Michael Sulliven 著 中國山水畵 김기주 옮김 文藝出版社 1992. P.159.
5) 공현(龔賢=1599-1689) 一名 豈賢. 江蘇 崑山 사람으로 字는 半千, 野遺, 號는
 柴丈人, 半畝이며 金陵에 살았다. 그는 잠시 反滿洲 知識人 地下組織의 一員으로
 揚州等지로 避身하여 다니다가 다시 金陵에 돌아와 살았다. 집을 淸涼山 아래 짓
 고 掃葉樓라 했으며 땅을 半畝(畝는 30평을 말함)를 개간하여 대나무를 심고 꽃
 을 가꾸며 살았다. 天性이 孤僻하고 詩文과 글씨 그림에 能했다. 그림은 그 時代
 의 변기(樊圻), 호조(胡慥), 추철(鄒喆), 섭흔(葉欣), 고잠(高岑), 오굉(吳宏), 사

림은 선대의 전통 위에서 산수화를 위주로 원대와 비슷한 예찬(倪瓚)과 같은 은일한 문인정신의 여기적(餘技的)인 취향을 지키며 우뚝 선 화가들이다.

그리고 명나라 황실의 후예로서 그 몰락과 함께 충격적인 비애가 남달리 컸던 주답(朱耷=팔대산인)7)과 주약극(朱若極=석도) 역시 통한의 한을 짊어지고 출가하여 승려가 되었다. 이들은 나라 잃은 설움의 한과 울분을 그림을 통해서 달래고 그 비애의 광기를 표출하기도 했던 것이다.

다른 한편으로는 명대의 전통을 이어온 동기창(董其昌)을 추종하거나 따랐던 당시의 정통파 화가들은 아예 세속생활을 청산하거나 은폐하지는 않았다. 하지만 거의가 고향으로 돌아가 고고한 은일 생활에 들어갔다. 그러나 그들은 십수년이 지나고 정치가 안정되면서 만주인의 새 정부가 관직을 제의해 오면 대다수가 이를 수락했다. 하지만 정통파 화가들의 수장이라 할 수 있는 가장 연장자였던 왕시

손(謝蓀)과 함께 金陵 八家라 일컬어졌다. 그는 말하기를 『앞에 古人이 없고 뒤에 따라오는 사람도 없다.』라고 豪言을 남겼다. 「中國繪畵大觀, 國朝畵徵錄, 中國山水畵」

6) Michael Sullivan 同揭書 P.196.

7) 八大山人(1626~1705)은 淸의 江西人의 僧侶로 俗姓은 朱氏 이름은 답(耷) 字는 人屋 號는 雪個個山 個山驢 등이다. 八大山人은 法號로서 明나라의 名門 出身으로 1644년 明나라가 망한 후 出家하여 스님이 되었다. 一說에는 原來부터 高僧으로서 八大人覺經을 항상 가지고 다녔기 때문에 號를 팔대산인이라 했다고 한다. 글씨와 그림에 능했는데 사람됨이 浩蕩하고 慷慨하여 노래를 읊조리는 등 자못 奇異한 行動을 많이 하여 세상사람들은 그를 정상으로 보지 않았다는 것이다. 그의 이러한 生涯를 그 작품의 批評에서 끄집어 낼 수밖에 없지만 明의 滅亡을 만난 文人은 적지 않으나 그는 유독 宗室 출신이라는 不幸한 身世 때문에 보다 悲痛한 辛苦를 맛봄에 이르렀을 것이기 때문이다. 그의 作品世界는 山水 花鳥 木石 등 多樣하며 格式에 拘碍되지 않고 紫楡奔放하게 그림으로써 獨特한 畵風을 이룩했다. 글씨는 晋唐의 趣向을 잃지 않았으며 그림에 題를 쓸 때는 반드시 八大란 두 자와 山人이란 두 자를 각각 連綴해서 썼다. 마치 그 느낌이 哭之 또는 笑之라고 쓴 것처럼 보였는데 이는 나라 잃은 슬픔을 痛哭하고 또 淸朝에 대한 비웃음을 은연중에 암시한 것이라고 한다. 그는 결국 벙어리가 되고 狂人이 되어 亂心의 결과 佯狂의 모습으로 生涯를 마치게 되었다. 「八大山人傳, 中田勇次郎著 文人畵論集, 中國繪畵史大觀」

민(王時敏)8)과 왕감(王鑑)9)을 들 수 있는데 이들은 끝내 고향에 은거했다.

이러한 청대 초기 화단의 내부사정에 대한 상황은 화가들에게 있어서 환경변화에 반응하는 기류가 서로 다르게 나타났다. 그것은 명조(明朝)에 충성을 바칠 것을 고집하면서도 새로운 화풍을 세우려는 유민화가(遺民畵家)들의 대립과 갈등이라고 볼 수 있다. 여기에는 명대의 전통을 이어온 사왕(四王)10)의 왕휘(王翬)11)를 비롯해서

8) 王時敏(1592-1608) 太倉사람. 字는 遜之, 號는 烟客, 西田, 西廬老人 등이다. 明나라 宰相 文肅公 王錫爵의 孫子, 太史 王衡의 셋째 아들 明의 崇禎初에 蔭補로 太常時卿을 지냈다. 名門에 태어난 그는 어려서부터 詩書畵에 天賦的인 才能이 있었다. 그의 祖父 文肅公은 董其昌과 陳繼儒에게 부탁하여 山水畵를 배우게 함으로서 그의 素質을 일찍 開發하였다. 그는 黃公望의 奧義에 깊이 도달하여 스승을 能가하는 妙手라 일컬었으며 나이가 들면서 젊은이들을 아껴 많은 弟子들을 길러냈다. 그는 明末 淸初 吳偉業의 畵中九友의 한 사람이었다. 淸代 南畵의 開祖로서 王鑑 王翬와 함께 江左의 三王이라 불렀으며 여기에 王原祁를 합쳐 四王이라 하고 다시 吳歷과 惲壽平을 더하여 六大家라 稱하였다. 「中國繪畵大觀, 圖繪寶鑑續纂, 國朝畵徵錄」

9) 王鑑(1598-1677) 江蘇 太倉사람 字는 (圓照,元照) 號는 湘碧, 染香庵主. 王世貞(明의 書畵 批評文人으로 字는 元美 號는 鳳洲, 弇州山人 벼슬은 刑部尙書)의 孫子다. 明末 毅宗 때 1633년(崇禎6) 擧人이 되고 蔭補로 廣東의 廉州太守를 지냈다. 39세 때 벼슬을 그만 두고 祖父가 살던 弇山園터에 庵子를 짓고 文墨에 전념했다. 그는 祖父 王世貞이 收藏家였기 때문에 王時敏에 비해 遜色이 없을 만큼 名蹟이 많았다. 그도 어릴 때부터 唐宋元의 名蹟을 많이 臨摹하여 董源과 巨然의 畵法에 造詣가 깊었다. 王時敏이 조카뻘이지만 6살이 위였다. 이들은 四王中에서 王時敏이 淸代 南畵의 길을 열고 王鑑이 繼承했다는 評을 들었다. 「中國繪畵史大觀, 無聲詩史, 國朝畵徵錄」

10) 四王=(王時敏, 王鑑, 王原祁, 王翬) 이들은 明末 董其昌의 感化를 받으면서 唐宋元의 山水畵의 傳統을 지켜온 王時敏, 王鑑을 先頭로 하여 그 傳統을 王時敏의 孫子인 王原祁가 이어간다. 그리고 이들의 鄕土를 地盤으로 하여 나타난 王翬(王谷)를 合하여 四王이라 한다.

11) 王翬(1632-1720)는 淸의 常熟사람. 字는 石谷, 號는 耕烟山人, 淸暉主人, 烏目山人, 劍門樵客 等이다. 어려서부터 그림을 좋아했으나 집이 가난하여 먹과 붓을 얻기조차 힘들어 갈대나 물억새를 꺾어 壁에다 그림을 그리며 工夫했다. 때마침 太倉의 王鑑이 虞山에 놀러오자 그는 자기가 그린 그림 부채를 王鑑에게 贈呈하여 그 才能을 認定받고 正式으로 王鑑의 弟子가 되었다. 그는 王鑑의 古法書와 名蹟의 古本을 土臺로 指導를 받고는 크게 進展했다. 王鑑은 廣東에 가서 벼슬하게 되자 王時敏에게 指導를 付託했는데 時敏은 王翬의 才襄를 敬歎했다고 한다. 王翬는

그 전통을 보다 지적(知的)으로 연계한 왕원기(王原祁)12)의 역활이
이어지고 있었다. 또한 그 뒤에는 오력(吳歷)13)과 운수평(惲壽
平)14) 등으로부터 새로운 방식들이 더해졌다.

그리고 동시에 개성주의자들이 함께 활약하고 있었는데 이들은 시
각의 충실성으로부터 난폭하리만큼 과감한 이탈을 보여왔다. 이들이
바로 위에서 말한 현세의 무상(無常)을 체험했던 유민화가들로서 팔
대산인(八大山人)과 석도(石濤) 등이었다. 이들에 의한 문인화의 이
상은 한동안 작열(灼熱)하게 타올랐으나 안정된 사회의 명분논에 밀
려나게 된다. 그러므로 이들 역시 그 결과에 있어서는 양자가 서로
다르지만 광일한 날을 보내기도 하며 자연으로 눈을 돌리지 않으면

王時敏의 집에 寄居하면서 秘藏한 名蹟들을 모두 臨摹했으며 왕시민을 따라 揚子
江 一帶를 旅行하면서 收藏家들을 만나 珍貴한 것들을 鑑賞했다. 그는 王鑑에게
그 才能을 認定받고 王時敏를 함께 스승으로 모셔 마침내 大成하기에 이르렀다.
康熙帝의 命으로 南巡圖를 그려 山水淸暉란 御筆을 下賜받았으며 이로 인해 號를
淸暉主人이라 했다. 識者들은 南宗畵와 北宗畵가 그에게 이르러 하나로 合해졌다
는 平을 하였다고 한다. 「中國繪畵大觀, 國朝畵微錄」

12) 王原祁 다음의 脚註 305 參照.
13) 吳歷(1632-1718) 淸의 常熟사람으로 字는 漁山, 號는 墨井道人, 桃溪居士이며
明代의 名門인 文恪公 吳訥의 後孫이다. 學文을 陳瑚에게 詩를 錢謙益에게 배웠으
며 글씨는 蘇東坡에게 傾倒했다. 山水畵는 王翬와 함께 王時敏의 門下에서 배웠는
데 특히 黃公望의 畵法에 뛰어났다. 王翬와는 同甲내기로 아주 切親하였는데 뒷날
黃公望의 陡壑密林圖를 빌려가서 돌려주지 않아 督促을 받게 되자 그는 말하기를
王翬는 나의 親舊요 두학밀림도는 나의 스승이다. 스승을 버리기보다는 친구와 絶
交하는 것이 낫다 하여 절교하였다는 說이 있다. 이런 이야기가 國朝畵微錄에 실
리면서 畵壇에 話題가 되었으나 事實과는 다르다는 것이다. 이 作品은 1344년(至
正4) 黃公望의 76세 作인데 陡壑密林圖란 이름은 董其昌이 붙인 것으로 처음에는
王時敏이 가지고 있다가 뒤에 張先三에게 팔았다. 王翬와 吳歷은 이 그림을 臨摹
하여 各各 한 장씩 가지고 있었음이 다른 文獻에 밝혀진 것으로 보아 事實일 수 없
다는 것이다. 또 王翬가 그 그림에 題한 글귀에 이 그림은 漁山(吳歷)의 得意의 作
品이다. 黃鶴山樵 王蒙의 奧義에 깊이 到達했고 아울러 巨然의 遺法을 좇았으니
感服하고 또 感服할 따름이다. 甲午年 1714년(康熙53)으로 이들은 83세 때의 일
이니 그들의 交際는 끊어지지 않았던 것이 分明하다. 그는 原來부터 아주 高潔한
선비로서 勢力家나 富豪와는 交際를 맺지 않았을 뿐만 아니라 世上과도 별로 接觸
이 없었으며 不正한 것을 피하고 가까이 하지 않았다. 그의 畵品이 높은 것은 그
때문이라고 한다. 「中國繪畵史大觀, 國朝畵微錄」
14) 惲壽平 다음의 脚註 306 惲格 參照.

그림 2 〉 千巖萬壑圖 - 공현 · 청시대 · 지본수묵 · 62×102㎝ · 쥬리히 리즈베르크 미술 관

안 되었다. 그러나 개성주의에 대한 새로운 개척은 결국 대성을 낳게 된다.

청대는 비교적 정치나 경제가 빠른 속도로 안정된 사회의 틀을 유지하였으며 제법 다양한 목소리의 예술혼에 대한 문화가 정착되고 있었다. 청대 중엽인 18세기에 들어서서도 고전(古典)의 틀을 토대로 한 시세에 민감한 왕원기(王原祁)를 따르는 정통들을 과감히 거슬러 유민화가들에게서 이어진 완전한 개성주의로 전환하게 된다. 이 개성주의는 관대하게 허용되는 정도를 지나 사회적으로 크게 인기를 누리게 된다는 점이 특색이다.

또한 그 뒤를 이어 문인화의 새로운 이상을 내세운 괴재(怪才)의 기인화가들이 나타나 양주(揚州)로 모여들었다. 이들은 금농(金農)을 시작으로 하여 황신(黃愼) 이선(李鱓) 왕사신(王士愼) 고상(高翔) 정섭(鄭燮) 이방응(李方膺) 나빙(羅聘) 등 이 여덟(일명 양주팔괴) 작가의 방황은 예술가의 정신과 외부세계와의 직접적인 만남이라는 안정된 사회에 점차로 정착하게 된다. 하지만 개성주의 기틀을

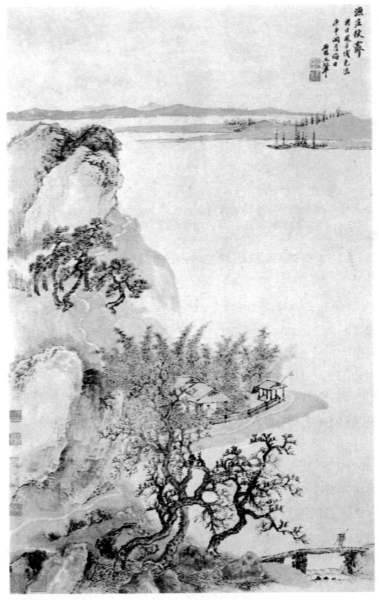

그림 3 〉 漁庄秋霽圖–王翬·청시대·지본수묵담채·62×40㎝·미국 호놀룰루미술관

토대로 한 이 기인화가들의 대담성에 대하여 혹자는 말하기를 고
개사가 청중을 매료하는 스릴을 만끽한 대담성과도 같다고 비유
하고 있다.15)

그러나 이들은 그림을 그려 생계를 삼는 문인화가의 새로운 전형
(典型)을 세상에 공공연하게 드러내게 되는 또다른 전통을 만든 작
가들이기도 하다. 그러나 이러한 전형의 시발은 물론 원대에서도 그
림이 생계의 수단에 결코 부정된 것은 아니었다. 하지만 선비정신에
어긋나는 것으로서 억제되어 공공연하지 않았을 뿐이다. 하지만 청
대의 이러한 노골적인 계기로부터 직업화가들은 화원화가들만이 아
니라 일반 문인화가들도 매화(賣畵)를 하게 되는 직업화가로의 본격
적인 전환을 가져왔다고 할 것이다.

청대의 화론에는 두 측면이 있는데 먼저는 비정통적인 양식이 점
차 환영받는데 대한 전통의 수호를 외쳤던 왕원기(王原祁)16)의 의
고사상(擬古思想), 운격(惲格)17)의 섭정론(攝情論), 추일계(鄒一桂)

15) James Cahill 著 中國繪畵史 趙善美 譯 悅話堂 1978. P.263.

16) 王原祁(1642-1715) 太倉사람. 字는 茂京 號는 麓臺, 石師道人이며 王時敏의 孫
子다. 그는 어릴 때부터 그림에 뛰어나 山水畵小幅을 그려 書齋에 걸어 두었는데
王時敏이 이를 보고는 將次 大成할 素質이 있음을 알고 그때부터 畵法을 가르쳤다
고 한다. 그는 山水畵를 가장 잘 그렸는데 특히 水墨 바탕에 彩色을 하는 黃公望의
淺絳法에 단연 뛰어나서 王鑑으로부터 黃公望의 形과 神을 아울러 債得했다는 稱
讚을 들었다. 그의 淡泊하면서도 溫厚한 畵風은 그 時代에 나란히 名聲을 떨친 王
翬의 조촐하고 秀麗한 畵風과 함께 한때 畵壇을 風味했다. 그는 29세 때 1670년
(江熙9)에 進에 及第하여 知縣에서 給事中을 거쳐 翰林院과 世子侍講의 벼슬을 歷
任하고 皇帝의 特命으로 內廷의 供奉이 되어 宮中에 所藏된 古今의 名蹟을 鑑定했
으며 뒤에 少司農에 昇進했다. 晩年에는 康熙帝의 命으로 佩文齋書畵譜 1백 권을
撰進했다. 그가 翰林院에 있을 때는 翰林院에 親臨한 康熙帝가 그에게 山水畵를
그리게 하고는 그의 妙才에 感歎했다고 한다. 그는 康熙帝로부터 下賜받은 御製의
詩中에 나오는 '畵圖留與人間看'이란 句節을 遊印으로 새겨 마음에 드는 作品에 이
刻을 찍었다 한다. 詩文에도 能하여 三絶이란 말을 들었으며 著書에는 「麓臺題畵
稿, 雨窓漫筆」 등이 있다. 「中國繪畵史大觀, 國朝畵徵錄」

17) 惲壽平(1633-1690) 武進사람. 初名은 格, 字는 壽平이었으나 뒤에 壽平을 名으
로 쓰고 字를 正叔이라 했으며 號는 南田, 雲溪外史, 東園草衣, 白雲外史 等이었
다. 그의 家門은 江西省 武進縣의 勢家로서 曾祖父 惲光世는 明代의 이름난 文人
으로 當時 王世貞 李于鱗 等과 詩友였으며 參議의 벼슬을 지냈다. 아버지 遜庵 역

의 활탈론(活脫論)이 있다. 그리고 다음으로는 문인화의 새로운 양식의 개성주의인 석도(石濤) 화보(畵譜)를 비롯해서 18세기 기인(奇人)화가들이었던 김농(金農)과 정섭(鄭燮)의 창조를 중시한 예술관이라고 할 수 있다.

다른 시대에 비하여 수적으로는 결코 적지 않는 화론들이라고 할 수 있다. 그러나 오늘날까지도 여전히 그 생명력을 유지하고 있는 미학이론은 후자에 속한 청대를 움직여온 새로운 문인화 양식에 대한 창조론적 미학이다. 하지만 이 무렵에는 서양의 명화들이 소개되어 동서의 미술이 만나는 또다른 새로운 기원을 이루게 된다.

그리고 후기에 있어서는 또다시 1840년 대동란의 아편전쟁이 있었으며 1850년에는 중국 역사상 규모가 가장 컸던 태평천국의 난이 있었다. 그 뒤에도 이차 아편전쟁과 중불전쟁 청일전쟁이 줄줄이 있었던 소용돌이의 틈새에서도 꺾이지 않고 예술혼을 태운 작가들은 조지겸, 임백년 등으로 계속 이어졌다.

이와 같이 어려운 가운데서도 그 이상을 새롭게 풀어낸 청대 문인화의 마지막을 장식한 거장 오창석(吳昌碩)18)과 제백석(齊白石)19)

시 博學하여 明朝에 벼슬하면서 皇帝의 命에 따라 備邊五策이란 邊方事를 建議했으나 받아들여지지 않자 時局이 그릇됨을 깨닫고 藏書三千卷을 携帶하고 泰山에 隱遁했다. 그는 어려서부터 詩에 뛰어나 여덟 살 때 연꽃을 詩로 읊어 어른들을 놀라게 했다. 書에도 能하여 褚遂良과 米芾의 筆體를 바탕으로 하여 獨特한 體를 이루었고 그림에도 뛰어나 三絶이라 일컬어졌다. 그는 처음에 山水畵를 즐겨 그렸으나 王翬의 그림을 보고는 그를 凌駕하기 어려움을 깨닫고 花卉畵를 專門으로 그렸다. 그는 北宋의 徐崇嗣의 沒骨法을 따라 그렸는데 當時 流行하던 習氣를 淸算하고 獨特한 畵風을 이루어 寫生正派를 開倉함으로써 뒷날의 花卉畵家들이 모두 그의 畵風을 따르게 되었다. 그의 그림은 簡潔하면서도 精巧하고 彩色이 밝고 아름다운 것이 特徵으로 古今에 獨步라는 評을 들었으며 王翬와 같은 大家들도 그의 그림을 높이 評價하고 尊重하였다. 그는 性品이 高雅해서 自己를 알아주는 사람에게만 그림을 그려줄 뿐 그런 사람이 아니면 百金을 보기를 草芥처럼 여겨 그려주지 않았다. 그러므로 名聲은 天下에 높았어도 가난에서 벗어나지 못했으며 居處인 頤香館에서 當代의 名流들과 어울려 詩를 읊고 그림을 그리며 自適했다. 「中國繪畵史大觀, 國朝畵徵錄, 淸朝名畵錄」

18) 吳昌碩(1844-1927)은 淸의 浙江 安吉 사람으로 本名은 俊 또는 俊卿 字는 昌碩이라 했으나 70세 以後는 昌碩을 이름으로 썼다. 號는 缶廬, 老缶, 老蒼, 苦鐵 大

聾, 石尊子, 破荷亭長, 五湖印丐 등 別號가 많다. 吳昌碩의 生涯는 그가 태어나기 4년 전 아편전쟁을 시작으로 그가 7세 때는 中國歷史 上 규모가 가장 컸던 民衆蜂起인 太平天國의 亂이 일어났으며 그 뒤에도 아편전쟁, 中佛戰爭, 淸日戰爭 등 그가 生을 마치던 해에는 제일차 國共內戰까지 일어나서 중국이 대혼란에 빠졌던 어려운 시대를 살다 간 人物이다. 그는 아버지가 金石 篆刻에 正統하여 10세쯤부터 學文에 힘쓰는 한 편 刻을 새기기를 좋아했다. 그의 나이 17세 때 戰亂이 故鄕에까지 波及되어 어머니와 누이동생을 잃고 아버지와 함께 流浪하다가 21세 때 겨우 고향에 돌아왔다. 그 이듬해 科擧에 及第했으나 벼슬에는 뜻이 없어 그 뒤로 詩書畵 篆刻에 專念했다. 29세 때 고향을 떠나 杭州 蘇州 上海 등지로 나가 고생 끝에 楊見山을 만나 義兄弟 겸 스승으로 모시고 工夫하며 任伯年 張子祥 胡公壽 등 좋은 벗들을 많이 만나 交遊하게 된다. 특히 任伯年의 畵法에 感化를 받아 새로운 吳風의 新 文人畵風을 創作하는데 영향을 입는다. 1894년 51세 때 淸日戰爭이 일어나자 先輩畵家로서 湖南巡撫로 있던 吳大澂을 따라 從軍했으며 53세 때 그의 推薦으로 安東縣令이 되었으나 일 개월여에 그만 두었다. 이후 晩年에 이르기까지 蘇州 上海 등지에 살면서 名聲을 크게 얻었다. 그는 詩書畵, 篆 刻에 모두 뛰어났으나 그 중에서도 전각을 가장 잘 했다. 近代中國篆刻家 中의 第一人者라는 定評을 받고 있으며 韓國과 日本의 篆刻界에도 큰 영향을 미쳤다. 書藝에도 篆,隷,楷,行,草의 筆法을 모두 參酌해서 썼다. 자신의 말로는 30세에 詩를 배우고 50세에 비로소 그림을 배웠다고 하나 이미 任伯年을 사귀던 34세부터 本格의인 始作으로 八大山人 石濤 揚州八怪를 模範으로 하여 獨自的이 畵風을 이룩한 것이라고 본다. 그의 著書에는 缶廬詩 8권과 缶廬詩別存을 남겼으며 또 그의 作品을 모은 缶廬近墨, 缶廬印存 吳昌碩花卉畵 冊 등이 傳한다. 「中國繪畵史大觀 金晴江著 吳昌碩外」

19) 齊白石(1863-1957)은 湖南 湘潭사람으로 이름은 璜, 純芝. 字는 渭靑, 蘭亭이며 號는 白石이다. 그는 이름보다 號가 더 알려졌는데 이밖에도 瀕生, 寄園, 寄萍, 寄萍堂主人, 杏子塢老民, 借山館主, 三百石印富翁, 木人, 木居士 등 많은 別號를 가졌다. 가난한 農家의 長男으로 태어나 8세 때 祖父의 書堂에 들어가 글을 배우는 한편 물고기와 풀벌레 화초 따위를 그리며 놀아 그림에 天賦의인 素質을 나타냈다. 20세때 비로소 芥子園畵譜를 보고 半年이나 걸려서 模寫를 바탕으로 畵法을 익혔으며 山水畵와 花鳥를 그려 隣近에 이름이 알려지게 되었다. 26세 때 소향해(蕭薌孩)에게 肖像畵를 배워 그 이듬해에 胡自倬, 陳作壎에게 花鳥 草蟲과 詩文을 배웠다. 그는 이 무렵 少年시절부터 繼續해오던 木手일을 그만두고 肖像畵로 生業을 삼았으며 30대 후반부터는 畵家로서 생활을 할 수 있게 되었다. 40세 때는 各地를 旅行하며 많은 名士들과 사귀었고 古書畵에 많이 접할 수 있게 되면서부터 畵技는 더욱 進境을 보였다. 55세 이후는 北京에서 作品生活에 專念했으며 65세 때는 北京藝術學校의 中國畵 敎授로 招聘되었다. 그의 그림은 徐渭 石濤 吳昌碩을 理想으로 한다고 스스로 말하고 있듯이 이들 세 사람의 影響을 가장 크게 받았다. 山水畵도 잘 그렸으나 그가 得意한 것은 게(蟹) 새우 梅花 모란 등의 蟲魚 花卉類로서 簡略한 筆致로 그리고 있다. 水墨法에서도 뛰어났으나 彩色感覺도 날카로워 아름답고 華麗한 彩色을 즐겨 썼다. 詩에도 뛰어나 著書에 借山館吟草, 白石詩草 8卷을 남겼다. 20대 무렵부터 獨學으로 工夫한 篆刻에도 뛰어나 韓國 日本에 많

을 끝으로 중화민국의 새로운 건국으로 현대를 맞게 된다. 문인화로
서의 대성을 보았던 화가들은 한결같이 문학성에도 뛰어나 모두 시
집과 저서를 남기고 있음이 특징이다. 그러나 양주팔괴(揚州八怪)
이후 상업성을 띠는 문인화가들이 많아져 문인화의 인기가 날로 높
아짐에 따라 미술 애호가들의 환경문화가 바뀌게 되었다.

　이로 인해 문학성이 없는 일반직인 화가들도 청 말기에 이르러 더
욱 문인화에 탐닉하여 그 양식을 매매의 대상으로 활용하면서 문인
화의 본래적인 순수성은 사라지게 된 것이라고 하겠다. 이와 같이
문인화는 청말을 마지막으로 전통의 문인화는 종말을 고하고 신문인
화라는 용어로 바꿔 쓰고 있는데 아직 전통 양식의 틀을 벗어나거나
새로운 세계를 열지 못하고 있다.

은 影響을 주었으며 그의 生前에 南吳北齊(남방의 오창석 북방의 제백석)라 하여
近代 中國畵壇을 吳昌碩과 함께 最後로 裝飾한 雙璧이란 評을 듣고 있다.「金晴江
著 齊白石 外」

2) 石濤畵論

a) 石濤의 生涯와 思想

문인화가 오랜 세월을 거쳐오는 동안 많은 변화가 있었는데 청대에서는 특히 그 변화의 열망이 어느 때보다도 컸으며 새로운 창작을 갈망하는 시기였다. 그럼에도 청대 초기에 들어서는 명대의 동기창(董其昌) 미학이론을 따르고 선대의 방작(倣作)에 의고(擬古)하는 경향들이 그대로 전해져서 방작이 전통처럼 되어 문인화의 극성기를 맞이하고 있었다.

이러한 추세 속에서 그 전통을 이은 당시 정통파 사고주의자(師古主義者)들인 사왕(四王)일파들이 화단을 장악하고 있었을 때다. 이에 반발하여 방작(倣作)을 지향하고 개성적인 그림을 그리고자 하는 화가들이 등장하였다. 이들은 공교롭게도 몇몇 승려 출신들(홍인, 팔대산인)이 앞장을 섰는데 석도(石濤) 역시 당당한 그 중의 한 사람이었다.

석도(1642 ?-1707)[20]는 속성(俗姓)이 주씨(朱氏)이고 이름이 약극(若極)이며 자(字)는 아장(阿長) 또는 석도(石濤)인데 이름보다 자(字)로 더 많이 알려져 있다. 그는 명나라 태조(太祖) 주원장(朱元璋)의 종손인 정강왕(靖江王) 주수겸(朱守謙)의 아들 도희왕(悼僖王) 주찬의(朱贊儀)의 10세손으로 광서(廣西)의 전주(全州=지금의

20) 石濤의 생졸(生卒) 연대는 제설(諸說)이 많은데 허영환(許英桓) 논(論)의 조사를 따른다.

許英桓 著 中國畵論 瑞文堂. 1988. P.212.

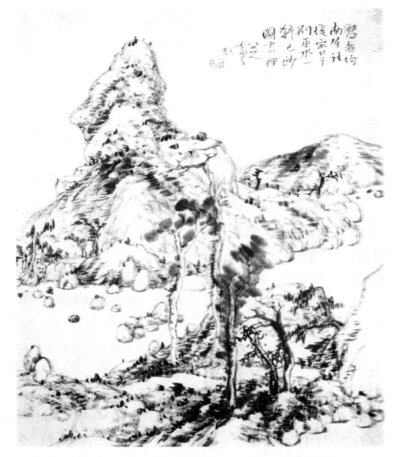

그림 4 〉 山水圖 — 八大山人 · 청대 · 지본수묵 · 31.6×27.6㎝ · 일본 개인

全縣)에서 태어났다.

석도(石濤)는 아버지 주형가(朱亨嘉)가 1645년 명의 황실에 뿔딴을 품고 반란을 일으켜 국감(國監)을 자칭(自稱)하였기 때문에 체포되어 당왕(唐王) 주율건(朱聿鍵)에 의해 복주(福州)에서 처형되었다.[21] 이때 어린 석도는 내관(內官)으로 있던 태감(太監)의 도움을 받아 무창(武昌)으로 도피하여 유년시절에 불문(佛門)에 들어가 동

21) 溫肇桐 著 中國繪畫批評史 姜寬植 譯 미진사 1989. P.222

자승(童子僧)이 되었다. 그리하여 19세 때 덕(德)을 갖춘 홍례(弘禮) 선사(禪師) 밑에서 법명(法名)을 도제(道濟)(원제(原濟.元濟)라는 설도 있음)로 수계(受戒)를 받고 수자승(修者僧)으로 성장한다.

그리고 20세가 되던 그 이듬해부터 여암(旅庵) 본월선사(本月禪師) 밑에서 엄격한 수행을 하여 스승으로부터 개오(開悟)의 인가를 받고 세상의 넓은 곳으로 운유(雲遊) 하며 화학(畵學)에 깊이 잠심하게 된다.22) 그리고 그는 수행이 깊어지고 나이가 들면서 별호(別號)를 많이 붙이고 있는데 그 칭호(稱號)는 대척자(大滌子), 청상진인(淸湘陳人), 청상유인(淸湘遺人), 청상노인(淸湘老人), 소승객(小乘客), 고과화상(苦瓜和尙), 할존자(瞎尊者), 등이 있다.

석도는 25세가 되면서 갈수(喝濤)라는 법형(法兄)의 인연으로 선성(宣城)에 15년여간을 머물게 된다. 그는 이때 화도(畵道)에 깊이 정진하면서 선성 부근에 있는 황산(黃山)23)을 자주 찾아가 빼어난 경치를 많이 그렸다. 그는 황산을 그린 제화시(題畵詩)에서 "황산은 나의 스승이며, 나는 황산의 벗이다."라고 묵적(墨迹)을 남기고 있다. 이러한 것으로 봐서 황산에서 그 산수화에 대한 기본기가 이루어졌음을 알 수 있다.

그후 석도는 39세의 나이로 남경(南京)의 장간사(長干寺) 일지각(一枝閣) 주지가 되어 비교적 생활의 안정을 찾고 있으면서 화가로서의 이름이 널리 알려지기 시작하였다. 이는 다예인으로서 산수 인물 화과(花果) 난죽(蘭竹)에 모두 능하였으며 그중 산수를 가장 잘 하였는데 그동안 갈필석묵(渴筆惜墨=목마른 붓으로 먹을 더욱 아껴 쓰는 것)에서 습필비수(濕筆肥瘦=습윤한 필로 살도 찌우고 꽉 마르게도 하는)로 변화를 보이며 경물도 보다 자유롭게 바꿔가고 있을 때다.24) 그 즈음에 양주에 자주 드나들면서 공현(龔賢)25), 사사표(查士標)26),

22) 中村茂夫 著 石濤 ——人と 藝術 東京美術. 1985. P.20
23) 黃山: 宣城에서 약120km 떨어져 있는 安徽省 西南쪽에 位置한 海拔 1900m의 크고 작은 봉우리가 72개나 되는 秀麗한 名山을 말함.
24) 中村茂夫 前揭書 P.402.

번기(樊圻)27), 왕개(王槪)28) 등 외에도 많은 화우들과 교유하며 서로 영향을 주고받았다.

그는 다시 북경의 자원사(慈原寺) 차감재(且憨齋)에 3년간 머물면서 당시 의고적(擬古的)인 화법에 정통파였던 왕원기(王原祁), 왕휘(王翬) 등과 사귀면서 선대 명사들의 수장품을 감상하는 계기를 가져 감식안(鑑識眼)을 높이기도 했다. 그리고 그들과 더불어 풍죽화(風竹畵)와 죽난석도(竹蘭石圖) 등을 합작하는 기회를 갖기도 하였으며 갑장이었던 터전이 단단한 왕원기는 석도의 창작방법을 인정하고 좋아하였으나 그것으로 북경생활을 청산하게 된다.

석도(石濤)는 북경의 모든 것을 잘 느끼고 51세 때 양주(揚州)로 돌아와 양주성 동문 밖에 대척초당(大滌草堂)을 마련하고 이곳에서 생을 마감할 때까지 살았다.29) 그는 이 양주에서 그간에 행각승(行脚僧)의 편력에서 얻은 자연에 대한 축적된 이해력을 바탕으로 고전(古傳)과 자연과 자아가 하나가 되는 이른바 무법이법(無法而法)의 순박한 화경(畵境)의 대도를 열어 보이게 된다.

25) 龔賢 앞의 脚註 287 參照.

26) 査士標(1615-1698)는 山東 海陽사람으로 字는 二瞻 號는 梅壑이다. 明나라 儒生으로서 明이 沒落한 뒤로는 科擧를 포기하고 글씨와 그림에만 專念했다. 집이 原來 富有해서 값비싼 骨董類와 宋元인의 名蹟을 많이 收藏하여 鑑識에도 正統했다. 글씨는 董其昌을 배워 眞假를 混沌할 정도였고 그림은 倪瓚 吳鎭 董其昌 등의 畵法을 배워 山水畵를 잘 그렸다. 孫逸 汪之瑞 弘仁과 함께 海陽 四大家로 일컬어졌다. 「中國繪畵史大觀, 國朝畵徵錄」.

27) 樊圻(1616-1694)는 淸의 江寧사람으로 字는 會公, 洽公이다 金陵八家의 한 사람으로 山水 人物 花卉가 두루 妙境에 이르렀다. 그 중 山水 人物畵는 筆墨이 精巧하고 安定感이 있어 三趙(趙伯駒 趙伯驌 趙孟頫)의 畵法을 깊이 體得하였다는 評을 들었다. 當時 金陵八家는 龔賢 胡慥 鄒喆 葉欣 高岑 吳宏 謝蓀 그리고 樊圻를 말한다. 「中國繪畵史大觀, 國朝畵徵錄」

28) 王槪(生卒?)는 淸의 秀水사람으로 初名은 개(匄)이며 字는 安節이다. 왕시(王蓍)의 아우인데 龔賢의 畵法을 배워 山水大幅과 松石人物 등을 雄快하고 創建하게 잘 그렸다. 그리고 그 유명한 개자원화전(芥子園畵傳)을 그가 손수 그린 것이라고 한다. 아우 왕열도 詩와 그림에 능하여 당시 三兄弟가 함께 이름을 얻었다. 「中國繪畵史大觀, 國朝畵徵錄」.

29) 中村茂夫, 上揭書 P.396

　그의 사상은 남북종파나 사왕(四王) 등의 정통파를 부정하고 개성에 대한 자각을 분명히 하는 한편 그림이란 한 획(一劃)으로부터 여닫아 자연과 자아가 혼연하는 회화의 철학적인 미학이론을 정립하였다. 그 저서가 석도화보(石濤畵譜)이며 그 외에도 대척자제화시발(大滌子題畵詩跋) 고과화상어록(苦瓜和尙語錄) 등이다.

　혹자들은 석도사상을 부연함에 있어 그 출가가 자의가 아니라 타의이기 때문에 선문(禪門)에 들어간 유년(幼年)의 석도는 불교사상보다 노장사상에 더 심취했다고 말하고 있다.30) 그리고 그가 남은 생을 양주에서 보내면서 만년은 이미 선사(禪師)가 아니라 도가에 심취된 도사(道師)였음을 주장하는 다음과 같은 석도의 글을 인용하고 있다.

　석도는 팔대산인(八大山人)에게 대척당도(大滌堂圖)를 그려줄 것을 요청한 편지내용에서 "화상(和尙)이라고 쓰지 마십시오. 도제(道濟)는 머리를 기르고 모자를 쓴 사람입니다."31) 라고 하는 대목이다. 이는 같은 출가동행자로서 이심전심(以心傳心)으로 통해 있는 겸손을 헤아리는 인사에 지나지 않는 말인데 그것을 직역 그대로 받아들여 확대 해석을 하고 있다.

　그러나 불교적인 입장에서는 그 출가가 타의나 자의이기에 앞서 인연소치(因緣所致)인 것이며 그 사상성에 있어서도 자신의 울타리 밖에 것을 더 많이 섭취할 수는 없다고 본다. 그러므로 그는 자신의 교양을 넓히기 위해 불교 외적인 도가사상을 섭렵했던 것은 심취가 아니라 수행자로서 당연한 과정이기도 한 것이다.

　더 부연하면 우리 인간은 죽음이 없는 영원성을 만나는 일보다 큰 욕심이나 더 위대한 일은 없다고 보는 것이 종교인(宗敎人)들의 야망(野望)이자 사상이요 믿음인 것이다. 여기서 말하는 석도의 종교적 선심(禪心)을 놓고 그 사상이 불교가 말하는 철학적인 사유(思

30) 許英桓 著 中國畵論 瑞文堂 1988. P.213.
31) 徐復觀 著 石濤之一硏究 臺灣學生書局 1982. P.82

그림 5 〉 蓮華圖 - 惲壽平 · 청시대 · 지본채색 · 26.7×59.5cm · 프린스톤대학 미술관

惟)를 노장과 혼용한 부분을 보고 도가적 해석으로 바꾸려는 것은 마땅치 않다. 석도는 누구보다도 불교의 깊이에 침잠(沈潛)하고 있는 그 정신세계가 자신의 미학이나 생활에 녹아 있음을 알 수 있다.

그것은 더욱이 유년기에 불법을 만남으로써 어려서 익힌 생활과 사상은 어머니의 품과도 같은 것이어서 그의 별칭에서 보여지듯이 그 사무치는 향수(鄕愁)를 볼 수 있다. 물론 불교가 도가와 상통하는 점이 없지 않지만 사상이 영근 후 그의 별호에서 대척자(大滌子)는 모든 번뇌의 오염으로 찌든 혼탁한 마음을 크게 청소한다는 뜻이 서려 있다.

그리고 청상(淸湘)이란 어휘에 진인(陳人) 유인(遺人) 노인(老人)을 붙여 쓰고 있는데 이 청상의 뜻은 광서성(廣西省) 홍안현에서 동정호에 흘러드는 맑은 강을 의미한 말이다. 자신의 출신지가 광서(廣西)이기 때문에 고향을 그리워하는 마음에서 진인(陳人=고향을 넓게 펴고 싶은 사람) 유인(遺人=고향을 후세에 전하고 싶은 사람) 노인(老人=고향의 품에 안기고 싶은 늙은이)을 붙여쓴 것이며 그것을 통칭해서 바로 강서인(廣西人)이라고 낙관(落款)하였던 것이라고 유추된다.

그리고 소승객(小乘客=작은 수레를 탄 손님)이나 할존자(轄尊者=바퀴통과 굴대가 마찰되는 소리를 우러른 이)는 선(禪) 수행자가 지닌 일종의 자신의 화두인데 그것을 놓치지 않기 위해서 별호로 썼던 것이며

고과화상(苦瓜和尙=아직 풋과일에 비유되는 쓴 오이 같은 화합을 숭앙하는 수행자)은 다 익은 자신을 낮추어 썼던 승가적인 호칭이다. 또한 그가 얼마나 자신이 몸담고 있는 선가(禪家)를 잘 드러내고 있는가 하는 것은 그 어록의 표제(大滌子題畵詩跋, 苦瓜和尙語錄)에서도 얼마든지 느낄 수 있는 일이다.

b) 石濤畵論의 美學

석도는 유년기의 출가로부터 오랜 중국 사상의 근간인 삼교 문화의 토대 위에서 성장기를 맞으며 불교사상을 체득한 인물로서 그 성직을 가지고 일생을 마친 한 선사(禪師)이다. 또한 그는 일찍이 화학(畵學)에 잠심(潛心)하여 청대 화단을 새롭게 이끈 주역으로서 형이상학의 깊은 조예를 통해서 미술가의 철학적 생명서를 저술한 화학도이기도 하다.

지금까지 무수히 쏟아져 나온 석도 화론에 대한 학자들의 보편적 견해는 뿌리깊은 중국 사상의 근간인 도가사상을 중심으로 그 화론의 미학이 탄생되어졌음을 역설하고 있다. 그리고 그 논리에 맞춰 자신들의 미학을 전개해 왔다. 하지만 의문스러운 것은 그가 불자임에도 불구하고 그 사상적 조명이 도가사상으로만 일관되게 편중하고 있다는 것이 쉽게 이해되지 않는다.

그리고 그가 조명되고 있는 도가적인 일(一) 사상이 과연 불교에는 없는 것일까도 지적되는 문제다. 그러나 이러한 지적은 그동안 발표된 선론(先論)의 견해들을 훼손하거나 참작하는 학계의 일반적인 연구를 부정하는 것은 아니다. 다만 필자는 지금까지 일관되어 왔던 사상적 편중의 문제들에 대하여 그 각도를 석도가 몸담았던 성직의 세계로 그 사상을 다시 비춰보고자 하는 것이다.

그것은 불교가 가지고 있는 일원론의 세계를 석도를 연구한 논자

漫將一硯藝
花雨潑漓黃
峰嶘段雲縱
是王維稱畫
手清奇難向
筆頭分
清湘苦瓜輪
尚忽憶三十
峰寫此

그림 6 〉 爲鳴六先生山水冊 - 石濤 · 청대 · 지본채색 · 22×28㎝ · 로스앤젤레스 주립미술관

들이 그 일(一)이라는 불교적인 교리체계나 정신세계를 석도 자신만큼 이해하는 이가 있었을까 하는 생각에서이다.

석도는 명말 청초의 봉건사회가 장차 해체되어 가고 자본주의적인 요소가 싹트던 시대에 창작세계에 발을 들여놓은 행각승(行脚僧)이었다. 여기서 석도가 주장하는 일획론(一劃論)은 자신의 미학에 대

한 중심사상이다.

그는 행각의 눈으로 창작세계에서 변화되어야 할 새로운 탄생들에 대해서 무법이법(無法而法)의 무상한 변화를 자신의 삶에 담겨 있는 교리 안에서 그 대답을 얻어 일반화가들이 두루 이해할 수 있는 도 가나 유가의 보편적인 글을 인용하여 펼쳐 보인 것이라고 본다. 더 욱이 그는 명의 황족(皇族) 내부 분열로부터 그 몰락과 이민족(異民 族)의 지배체재에 대한 감정과 계급적 모순이 부침(浮沈)하는 무상 (無常)한 사회현실의 경험을 절감하기도 했던 것이다.

그러한 모든 것이 하나의 불성(佛性)으로 귀일하는 변증법적인 중 도사상의 신앙체계에서 무상이라는 변화의 장을 체험함으로써 천변 만화(千變萬化)하는 세상 모든 진리의 이치를 체득한 것이다. 바로 무상한 그것이 새로운 변화요 또 어떤 틀에 가두어 질 수 없는 창조 적 질서의 귀결이다. 불설(佛說)의 대집경(大集經＝大方等 대집을 말 함)권8에 이르기를 "제법(諸法)은 둘이 아니어서 분별이 없고 일미 (一味) 일승(一乘)이며 일도(一道)와 일원(一源)이다."라고 설하고 있다.

또한 화엄경(華嚴經)에서 설하고 있는 일즉일체(一卽一切)는 일 (一)과 다(多)가 융합하여 일중(一中)에 우주의 전 활동을 포용하여 융통무애(融通無礙)함을 말한다. 이와 같이 화엄경에서 설하고 있는 내용은 "만유(萬有)의 개개실체는 차별적 존재 같기는 하나 그 몸은 본래 떨어져 있는 것이 아니므로 하나 하나가 모두 절대(絶對)이면 서 만유와 서로 융통하는 것이 마치 한 방울 바닷물에서 큰 바닷물 의 짠맛을 알 수 있는 것과 같은 이치이다."라고 설하고 있다.

그 일원론(一元論)상의 대도(大道)는 나와 더불어 몸과 마음과 우 주의 만유가 둘이 아님을 의미함으로써 모든 만상(萬象)의 존재가 연기(緣起)32)도리에서 생멸(生滅)하는 무상(無常)한 변화의 존재와

32) 연기(緣起) ＝ 모든 存在는 依存關係에서 이루어지는 것으로 하나가 있으면 둘이 있고 저것이 있으면 이것이 있는 相對的 生成에 대한 宇宙萬有의 根本的인 世界觀

그림 7 〉黃硯旅詩意冊 - 石濤 · 청대 · 지본수묵

도 둘일 수 없는 일진무위(一眞無爲)33)한 법계(法界)철학이다. 이러한 불교의 일원론사상에 대한 깊은 철학이 내재되어 있는 사실은 석도(石濤)만이 가장 잘 아는 사실이었을 것이다.

석도화어록(石濤語畵錄)에 대한 미학의 전체적인 구성을 보면 일획장(一劃章) 제일에서부터 자임장(資任章) 제십팔까지 모두 십팔장으로 오천(五千)여 자에 이르는 많은 양의 화론이다.

각 장 전체의 차례를 살펴보면 일획(一劃), 요법(了法) 변화(變化) 존수(尊受) 필묵(筆墨) 운완(運腕) 인온(氤氳) 산천(山川) 준법(皴法) 경계(境界) 혜경(蹊徑) 임목(林木) 해도(海濤) 사시(四時) 원진(遠塵) 탈속(脫俗) 겸자(兼字) 자임(資任) 등의 순서로 짜여 있다. 이 많은 양을 지면관계상 여기에 다 논할 수 는 없으므로 그 핵심이 되는 몇 논장(論章)만을 선별하고자 한다.

을 말한다. 이러한 理致에 대하여 時間的으로 萬物의 生成과정에 관한 一切의 考察을 論한 佛書에는 阿含의 12緣起, 俱舍의 業 感緣起, 唯識의 賴耶 緣起, 華嚴의 法界緣起, 眞言의 六大緣起 등의 論이 있다.
33) 一眞無爲 뒤의 脚註 324 參照.
34) 태박(太朴) = 極端의 原始的인 淳朴한 상태를 말한다. 古書에는 태박(太撲)이라

석도화어록(石濤畵語錄)을 여는 중심사상의 본론(本論)이라고 할 수 있는 일획장(一畵章) 제일(第一)의 그 전체적인 핵심을 간추려보면 다음과 같다.

"태고에는 법이 없었으므로 순박(太朴)34)한 것이 흩어지지 않았으나 순박한 것이 한번 흩어짐으로써 법이 자연히 세워졌다. 이 법이 어찌하여 세워졌을까? 일획을 긋는데 세워졌다. 일획이라는 것은 만상의 뿌리로서 모든 근본이 되며 사람에게는 쓰임이 감추어져 정신의 작용에만 보이므로 세상사람들은 알지 못하여 일획의 법을 이에 스스로 내가 세운다. 한획의 법이 세워진 것은 대개 무법이 유법을 낳고 유법은 중법(모든 법)을 낳아 꿰뚫어보는 것이다.… 멀리 가는 것도 높이 오르는 것도 모두 손마디 하나 차이에서 시작된다. 이 일획은 멀리 기러기 흐릿한 밖에까지(天地自然의 元氣 밖에) 다 거두어들이며 곧 억만 필묵이라도 일획으로 시작되지 않음이 없고 끝나는 것도 이러하니 생각하여 듣는 사람의 귀에 익혀 법을 취할 뿐이다.… 대개 순박함이 스스로 흩어짐으로써 일획법이 세워지고 일획법이 세워짐으로써 만물을 지을 수(창작할 수)가 있다. 공자가 말하기를 '나는 오직 하나의 도로 모든 도를 통하고 있다.'라고 하였으니 어찌 빈말이겠는가?

〔太古無法. 太朴不散. 太朴一散, 而法自立矣. 法于何立? 立于一畵. 一畵者, 衆有之本, 萬象之根, 見用于神, 藏用于人, 而世人不知, 所以一畵之法, 乃自我立. 立一畵之法者, 蓋以無法生有法, 以有法貫衆法也.… 行遠登高, 悉起膚寸. 此一畵收盡鴻濛之外, 卽億萬萬筆墨, 未有不始于此而終于此, 惟聽人之取法耳.…

34) 태박(太朴) = 極端의 原始的인 淳朴한 상태를 말한다. 古書에는 태박(太撲)이라고 쓰고 있는데 根本的으로 가공되지 않고 있는 純粹함을 말함. 老子는 「樸散則爲器」라 하여 본디가 흩어지면 곧 그릇이 된다. 石濤의 "太朴一散而法自立矣"를 여기서 인용한 것으로 보고 있다.

그림 8 〉 人物花卉冊㈥ 荷花 - 石濤·청대·지본수묵

蓋自太朴散而一畵之法立, 一畵之法立而萬物著矣. 孔子曰,「吾道
一以貫之」豈虛語哉?]35)

35) 朱季海 注譯 石濤畵譜 中華書局香港分局,1973. PP,14-26.
36) 일진무위(一眞無爲)는 一眞法界의 體가 無爲自然함을 말함. 또한 事事와 物物과

참으로 형이상학적(形而上學的)인 논리이다. 석도의 일획론은 회
화를 그리는 행위 곧 실천 방법을 하나의 도(道)로 보았다. 앞에서
도 언급했지만 그는 성직의 수행(修行) 속에서 선(禪)과 교리(敎理)
를 통해서 노장(老莊)철학에도 다 아 있는 불교의 일진무위(一眞無
爲)36)를 토대로 하여 당시 문화의 언어들(老莊子를 비롯한 孔子나
孟子에 이르는 言語)로 그 이해를 명확히 개진하고 있다. 일류가 시
작되면서 순박할 때는 법이 필요 없었을 것이지만 법의 탄생은 곧
순박성이 무너졌음을 뜻하는 것으로 그림을 그리는데 있어서도 그
법이 한 점의 선으로 시작됨을 말하고 있다.

또한 그 진의(眞意)는 지극히 정신적인 것이어서 어떤 사람의 머
리에서 갑작스럽게 생겨난 것이 아니고 본래부터 있던 것이라고 한
다. 하지만 일반인들에게는 그 신비의 정신적인 세계가 보이지 않았
을 뿐이므로 그것을 자신이 체계를 세운다는 것이다. 이 일획법은
불교의 연기(緣起)의 이치와 같아서 텅 비어있는 공(空=에너지로 충
만 되어있는 공간)에서 색(色=물질)이 나타나서 상대적으로 다중(多
衆)의 현상과도 같은 것이다. 다시 말해서 아무것도 없는 무(無)에
서 유(有)를 낳고 유(有)는 또 모든 것을 낳게 되는 것으로서 회화
에서는 마침내 만 가지 형상을 나타내는 만 획의 근본이 됨을 뜻하
고 있다.

멀리 가고 높이 오르는 것도 모두가 손마디 하나 차이이며 천지자
연을 표현하는 억만 점획들 역시 그 시작과 끝이 한획에 있으므로
이 일획법을 깊이 성찰하여 그것을 잘 활용할 뿐일 것이라 한다. 이
일획론은 태고의 순수함이 흩어짐으로부터 법이 탄생되어 대상의 만
물들을 창작할 수 있었음을 역설하며 공자의 도를 인용하여 맺고 있
다.

36) 일진무위(一眞無爲)는 一眞法界의 體가 無爲自然함을 말함. 또한 事事와 物物과
一微와 一塵이 모두 足히 一眞法界가 된다. "그 體가 절대이므로 一이라 하고 眞
實하므로 眞이라 하며 一切萬法을 融涉함으로 法界라 한다."는 華嚴經의 一部 主
意다. 楞嚴經 八, 長水義 疏, 三藏法數 四, 唯 識論 九, 등에 體系的인 論이 있다.

다음의 요법장(了法章) 제이(第二)는 일획장(一畵章)에서 세운 법
을 더욱 공고히 하기 위해 그 뜻의 명료한 정확성을 설하고 있는데
그 간추린 본령은 다음과 같다.

"규구(規矩)37)란 것은 모나고 둥굴기의 가장 표준이요, 천지
는 규구의 운행이다. 일획법이 밝으면 법칙의 장애가 눈에 보이
지 않아서 그림은 가히 마음을 따라가며 그림이 마음을 따라가
게 되면 스스로 장애는 멀어진다."

〔規矩者,方圓之極則也, 天地,規矩之運行也.…一畵明, 則障不
在目, 而畵可從心.,畵從心而障自遠矣〕38)

요법(了法)은 법을 깨닫게 한다는 의미인데 일획법의 근원을 해석
하는 장으로서 규구(規矩)의 정확도를 예로 들고 있다. 마치 화법의
표준이 빈틈없는 규구의 천지 운행과도 다르지 않음을 말하고 있다.
그리고 그림을 그릴 때 법에 부림을 당해서는 안 되는 것임도 밝히
고 있다. 화가가 일획법을 밝게 헤아려 늘 올바른 부림을 생활화하
게 되면 법은 거리낌이 없이 마음을 따라 움직이는 것임으로 눈에
보이지 않는 장애(障碍)는 사라지게 됨을 설하고 있다.
　세번째인 변화장(變化章) 제삼(第三)에서는 불교의 법리인 무상한
도리에서 오는 천지자연의 변화를 회화에서도 같은 원리로 창작의
논법을 설하고 있다. 그리고 개별과 보편과 특수라는 관계로써 그의
변증법적인 사상을 시사하고 있다.

37) 규구(規矩)＝(方)모나고 (圓)둥근 것을 測量하는 標準 機械를 말한다. 獨立的으
로 보면 규(規)는 원을 그리는 製具인 그림쇠이고, 구(矩)는 모를 그리는데 쓰는
자로서 曲尺을 말한다. 이는 比喩하면 天體의 運行과 같이 精密한 것으로서 一畵
法도 그와 같다는 例文으로 쓴 것이다.
38) 朱季海 前揭書 P.28.

"무법의 법이 법을 이루게 된다. 대개 유법에는 반드시 변화가 있으며, 변화가 있는 후에는 무법이 된다. 대저 그림이란 천지 (大自然)를 변통시키는 큰 법이요, 산천형세의 정교함을 꾸밈 이요, 고금의 물질을 창조하는 도야요, 음양과 기의 법도를 유 행시키는 것이요, 필묵의 운용을 빌려서 천지만물의 묘사를 갈 고 닦음으로써 자신 스스로 즐거운 것이다. 지금 사람들은 이를 명확히 모르면서 가벼이 행동하여 말하기를 '모씨의 준점은 기 초가 세워져 있다. 모씨의 산수화는 쓸 만하지 못하니 능이 오 래 전할 수가 없다. 모씨의 그림은 청담해서 품격을 세울 만하 다. 모씨는 기교가 안 되어 있다고 사람들은 마침 인정해버린 다.' 이것은 내가 모씨에게 부림을 당한 것이 되며 모씨가 나에 게 쓰임이 된 것이 아니다. 모씨를 가까이 좇다 보면 또한 모씨 의 해로운 찌꺼기만을 먹게 될 뿐이니 나는 어찌 무엇이 되겠 는가? 나는 나를 위해서 스스로 존재해 있는 것이다."

〔無法以法, 乃爲至法. 蓋有法必有化, 化然後爲無法. 夫畵,.天 地變通之大法也, 山川形勢之精英也, 古今造物之陶冶也, 陰陽氣 度之流行也, 借筆墨以寫天地萬物而 陶泳乎我也. 今人不明乎此, 動則曰,. 某家皴點, 可以立脚. 非似某家山水, 不能傳久. 某家淸 淡, 可以立品. 非似某家工巧, 祇足 娛人. 是我爲某家役, 非某家 爲我用也. 縱逼似某家, 亦食某家殘羹耳, 于我何有哉? 我之爲我, 自有自在.〕39)

석도가 말하고 있는 법을 불교에서는 무위법(無爲法)과 유위법(有 爲法)40) 그리고 무법유법공(無法有法空)41) 등을 들 수 있다. 이러

39) 朱季海 前揭書. PP.30,31.
40) 無爲法은 인연(因緣)의 조작(造作)을 여읜 法을 말하며, 有爲法은 因緣으로 생겨 서 생멸(生滅) 변화(變化)하는 물심(物心)의 현상(現象)을 말한다.
41) 無法有法空은 十八空法의 하나로서 滅한 法과 生한 法이 함께 空한 것을 말함. 無 法空은 萬法이 消滅하여진 그 滅까지도 空無함을 말하며, 有法空은 因緣이 서로

그림 9〉 蓮塘圖 - 金農·청대·지본설채·27.9×24.1cm·미국 개인

한 모든 법을 달마(達磨=Dharma)라 하여 일체(一切)의 말을 통한
것을 뜻한다. 이는 곧 유형(有形)과 무형(無形)과 진실(眞實)과 허
망(虛妄)과 사물이 그 물(物)이 되는 것과 도리(道理)가 그 물(物)
이 되는 것을 모두 법이라 한다.

그가 말하고 있는 무법이법(無法以法) 역시 대개 사물(事物)에는

和合하여 생긴 물심의 모든 現象의 自性이 空함을 말하지만 現在法을 有法이라 한
데 대해 過去나 未來의 法을 無法이라 한다.

일정한 원칙이 있기 마련이듯이 이러한 원칙의 법이 있으면 반드시 변화가 있다는 것이다. 그 변화 역시 유위법(有爲法)의 무상(無常)42)한 도리(道理)이겠으나 작가가 이러한 법을 알고 변화를 가져온 후에는 무법(無法)이 되는 다시 말해서 법이 필요 없게 됨을 말하고 있다.

창작에 있어서는 어느 시대를 막론하고 누구나 할 것 없이 새로운 변화를 요구하고 또 원하는 것은 당연한 정서이며 도리이다. 석도는 이 정서의 도리를 변화라는 말로 창조의 의미를 설하고 있다. 그림이란 천지를 변통하는 큰 법으로서 산천형세의 아름다움이나 고금의 물질과 음양의 기와 법도 등 천지만물을 필묵의 운용을 빌려서 묘사하고 표현하는 것은 자신의 인격을 갈고 닦는 즐거움이라고 말한다.

그리고 당시 화단에서 전통을 줄기차게 이어온 어용(御用) 화가들을 향해 전통의 지식에 구속되지 않는 자유스런 창작선도(創作善導)를 이끌고 있다. 그것은 오랜 전통을 수단으로 하는 지식인들의 비평적 언어들이 모방의 구애로부터 자유로움을 막아버리는 법노(法奴=법의 노예)현상에 대한 지적이다. 이는 전통이라는 고정된 지식의 틀에 부림을 당한 것이지 그 전통이라는 틀의 옛 법이 자신에게 부림을 당한 것이 아니라고 설하고 있다.

이러한 석도의 사상은 결국 복고주의자(復古主義者)들의 경향에 반대하는 논리로서 반성 없는 옛것만을 좇다 보면 남이 먹다 남은 국 찌꺼기만을 먹을 뿐이라고 신랄한 반의(反意)를 펴고 있다. 그리고 자신은 누구인가에 대해서 나는 나 자신 스스로 나임을 강조하여 옛것을 빌려 오늘의 새것을 여는 자아의 개성표현에 침잠하는 미학을 설한 것이다.

이어서 존수장(尊受章) 제4는 그 원리의 요득(了得)과 수용에 대

42) 無常: 世間의 一切法은 모두 生滅轉變하여 잠깐도 常主함이 없는 것을 無常이라 한다. 智度論23에 一切有爲法의 無常함이란 새로 생겨났다가 사라졌다가 함으로 因緣에 屬한다 하였다.

한 논을 다루고 있으며, 필묵장(筆墨章) 제5를 중심으로 운완(運腕)
과 인온(氤氳) 등은 필묵과 그 운용에 대하여 설하고 있다. 그리고
산천(山川) 준법(皴法) 경계(境界) 해경(蹊徑) 임목(林木) 해도(海
濤) 사시(四時) 등은 산수화의 기법과 나무의 종류 해조의 무게 절
기의 시간성 등의 원리를 논하여 연결하고 있다. 원진(遠塵)과 탈속
(脫俗)은 획(畵)에 대한 정미한 경계를 떠남을 논하고 겸자(兼字)에
서는 서화일체를 논하고 있으며 그 마지막의 자임(資任)에서는 화가
의 임무를 설하여 끝을 맺고 있다.

석도의 미학은 그 일획장(一畵章)을 중심사상으로 하여 창작을 생
명으로 하는 화인의 정신이 무엇이어야 하는가를 분명히 하고있는
수행의 법어(法語)와도 같은 깨달음의 지침서라고 하겠다. 하지만
그는 제화 시발에서도 그냥 넘길 수 없는 샘 솟는 독창적인 사상들
이 군데군데서 날카로운 지적들을 남기고 있다.

3) 石濤論의 結論

석도는 앞에서 언급한 바와 같이 명말 청초의 동란기를 거쳐 명이 멸망한 숭정(崇禎)년간에서 강희제(康熙帝)에 이르는 시기에 생존했던 승려(僧侶) 출신 문인화가이자 화론가이다. 특히 청조문화의 갈등은 명대에서 이어진 정통주의와 청대의 새로운 개성주의에 대한 입장이 문인화 자체 내에서 모방(模倣)대 혁신(革新)이라는 양극화 현상을 빚게 된다.

석도는 당시 정통성을 주장한 의고적(擬古的)인 어용의 반대편에 서서 개성주의의 혁신을 강력하게 표방하고 나선 것이다. 이러한 석도 사상의 독창적인 견해가 당시 복고주의자들에게 있어서는 상대적인 반감(反感)으로부터 신랄한 공격이 가해지기도 했던 것이다.

그러나 석도는 승려출신 화가이기 때문에 그러한 대응의 화론을 형이상학적(形而上學的)인 철학적 사고로 성찰한 유심주의 미학으로 풀어내고 있다. 그러나 혹자들은 석도 자신의 계급적 위치와 사상적 인식이 제한된 때문에 형이상학적인 논이 불가피했던 것이라고 말하는 이도 있다.43) 하지만 그의 독창성에 대한 풍부한 창의력은 더욱 깊고 무게 있는 마음을 다스리는 불자다운 제시의 대응이라고 볼 수 있다.

석도화론의 이러한 제시의 주제들은 문인화(文人畵)의 새로운 이상과 조화시켜 나가는 초연한 자세 속에서 펼쳐지는 전통에 대한 과감한 이탈을 이끌어 낸 점이다. 한편 전통의 계승과 창조라는 갈래에서 일획이라는 필도(筆道)를 세워 혁신적인 창조적 접근을 무법이

43) 溫肇桐 著 中國繪畵批評史 姜寬植 譯 미진사,1989. P.225.

그림 10 〉 水仙圖 － 黃愼·청대·지본수묵담채·23.2×33.6cm·일본 개인

법(無法而法)을 통해 천변만화(千變萬化)하는 변화를 조명하고 있다.

그 핵심을 다시 살펴보면 제일장 일획론(一畵論)을 그 근본 원리로 하여 모든 회화의 시종을 그 안에 담고 있으며 각 장의 각 분야에 걸쳐서 그 이론을 일관되게 설하고 있는 점이 석도미학의 특질이라 할 것이다. 특히 제3장의 변화장(變化章)에서의 변화는 석도 예술정신의 창조적인 혁신성이 창작정신에 잘 반영된 주도적인 핵심사상이라고 할 수 있다.

그것은 당시의 사왕(四王＝왕시민, 왕감, 왕취, 왕원기)으로 대표되는 의고적인 풍조가 청조의 전역을 풍미하고 있을 때 그들의 반대편에서 그 큰 힘에 맞서 새 길을 여는 이정표와도 같은 것이기 때문이다. 그는 기존의 양식들에는 전혀 의존하지 않고 회화에 대한 자신의 깊은 이해와 생각들을 천명하는데 있어서 다음과 같은 말을 남기고 있다.

"나는 나이다. 스스로 내가 있다."〔我之爲我 自有我在〕라는 말로

그림 11 〉 天仙圖 - 李鱓·청대·지본채색·26.7×39.9㎝·일본 개인

표현하여 자아에 대한 개성적인 생명을 불러일으킨 철학적인 사고의 확실한 심미관을 대두시킨 점이다. 그의 이러한 미학추구는 의고 사상에 대한 부정성을 말하는 것이 되겠지만 자아의 새김을 소홀히 하게 되면 사물의 본질규명에 대한 접근 핵심이 법안에서 자유로울 수 없음도 함께 말하고 있는 중요한 대목이기도 한 것이다.

44) 中村茂夫 著, 石濤 ──人と 藝術, 東京美術, 1985, P.136
45) 老子 제39장 法本＝ 하늘은 一을 體得하여 맑아졌고, 땅은 一을 체득하여 편안해 졌으며, 神은 一을 체득하여 靈妙해졌고, 골짜기는 一을 체득하여 가득 차게 되었 으며, 萬物은 一을 체득하여 生存케 되었고, 임금은 一을 체득하여 天下를 다스리 게 되었다. 이렇게 만드는 것은 일인 것이다.
46) 老子 제42장 道化＝ 道가 一을 낳고, 一은 二를 낳고, 二는 三을 낳으며, 三은 萬 物을 낳는다. 만물은 陰을 짊어지고 陽을 안고 있는 셈이며, 冲氣를 통하여 造化되 는 것이다. 老子가 말한 이 一을 藝術에 適用하면 石濤가 말하는 一劃이 된다고 多 數는 이설을 따르고 있다.
47) 徐復觀의 石濤之一 硏究, 姜一涵의 石濤畵語錄硏究, 許英桓의 中國畵論, 朱季海의 石濤畵譜 注譯, 金鍾太의 石濤畵論, 溫肇桐의 評石濤畵論, 中田勇次郞의 石濤畵語 錄 등의 多數가 보인다.

하지만 이와 같은 석도사상에 대한 깊이의 기저를 보는 후대의 시각은 거의 일방적으로 노장사상에 맞추고 있었던 것이 보편적 견해였다. 그러나 극히 제한적이긴 하지만 중촌무부(中村茂夫) 논구(論究)에서는 석도의 사상적 깊이를 육조단경, 전심요법, 돈오요문 등의 선서(禪書)들을 인용한 화선일치설을 주장하여 강조한 내용도 있었다.44) 그러나 대체적으로는 석도 사상의 발상이 노자역경을 비롯해서 노자 제39장 법본(法本)45), 제42장 도화(道化)46) 편에서 제기하고 있는 일사상(一思想)을 들어 그의 일획(一畵)사상이 거기에 근간하고 있음을 입론한 연구들이 대다수였다.47)

필자는 석도 자신이 몸담았던 불교사상 속에서 그 동의를 구하는 중촌무부의 논구에 찬성하며 석도의 법리적인 일(一)사상을 불설(佛說)의 경전 중심에서 또다른 해석을 구해 보았다. 그러나 이러한 형이상학적인 유심철학의 잣대를 불가중심으로 맞춘 것이 색다른 점이기는 하지만 도가사상을 배제할 수 는 없는 것이었다. 그것은 석도 화론을 연구하는데 있어서 그간의 역사를 이루고 있는 중국 전체미술의 산수화 속에서 노장철학의 독특한 이해와 묘미가 무관할 수는 없기 때문이다. 또한 거기에는 무위자연의 서정적인 자발성들이 지닌 사상과 그 이해들이 얽힌 문화적 촉매(觸媒)의 상관 관계에서 자유로울 수 없는 상통함이 있어서이다.

44) 中村茂夫 著, 石濤 ——人と 藝術, 東京美術, 1985, P.136
45) 老子 제39장 法本= 하늘은 一을 體得하여 맑아졌고, 땅은 一을 체득하여 편안해졌으며, 神은 一을 체득하여 靈妙해졌고, 골짜기는 一을 체득하여 가득 차게 되었으며, 萬物은 一을 체득하여 生存케 되었고, 임금은 一을 체득하여 天下를 다스리게 되었다. 이렇게 만드는 것은 일인 것이다.
46) 老子 제42장 道化= 道가 一을 낳고, 一은 二를 낳고, 二는 三을 낳으며, 三은 萬物을 낳는다. 만물은 陰을 짊어지고 陽을 안고 있는 셈이며, 冲氣를 통하여 造化되는 것이다. 老子가 말한 이 一을 藝術에 適用하면 石濤가 말하는 一劃이 된다고 多數는 이설을 따르고 있다.
47) 徐復觀의 石濤之一 硏究, 姜一涵의 石濤畵語錄硏究, 許英桓의 中國畵論, 朱季海의 石濤畵譜 注譯, 金鍾太의 石濤畵論, 溫肇桐의 評石濤畵論, 中田勇次郞의 石濤畵語錄 등의 多數가 보인다.

하지만 이를 연구하는 학자들의 사상적 문화체계가 불교의 깊이에 접근이 부족하였음을 느낄 수 있다. 노자 사상의 법 본이나 도화 편은 불교사상의 연기론(緣起論)에 합당하는 개념과도 만나고 있기 때문이다. 그러함에도 불교사상을 보지 못했다는 것은 석도가 몸담고 있는 불제자로서의 사상에 대한 이해가 달라질 수밖에 없었던 점이다.

이상의 석도사상에 대한 불교적 해부는 그 일획의 이치를 존재의 근본과 만상의 근원을 창조적 시종(始終)으로 전개시킨 그 신념의 진술이 중도사상(中道思想)의 변증법적인 법리와 가장 타당한 접근이라고 생각한다. 이것은 이 화론이 후세의 화인을 위해서 지도적인 경(經)으로서의 의의를 보다 확실하게 하기 위하여 만년에 있었던 저자의 뜻이 어디에 있었던 것인가를 가늠케 하는 대목이기도 한 것이다.

그는 만년에 이르기까지 천지 자연에 감추어진 힘들을 예술을 통해서 이해하고자 했으며 자신의 예술에 대한 독자성 추구라는 개성적인 모든 것을 유감 없이 반영하였던 작가라고 하겠다. 전통양식에 길들여졌던 동시대사람들의 인식변화와 함께 후대에 있어서의 문인화 양식에 대한 새로운 변화의 길을 열어 개성적인 세계창출에 지대한 영향을 미쳤다.

4) 揚州를 中心으로 活動한 個性派 文人畵家들

청대 중기에 들어서면서 문인화의 또다른 본격적인 변화는 팔대산인(八大山人)과 석도(石濤)를 이어 상당수의 화가들이 양주(揚州)를 중심으로 개성적인 회화문화의 선풍을 일으키고 있었다. 이러한 이채를 띤 대표적인 작가들이 출현한 시기는 건륭(乾隆, 1736-1795) 연간에 모아져 활동하였는데 양주는 그 어느 때보다도 염상(鹽商)

교역의 변화로 경제적 번영기를 맞고 있었던 때이다.

이러한 경제적 번영기를 맞아 중국역사의 오랜 봉건주의 잠에서 자본주의 꿈을 꾸게 되면서 충돌이 일어나고 그것이 미학 사상에 반영하는 회화문화의 새로운 가교(架橋)가 시작된다. 이러한 가교의 반영은 그동안 염상을 비롯해서 일반 상업활동으로 재산을 모은 부호(富豪)들이 시인 묵객(墨客)들에게 아낌없는 환대를 베풀게 됨으로써 시작된 것이다.48) 이들은 예술가들에 대한 천재성을 부호자신들의 윗자리로 모시는 후원자로서 화가들의 기이성(奇異性)에 뜻을 받드는 특수한 문화가 형성되어 활발한 진행이 계속되면서 많은 변화를 가져오게 된다.

이러한 변화에 함께 참여하고 있었던 문인화가들은 괴이할 정도로 자유롭고 개성적인 그림을 그렸는데 이들을 일러 일명 양주팔괴(揚州八怪)라 이름한다. 이 괴재(怪才)의 화가들은 금농(金農, 1687-1763)49)을 중심으로 왕사신(汪士愼, 1686-1759)50), 이선(李鱓, 1686-1762),51) 황신(黃愼, 1687-1768, ?)52), 고상(高翔, 1688-175

48) James Cahill 中國繪畵史 趙善美 譯 悅話堂, 1978. P.266.

49) 金農 뒤의 冬心畵記 參照. PP.324.325.

50) 汪士愼(1686-1759)은 淸의 休寧사람으로 字는 近人이고 號는 巢林이며 揚州에 살았다. 그는 詩에 能하고 隸書를 잘 썼으며 水仙과 梅花를 아주 잘 그렸는데 특히 梅畵는 筆致가 淸妙하고 俗氣가 없었다. 金農 蔡嘉 高翔 朱冕 等과 交分이 두터웠는데 金農은 그의 梅畵題記에서 蕪城에 배를 타고 往來하기 거의 三十年 梅花그림에 뛰어난 두 벗을 얻었다. 그 하나는 汪士愼이요 또 하나는 高翔이다. 라고 말하여 그의 그림을 높이 評價했다. 그는 특히 茶를 좋아한 것으로도 有名한데 그는 나이가 들어 장님이 되었으나 如前히 梅花를 그렸다고 한다. 「中國繪畵史大觀, 國朝畵徵錄」

51) 李鱓(生沒~?)은 江蘇 興化사람 字는 宗揚 號는 復堂, 懊道人 1711년(康熙50) 孝廉에 薦擧되었으며 2년 뒤 康熙帝가 江南을 巡行할 때 詩를 지어 行在所에 바치고 서울로 불려가서 蔣廷錫과 交代로 內廷의 供奉이 되었다. 數年後에 山東 滕縣의 知縣으로 拔擢되었으나 上官과 뜻이 맞지 않아 社稷하고 故鄕에 돌아와 詩와 그림으로 一貫했다. 그림은 처음에 明의 林良의 畵法을 배워 花卉와 翎毛를 잘 그렸는데 서울에 있을 때 蔣廷錫의 門下에서 正式으로 寫生法을 익혔다. 그의 花鳥畵는 筆致가 自由奔放하여 格式에 拘碍되지 않았으며 自然스러운 情趣가 넘쳤다. 그는 그림만이 아니라 詩와 書에도 能했는데 글씨는 顔眞卿과 蘇東坡를 배웠으며 落款과 題畵詩도 逸趣가 있어 그림의 水準과 같았다는 評을 들었다. 「中國繪

4), 53)　　정섭(鄭燮, 1693-1765), 54)　　이방응(李方膺, 1695-1754
), 55)　나빙(羅聘, 1733-1798)56) 등이다.
　이 팔괴(八怪)라는 개념은 맨 처음 왕윤(汪鋆)이 자서한 양주화원

畵史大觀, 國朝畵徵錄」

52) 黃愼(1687-1766)은 淸의 福建 汀州사람으로 字는 恭懋, 恭壽, 躬壽이고 號는 癭
瓢이며 揚州에 살았다. 그는 어려서 아버지를 여의고 어머니를 효성껏 모시는 孝
子였으며 어머니의 忠告를 들어 처음에는 汀州의 조용한 절에서 낮에는 그림을 그
리고 밤에는 冊을 읽었다. 그리하여 20세 안팎의 나이에 福建省 一帶의 名士들과
널리 交遊했으며 各地를 旅行하며 이름을 날리다가 어머니를 모시고 揚州에 移住
했다. 그림은 山水 人物 仙佛 等을 잘 그렸는데 山水畵는 倪瓚, 黃公望, 吳鎭 등
의 畵風을 따랐다. 글씨는 懷素를 배워 특히 草書를 잘 썼고 詩도 아주 훌륭하여
三絶이란 評을 들었다. 「中國繪畵史大觀, 板橋集」.
53) 高翔(1688-1753)은 揚州사람(혹은 甘泉사람이라고도 한다.)으로 字는 鳳岡 이
며 號는 西唐이다. 詩에 能하고 書에는 繆篆을 잘 썼으며 특히 梅花를 잘 그렸다.
蔡嘉 汪士愼 朱冕等과 詩書로 親交를 맺었다. 當時 그의 墨梅는 汪士愼의 墨梅와
竝稱되었는데 汪士愼의 墨梅는 가지가 많은 반면 그의 그림은 가지가 성긴 것이
特徵이었다. 山水畵는 弘仁의 簡潔하고 淡泊한 畵風에다 石濤의 自由奔放한 畵法
을 곁들어 書卷氣가 넘쳤다. 「中國繪畵史大觀, 桐陰畵論」
54) 鄭燮 뒤의 板橋論 參照. P.329
55) 李方膺(1695-1754)은 江蘇 通州사람으로 字는 규仲이고 號는 晴江, 秋池 이다.
그는 松,竹, 梅,蘭,菊,等 갖가지 小品을 잘 그렸다. 그의 그림은 構圖나 筆致가 自
由奔放하여 格式에 拘碍되지 않으며 특히 奇趣가 있었으며 徐渭와 靈壁의 畵風을
彷佛케 했다. 雍正(1723-17350)때 儒生으로 薦擧되어 合肥令을 지냈는데 善政
을 배풀어 德望이 있었다. 벼슬을 그만둔 뒤로는 늙고 가난한데다 依支할 때가 없
어 더욱 그림에 主力하여 僅僅히 먹고살았는데 金陵에서 가장 오래 지냈다. 「中國
繪畵史大觀, 國朝畵徵續錄, 桐陰畵論」.
56) 羅聘(1733-1799)은 淸의 揚州사람(一說에는 歙縣人이라고도 함)으로 字는 遯夫
이며 號는 兩峰이다. 그는 禪을 깊이 心醉했는데 꿈속에서 花之寺에 들어갔더니
自己의 前身을 닮은 사람이 곧 그 절의 住持였으므로 號를 花之僧이라고도 했다.
金農의 高 弟子로서 詩에 能하고 그림을 잘 그렸는데 筆情이 高逸하고 意趣가 淵
雅하여 金農의 神髓를 깊이 體得했다는 評을 들었다. 특히 墨梅와 蘭竹을 絶妙하
게 그려 古趣가 넘쳤고 人物 山水 花卉 佛像 等도 모두 妙境에 이르렀으며 또 鬼神
그림에도 뛰어나 當時 第一人者로 일컬어졌다. 그의 스승 金農은 漢上에 나다니
면서 일찍이 많은 돈을 벌었으나 手中에 남은 것이라곤 없이 病死했다. 그는 스승
의 葬禮를 치른 뒤 스승이 生前에 往來했던 곳을 찾아다니며 스승의 遺稿를 收集
하여 私財를 털어 刊行하였다. 그는 著書에 香葉草堂集이 있으며 그의 婦人 方婉
儀(號는 白蓮居士)도 詩와 梅竹 蘭石에 能했으며 學陸集 및 白蓮半格詩라는 著書
를 남겼다. 또 아들 允紹 允纘과 딸 芳淑이 모두 梅花를 잘 그려 羅家의 梅派로 불
려졌다. 「中國繪畵史大觀, 桐陰畵論」.

寒山拾得二聖降乩
詩曰呵呵呵我若歡
顏少頌惱去間頌惱
變歡顏爲人燒惱終
乘濟大澈還生歡
喜間國能歡喜君
臣合歡喜庭中父
手聯手足多歡
荆樹茂夫妻能
喜琴瑟賢主賓
何在堤庶喜上下
情歡分愈厭呵呵
呵

玫寒山拾得爲
普賢文殊化
身令模和聖
合聖爲寒山
拾得變相也
谷之丁偕羅聘

그림 12 〉寒山拾得圖-羅聘 · 청시대 · 지본수묵담채 · 78.3×51.4㎝ · 미국 넬슨미술관

록(揚州畵苑錄)에서부터 비롯되었는데 그는 화가들의 숫자를 구체적으로 제시하지 않고 다만 이면 이선지류(李葂 李鱓之類)라고 지칭하였을 뿐이다. 그러나 그 이후 모든 화론에서 쓰고 있는 숫자상에 있어서 팔괴의 그 개념정립은 1894년 이옥분(李玉棻)이 자서한 구발라실서화과목고(甌鉢羅室書畵科目考)에서부터 시작된다는 것이다.57)

이러한 양주팔괴의 예술인들은 앞 시대 사람들의 전통을 이어온 청대 화단의 기존의 질서를 부정하고 창작에 있어서 자기 자신의 사상 감정의 자유로운 표현을 행동하고 나선 것이다. 이러한 혁신적인 새로운 창조 정신은 오랜 봉건사회의 질서가 무너지기 시작하면서명대의 기인인 서위(徐渭)사상의 발화와 개성의 자유해방이 결합되어 일어난 것이라고 보는 것이 이론가들의 일반적인 견해다.

그러한 원인은 송대에서 소동파(蘇東坡)를 주축으로 새로 시작한 사군자 중심의 문인화가 원명을 거치면서 다시 산수중심의 사고주의 경향으로 흘러 청대까지 약500여 년 동안 이어지게 된다. 이러한 산수화의 의고적인 사승(師承)관계는 명대 동기창의 남북양종에 의한 의발(衣鉢) 전수 개념에서 더욱 강화되어 청대의 사왕에게 이어져 왔다.

그리고 그 흐름의 파급은 사왕의 마지막을 이끈 왕원기(王原祁)를 주축으로 의고주의를 추종하는 어용(御用)의 무리들이 정통파 자리를 끝까지 사수하고 있었다. 하지만 아무리 정통주의 자리를 고수하고 상대를 이단으로 배척한다 해도 자본주의적인 요소의 새싹과 함께 밝아 오는 역사의 새벽은 막을 길이 없는 것이다.

이와 같이 정통주의 자리를 사수해온 산수화의 문인화적 어용의 모고(模古)가 시세의 변화와 함께 지나치게 진부해진 싫증난 대중들의 눈을 더 이상 붙잡아맬 수 없는 한계상황에 닿아 있었다. 그렇기 때문에 소재적인 새로운 선택은 정형화된 산수와는 달리 생활 속에

57) 葛路 著 中國繪畵 理論史 姜寬植 譯 미진사,1989. P,439.

서 창작의 소재를 찾았다.

그리고 되도록 잔소리가 적은 화훼(花卉)를 중심으로 송대에서 출발한 사군자를 포함하여 필력과 필의를 더 중요시하는 자유분방한 창작물이 부흥되고 있었다. 그래서 이 양주화파(揚州畵派)들의 대체적인 작품경향은 설명이 생략된 다양한 내용과 함께 서위(徐渭)에게서 출발한 화훼화에 힘이 실려 자신들의 개성과 자연미를 반영한 전공자들이었다.

그러나 이들은 복고주의 미학사상을 부정하는 개성주의 화가들이 이 여덟 작가들에만 국한된 것이 아니라 이 외에도 새로운 창조성에 의한 독특한 작가들이 더 있었다. 이들은 고봉한(高鳳翰)58), 민정(閔貞),59) 화암(華嵒),60) 등을 들 수 있는데 이들까지도 그 팔괴의

58) 高鳳翰(1683-1743) 膠州사람 字는 西園이며 號는 南村, 南阜老人, 老阜 등이다. 1727(雍正5)년 孝廉으로 薦擧된 후 歙縣丞이 되었으나 彈劾을 받아 벼슬에서 물러났다. 山水畵와 花卉를 잘 그렸으며 草書와 隷書 篆刻에도 能했다. 나이가 들면서 오른손이 마비되어 왼손으로 작품을 함으로써 그 號를 尙左生이라고 했다. 山水는 畵法에 얽매이지 않고 自由奔放했으며 花卉畵는 더욱 奇異하게 빼어나 天趣가 넘쳤는데 墨菊은 徐渭와 비슷했다. 그러나 山水는 北宋의 雄渾한 神과 元人의 靜逸한 氣가 남아 있어 實在로는 擬古를 完全히 벗지 못했다는 評을 듣기도 했다. 「中國書 畵家人名大事典, 國朝畵徵續錄」

59) 閔貞(1730-1788) 江西省 南昌사람. 漢口에 살았으며 字는 正齋 山水畵를 잘 그렸는데 巨然의 神趣를 터득하여 筆力이 침착 雄建하다는 評을 들었다. 寫意의 人物, 士女, 花鳥, 등을 잘 그렸는데 人物畵는 필치가 분방하여 뛰어나게 豪邁한 느낌을 주었으며 士女畵는 直筆로 그렸는데도 윤곽이 아름다웠다. 그는 친한 사람이나 가난한 사람에게는 그림을 잘 그려주었으나 富貴한 사람에게는 많은 保手를 받지 않는 한 해를 넘겨도 붓을 잡지 않았다. 그림 값을 받게 되면 妓生집에서 날려버렸기 때문에 그의 그림을 받으려는 사람은 이따금 妓生집에 지켜 있다가 돈을 주고 그림을 사기도 했다. 그러나 孝誠이 至極하여 閔孝子란 말을 들었으며 특히 篆刻에 뛰어나 翁方綱으로부터 아낌을 받았다. 「金石家書畵集小傳, 中國書畵家人名大事典」

60) 華嵒(1682-1765) 福建省 臨汀사람. 字는 秋岳, 號는 新羅山人, 白沙道人, 東園生이며 詩,書,畵에 뛰어나 三絶이라 일컬어졌다. 그림은 人物, 山水, 花鳥, 草蟲 등을 自由奔放한 筆致로 잘 그려 小南田(南田=惲壽平)이란 말을 듣기도 했으며 특히 動物을 잘 그렸다. 長年시절에는 四方으로 遊覽하다가 西湖에 定着해 살았으며 晩年에는 오랫동안 揚州에서 作品生活을 했기 때문에 그의 遺蹟은 揚州地方에 많다고 한다. 著書에는 詩集으로 離垢集이 있다. 「國朝畵徵錄, 中國繪畵史大觀」

성격에 포함될 수 있는 사람들이었다.61) 하지만 이들을 포함하면 처음에 부르게 되었던 8명이 초과되기 때문에 이들을 팔괴라 부르지 않고 통칭 양주화파로 부르게 된 것이다.

이들 양주화파의 문인화가들에게 있어서의 역사적인 새로운 계기는 문인화가 가지고 있는 본래의 특성에 대한 큰 변화라고 하겠다. 그것은 봉건사회의 몰락과 자본주의가 싹트고 있는 속에서 이들의 창작물 역시 새로운 생산관계의 산물로 태어나는 미학 사상이라고 할 수 있다. 다시 말하면 철저한 여기중심의 작품경향에서 작품이 생활수단으로도 활용되는 것으로 그 패턴이 바뀌게 되는 공식적인 기록을 남기게 된다.

그것은 먼저 금농(金農)의 기록을 보면 그는 일찍이 금릉(金陵)에 사는 친구 원매(袁枚=1716-1798)62)에게 자신의 그림 등화(藤畵)를 팔아달라고 부탁하였는데 원매는 그 답신에서 다음과 같은 말을 전하고 있다.

"어찌 금릉 사람들이 다만 오리와 말린 고기만을 알뿐이겠는가? 백 주 대낮 밝은 때도 오히려 그림이 무슨 물건인지 알지 못하는데 하물며 간밤의 한가함인가?"

〔奈金陵人但識鴨臚耳? 白日昭昭尙不知畵爲何物, 況長夜之悠悠乎?〕「葛路論曰出典未詳記也」63)

이러한 기록으로 봐서 그 시작단계에서는 유통과정에 대한 어려움이 없지 않았으나 그림을 팔아서 생활을 하였던 노골적인 흔적을 남

61) 溫肇桐 著 中國繪畵批評史 姜寬植 譯 미진사,1989. P.240.
62) 袁枚(1716-1798)는 錢塘사람으로 字는 子才 號는 簡齋 隨園老人 등이다. 淸代의 이름난 詩人으로 門下에서 많은 女流詩人을 輩出했으며 翰林벼슬을 지냈다. 여기로 墨梅를 잘 그렸는데 筆致가 옛스러운 韻致가 넘쳤다. 著書에 隨園詩畵 隨園隨筆 小倉山房集 등이 있다. 「中國繪畵大觀」
63) 葛路 著 中國繪畵理論史 姜寬植 譯 미진사, 1989. P.447.

그림 13 〉 紅梅圖 － 金農 · 청대 · 지본수묵담채 · 88×137. 2㎝ · 동경 국립박물관

긴 것이다. 물론 양주화단의 독특한 개성을 이끌어내면서 염상의 도
움을 받아가며 창작활동을 이어갔던 파격의 선행도 그러한 계기임은
분명한 사실이다.

다음은 정섭의 예에서 보다 확실한 프로정신의 시작을 볼 수 있는
데 그는 당시 화명이 높이 알려져 호족과 귀족들이 그림을 구하러
그의 집을 찾아오는 일이 많았다. 그는 글씨와 그림의 윤필료(潤筆
料)를 종이에 써서 붙였는데 대폭(大幅)은 6냥 반폭(半幅)은 4냥,
소폭(小幅)은 2냥, 조폭(條幅)과 대련(對聯)은 1냥, 부채는 5전을
받았다. 그러나 작품료를 받았어도 멋대로 써버렸으므로 집은 가난
하였다고 한다.64) 아마도 문인화가로서는 최초로 전업을 선언한 일
대 선비의 파격적인 행위였다.

그러므로 이들은 전대의 규범(規範)을 이와 같이 과감하게 혁파하
고 자신들의 새로운 사상과 감정에 대한 예술관을 구축하여 새로운
삶에 방식을 찾아 나선 것이다. 이러한 혁신적인 창조정신은 봉건사
회에서 지니고 온 틀을 깨고 나오는 중대한 사건이기도 하다.

64) 中國繪畵大觀 庚美文化社 編,1980. P,197.

5) 金冬心과 鄭板橋의 美學

독창적 상상력이 풍부하였던 양주화파(揚州畵派)의 작가들 중에서
금농(金農)과 정섭(鄭燮) 이 두 사람의 깊고 넓은 학식은 당시 다른
작가들에 비해 월등한 경우였다. 그러므로 이들은 예술관을 천명하
는데 있어서도 대표적인 인물이었을 뿐만 아니라 창작세계에 있어서
도 그 비중이 중심축이 되리만큼 컸던 것이다.

그러나 이들은 서로가 작품의 소재적인 면에서 그 영역이 넓고 좁
은 대조적인 차이를 보이고 있다. 금농의 경우는 인물(人物)을 비롯
해서 화과(花果) 말(馬) 산수(山水) 등 섭렵한 소재의 영역이 다양
한 반면, 정섭은 난(蘭) 죽석(竹石) 등으로 비교적 좁은 편이다. 하
지만 예술관에 있어서 전문적인 화론은 두 사람 다 저술하지 않았지
만 그 감정을 좇는 사상과 신념에 대한 뜻이 서로 비슷했다. 그것은
그들이 많이 다룬 작품의 제화시발(題畵詩跋) 속에서 그 학식의 깊
이와 사상 감정이 드러난 것이다.

이와 같이 금농과 정섭이 남긴 제발(題跋)의 많은 양은 당시의 미
술 이론을 연구 고찰하는 오늘의 미술 이론가들이게 있어서 단행본
으로 만들어진 청대의 몇몇 저술보다도 더 유익하다고 갈로(葛路)는
말하고 있다.65) 또한 이들은 시,서,화 삼절에도 뛰어났지만 사(詞)
나 가곡(歌曲)에 대해서도 명찬잡문의 사가(詞歌)를 남기는 등 그
업적은 다방면의 예술성에 고루 탁월하였다. 그러면 먼저 금농에 대
한 자취를 알아보기로 하겠다.

a) 금동심(金冬心)

금농(金農＝1687-1764)은 인화(仁和) 사람으로 강소(江蘇) 양주
(揚州)에 살았다. 자(字)는 수문(壽門) 또는 사농(司農)이며 호(號)

65) 葛路 著 中國繪畵理論史 姜寬植 譯 미진사,1989, P.440.

는 동심(冬心), 계류산민(稽留山民), 곡강외사(曲江外史), 용사선객(龍梭仙客), 석야거사(昔耶居士) 등 다수이다. 그는 어려서 하작(何焯)의 문하에서 학업을 수업하였는데 그때부터 기고(奇古)한 것을 좋아하여 금석문자(金石文字) 천여 권을 모아 수장하였고 감식에도 정통하여 고서화 감별에 능하였다.

서예는 국산비(國山碑)와 천발시참비(天發神讖碑)를 배운 뒤 스스로 일격을 세워 예서(隸書)와 해서(楷書)가 혼합된 독특한 서체를 썼으며 전각(篆刻)은 문팽(文彭)과 하진(何震)의 법을 따르지 않고 진한(秦漢)의 고인(古印)을 배웠다. 그는 젊었을 때 여행를 좋아하여 유양(維揚)에서 오랜 객지생활을 하면서 시인 묵객들과 어울려 시작(詩作)으로 세월을 보냈는데 1736(乾隆1) 50세 홍박(鴻博)에 천거되었다.

비로소 50대에 이르러 그림을 그리기 시작하여 대나무는 문동(文同)을 배웠고 매화는 갈장경(葛長庚)을 배웠으며 말은 조패(曹覇)와 한간(韓幹)을 배웠는데 스스로 터득하여 습기를 버리고 의경미(意境美)와 고졸미(古拙美)를 추구하였다. 그 뒤에는 불상 그리기를 좋아하여 별호(別號)를 심출가암죽반승(心出家粥飯僧)이라 하였으며 또한 산수화나 화과(花果) 역시 사람들의 의표를 벗어나 탈속하여 자유롭다는 평을 들었다.

그의 모든 그림들은 구도가 기이하고 한냉(閒冷)하여 세간에서는 흔히 볼 수 없는 것으로 상투적인 형식에 구애되지 않고 자유로운 감정을 표현함으로써 파격적인 화풍을 보였다. 이러한 영향은 이석팔대(石濤, 石谿, 八大山人)에게서 받은 것으로 보아지며 특히 그림마다 문장의 제발(題跋)을 많이 남긴 것으로 유명하다. 저서(著書)에는 동심선생집(冬心先生集)4권, 동심화죽제기(冬心畵竹題記)1권, 동심묵매제기(冬心墨梅題記)1권, 동심화마제기(冬心畵馬題記)1권, 동심화불제기(冬心畵佛題記)1권, 동심자사진제기(冬心自寫眞題記)1권, 동심선생잡화제기(冬心先生雜畵題記)1권 등이 있다.

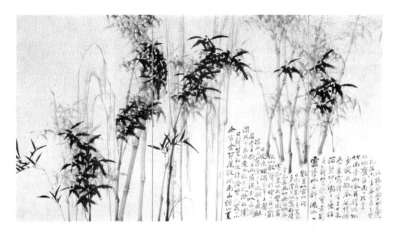

그림 14 〉 墨竹圖 - 鄭燮·청대·지본수묵·119.5×236cm·동경 국립박물관

이와 같이 다양한 제화기(題畵記)를 통해서 그의 사상은 화론의
자료 이상으로 충분한 이론을 드러내고 있는 동시에 사론적(史論的)
인 요소도 함께 갖추고 있다. 그의 잡화제기(雜畵題記)를 통해서 표
출하고 있는 창의성에 대한 내용의 한 부분을 옮겨 인용해 보면 다
음과 같다. "송원(宋元)에 한하지 않고 많은 고인의 작품을 보고 배
우고 있다. 그러나 배우는 방법은 어디까지나 고인의 방법을 파악하
고 있는 것이지 형사(形似)를 배우고 있는 것은 아니다."66) 라고 말
하고 있다.

　이러한 제기(題記)의 내용은 처음부터 끝까지 서화 시문 등에서
모방하지 않는 것을 원칙으로 하고 있는 점이다. 그리고 창의성에
대한 절대적인 숭상이 그의 예술관으로 밝히고 있다는 것이 전체적
인 핵심 내용으로 보아지는 것이다. 이점을 후대 이론가들도 같이
공감하고 있는 보편적 시각이자 그에 대한 정의이다.

　또한 금농화기(金農畵記)의 특성은 언제나 자신이 그린 그림을 말
하는데 있어서 그 소재에 대한 창시자와 역대로 뛰어난 사람들이 표

66) 中田勇次郞 著 文人畵論集 鄭充洛 譯 美術文化社. 1984. P.227-228.
67) 藝術叢編(二十六), 「冬心畵竹題記」

현했던 그 양상을 비롯해서 자신의 방법을 함께 논하고 있다. 이 역시 잡화제기에 언급하고 있는 것으로서 자신의 초상화에 붙인 기록인데 사론적인 의미를 깊이 함유하고 있다.

　금농의 사상은 죽(竹), 매(梅), 마(馬), 불(佛), 자사진(自寫眞) 등의 순으로 필수자료의 핵심이 되고 있다. 당시 금농의 그림은 많은 사람들로부터 비난이나 칭찬받는 일로 입에 오르내리는 일은 없었지만 그를 알아주는 이도 없었다. 예술창작은 누구나 할 것 없이 결국 감상자와 관계를 맺고 있는 것이기 때문에 많은 사람들의 칭찬을 희망하고 있는 것은 부인할 수 없는 사실이다.

　하지만 많은 사람들이 알아주는 그림이라고 해서 반드시 가치 있는 예술은 아니다. 그러나 양주화파들은 거의가 그림을 팔아서 생계를 이어가는 화가들이 많았기 때문에 그들의 그림을 인정하고 칭찬하는 사람이 없다는 것은 삶의 문제와 직접적으로 관계되는 일이 아닐 수 없었던 것이다. 그럼에도 불구하고 시류를 따르지 않았던 그는 양주화파의 개성적 정신에 대한 수장(首長)다운 고고한 정신세계를 제화시(題畵詩)에 담아 남기고 있다. 그 대표적인 몇 편만을 열어 보고자 하는데 이러한 내용이 논급되어 있는 화죽제기(畵竹題記)를 살펴보면 금농이 대나무를 그리는 이유가 다음과 같다.

　"집 동쪽과 서쪽에 긴 대나무를 약 천만 그루 심고 선생(金農)은 곧 이를 스승으로 삼았다. 나는 정묘년에 남성의 구석진 모퉁이 강 언덕으로 거처를 옮겨 수 없는 대나무를 심어놓고 아침저녁으로 이를 보며 그 모습을 그렸다. 우리 집 서당 앞뒤에는 모두 대나무를 심었는데 매번 비에 씻기고 안개가 일 때마다 번번이 차군(대나무)을 그려 반조하고자 하였다."

　〔宅東西種植修, 篁約千萬계, 先生卽以爲師. 予自丁卯歲從江

上遷居南城隅, 種竹無算, 日夕對之, 寫其面目. 予家書堂前後皆
植竹, 每于雨洗煙開時, 輒爲此君寫照.)67)

　동심선생은 60세가 넘어서야 화죽을 배우기 시작하였는데 선현의
죽화 흐름을 사람들은 알지 못하였으나68) 그는 그때서야 열심히 대
를 심어놓고 그것을 스승으로 삼았던 회고이다. 그리고 정묘년에 남
성의 구석진 강 언덕에 거처를 옮겨 대나무를 심어놓고 조석으로 그
렸던 그 정묘년이 60세였다. 그리고 그는 그 뒤로도 계속적으로 자
신의 독서당 앞뒤로 대나무를 심어놓고 번번이 대나무를 그려 비춰
보고자 했던 것이다. 그것은 선비의 곧은 표상과 같은 것으로서 비
에 씻기고 안개가 일 때는 당시 사회적인 모습을 그 일기의 혼탁함
에 비유하여 변함 없는 청초함을 상징하고자 하였던 것이라고 생각
된다.
　그리고 또 이어서 자신의 입지에 대한 변함없는 선비정신의 지조
를 죽화의 정신을 통해서 조성하고 수양을 쌓아가며 세상과 영합하
지 않았던 진면목을 다음과 같이 드러내고 있다.

　"예전사람들의 말에 이르기를 누구나 잘 하는 것(同能)은 홀로
조예가 깊은 것(獨詣)만 못하다 하였고, 또 이르기를 여러 사람
이 비난하는 것(衆毁)은 홀로 알아주는 것(獨賞)만 못하다고
하였다. 홀로 조예가 깊은 것은 자기 자신에게서 구할 수 있지
만 홀로 알아주는 것은 그 사람을 만나기가 어렵다. 내가 대나
무를 그리는 것도 또한 그러하니 시류를 쫓지 않고 명예를 상
관하지 않은 채 대나무 숲이나 대나무 가지 하나라도 마음속에
서 내어 맑은 바람이 숲에 가득할 때 오직 백련작(白練雀)이
날아와 마주 대하는 것만을 허락할 뿐이다."

67) 藝術叢編(二十六), 「冬心畵竹題記」
68) 「冬心畵竹題記」冬心畵竹題記의 序에서 冬心先生年踰六十, 始學畵竹, 前賢竹派,
　　不知有人.

〔先民有言曰, 同能不如獨詣, 又曰, 衆毀不如獨賞. 獨詣可求乎
己, 獨賞乎逢其人. 予于畵竹亦然, 不趨時流, 不干名譽, 叢篁一
枝, 出之靈府, 淸風滿林, 惟許白練雀飛來相對也.〕「冬心畵竹題
記」69)

그는 위에서 설하고 있는 내용 중에 대 다수가 다 잘하는 것은 독
창성이 없음을 날카롭게 지적하고 있다. 그것은 곧 자기 자신의 길
을 개척하여 독창적인 자기만의 길을 걸어야 한다는 의미를 담고 있
는 것이다. 또한 홀로 조예가 깊은 것은 자신 스스로 탐구의 문제로
서 독창성에 대한 길을 보장받는 것이다. 하지만 홀로 유명한 것은
그 사람을 만나기조차 어렵게 된다. 그렇다고 해서 그 예술작품까지
반드시 가치 있는 것이 아님을 그가 대나무를 그리는 행간에 내포하
고 있다.

그것은 당시 청(淸)대를 풍미했던 화성(畵聖)이라고 일컬어진 사
람들의 의고적(擬古的)인 질서를 부정하고 창의성에 그 가치존엄을
더 높이 선택한 값진 의식이다. 그러므로 자신은 시류나 명리를 탐
하지 않고 댓잎 하나라도 마음속에서 진정으로 우러나는 진면목만을
발견할 때만 가능한 대답임을 설하고 있는 것이다.

금농의 다양한 소재 중에서 매화 그림을 빼놓을 수 없는데 그가
매화를 그린 것은 객사(客舍)에서 우연히 붉은 매화 반 그루를 보고
옥누인(玉樓人)의 연지를 써서 그리기 시작한 것이다.70) 그는 한
그루의 매화 그림에 다음과 같은 제발(題跋)을 남기고 있다.

 "송의 백옥섬(갈장경)이 공들인 매화 그림 외로운 작은 가지에
 휘늘어진 꽃송이가 용이 움직이는 연못처럼 묘연하다. 내가 닮
 게 그리려 해도 시(詩) 서(書)가 그 위에 우물에서 사라지니,

69) 藝術叢編(二十六)
70) ① 溫肇桐 著 中國繪畵批評史 姜寬植 譯 미진사, 1989. P, 245.
 ② 金農 「冬心梅畵題記」 客窓偶見緋梅半樹, 用玉樓人口脂畵之.

이 하얀 눈 같은 정신으로 헤아려 다스리니 두세 개의 휘늘어
진 해맑은 가지가 오히려 자만을 아끼는도다. 요즈음 이 못난
늙은이를 알아주는 이 없어 부끄럽게도 봄바람을 향해 좋은 꽃
을 피우노라."

〔宋白玉蟾工畵梅, 孤枝小朶, 與道士張龍池同一妙也. 予仿爲
之, 幷賦詩書其上: 雪此精神略廋차,二三冷朶尙矜誇〕近來老醜
無人賞, 恥向春風開好花. 「冬心雜畵題記補遺」71)

금동심은 갈장경(葛長庚)의 뛰어난 매화솜씨를 찬양하면서 역사성
을 부여한 동시에 고인의 정신을 파악하여 한 수를 배우고자하는 일
면을 노출하면서도 자신의 작가적인 자존을 끝내 의식하고 있다. 하
지만 청(淸)대의 반의고적인 독창성에 주자라 할지라도 결국 감상자
와의 관계로부터 벗어날 수 있는 것은 아니기 때문에 그의 외로운
솔직한 갈망을 드러낸 것이다.

하지만 그는 다양한 소재 중에서 유독 말 그림을 즐겨 그려오다가
불교사상의 영향을 입으면서부터는 말 그림을 그리지 않고 화불(畵
佛)에 매진하게 된다. 그가 말 그림을 마감하면서 화불에 정진하게
된 제설(題說)을 다음과 같이 남기고 있다.

"용면거사(龍眠居士=이공린)가 중년에 말을 그렸는데 잘못하면
악취에 떨어져 이 몸이 흙먼지를 뒤집어 쓴 말로 변할지 모른
다고 하여 후에 드디어 없애버리고는 길을 바꾸어 부처님을 그
리면서 전날의 업(業)을 참회하였다. 나도 몇 해 동안 말을 그
렸는데 내 발굽 외짝 그림자(한 마리 말 그림자)가 꿈속에 보
여 망망한 단절이 많았다. 이로부터 시든 풀밭에서 석양을 바라
보며 슬프게 우는 모습을 다시는 그리지 않았다. 요즈음에는 공

71) 藝術叢編(二十六)

왕(부처님)을 받들어 모시고 스스로 마음은 출가하여 죽을 먹
는 중이라 칭하며 제불(모든 부처님)을 공들여 그린다."

〔龍眠居士中歲畵馬, 墮入惡趣, 幾乎此身變爲滾塵矣, 後遂毁
去, 轉而畵佛, 懺悔前因. 年來予畵馬, 四蹄隻影, 見於夢寐間,
殊多惘惘. 從此不復寫애草斜陽酸嘶之狀也. 近奉空王, 自稱心出
家菴粥飯僧, 工寫諸佛.〕「冬心畵佛題記」72)

금농은 말 그림을 마감하게 된 배경을 이공린(李公麟)의 경우에서
부터 그 예를 들어 이해를 구하고 있다. 이러한 입장의 그는 말 그림
을 통해서 자신의 개성해방을 찾으려는 심밀(深密)의 화두(話頭)를
간직하고 있었던 것임을 짐작해볼 수 있다. 그것은 인간이 학문을
배워 가치관이 확립된 이래 기본적인 생각의 틀은 자신이 행동하고
있는 습관과도 무관할 수 없는 것이기 때문이다.

그래서 그는 불교학에 있어서도 공왕(空王)에 대한 반야사상을 깊
이 이해하고 있었으므로 자신의 심밀한 화두의 대답이 여기에 미친
것이다. 그것은 자신의 말 그림에서 해가 비켜서고 있는 애잔한 저
녁놀에 슬프게 우짖는 처량함이 어쩌면 자신의 자취와도 통하고 있
음을 발견한 것이다. 그가 확립하고 있는 사상은 명리와 시류를 상
관하지 않으면서도 개성해방을 이루려는 야심 그것은 결국 명리나
시류를 상관하지 않을 수 없는 일이나 마찬가지이다.

그러나 그는 불법을 인연하면서부터는 이러한 문제들로부터 자유
해방을 얻어 모든 시비를 여의고 제불(諸佛)의 공사(工寫)를 통해서
그 실천을 보인 것이다. 그런데 그를 조망하는 갈로(葛路)의 논에서
그가 회화에 종사한 이래 시류를 좇지 않고 뭇사람들의 비난도 두려
워하지 않는 독창적인 정신을 견지했는데, 허무한 신이 그의 말 그
리는 붓을 빼앗아 가고 말았다고 금농의 행위처럼 우스꽝스러운 경

72) 同揭書(二十六)

우는 없으니 실로 애석한 일이 아닐 수 없다고 적고 있다.73)

그러나 이러한 조망은 문인화가가 반드시 말 그림을 연장해야만 하는 것은 아니다. 금농의 정신세계가 가장 안전하고 수숭한 반야의 공한 세계에 머물고 있는 것을 이해하지 못한 지적인 것이다. 금농은 양주화파의 누구보다도 학식이 깊고 넓으면서 진부한 세계를 털어 내고 보다 창의적인 세계에 자신을 걸었던 인물이다. 그는 특히 시류나 명리를 좇지 않고 초연한 속에서 의고적인 질서의 반대편에 서 있었다.

그러나 앞에서 언급한 매화 그림에서 그의 솔직한 심정을 드러내듯이 그 역시 세속적인 속박으로부터의 초연은 자신을 속이는 일면이 없지 않았으나 불교의 세계에서는 참된 해방을 맞을 수 있었기 때문이다. 그는 공왕(空王)의 세계에 마음이 출가함으로써 모든 속박으로부터 참 자유를 얻은 것이다. 불교의 공사상에 마음을 실은 그의 대답은 대(竹)를 그리는데 있어서도 백련작(白練雀)을 만난 것이며 매화를 그리는데 있어서도 봄바람을 향할 필요가 없게 된 것이다.

b) 정판교(鄭板橋)

다음은 그 사고가 비슷했던 정판교의 세계를 언급하고자 한다. 정섭(鄭燮=1693-1765)은 강소성(江蘇省) 흥화(興化) 사람으로 자(字)는 극유(克柔)이고 호(號)는 판교(板橋)인데 이름보다 호가 더 유명하다. 판교는 가난한 유가에서 태어나 매우 곤궁한 생활을 하였으나 학예에 잠심하여 22세에 수재(秀才)가 되고, 그 뒤 25세 무렵부터 양주에 살면서 금농(金農) 황신(黃愼) 이선(李鱓) 등과 가깝게 지냈다.

73) 葛路 著 前揭書 P.452.

　그는 40세에 거인(擧人), 44세에는 진사(進士)가 되었으며 49세
이후에는 12년간에 걸쳐 산동성(山東省)의 범현령(范縣令)과 유현령
(濰縣令)을 역임하였으며 61세에 관직에서 은퇴하였다. 그 뒤 20여
년 만에 양주(揚州)에 다시 돌아와 살게 되는데 어려웠던 옛 시절과
는 달리 세속과는 잘 타협하지 않고 제법 사대부화가의 풍모를 갖추
어 활동하였다.

　그리고 소영롱산관(小玲瓏山館)의 아회(雅會)와 전운사(轉運使)
노아우(盧雅雨)의 홍교수계(紅橋修禊)에 참여하여 이선과 금농을 비
롯하여 불가의 스님들과 교류하며 예술창작에 몰두하였다. 그는 특
히 난죽을 잘 그렸는데 자유로운 필치와 자윤한 묵조를 이루었으며
시사와 글씨에도 뛰어나 삼절이란 평을 들었다.

　그의 작품들은 한결같이 필치가 기이하고 분방하여 시류의 습기를
따르지 않았으며 그의 독특한 서체로 이루어진 제발을 결합시켜 참
신하고 신선한 구성을 이루어냈다. 저서에는 판교집(板橋集)과 판교
제화(板橋題畵)가 전하고 있다.

　정판교(鄭板橋)는 작품의 소재가 난·죽·석 등으로 극히 제한적
이었으나 그 제발에 나타난 사상들은 항상 그 범위를 넘어서서 예술
에 있어서의 평범한 문제들을 새롭게 생각하도록 많은 시사적인 내
용을 던져 주고 있다. 그가 죽화를 그리고 제발로 남겼던 다음의 기
록을 보면 어느 풍광보다도 삶에 대한 서정성이 물씬 풍기면서 자신
이 취하고 있는 화법의 독자성을 순수한 이야기를 통해 잘 드러내고
있다.

　"우리 집은 초가집 두 칸이 있는데 남쪽에 대나무를 심었다.
　여름에는 새 죽순이 처음으로 솟아 녹음이 사람을 비추는데 그
　가운데 하나의 작은 의자를 놓으면 매우 서늘하고 쾌적하다. 가
　을이나 겨울철에는 사방을 병풍처럼 두른 골자(骨子)를 취하여
　양 머리를 잘라내고 옆으로 뉘어 창살을 삼고, 고르고 얇은 깨

끗한 흰 종이를 바르면 바람이 온화로운 따뜻한 날에 언 파리
가 창을 두드려 종이에 작은 북소리를 만든다. 이때 한 조각의
대나무 그림자가 어지럽게 흩어지니 어찌 천연의 도화가 아니
리요? 무릇 내가 대나무를 그리는 데는 배운 바가 없으며 종이
창문과 회칠한 벽의 햇빛과 달 그림자 가운데서 얻은 것일 뿐
이다."

〔余家有茅屋二間, 南面種竹. 夏日新篁初放, 綠陰照人, 置一小
榻其中, 甚凉適也. 秋冬之季, 取圍屛骨子, 斷去兩頭, 橫安以爲
窓櫺, 用匀薄潔白之紙糊之, 風和日暖, 凍蠅觸窓, 紙上作小鼓聲,
於時一片竹影零亂, 豈非天然圖畫乎? 凡吾畫竹, 無所師承, 多得
於紙窓粉壁日光月影中耳.〕 74)

판교는 제화시를 통해서 대나무의 녹음이 남녘을 향해 여름에서
가을 겨울에 이르는 평화로운 자신의 집 정경을 따사로운 햇살에 언
파리가 날아와서 창호에 부딪치는 작은 소리까지 그림에 담고 있다.
이미 송의 황산곡(黃山谷) 논에서 "내가 시를 일삼고 있는 것은 사물
이 지니고 있는 본질 그대로를 헤아려 그림을 그리는 것과 같다."라
고 제시하였듯이 판교의 심상 역시 이와 다르지 않음을 읽을 수 있
다.

또한 그는 처음에 화죽을 송대 서희(徐熙)의 설죽화법을 따르고
화난은 정사초(鄭思肖)의 난법을 따라 시작한 것이라 한다.75) 석도
론(石濤論)의 변화장(變化章)에서 나는 나 스스로 나임을 강조하였
듯이 그는 자신의 화법이 무소사승(無所師承)이라 하여 스승으로부
터 이은 바가 없다고 말하고 있다. 오직 햇빛과 달빛에 의해 종이창
문과 회칠한 벽에 나타나는 그림자 가운데서 얻은 것임을 말하고 있
다. 이 역시 어떤 스승이나 전통의 틀에 지배된 것이 아니라 자연으

74) 畵論類編(七) 藝術叢編(二十六)「板橋題畵」
75) 許英桓 著 中國畵論 瑞文堂, 1988. P,258.

로부터 얻은 순수한 자아의 개성을 들러내는 창작 미학임을 헤아리
게 하는 것이다.

그는 단조로운 화목 속에서도 미학의 창작 샘이 항상 새로운 의욕
으로 솟구치는 것을 보게 되는데 전통의 지식에 구속되지 않는 그
뜻을 다음과 같이 드러내고 있다.

"강가 여관의 맑은 가을날 새벽에 일어나 대나무를 보면 아지
랑이와 햇빛 그림자 이슬기운이 모두 성긴 가지와 빽빽한 잎사
귀 사이에 떠돈다. 가슴속에 흥이 일어 그림의 뜻이 생기는데,
기실 가슴속에 대나무는 결코 이 눈 속의 대나무가 아니다. 그
리하여 먹을 갈고 종이를 펼쳐 붓(落筆)을 수습하여 변화의 모
양을 그리는데 손 안의 대나무도 또한 이 가슴속의 대나무가
아니다. 요컨대 뜻이 붓보다 먼저 있다는 것은 정해진 법칙이
요, 영향이 법밖에 있다는 것은 변화의 기틀이니 어찌 그림이
홀로 그러하겠는가?"

〔江館淸秋, 晨起看竹, 煙光日影露氣, 皆浮動於疏枝密葉之間.
胸中勃勃, 遂有畫意, 其實胸中之竹, 幷不是眼中之竹也. 因而磨
墨展紙, 落筆條作變相, 手中之竹, 又不是胸中之竹也. 總之, 意
在筆先, 定則也, 趣在法外者, 化機也, 獨畫云乎哉?〕76)

정섭(鄭燮)은 위의 내용에서 자연이 지니고 있는 시간성의 변화
속에서 그림으로 이루어질 수 있는 객관적인 소재적 감정의 순수한
분위기를 잘 엮어내고 있다. 이러한 환경을 보게 된 자신의 가슴에
흥이 일어 그림을 그리고자 하는 뜻이 생기는데 그것이 눈을 통해서
보여지는 현상과는 다르다고 말하고 있다.

그리고 그 흥을 수습하여 그러한 변화를 그리는데 손에 의해 물화

76) 同揭書「板橋題畫」

된 그림 역시 가슴속의 대나무가 아니라고 주장한다. 이는 송대 소식(蘇軾)이 말한 흉중성죽의 사의에 대한 이(理)의 전통을 흔들고 있는 것이다. 그러므로 뜻이 붓보다 먼저 있다는 당대에서 거론되었던 의재필선(意在筆先)은 움직일 수 없는 법칙이기 때문에 정취의 변화도 이론(법) 밖에 있는 당연한 일(기틀)이라고 주장한다. 그러므로 그러한 변화는 그림 스스로 일어난 것이 아니므로 그 횡간은 고대의 틀에 매일 필요가 없음을 일깨우는 개성적인 심미관을 보이고 있다.

정섭이 주장한 이러한 의미는 예술이 객관실제에서 유래한다는 것을 인정하는가의 여부이고 또다른 하나는 그러한 객관실제가 인간의 마음에 반영된 산물이라는 진리를 인정하는가의 문제이기도 한 것이다. 그러므로 고법에 얽매인 보편적인 시각을 달리하는 자신의 새로운 미학을 제화시발(題畵詩跋)에 그때그때 필요에 따라서 드러내고 있다.

위에서 언급한 고법의 보편성에 묶인 이론의 틀을 겸허하게 부정하면서 자신의 개성적인 사고를 관철하고 있는 또다른 제화 시에서 그는 다음과 같이 말하고 있다.

"문여가(文與可＝문동)는 대나무를 그릴 때 가슴속에 대나무가 이루어져 있었는데, 정섭은 가슴속에 대나무가 갖추어져 있지는 않았지만 농담(짙고 연함)이 성글고 빽빽하고 길고 짧으며 마르고 살찐 것 등은 손 가는 대로 그려나가도 저절로 구성이 이루어져 그 신(神)과 이(理)가 모두 족하다. 이에 아득한 후학이 어찌 감히 망령되게 전현(前賢＝예전의 현인)을 비교하리요만은 그러나 대나무가 이루어져 있는 것이나 이루어져 있지 않는 것은 기실코 다만 이 하나의 도리일 뿐이다."

〔文與可畵竹, 胸有成竹, 鄭板橋畵竹, 胸無成竹, 濃淡疎密, 短長肥廋, 隨手寫去, 自爾成局, 其神理具足也. 藐玆後學, 何敢妄

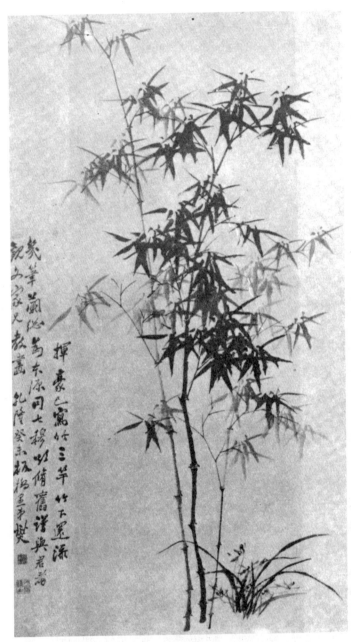

그림 15 〉 蘭竹圖 - 鄭燮·청시대·지본수묵·190×105cm

擬前賢, 然有成竹無成竹, 其實只是一個道理〕 「板橋畵題」(
竹)77)

정섭은 앞에서 언급했던 송대 화론에서 시작된 가슴속의 대나무를
문동(文同)의 예를 들어 논하고 있다. 문동처럼 자신에게는 가슴속
에 갖추어지지 않았지만 손이 행하고 있는 기술적인 문제가 구성에
이르기까지 저절로 이루어져 신묘한 이치가 모두 만족하다고 말하고
있다.

그리고 겸허하게 보잘것없는 후학이 선대의 현인과 비교될 수는
없지만 대나무를 가슴속에 품고, 품지 않는 것 모두가 진실의 기저
에는 하나의 같은 도리라고 말하고 있다. 정섭의 이러한 말은 지나
치게 고전에 매여왔던 당시에 있어서 화도에 대한 이치가 송대의 전
현(前賢)에만 있는 것이 아니라 자신이 말하고 있는 것에도 함께 있
음을 주장한 것이다.

그리고 이와 같은 전체적인 그의 뜻은 전현의 흉중의상(胸中意像)
과는 또다른 달관의 노력을 요구하는 말이기도 하다. 하지만 이는
당시에 고전에만 의지하던 고정관념의 세계에 대한 틀을 해체하는
새바람을 불러일으키는데 앞장섰던 실천적 제언인 것이다.

그는 자신이 처음에 스승으로 삼았던 고인들의 필법에 대한 언급
에서 "그 뜻을 배우고 자취나 모습 사이에 있지 않았다."라고 말하였
다. 그러나 다른 이의 뛰어난 표현 기교를 배우는 것을 배제하지는
않았으며 반은 배우고 반은 버려야 함을 미학으로 제시한 제화시발
에서 다음과 같이 기록하고 있다.

"석도화상은 우리 양주에서 수십 년간을 객으로 지냈는데, 그
난초 폭을 보면 극히 많기도 하고 또한 극히 묘하기도 하지만
한 반은 배우고 반은 버려 일찍이 전체를 배우지 않았다. 전체

77) 同揭書「板橋題畵」

를 배우고자 하지 않은 것은 아니지만 실제로 모두를 능하게
할 수도 없었으며, 또한 전체가 필요치도 아니했다. 시로 이르
나니: 십에서 칠은 배우고 삼은 버려야 하네./ 각자 신령한 싹
이 있으니 각자 스스로 탐구하리./ 면전의 석도도 오히려 배우
지 않거늘./ 어찌 능히 만리의 운남78)을 배우리?"

〔石濤和尙客吾揚州數十年, 見其蘭幅, 極多亦極妙, 學一半, 撇
一半, 未嘗全學. 非不欲全, 實不能全, 亦不必全也. 詩曰:十分學
七要抛三, 各有靈苗各自探. 當面石濤還不學, 何能萬里學雲南?〕
「板橋題畵」(蘭)79)

위의 말은 의고적인 사상을 접고 개성적인 사상에 불을 당긴 석도
(石濤)의 선진화된 모습에서 반을 취하게 되는 것과 반을 버리는 것
에 대한 이해를 구하고 있다. 오히려 자신의 시에서 말한 내용이 버
리는 점보다 취하는 점을 더 많이 수용하고 있으며 각기 훌륭한 싹
이 있으니 스스로 탐구하기를 권고하고 있다. 그리고 의고적인 모방
작에 지나치게 물들어 있는 눈뜨지 못한 의식들을 향해 개성적인 석
도를 눈앞에 두고도 멀리 운남(雲南)의 스님 난초만을 일삼는 것에
대한 질책의 시를 남기고 있다.

이러한 정섭의 사상은 뛰어난 이의 장점을 취할 것을 분명히 말하
고 있지만 정작 필요한 것은 그 의식을 배울 뿐 자취를 배우지 않아
야 함을 말한 것이다. 하지만 다른 사람을 완전히 배운다면 예술적
인 생명을 스스로 죽이는 것과 같아서 자기 자신은 없는 것이며 아
까운 삶을 소멸하는 것이나 다를 바 없다.

그러므로 화가들은 마땅히 자신의 노력 여하에 따라 자기만의 예
술적인 독특한 표현양식이 있음으로 그것을 찾아내야 한다는 뜻이다.

78) 雲南은 地名인데 이 詩에서 雲南을 어찌 배우리 라고 하는 말은 당시 난초를 잘
　　그리는 스님이 그곳에서 名聲을 내고 살았는데 스님 이름 대신 地名을 쓴 것이다.
79) 同揭書「板橋題畵」

이상에서 이러한 사상을 피력한 금농(金農)과 정섭은 양주화파의 대
표주자들로서 석도(石濤)의 회화사상을 계승한 것으로 볼 수 있다.
이들은 청말(淸末) 봉건사회의 개성해방에 대한 막바지를 장식한 걸
출한 인물들로서 근대의 후대화인들에 대한 광망(曠茫)의 영향을 주
었다.

총결(總結)

　문인화(文人畵)는 앞에서 열거한 바와 같이 위진(魏晉)에서 남북조의 귀족계급인 선비 문인들 사회에서 성행하면서 문학화 산수화가 주로 문인 사대부들의 손길에서 출발하게 된다. 그 후 당송을 거치면서 직업화가들이 점차적으로 많아지는 시대로 내려올수록 사회적으로 신분의식에 대한 계층성(階層性)이 점차 심화되어 간다. 여기에는 그림의 특성에 따라 문인화와 직인화(職人畵)로 장르 구별이 따로 있는 것은 아니지만 신분적인 구별은 있어왔다.

　문인화가 거론되어 시작되는 사상적 배경의 시기는 3~4세기 경으로 종병(宗炳)과 왕미(王微)에서 출발하게 되지만 6세기경 소역(蕭繹)을 거쳐 그 본격적인 계기가 마련된다. 하지만 문학화의 수묵사상은 왕유(王維)의 출현시기로 잡고 있으며, 여기에 이어서 장조(張璪=8세기중~8세기말)의 비중을 제기하여 부상한 사상들이 9세기에 해당된다. 이러한 기류는 당대 후반부터 화론에 의해 명기(銘記)되었음을 알 수 있다.

　그것은 당대의 저명한 이론가 장언원(張彦遠=818-?)의 역대명화기(歷代名畵記)의 미학에서 기술하고 있으며, 문인화란 말은 없었지만 회화를 구별하는 내용을 살펴보면, "옛부터 그림을 잘 그린 이는 귀족(貴族)과 일사(逸士) 고인(高人)이다."라고 적고 있다. 이는 직인화를 폄하(貶下)하고 귀족사회의 계층성을 두둔하여 강조함이 잘 드러나고 있다.

　수묵화의 본격적인 전개 시기를 10세기초에서 11세기말 형호(荊浩)로부터 소식(蘇軾)에 이르기까지 약 200년으로 사가들은 설정하

고 있다. 이것은 장언원을 끝으로 수묵화와 상대되는 회화사적인 대립적 개념을 벗어나 전반적인 사조가 수묵화사상을 그 주요 기조로 인식했을 뿐만 아니라 창작 세계에 있어서도 일방적으로 흘러갔던 부흥의 시대였기 때문이다. 이와 같이 수묵화가 절정에 이르게 되면서 일반 화가들은 입신 출세와 맞물려 시경문학(詩景文學)과는 멀어지는 동시에 사실주의(寫實主義)에 치우치게 되므로 문인들과는 불가분의 이반 현상이 일어났다.

송대에서는 소동파(蘇東坡)를 중심으로 하여 새로운 문인화의 이론들이 제기되면서 더욱 신분의식의 계층성이 두드러지게 굳어져갔다. 동파의 미학이 문인적인 본질에 동조되어 직업화가들이 압도하고 있던 사실주의를 배격하고 내용 없는 정신주의를 질타함으로써 공인을 폄하하고 문인의 위상을 높이는 상반된 비교로 인해 그 영향은 실로 컸다.

그리고 송대의 이론가 등춘(鄧椿)의 미학 역시 앞에서 있었던 문인화에 대한 개념정립의 해석을 논평함에 있어 신분의식의 구별을 다음과 같이 명확히 기술하고 있다.

"문인화라는 것은 그림이 문의 극치에 있음이다. 고로 고금의 문인일수록 그 뜻을 뚜렷이 드러냄이 많다. 역대로 신분 높은 사람들의 가슴에는 서를 품고 있었다. 그리고 그림에는 서권기를 담고 있었으며 사의가 공치에 빠지지 않는 것이다."

이와 같이 문인화를 사대부 그림과 동일시하고 직업화가인 화공들의 그림과는 엄격한 차별을 두었던 것이다. 등춘은 화공(畵工) 출신인데도 그 논리가 문인들보다 더 정확했으며 직업화가 층이 문인화가의 수를 단연 압도하던 송(宋)대의 화원화가(畵院畵家)들에게 일침을 가하는 힐난한 논평이 아닐 수 없다.

또한 원대에서는 그림을 감상하는 법이 잘 정비된 화론으로서 탕

후(湯垕)의 화감(畵鑑)이 있으나 회화의 신분의식을 논한 특기할 만
한 이론가는 없었다. 그러나 사대부의 화인으로서 단편적이나마 화
제(畵題)에 가까운 화론을 부분적으로 남긴 조맹부(趙孟頫)와 전선
(錢選)을 들 수 있다. 조와 전 이 두 사람의 문답이 있는데 조가 전
에게 말하되 사대부의 화란 어떤 것인가 하는 물음에 대하여 전은
예가(隷家)의 화(畵)라고 답하였다.

예가라고 하는 것은 전문적인 기교의 형사에 따르지 않고 바꾸어
높은 기운(氣韻)을 갖추고 있는 문인 사대부를 의미하며, 문인화가
의 특색을 지칭한 것으로 그 의의를 갖게 되었다고 한다. 그로부터
원대에서는 전문직업인인 화공을 행가(行家)라 하였으며 사부화가
(士夫畵家) 즉 문인화가를 예가(隷家)라 지칭하여 신분계층을 구분
하여 왔다.

특히 원대에서는 선대의 사상을 그대로 지키는 가운데 조맹부는
사부화를 적극적으로 평가하고 회화의 복고(復古)에 의한 혁신을 지
향함으로써 조야에 많은 영향력을 행사하였다. 따라서 당시 저미했
던 직업화가들을 뒤로 하고 걸출한 원말 사대가(四大家) 등의 문인화
가가 화단의 주된 동향을 리드하게 된다.

이러한 가운데 명대로 넘어와서는 절파(浙派)가 생겨나면서 직업
화들을 많이 배출시키게 되는데 15세기 후반기부터 다시 조락(凋落)
하고 원말 사대가의 화풍을 이어받은 오파(吳派)가 나타나서 성행하
다가 그 사이에 동설(董說)에 의한 남북분종(南北分宗)으로 종지(宗
旨)를 나누어 더욱 문인화와 직인화의 신분관계를 심화시켰다. 그리
고 문인화풍의 일색으로 화단의 성향은 바꾸어지면서 분파가 싹트고
개성주의(個性主義) 화가가 출현하기 시작한다.

문인화는 본래 원말 사대가의 한 사람이었던 예울림(倪雲林)이 말
하듯이 자오(自娛)를 위해서 제작하는 것으로서 적어도 겉으로는 그
림을 가지고 보수를 얻는 것을 목적으로 하지는 않았다. 그러나 이
러한 데는 문인화가가 사관(士官)이나 문인 재야(在野)가 다같이 지

주(地主)출신이기 때문에 살아가는데 있어서 경제적으로 아무런 어려움이 없기 때문이기도 하였다.

하지만 원대에서는 시대의 변혁(變革)을 겪으면서 문인이라고 해도 생활이 어려운 사람들은 이미 매화(賣畵) 생활을 하는 문인화가가 나타나고 있었다. 또 명대에서는 농업 경제력이 도시 경제력에 비해 상대적으로 약화되어 생활에 어려움이 일어나기 시작했다. 농경이 저하된 것에 대응해서 향리를 떠나 도시의 상업 경제력에 기식(寄食)하는 문인화가가 차차 눈에 뜨이게 된다.

이와 같이 문인화는 그 초기의 문학화로부터 귀족계급사회에서 사부화로 출발하여 또다른 독자적인 문인화풍이 송대 중반까지는 따로 성립된 것이 아니었으며 명말 청초에 이르면서 세 단계로 들어서게 된다. 처음 단계는 11세기 송대 중반까지 직업화가의 전통이 우세한 속에서 다양한 유파의 구성과 함께 지속되었다. 그러나 그 양식에 있어서는 보편적으로 어떠한 틀을 갖춘 일관성 속에서 개별적인 이탈은 보이지 않았다.

그러나 북송 후기 문인사회에서 소동파(蘇東坡) 미학을 중심으로 발의한 수묵주종의 사의적(寫意的)인 기법의 문인화를 바탕으로 그 두번째 단계가 시작된 것이다. 여기서부터 그간에 지속되어왔던 직업화가들은 서서히 쇠퇴(衰退)한 반면 문인화는 화격(畵格)을 세워 꾸준한 성장을 촉진하게 되며 17세기에 이르면서 그 경쟁은 끝이 나게 된다. 더이상 직업화가의 유파는 상상력과 활력을 상실한 채 정체되어 당시의 비평가들로부터도 그 관심을 끌지 못했을 뿐만 아니라 비평대상 밖에 있었다.

이렇게 직인화와 양식차이를 드러내게 되어 화격을 기반으로 화단을 장악한 문인화의 전통은 이러한 바탕 위에서 원말 4대가와 명의 3대가를 거쳐 청조에 이어지게 된다. 이들에게서 이어진 남종문인화풍(南宗文人畵風)은 청초의 4왕(四王) 오위(吳偉) 같은 남종화의 어용(御用) 대가들을 배출시키게 된다. 하지만 약 500여 년의 오랜 역

사 속에서 아무런 특색도 없이 옛것을 답습한 전통적인 남종문인 산수화에 염증을 느낀 많은 작가들이 보다 새로운 것을 갈망하였던 것이다.

그러므로 이러한 전통(傳統)이 청대에 와서 각기 다른 갈래로 나누어지게 되는데 여기서 나타난 것이 화훼(花卉)와 절지(折枝) 등의 새로운 문인화였다. 그 조종(祖宗)은 명대의 서위(徐渭) 예술에서 근원(根源)을 찾을 수 있으며 이때부터 팔대산인(八大山人), 석도(石濤), 양주팔괴(揚州八怪) 등에 의해서 새로운 전개가 시작된다. 그로부터 계속적으로 어용의 정통주의와 개성주의로 나누어져 의고(擬古)와 혁신(革新)이라는 양극의 입장이 문인화 전통 자체 내에서 생기게 되었다.

이와 같이 귀족계급에서 시작한 문인의 모습이 역사의 흐름에 따라 변해가듯이 문인화도 그 발전과정에 있어서 점차적으로 그 양상(樣相)이 변해왔음은 너무나도 당연한 일이다. 이러한 변화를 통해서 결국에는 시대가 내려올수록 문인화가들도 직업적으로 점점 전환(轉換)하여 갔던 것을 볼 수 있다. 그 전형(全形)이 청대 중기(18세기)의 양주팔괴이며 그 이후부터는 거의 모든 화가가 직업적인 신분으로 문인화풍을 그리고 있었다.

문인화는 동양역사(東洋歷史)의 긴 터널 속에서 신분계층은 사라지고 하나의 독특한 양식만을 남긴 채 화격(畵格)을 중요시하는 근현대를 대표하는 회화로 자리매김을 하였던 것이라고 하겠다. 하지만 문인화에 있어서 화격이라고 하는 회화의 독특한 성격은 여기화적인 능숙함의 결여가 서툰 솜씨의 고의적인 묘미와 같은 특질이 있다. 이는 소동파의 저술에서 "이루기 어려운 것은 교(巧)가 아니라 졸(拙)이다."라고 하는 역설적(逆說的) 관념의 응용으로부터 비롯되어 왔던 것이다.

그리고 명나라 후기에 와서는 이 말이 더 진보하게 되는데 생졸(生拙=타고난 서툶)을 일단 잃으면 되찾을 수 없다는 이유를 들어서

기교(技巧)의 수련은 원치 않았으며 그러한 풍조는 현대의 오늘에도 이어지고 있다. 계급성도 선비의 자오 정신도 필요 없는 청대 프로 세계의 선언으로부터 새로운 옷을 갈아입고서도 정작 필요한 시경정 신은 다 놓치고 비기교적인 법노 현상에만 묶여 더욱 아마추어 수준 을 넘지 못하고 있다.

또다른 한편으로는 현대회화의 전반적인 수묵(水墨)의 흐름이 서 구적 시각으로만 흘러가고 있는 것에도 문제의 심각성이 있다. 그러 한 오늘의 오류는 그 사상적 진수를 올바로 인식하지 못한데서 비롯 된 것이다. 그것은 유독 동양의 정신 말고 다른 세계에서는 찾아볼 수 없는 특이한 양식임에도 물질주의 울타리에 철저히 차단되어 자 신을 보지 못하고 있는 현실은 안타까운 일이 아닐 수 없다. 이러한 현실을 알아차리고 서양의 물질적인 것에서 빨리 탈피함으로써 수묵 화의 사상적 본질은 물론 동양회화의 근원적 조류가 자유로움을 얻 는 진실을 맛보게 될 것이다.

하지만 동양회화의 그 유일한 정신적 지주로서의 길잡이가 너무도 긴 정체성에 표류하고 있어 왔기 때문에 그 정신주의의 주도성이 물 질주의에 매몰된 현상을 다시 수정하는 것은 결코 쉬운 일은 아니다. 그러나 아직 변화되지 않고 있는 진부하기 짝이 없는 골동화(骨董 化)되다시피 한 문인화라고 하는 문학화 정신의 시경회화에서 그 대 안을 찾지 않으면 안 될 것이다.

그러기에 더욱 동양의 정신주의가 다시 문학성이라고 하는 시대배 경에 대한 시(詩)정신과 부합을 이루는 진보의 세계로 다시 태어나 기 위해서 달라지지 않으면 절대로 안 되는 것이 있다. 그것은 진부 한 의고나 복고양식의 방작(倣作)에서 벗어나 새로운 미학의 현실세 계에 맞는 대안을 여는 전환만이 문인화의 오늘다운 진정한 작가의 식의 프로정신에 빛을 발하게 될 것이다.

※ 參考圖書目錄

1) 叢書類
兪劍畵 編 ≪中國畵論類編≫ 上,下 香港中華書局 香港分局,1973.
楊家駱 主編 ≪藝術叢編≫ 臺北 世界書局,1981.

≪畵論≫
孔子 ≪論語畵論≫ 中國畵論類編(一)
宗炳 ≪畵山水序≫ 中國畵論類編(五)
王微 ≪敍畵≫ 中國畵論類編(五)
謝赫 ≪古畵品錄≫ 畵論類編(三) 藝術叢編(八)
王維 ≪山水訣≫ 中國畵論類編(五) ≪山水論≫畵論類編(五)
張璪 ≪文通論畵≫ 中國畵論類編(一)
符載 ≪觀張員外畵松石序≫ 中國畵論類編(一)
張彦遠 ≪歷代名畵記≫ 中國畵論類編(一,四,五,八) 藝術叢編(八)
荊浩 ≪筆法記≫ 中國畵論類編(五) 藝術叢編(八)
蘇軾 ≪經進東坡文集事略≫ 藝術叢編(本)
蘇軾 ≪東坡畵論≫ 中國畵論類編(一,四,五,七)
蘇軾 ≪東坡題跋≫ 藝術叢編(二十二)
韓拙 ≪山水純全集≫ 中國畵論類編(六) 藝術叢編(十)
郭熙 ≪林泉高致≫ 中國畵論類編(五) 藝術叢編(十)
郭若虛 ≪圖畵見聞誌≫ 中國畵論類編(一,四,五,七) 예술총편(十)
鄧椿 ≪畵繼≫ 中國畵論類編(一)
米芾 ≪畵史≫ 中國畵論類編(四,六,七,八) 藝術叢編(十)
黃庭堅 ≪山谷題跋≫ 藝術叢編(二十二)
李衎 ≪墨竹譜≫ 中國畵論類編(七) 藝術叢編(十一)
莫是龍 ≪畵旨≫ 中國畵論類編(六) 藝術叢編(十二)
董其昌 ≪畵旨≫ 中國畵論類編(六)
董其昌 ≪畵眼≫ 中國畵論類編(六) 藝術叢編(十二)
董其昌 ≪畵禪室隨筆≫ 中國畵論類編(六) 藝術叢編(二十八)
陳繼儒 ≪妮古錄≫ 中國畵論類編(四,六,七) 藝術叢編(二十九)
沈顥 ≪畵麈≫ 中國畵論類編(六) 藝術叢編(十二)
徐渭 ≪天池題畵≫ 中國畵論類編(七)
石濤 ≪石濤論畵≫ 中國畵論類編(一)
石濤 ≪苦瓜和尙語錄≫ 中國畵論類編(一) 藝術叢編(十三)
金農 ≪冬心畵佛題記≫ 藝術叢編(二十六)
金農 ≪冬心畵竹題記≫ 藝術叢編(二十六)

金農 ≪冬心畵梅題記≫ 藝術叢編(二十六)

金農 ≪冬心雜畵題記≫ 藝術叢編(二十六)

鄭燮 ≪板橋題畵≫ 中國畵論類編(七) 藝術叢編(二十六)

2) 繪畵理論史 및 論集

　　　≪中國學者≫

席爾柯 著 ≪中國美術史導論≫ 臺北版, 1936.

兪劍華 著 ≪中國繪畵史≫ 上, 下册, 香港商務印書館, 1962.

鄭昶 著 ≪中國畵學全史≫ 臺北中華書局, 1973.

兪劍方 著 ≪中國繪畵史≫ 上, 下册 王雲五, 傳緯平 主編 臺灣商務印書館, 1973.

朱季海 注譯 ≪石濤畵譜≫ 中華書局香港分局, 1973.

郭因 著 ≪中國繪畵美學史稿≫ 上海人民美術出版社, 1981.

葛路 著 ≪中國古代繪畵理論發展史≫ 上海人民美術出版社, 1982.

葛路 著 ≪中國繪畵理論史≫ 姜寬植 譯 서울미진사, 1989.

溫肇桐 著 ≪中國繪畵批評史≫ 姜寬植 譯 서울미진사, 1989.

徐復觀 著 ≪中國藝術精神≫ 權德周 外譯 서울東文選, 1990.

　　　≪論文≫

石守謙 ≪中國文人畵究竟是什麽?≫ 韓國美術硏究所, 1996.

阮璞 ≪明, 淸代 畵學著述의 誤謬問題≫ 韓國美術硏究所, 1996.

　　　≪日本學者≫

米澤嘉圃 著 ≪文人畵≫ 東京平凡社, 1966.

荒水見吾 ≪明代思想硏究≫ 東京創文社, 1972.

中田勇次郞 著 ≪文人畵論集≫ 鄭充洛 譯 서울美術文化院, 1984.

中村茂夫 著 ≪石濤―人과 藝術≫ 東京美術, 1985.

嶋中鵬二 編 ≪王維文人畵粹編≫ 東京中央公論社, 昭和60.

入失義高 編 ≪徐渭, 董其昌詩選≫ 東京中央公論社,

具塚茂樹 編 ≪詩中에 畵있고≫ 東京中央公論社,

　　　≪論文≫

中田勇次郞 ≪文人과 文人畵≫ 東京中央公論社, 昭和六十年.

古原宏伸 ≪王維畵 의 傳稱≫ 東京中央公論社, 昭和六十年.

陳舜臣 ≪徐渭와 董其昌≫ 東京中央公論社,

中田勇次郞 ≪明末의 繪畵≫ 東京中央公論社,

佐佐木丞平 ≪日本의 文人畵≫ 韓國美術硏究所, 1996.

　　　≪美國學者≫

재임스. 캐일 著 ≪中國繪畵史≫ 趙善美 譯 서울悅話堂, 1978.

토마스.먼로 著 《東洋美學》 白琪洙 譯 서울悅話堂,1984.
마이클.설리반 著 《中國의 山水畵》 김기주 역 서울文藝出版社,1992.
마츠바라,사브로 編 《東洋美術史》 김원동,韓正熙 外譯 서울예경,1993.

 《韓國學者》
金晴江 著 《東洋美術史》 서울乙酉文化社,1974.
元甲喜 編 《東洋畵論選》 서울知識産業社,1976.
金鍾太 編 《東洋畵論》 서울一志社,1978.
許英桓 著 《中國畵論》 서울瑞文堂,1988.
金晴江 編 《吳昌碩》 서울悅話堂,1980.
金請江 編 《齊白石》 서울悅話堂,1980.
金鍾太 譯注 《石濤畵論》 서울一志社,1981.
金鍾太 著 《東洋繪畵思想》 서울一志社,1984.
金鍾太 編 《東洋詩,畵散策》 서울 샘터사,1984.
許英桓 著 《東洋畵一千年》 서울悅話堂,1984.
崔炳植 著 《水墨의 思想과 歷史》 서울玄岩社,1985.
許英桓 譯註 《林泉高致》 서울 悅話堂,1989.
崔炳植 著 《동양회화미학》 서울동문선,1994.

 《論文》
權德周 《中國 美術思想에 對한 研究》 淑明女大出版部,1982.
姜幸遠 《禪家思想과 文人畵에 關한 研究》 東國大教育大學院,1982.
姜寬植 《東坡 蘇軾의 文人畵論研究》 서울大 碩士學位論文,1983.
崔正均 古稀紀念 《書藝術論文集》 圓光大學校出版局,1984.
智順任 《郭熙의 山水畵論研究》 弘益大 博士學位論文,1986.
白倫洙 《石濤의 語畵錄에 關한 研究》 서울大 碩士學位論文,1986.
韓正熙 《文人畵의 概念과 韓國의 文人畵》 韓國美術研究所,1996.
崔炳植 《水墨美學의 思想的 形成과 展開에 關한 研究》 成均館大 博士學位論
 文,1992.
金仁煥 《東洋의 批評基準으로서의 畵六法》 韓國新墨會,1997.
安永吉 《宋代繪畵의 文學化 傾向과 蘇東坡의 詩書畵 理論》 韓國新墨會,1997.
姜幸遠 《文人畵의 歷史的인 脈絡과 오늘의 方向摸索》 月刊書藝,2000,1

 《事典,新聞, 一般書籍》
黃堅 編 《古文眞寶》 서울乙酉文化社,1972.
庚美文化 編 《中國繪畵大觀》 서울庚美文化社,1980.
中國書畵家人名大事典 서울庚美文化社 編,1980
美術事典 《用語篇》 韓國美術年鑑社,1989.

美術事典 ≪人名篇≫ 韓國美術年鑑社, 1989.

閔泳珪, 趙興胤 ≪禪宗史展開의 現場 四川省 探査報告書≫ 世界日報, 1990.
11.28.~91.2.2.27.連載

敦煌本 ≪六祖壇經≫ 白蓮禪書刊行會 佛紀2532.

■ 지은이 : 강행원(姜幸遠)

　　1947년 전남 무안에서 태어나 한때 출가하여 성직에 몸담은 편력이 있다.
　　화업에의 길을 걸어오면서 동국대학교 교육대학원에서 미술교육을 전공했으며, 10번
의 개인전과 초대전을 비롯한 250여 회의 그룹전 및 국제전을 가졌다.
　　미술이론에 관심을 가지고 선과 사상과 문인화에 관한 연구 · 문인화의 역사적인 맥락
과 오늘의 방향모색 · 추상미술의 배경과 정신 등의 논문과 시집 금바라꽃 그 고향 · 그림
자 여로를 발표했다.
　　동 · 서구권을 비롯하여 중국대륙과 실크로드 · 티베트 · 인도 · 아프리카 등 세계의 많
은 문화유적지를 기행했으며 성균관대 · 단국대 대학원 · 목포대 교육대학원 등에서 강의
를 맡고 있다.

文人畵論의 美學　　　　값 12,000원

초판 발행 / 2001년　4월 15일
재판 발행 / 2004년　7월 <u>20</u>일
지은이 / 강 행 원
펴낸이 / 최 석 로
펴낸곳 / 서 문 당
주　소 / 서울시 마포구 성산동 54-18호
동산빌딩 2층
전　화 / 322-4916~8　팩스 / 322-9154
창업일 / 1968. 12. 24
등록일자 / 2001.　1. 10
등록번호 / 제 10 - 2093 호

* 잘못된 책은 바꾸어 드립니다